明式黃花梨家具

晏如居藏品選

劉柱柏 編著

三聯書店（香港）有限公司

特約編輯　馬健全

書籍設計　陸智昌

編　　校　趙　江

攝影統籌　晏如居

資料整理　甄兆榮

書　　　名　明式黃花梨家具：晏如居藏品選

編 著 者　劉柱柏

出　　版　三聯書店（香港）有限公司
　　　　　香港北角英皇道 499 號北角工業大廈 20 樓
　　　　　Joint Publishing（H.K.）Co., Ltd.
　　　　　20/F., North Point Industrial Building,
　　　　　499 King's Road, North Point, Hong Kong

香港發行　香港聯合書刊物流有限公司
　　　　　香港新界大埔汀麗路 36 號 3 字樓

印　　刷　雅昌文化（集團）有限公司
　　　　　深圳市南山區深雲路 19 號

版　　次　2016 年 9 月香港第一版第一次印刷
　　　　　2017 年 2 月香港第一版第二次印刷

規　　格　特 8 開（228mm × 305mm）374 面

國際書號　ISBN 978-962-04-4021-2

©2016 Joint Publishing (H.K.) Co., Ltd.

Published in Hong Kong

合作媒體　

晏如居銘

晉五柳先生隱逸之
士閒靜愛菊爲文章自娛
今人難無恐榮利然或寄情於
山水戎多有所好聊以抒懷明
式家具鬼斧神工文氣簡結觀
賞實用皆宜余甚愛之雖曰戒
之在得今春適購新街一室置
家具期興知己共賞效淵明之
逸趣故曰晏如
己丑四月柱柏撰孟澈書稼生刻

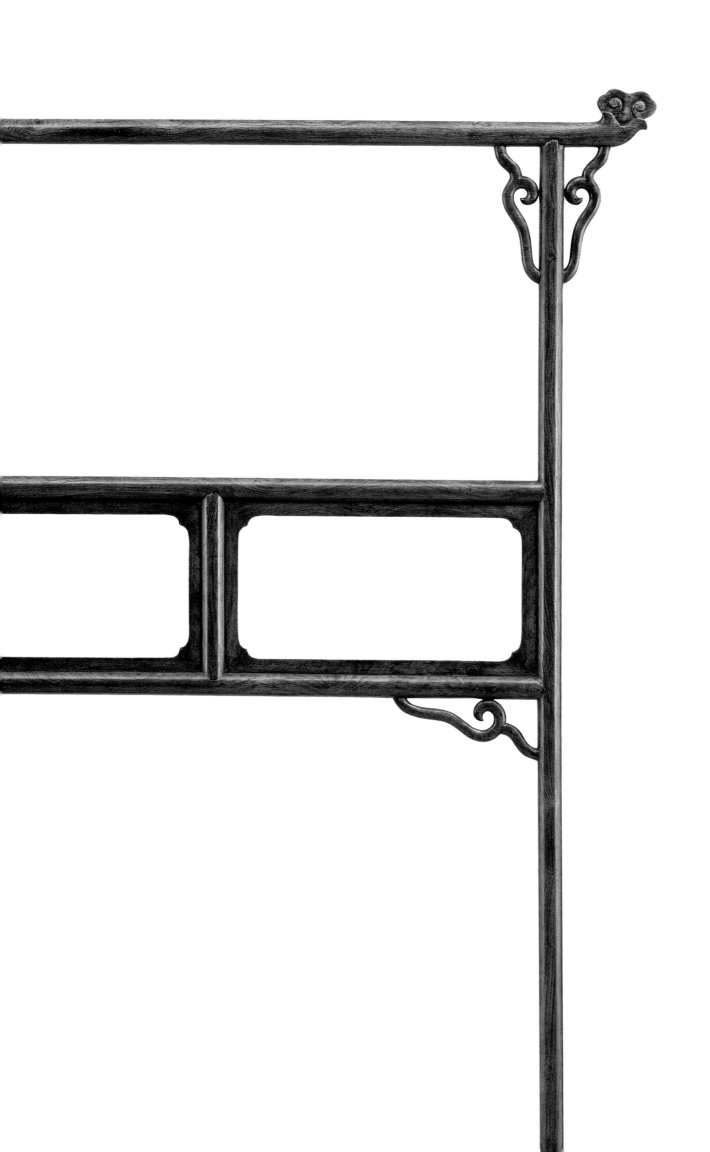

目　錄

序

柯惕思（Curtis Evarts）

　　香港在 20 世紀 80 年代末葉到 90 年代期間，曾作為古典硬木家具交易最熱絡的中心，對適逢參與其中的我們來說，仍然歷歷在目。於尋寶的人而言，那是個千載難逢的好時機，造就無數知名收藏的年代。究竟有多少家具被那些無意公開亮相的人悄悄地收藏着，一直是個難以揣測的謎。香港劉柱柏醫生在過去二十多年默默累積的收藏，到現在才公諸於世就是一例。

　　劉醫生對中國古典家具這份第二事業的堅持，反映出他熱忱有餘以及鎖定學術發現的探求。單從他自藏品裏所挑選的家具契合他裝飾精美的住宅，就顯露出他飽參江南文人精致的品味。此外，他是藏家中的罕見分子，不但對家具的學術研究真正感興趣，還對藏品本身的歷史、用途、陳置、年份等加以探討。身為一名心臟專科醫生，素有的嚴謹及縝密，加上學術界同仁與博學的友人從旁幫助，本書湧現了新的見解。

　　中國家具這塊園地因為新穎見解的人士輩出而得以繼續成熟，這些妙趣橫生且包羅萬象的廣博見解使學術的質量得以充實。我們懇摯歡迎劉醫生對古典硬木家具所做的現今研究的這份熱誠貢獻，希望這火花也點燃後來者繼續尋找傳統文化和古物的內蘊。

於上海

2014 年正月十二日

自 序

本不欲造屋，偶得閒錢，試造一屋。自此日為始，需木，需石，需瓦，需磚，需灰，需釘，無晨無夕，不來聒於兩耳。乃至羅雀掘鼠，無非為屋校計，而又都不得屋住，既已安之如命矣。忽然一日屋竟落成，刷牆掃地；糊窗掛畫。一切匠作出門畢去，同人乃來分榻列坐。不亦快哉！

<div align="right">——金聖歎《三十三則不亦快哉》</div>

2003 年 2 月，我代表香港心臟專科學院，負責籌備國際起搏器及電生理大會。這四年一度的盛事，有三十多個國家的醫生、學者出席，與會人數多達四千人。事前從未想到舉辦會議要兼顧這麼多細節，既要籌募經費、邀請講者，又要安排會議日程，最後自己還得發表研究文章。金聖歎（1608—1661）描述"造屋"的歷程正好是我當時的寫照。幸好，最後就像文內描述的一樣，和眾嘉賓濟濟一堂，"分榻列坐"，參與會議。在致歡迎辭時，我特地用了一張六柱架子牀的投影片作開始，因為"牀榻"在中國古時是用以接待客人、好友的坐具，屬室內最重要的家具。

第一次接觸明式硬木家具，是在荷李活道的商店。與大部分香港人一樣，本以為中國家具總是黑漆漆的酸枝、笨重的几椅、鴉片煙牀及滿佈雕龍雕花做工的，但一張明代黃花梨四面平琴桌（見第 37 號藏品）改變了這個看法。它黃棕色紋理旋出可愛的鬼臉，而且綫條簡潔優雅，使我眼界大開，從當時起，就萌生收藏明式家具的念頭。

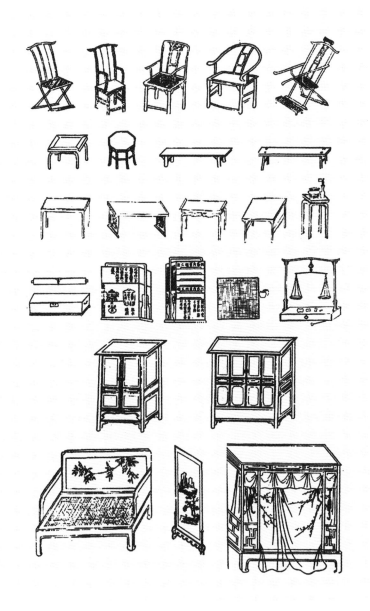

　　我從事心臟病研究、教學及治療的工作有三十多年。醫學診斷是基於病歷及病人臨床的表徵,配以客觀的檢驗。治療上也得引用文獻證實有效的藥物與非藥物的治療。明式家具雖然擁有悠久的歷史,卻要靜待到19世紀初才給西方的收藏家發掘出來。王世襄先生窮一生精力研究明式家具,他的力作《明式家具珍賞》把這些家具分門別類,不但引起中、西學者對明式家具的重視,也使很多收藏家產生興趣。查看眾藏家發表的文章,他們縷述每件家具的來源,細辨家具上曾改動、修補的地方,反覆研究,就像診症一樣。學者們有從文獻和明、清古籍的木刻插圖去辨別明式家具的種類及探討它們的用途,也有用科學方法分析遺留在家具上的漆灰,以推斷家具製作的年代,甚至有用 X 射線研究榫卯,說明當中結構。明式家具已逐漸成為專門學問。

　　我一向對中國古典家具有濃厚興趣，選擇以明式家具作為收藏對象，既因為它綫條優美，材質精良，深具藝術魅力，也由於明至清初是中國家具的黃金時代，家具種類和形制十分完備，是研究中國家具很好的開端。最初，我本着擇其精者的準則，集中蒐集紫檀和黃花梨家具；後來想到，如果要對明式家具有深入認識，不能只局限於這兩種木材，漸漸也兼及其他硬木家具，如鐵力木的和鸂鶒木的。當然，收藏者如對細木家具也有認識，對研究必定有所裨益。收藏道路從來也不是一帆風順。和其他朋友一樣，我也有過不少從"以為它是真"到"或許它是真"，最終"肯定它是假"的教訓。幸好，其中過程還是愉快的居多。事過境遷，這些教訓現在反而成了有趣的回憶。我把這些經過，連同一些前輩藏家專家的經驗，寫成收藏小記，附在解說之後，和讀者分享。

　　明代《三才圖會》所記的家具種類，已經十分完備。它們包括：椅、桌、几、案、盒、箱、棋盤、天平、櫃、牀及屏風。當中的一些家具，如椅和桌，外形和現代的沒有太大分別，只是現代家具或滲入部分西方元素。另外一些如香几、小屏風等，現代家居已很少用到，但在古代卻是常用家具。本圖錄共選取晏如居所藏 95 件明式硬木家具，以黃花梨木為主，分為牀榻、椅櫈、桌案、櫃架、箱盒、香几及台屏、雅玩小件，共七類。體例上，家具名稱參照王世襄先生做法，採用先材質後形制的表述方式，而且每件家具也附有尺寸和年代資料，以便讀者參考。明式家具的年代判定是困難的，本書所記的年份只是一個概略，這點希望讀者能夠體諒。此外，博物館館藏和前輩收藏家的藏品，如有可資對照的，也會轉錄。這本圖錄記錄我收藏家具的歷程，載錄的藏品均展現明式家具材美工良、結合實用和美觀為一體的特色。每件家具附有解說和插圖，闡述它們的用途，讓讀者更深入認識古人的生活面貌。我希望本書能為研究明式家具的學者，提供可資參考的例子，也願讀者朋友在翻閱後，有賞心悅目的感受。

劉柱柏

晏如居主人

2016 年 3 月 29 日

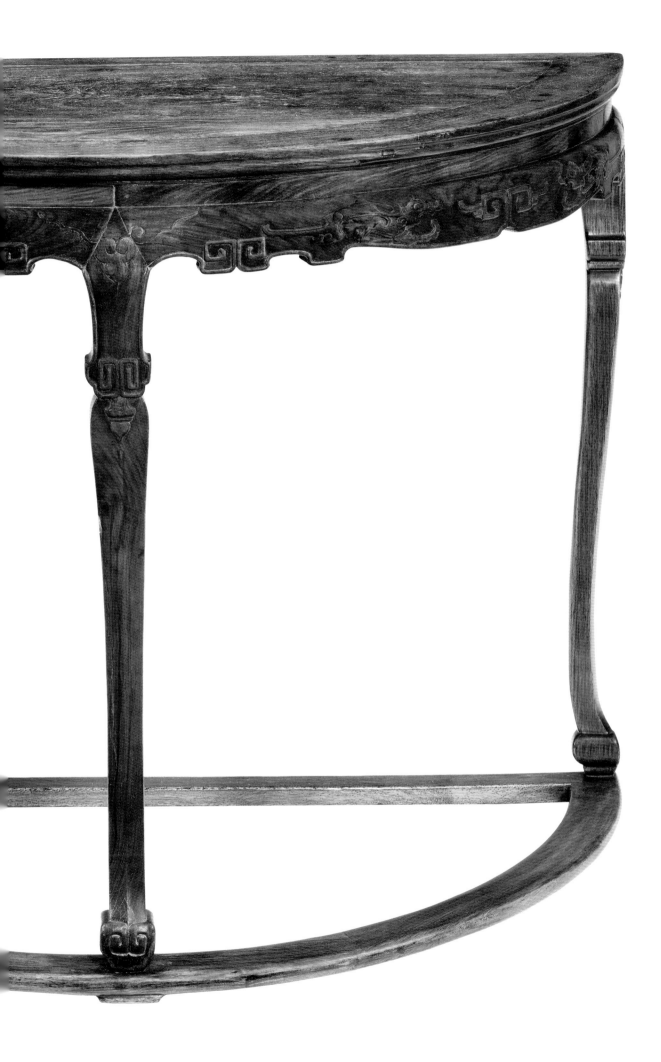

緒言：明式家具從香港走向世界

黃 天

談明式家具，豈能不談王世襄先生；明式家具，正是從王世襄開始。

奇人而有奇才，暢安先生[1]玩物不喪志，能將各種絕活逐一撰著，出版成《說葫蘆》、《蟋蟀譜集成》和《北京鴿哨》，又有專文〈獾狗篇〉、〈大鷹篇〉等 "舊玩意書"，教一眾傳統學者瞠愕，但又不能不折服。而王世襄先生震撼全球文博界的絕學，就是對明式家具的研究，突破前人，開創出 "明式家具學"，掀起購藏熱潮。

抗日戰爭後期，王世襄先生間關入川，隨梁思成先生來到李莊小鎮，加入 "中國營造學社"[2]。他在梁思成的指導下，用心地研習了《營造法式》，特別是有關小木作的篇章，同時又埋首鑽研《清代匠作則例》。這樣的學習，是對古代木工作法的一次深入瞭解，為日後研究家具的結構和裝飾，打下了堅實的基礎。

抗戰勝利後，王世襄先生回到北京，即時將目光投到硬木家具上。但他查找資料，僅見剛於 1944 年出版的古斯塔夫‧艾克著《中國花梨家具圖考》（ Gustav Ecke, *Chinese Domestic Furniture* ），而中文專著則付闕如。王世襄先生不禁慨歎：中國的家具研究竟由外國人來撰寫指點。出於民族感情，他非常不服氣[3]，立志要寫出一本更加完備的中國古代家具書，補此空白。[4]

決心既下，馬上行動。首先是搜訪家具，城裏城外，曉市舊攤，古玩店肆，都有他的足跡。遇有心頭愛，或是可資研究的器具，都傾囊購取。那個年代，社會落後，生活窮困，家具購下，王老還要自己當搬運工，將笨重的硬木家具，捆在自行車的支架，運回東城芳嘉園。[5]

好不容易，搜藏得各類几案椅桌、牀榻櫃箱，堆滿一屋。王世襄先生一面觀賞，一面研究；時而拆卸，時而組合，遇有疑難，求教名工巧匠，歷四十星霜，中經 "反右"、"文革" 等多重磨難，終於著成巨作《明式家具研究》。

但全文三十萬字、黑白圖加線圖共四百餘幀，其篇幅是夠大的，印製成本當然不輕，加上這是一個非常陌生的選題，以改革開放初期內地出版社的資金和印製技術來盤算，出版社皆望而卻步，不敢貿然開動印刷機。

1985 年 9 月 17 日，王世襄先生在香港中華文化促進中心作明式家具專題演講。

眼下書稿擱在紫檀大畫案上，王老心緒難安（與其字暢安適得其反）。正當暢安先生日夕愁悶之際，伯樂飄然而至。

其時，香港三聯書店正謀改革，加強出版業務，蕭滋先生到內地拜訪名家、學者，訪尋稿源。北京文物出版社王仿子社長向蕭滋展示一批學者的書稿提要。在芸芸錦篇之中，蕭翁獨愛王稿，請約晤談。

何以蕭滋的"選秀"會獨鍾王老之作？原來蕭翁代理、經銷圖書三十餘載，經眼中外書籍不知凡幾。早年，曾看到艾克所著的《中國花梨家具圖考》在香港重印，他頗感驚訝，原因有二：一是外國人竟能寫出研究中國家具的專書；二是中國家具的魅力能傾倒洋人。而此書能夠再版，當有一定的讀者群。他有了這個認識，故能獨具慧眼，選出一般出版人看不上眼的王世襄書稿。這就是後來譽滿全球的名著《明式家具珍賞》與《明式家具研究》。

當蕭翁看過王老的書稿，沉思片時，繼而用他對圖書出版的專業知識，解釋時下的文物、藝術書要有精美的彩圖，才可以吸引讀者，所以建議將原稿改寫為約六、七萬字的概論，然後搬出具代表性的經典家具，以彩色正片重拍。這樣便可以編輯出版成一本具觀賞性而又實用的大型畫冊，引起哄動，帶來影響。頭炮打響，再發第二炮，那就是三十萬字的原稿（即《明式家具研究》）。

王老聽罷，大喜過望。因為他的心願只有一個，就是把他四十年心血之作出版成書。現在還"多生一個"，再辛苦也在所不辭。

當時國內的物資條件落後於香港，蕭滋先生為支援拍照，除寄送彩色膠卷，更派員攜送佈景紙，講解拍攝時要注意的地方。

出名吃得苦的王世襄先生，雖年近古稀，但仍然幹勁十足，四出奔走，領着攝影師重拍彩照。辛勤凌霜雪，寒暑兩易更，彩圖新稿，終告完竣。

香港三聯書店接了王老的圖稿，即開始排版設計。我於 1985 年 1 月加入三聯書店，有幸接編暢安先生的大作。首先，我細心閱讀過去兩年王老發來的數十封書函，以瞭解暢安先生對其稿件所提的各種指示和增補，然後做了筆記，覆函一一作答。我又大膽提請將原書名《中國傳統家具的黃金時期——明至清前期》改為《明式家具珍賞》，至於三十萬字的學術著作則名為《明式家具研究》，都為六字，對襯成姊妹篇。暢安先生收到我的建議，欣然贊同。這兩本經典的書名，就是這樣敲定下來的。[6]

是年 7 月 10 日，我北上京華，拜謁早已魚雁相通而尚未謀面的王世襄先生。王老對我這個晚輩雅愛殷殷。追懷至此，令我最難忘的是與王老一同坐在明式家具上，據着紫檀大畫案，校閱《明式家具珍賞》和《明式家具研究》清樣的時光。

1985 年（剛巧是三十年前）9 月 15 日，首部由中國人撰著的中國家具專書《明式家具珍賞》面世，王世襄先生獲邀來港出席發行儀式。當他看到自己大半生攻關鑽研的著作印製成精美的《明式家具珍賞》，欣喜莫名，淚盈於睫，在我的樣書上，激動地揮筆寫下：「先後奮戰，共慶成功」的題詞。

為配合《明式家具珍賞》的首發，蕭滋先生提議辦一個「明式家具展」，交由我來統籌。當年能藏有明式家具的人真如鳳毛麟角，幾經打聽，才從羅桂祥、梁鑑添、伍嘉恩、袁曙華四藏家商借得藏品，共十七件，在那並不寬敞的中環三聯展覽廳舉辦起「明式家具展」來。香港的收藏家和文物愛好者慕名

明式家具珍賞

選堂題耑

先後奮戰，共慶成功！
黃天先生留念 世襄於辛丑年九月香港

王世襄先生在黃天的樣書上揮筆題詞

前來觀賞，場面相當熱鬧。而報章、雜誌、電視也爭相報道，成為城中話題。

又有誰知道這個小型的"明式家具展"，經過有心人的尋根溯源，將其評為世界上首個明式家具專題展。[7]

與此同時，王世襄先生先後在東方陶瓷協會和中華文化促進中心舉行公開講座，亦是王老首次作明式家具專題演講。

香港的文化界和收藏界很多都景仰王世襄先生的奇才博學，盼能交流請益。於是三聯書店又宴請相關人士，與暢安先生共叙，暢談家具，論說文玩。記憶中出席者有葉承耀、鍾華楠、鍾華培等人。

《明式家具珍賞》真可謂一鳴驚人，不獨洛陽紙貴，馬上再版，並連出英、法、德文版，而且古董家具行業，紛紛參照《明式家具珍賞》的實測圖紙來仿製，帶來行業的興旺。

也有收藏家因為對明式家具"驚艷"，為之傾倒，開始四出訪尋搜藏。其中攻玉山房主人葉承耀醫生，經過近三十年的追訪，薈萃奇珍，終一躍而成為世界著名的明式家具收藏家。而伍嘉恩小姐早已鍾情明式家具，後得王世襄先生指授，品鑑力大進。她亦寓藏於估，漸成一大行商。

香港心臟科專科醫生晏如居主人劉柱柏，後起繼武，癡愛明式家具，二十年來四出"狩獵"，收獲甚多，藏弆日豐，几案桌椅、櫃架牀榻皆備。復集藏日用木器，雅玩小品，卓然成一大藏家。惟劉柱柏醫生並非一味的玩賞，而是端坐在黃花梨南官帽椅上，挑燈夜讀明人小說、筆記，尋找昔日的家具與人文景觀，探研生活與藝術的結合共融，開拓出研究明式家具的新篇章，教人欣喜、鼓舞。我知道劉醫生對這項研究還是在起步階段，相信不久將來還會有更豐碩的成果。

劉柱柏醫生和香港的一些藏家常說自幼受英文教育長大，謙稱中文欠佳。其實他們可能沒有察覺到：他們對明式家具的淵然深識，並能使用嫻熟的英文向海外推介，無疑在文化交流上作出了貢獻。

蕭滋先生帶領三聯書店為王世襄先生出版了《明式家具珍賞》和《明式家具研究》，同時舉辦了首個明式家具展。而王老在香港作出首次明式家具專題演講後，繼而走向世界，巡迴講演。香港得此先機，很快便成為明式家具的集散地：多少家具珍品由此出口海外；但若干年後，又回流香港，甚至重返內地。而香港的一批收藏家，至今仍珍藏着很大一部分明式家具的典雅佳品。走筆至此，我不禁輕呼：

明式家具熱潮，從香港掀起，

明式家具走向世界，從香港出發，

香港與有榮焉！

<div align="right">2015 年《明式家具珍賞》出版三十周年前夕</div>

注釋：

1　王世襄（1914—2009），字暢安。我與王老通信時，作為晚輩，多以“暢安先生”敬稱之。研究中國古代家具的專著，雖然以德國人艾克的《中國花梨家具圖考》為嚆矢，但他並沒有明確標示和區分出明式家具來。而王世襄則從家具的結構特式、造型特徵等鑑證出明式家具，並為其分類，更結合木工的術語，創造出很多構件和裝飾的名稱，開創出“明式家具學”來。

2　“中國營造學社”由朱啟鈐出資於 1930 年在北平創辦，早期的社員有梁思成、劉敦楨、艾克等先賢。

3　《明式家具珍賞》出版後，王老喜極撰成五言古詩，書贈三聯書店蕭滋，詩的最後四句是：“從此言明式，不數碧眼胡；君我堪吐氣，心懷一時舒。”

4　王世襄先生曾撰成《中國古代家具》初稿，參見《明式家具研究》（香港：三聯書店〔香港〕有限公司，1989）卷首朱啟鈐題簽。

5　王世襄居住北京朝內大街芳嘉園 15 號逾八十年。

6　詳見拙文〈我為王世襄先生編經典〉，載香港《信報》，2010 年 1 月 16 日。

7　此前雖有中國家具展，但卻沒有明確標示為“明式家具”的主題展覽。

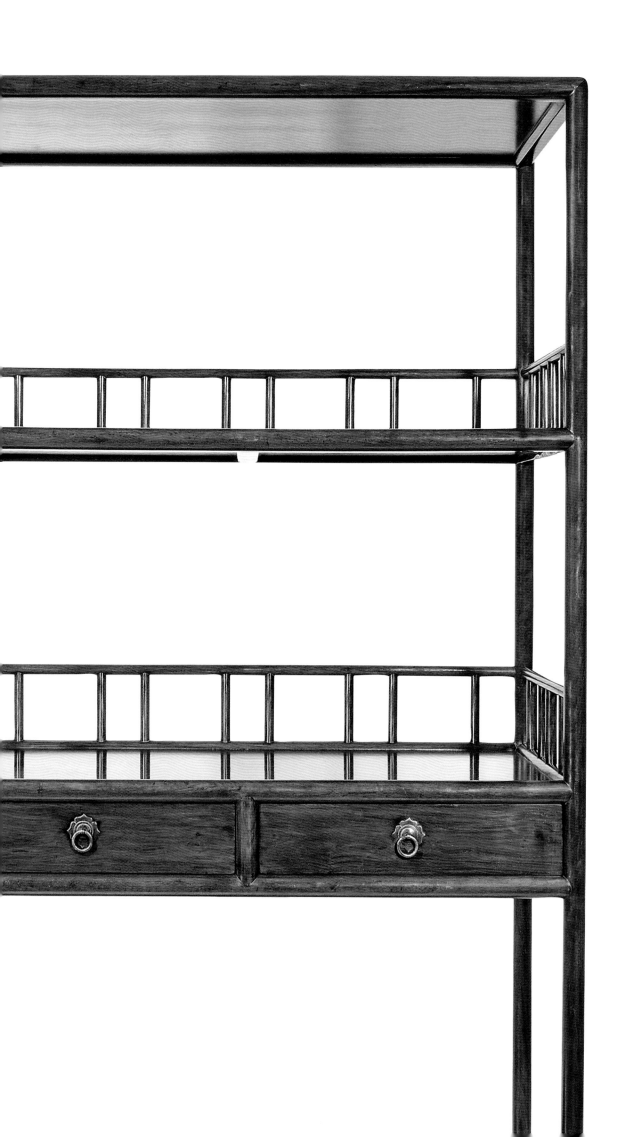

明式家具的人文景觀

林光泰　劉柱柏

明清兩代是中國古典家具光輝璀璨的時期。明代家具充分汲取宋代家具的工藝，而且在種類和形制上，更蔚然完備。明代前期，硬木家具還沒有大量出現，隆慶、萬曆以後，硬木家具才漸成時尚，這從范濂（1540—？）《雲間據目抄》和張岱（1597—1679）《陶庵夢憶》可以見到。清代家具繼承明代家具的優良傳統，又向前發展，做工繁複細緻，講求華美裝飾。當中宮廷家具用材精良，結合多種雕飾和鑲嵌工藝，風格瑰麗，更是清代家具的典範。

早在上世紀，明清硬木家具已是收藏家和學者的研究對象。1944 年德國收藏家古斯塔夫・艾克（Gustav Ecke）出版了《中國花梨家具圖考》，集中介紹明末清初的黃花梨和紫檀家具。20 世紀 70 年代，美國學者安思遠編著《明代與清初中國硬木家具圖錄》（R. H. Ellsworth, *Chinese Furniture: Hardwood Examples of the Ming and Early Ching Dynasties* ），也以明末清初的紫檀和黃花梨家具為探究對象。80 年代，王世襄先後出版《明式家具珍賞》和《明式家具研究》二書，提出 "明式家具" 的說法。他所謂明式家具是指 "明至清前期材美工良、造型優美的家具。這一時期，尤其是從明代嘉靖、萬曆到清代康熙、雍正這二百多年間的製品，不論從數量來看，還是從藝術價值來看，稱之為傳統家具的黃金時代是當之無愧的。" 自此以後，"明式家具" 成為專門用語，廣為研究者和收藏家採用。90 年代開始，博物館和收藏家紛紛出版圖錄，公開藏品。實證漸多，研究日趨深入，有運用出土文物，探討形制演變的；有依據筆記和方志，考究用材的；有從審美角度，討論綫條造型的；有參考明清刊本的木刻插畫，闡明家具用途的；也有從傳統木藝出發，分析結構做工的，珠玉紛陳，成績粲然可觀。

家具和生活息息相關，由家具去瞭解古人的生活習慣和社會風尚，是探索明式家具的另一樂趣。明清兩代的小說、戲曲、筆記、畫作和木刻插畫，提供了這方面的豐富資料。以下我們從衣食住行四方面，為大家略為介紹。

在服飾上，明代文士一般穿袍衫，女子則多穿背子和襦裙；到了清代，男子穿袍褂，滿族女子穿長衫，漢族女子則穿裙襖，外套比甲。在起居中，衣服是搭放在衣架上（參見藏品 80），而不是用鈎子掛在衣架上。明崇禎刊本《金瓶梅》有《捉姦情郵哥設計》這幅插畫[1]，清楚展現當時的生活細節。畫中，

衣架放在榻旁，靠近牆壁，架身不帶鈎子，衣服搭在衣架上。類近的場景，也見於光緒三十二年（1906）《黑海鐘》的插畫中[2]，可知這個生活習慣到清末也沒有改變。把衣服搭在衣架的記述，也可在明清小說中找到。《西遊記》第 72 回記孫悟空為使女子走不出浴池，便化身老鷹，把她搭在衣架上的衣服叼去。《儒林外史》第 53 回記陳木南到徐九公子家中作客，席間脫去外衣，管家把它細意摺好，然後也是放在衣架上。日常起居以外，衣架也用於喪禮。據明代章潢（1527—1608）的《圖書編・設魂帛》記述，明人會在先人遺體前，擺放衣架，架上掛有素幔。衣架前放有交椅，交椅座面鋪上素褥，素褥上擺放給死者的衣物，故此在日常口語中，明人稱贈送衣服給死者為"搭衣架"。明代王三聘（1501—1577）《事物考》記："凡始死以珠玉實口中，曰含；以衣衾贈死者曰襚，襚即俗謂搭衣架是也。"可作證明。

最容易見到家具和飲食的關係是飲宴場景。明代小說《三寶太監西洋記通俗演義》有一幅插畫描繪金鑾殿的宴飲情況[3]。畫中有三張半桌（參見藏品 36），擺成"П"形。桌子圍有織錦，桌上擺放佳肴美食。桌後各有兩人並排而坐，旁邊有侍從為賓客斟酒。正中食桌擺有燈掛椅（參見藏品 18），左右兩張食桌則放置圓櫈。這個編排，說明了坐在正中桌子的，地位較尊貴，應是主人和貴賓；坐在兩旁的，地位較次要，屬一般客人。民間宴席上，座次編排似乎沒有這樣講究。《金瓶梅・西門慶觀戲動深悲》這幅插畫描繪西門慶和朋友飲酒作樂的情況[4]。畫中，桌椅編排沒有刻意區分主人和賓客的身份，人物都坐在燈掛椅上，前面擺放一張圍上織錦的長桌，桌上放置酒食。他們坐在大廳左右兩側，正在觀賞中間的戲曲表演。此外，從這兩幅插畫中，我們也可以見到在隆重的宴會上，明人是並排而坐，圍桌而坐似乎要到清代後期才成為習慣。清光緒十八年（1892）《兒女英雄傳評話》有一幅描繪飲宴的插畫[5]，畫中的賓客圍着方桌而坐。光緒二十年（1894）《海上花列傳》另有一幅賓客圍着圓桌而坐的插畫[6]，也可用來支持這個說法。宴飲另外一個主題是菜肴的數目，郎瑛（1487—？）《七修類稿・卷 21》記，明人設宴，桌上菜肴包括"五果、五按、五蔬菜"，湯食數目非五則七，酒則不計算在內。另外，主人在兩檻之間設有酒桌，上面擺放酒壺、酒盞和馬盂。據清代俞樾（1821—1907）《茶香室續鈔・卷 23》解釋，馬盂，又稱折盂，是傾棄席間殘酒的器具，元明兩代十分普遍，到了清代，已難見到。不過，清人仍稱傾倒杯中的殘酒為折酒。

在居室中，架子牀（參見藏品 1）和頂箱立櫃（參見藏品 53）等因體積龐大，不易搬動，故只見於臥室。其他家具一般是因應不同需要，靈活放置的，例如榻（參見藏品 5），可以在書房和臥室見到，也可以在花園見到。在《遵生八箋》中，案（參見藏品 30）既見於藥室，又可在佛堂和書室找到。在廳堂上，最常見的是椅和櫈。明崇禎刊本《鼓掌絕塵》有一幅主人待客的插畫[7]，畫中，廳堂上放有兩張官帽椅（參見藏品 12），主客相對而坐，旁邊有侍童聽候差遣。清人俞樾《春在堂隨筆》對主客相聚的座次，有以下一段說話：

前明及國初人尺牘，有周文煒與壻王荊良一牘云：「今人無事不蘇矣，東西相向而坐，名曰蘇坐。主尊客上坐，客固辭者，再久之，曰求蘇坐，此語大可嗤。三十年前無是也。坐而蘇矣，語言舉動，安得不蘇。若使賓客端端正正南向，主人端端正正北向，觀瞻既正，禮儀自肅。」按今人尋常讌集，主賓東西相向，往往有之，然無蘇坐之名矣。又據此可知前代禮席，賓南向，主則北向，今亦無是。

俞樾引明末周文煒的說法，指過去主人為表尊重，一般邀請客人朝南而坐，而自己則面北而坐，但明末蘇州人，則流行蘇坐，即是主客東西相向而坐。對於蘇坐，周文煒大大不以為然，認為有違禮俗；然而到了清中葉以後，日常聚會，主人和客人東西對坐，已是司空見慣，而在宴席上，主客南北相向而坐，反而罕見，禮俗改變，自然影響了廳堂上椅子佈置。

古人出門或往返官署，或以轎代步，為了方便攜帶重要文件或者物品，一般帶有轎箱（參見藏品63）。轎箱呈長方形，箱底兩端向內凹入，可卡在轎杠之間。轎箱的頂部可以是平直的，也有呈枕形的（參見藏品64）。枕形轎箱方便在遠行時，用作頭枕，讓人稍事安歇。清代梁章鉅（1775—1849）《歸田瑣記·卷2》有一段轎箱的記載，頗能闡述它的用途：

> 相傳國初徐健庵先生食量最宏……乾隆年間，首推新建曹文恪公（秀先）……每賜喫肉，准王公大臣各攜一羊腿出，率以遺文恪，轎箱為之滿，文恪取置扶手上，以刀片而食之，至家則轎箱之肉已盡矣。

曹秀先（1708—1784）是否有這樣大的食量，可在到家前，把王公大臣所贈的羊腿吃光，不得而知，不過，這則故事卻凸顯了轎箱盛載物品的功用和屬轎內用具的特點。此外，古人喜郊遊，也有專為出遊而設的用具。屠隆（1542—1605）《遊具雅編》詳細列舉郊遊器物，它們包括：笠、杖、漁竿、舟、葉箋、葫蘆、瓢、藥籃、衣匣、叠卓（桌）、提盒、提爐、備具匣、酒尊（樽）等。萬曆《西湖記·西湖邂逅》這幅插畫描繪時人到西湖遊玩的情景[8]。畫中有兩組人物，一組泛舟湖上。小舟船頭寬闊，船身兩旁設有欄杆，中間安有帳篷，帳篷下擺放一張桌子，舟中人物圍桌子而坐，欣賞水光山色，船頭有一梢公正在操槳；另一組在湖畔賞景，他們沿着湖邊信步而行，侍童攜着提盒、提爐和酒尊，跟隨其後。畫中的遊具，和屠隆所記的大抵一致。提盒（參見藏品69）用來盛載酒食，更是郊遊必備之物。《三才圖會》記有「山遊提合」的圖樣，高濂《遵生八箋·起居安樂箋》描述提盒「高總一尺八寸，長一尺二寸，入深一尺」，外形猶如小廚，用來放置酒杯、酒壺、筷子和菜肴。

春天物候宜人，是古人最常出遊的季節，高濂曾在《遵生八箋·起居安樂箋》生動地描述了春遊之

樂："時值春陽，柔風和景，芳樹鳴禽，邀朋郊外踏青，載酒湖頭泛棹。問柳尋花，聽鳥鳴於茂林，看山弄水，修禊事於曲水。……此皆春朝樂事。"而農曆三月三日是古人最常春遊的日子。古人在農曆三月第一個巳日，會到郊外水邊舉行祓禊活動，以驅除疾病和不祥，這日又稱為禊日。漢代以後，祓禊逐步發展為踏青和江頭吃飲等郊遊活動。文人雅士也會於該天，一起到風景優美的郊外飲酒賦詩，相與為樂。當中最為人認識的修禊活動是東晉永和九年（353），王羲之（303—361）與文士在浙江會稽山聚會，賦詩作樂。這些詩歌最後匯聚成《蘭亭集》，由王羲之撰序，就是著名的《蘭亭集序》。唐代開始，修禊一般定於農曆三月三日，杜甫《麗人行》中"三月三日天氣新，長安水邊多麗人"便是描述禊日，長安曲江池的郊遊盛況。唐代以後，這個習俗仍然流傳。宋濂（1310—1381）在《桃花澗修禊序》中記述元代至正十六年（1356）三月上巳，和鄭彥真等在浙江浦江縣玄麓山修禊，曲水流觴，寫詩為樂。清代王漁洋（1634—1711）在《漁洋山人自撰年譜》中，也記康熙三年，他在揚州，與林古度（1580—1660）、孫枝蔚（1620—1687）和杜濬（1611—1687）等修禊，又以冶春詩與諸人唱和。

從家具去窺視古人生活面貌，以上只是當中的一鱗半爪，內容不能算是全面；不過，這或是探討明式家具的一個方向。

2014 年 9 月 10 日

注釋：

1 廣西美術出版社編選：《明代崇禎刻本〈金瓶梅〉插圖集》，南寧：廣西美術出版社，1993 年，頁 13。

2 國家圖書館編：《西諦藏珍本小說插圖》（全 10 冊），冊 10，北京：全國圖書館文獻縮微複製中心，2002 年，頁 5299。

3 漢語大詞典出版社編：《中國古代小說版畫集成》（全 8 冊），冊 2，上海：漢語大詞典出版社，2002 年，頁 576。

4 同注 1，頁 123。

5 同注 2，冊 9，頁 4397。

6 同注 2，冊 10，頁 4882。

7 同注 3，冊 5，頁 270。

8 首都圖書館編：《古本戲曲版畫圖錄》（全 5 冊），冊 2，北京：學苑出版社，1997 年，頁 238—239。

晏如居藏品選

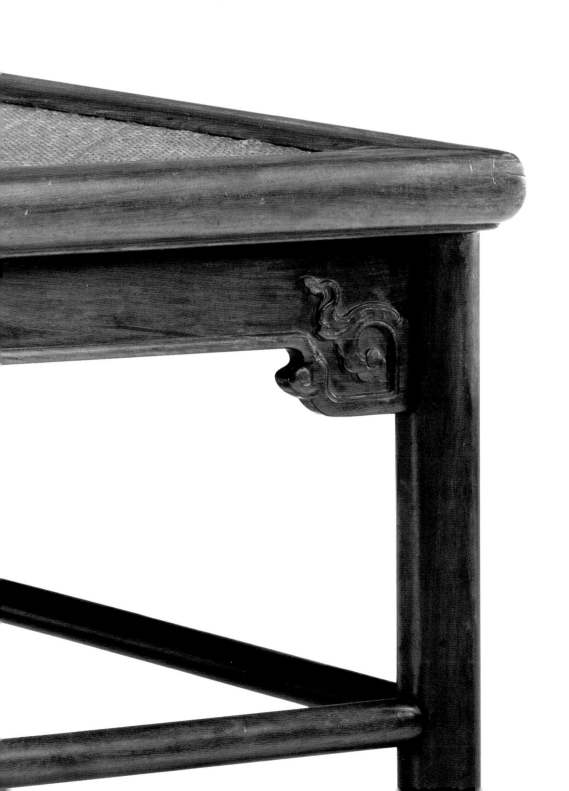

一、牀榻

1

黃花梨六柱架子牀

明末清初　16 世紀末至 18 世紀初

長 209 厘米、寬 155 厘米、高 190 厘米、座高 49 厘米

人生百年，所歷之時，日居其半，夜居其半。日間所處之地，或堂或廡，或舟或車，總無一定之地，而夜間所處，則止有一牀。是牀也者，乃我半生相共之物，較之結髮糟糠，猶分先後者也。人之待物，其最厚者，當莫過此。

——李漁《閒情偶寄・器玩部・制度第一》

這段文字出於明末清初文學家及戲曲家李漁（1611 — 1680）。他認為人生大半時間在牀上度過，對它必須細加愛惜，甚至戲言牀的地位比結髮妻子還高，足見明人對牀十分重視。在中國，牀很早已經出現。明代羅頎《物原》（成書於成化年間〔1465 — 1487〕）記有神農氏發明牀，少昊始作簣、呂望作榻的傳說。漢代許慎（約 58 — 147）《說文解字》解釋牀為 “安身之坐者”，可見牀在古代不止是臥具，也是坐具。到了明代，垂足而坐已成人們日常習慣，牀逐漸成為專用寢具，只置於內室，不見於廳堂。明代中葉以後，經濟繁榮，生活要求日高，製作簡單的牀已難滿足時人需要，牀慢慢走上舒適、華麗和結構繁複的發展方向。明代《金瓶梅》（成書約於隆慶〔1567 — 1572〕至萬曆〔1573 — 1620〕年間）第九回中，西門慶剛娶了潘金蓮，便花了十六兩銀子，給她買了一張黑漆歡門描金牀，然後又替她買了兩個丫頭，一個五兩，一個六兩，共十一兩，價格還比不上那張牀！

明代的牀類目繁多，從形制上，大致分為四類：榻、架子牀、羅漢牀和拔步牀。架子牀指有柱有頂，和牀帳配合使用的牀。這種牀通常是三面攢邊裝圍子，圍子一般不到頂。牀下裝四腿，牀面鋪藤屜。牀的四角立柱，上承頂架，頂架下四周設掛檐。由於它有四根牀柱，又帶頂架，所以稱為 “四柱架子牀”。結構較四柱架子牀繁複的是六柱架子牀，構造和四柱架子基本相同，只是在牀沿增添兩根門柱，門柱和角柱之間加上兩塊方形的門圍子，因此稱為 “六柱架子牀” 或 “帶門圍子架子牀”。

此六柱架子牀通體以黃花梨製作，特點在於頂架下的掛檐以絛環板攢鑲而成，上雕螭紋，與一般鏤空或穿透設計有別。掛檐下安有浮雕螭紋的

別例參考

存世完整的架子牀不多。北京故宮博物院藏有明代黃花梨帶門圍子架子牀，形制相同，只是該架子牀的門圍子紋飾以兩個 “卍” 字組成，見朱家溍主編《明清家具（上）》（2002），頁 6-7；王世襄編著《明式家具珍賞》（1985），頁 188-189。其他六柱架子牀收藏，可見上海博物館編《上海博物館中國明清家具館》（1996），頁 14-15；台北歷史博物館編輯委員會編《風華再現：明清家具收藏展》（1999），頁 112。

此牀曾載錄於佳士得 2009 年香港的拍賣會目錄，見 Christie's, *The Imperial Sale: Important Chinese Ceramics and Works of Arts*（Hong Kong, 2009），頁 202-203, Lot 1962。

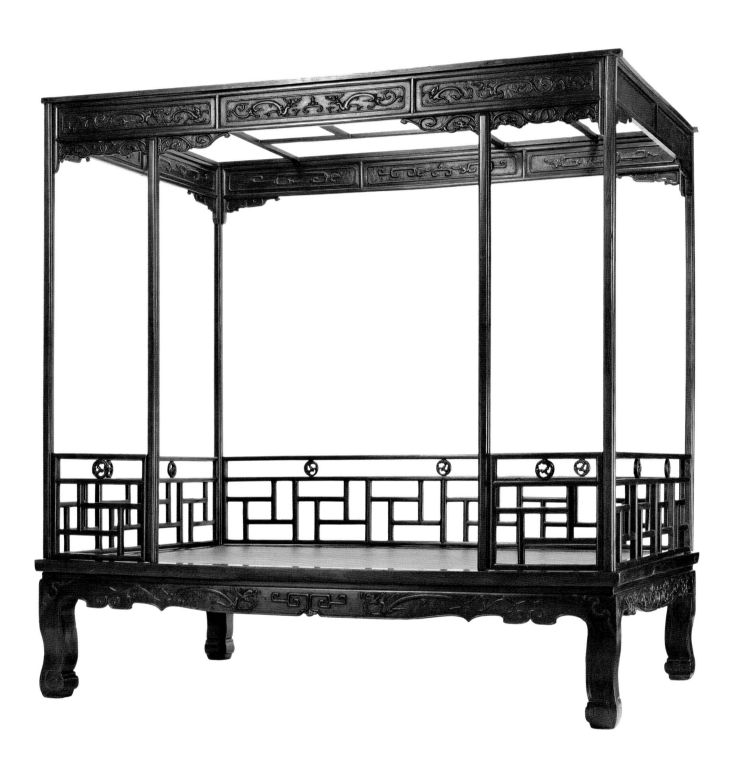

曲邊牙條和角牙，使牀柱結構更加牢固，又令頂架綫條富於變化，避免單一呆板。門圍子做法和掛檐不同，以橫材和豎材攢接成欞格欄杆，上加團螭紋卡子花。這樣編排令門圍子和掛檐一虛一實，上下呼應。牀面為席面板心，牀身帶小束腰，腿間設曲邊壺門牙條。牙條左右各雕一螭，螭首對望。牙條綫腳在牙條中間形成如意回紋，然後沿着牙條曲綫向左右伸延，與腿足綫腳相接。腿為內翻三彎腿，足部刻卷雲紋。此架子牀形制工整，佈局細緻，風格簡樸但綫條多變，是明式架子牀之精品。

參考圖版

六柱架子牀　明萬曆刊本《三才圖會》插圖

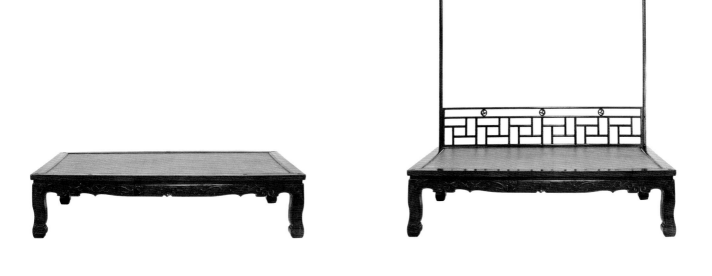

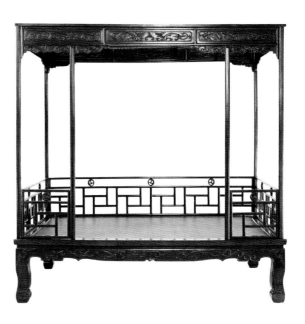

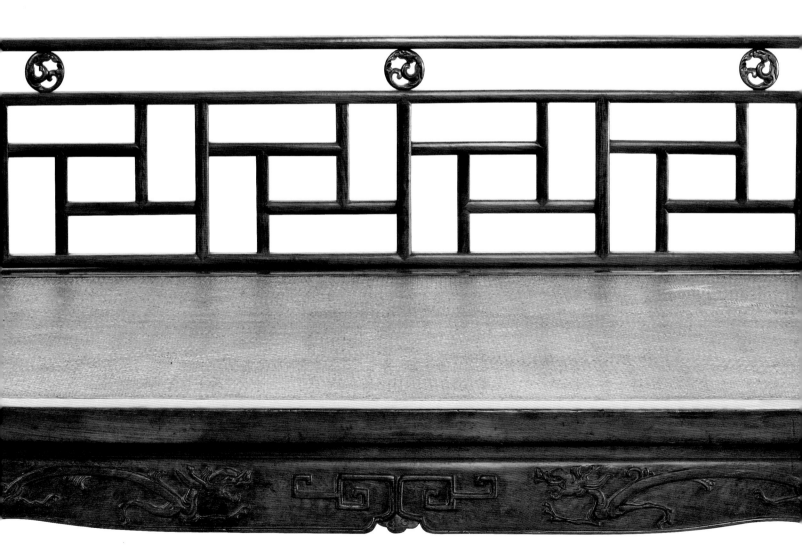

2

黃花梨無束腰禪榻

明末清初　16 世紀末至 18 世紀初

長 111 厘米、寬 86 厘米、高 51 厘米

　　此禪榻長約一米，寬不足一米，高約半米，形制類近魏晉（220 —
420）的獨坐榻，應是作靜坐之用。禪榻本用於僧侶禪房，宋（960 —
1279）、明（1368 — 1644）以來，文人學士也會靜坐，或為參禪，或為
修真，或作為自己進德修業的工夫。明代東林黨領袖高攀龍（1562 —
1626）便將 "半日靜坐，半日讀書" 視為自己的學習規程，這或是禪榻不
止見於禪房，也見於家居的一個原因。

　　該榻以黃花梨製作，席面藤屜，榻面下只立牙條，不帶束腰，直腿橫
棖，風格簡約明快。它的特色在於以筆直綫條凸顯本身輪廓，而且所有構
件都以最簡單方式接合，呈現禪坐的空靈特質。腳棖編排也見心思，不用
步步高方式，而採平行佈局，四根腳棖安於同一高度，既令四腿牢固堅穩，
也令榻下空間更顯寬闊，帶出疏曠之感。全榻唯一雕飾，是牙條陽綫在牙
頭卷成靈芝紋，令整體做工增添變化。

別例參考

明清兩代，禪榻為常見家具，卻極少留存下
來。美國加州中國古典家具博物館曾藏有一
黃花梨禪榻，外形大小均與此榻相仿。該
館的提要還記錄 1994 年末，香港古董市場
曾出現一張形制相同的禪榻，本藏品或是該
存世的黃花梨禪榻。見王世襄、柯惕思合
編《中國古典家具博物館藏精品》（Wang
Shixiang and Curtis Evarts, *Masterpieces
from the Museum of Classical Chinese
Furniture*, 1995），頁 4，以及王世襄編著、
袁荃猷繪圖《明式家具萃珍》（2005），頁
20 - 21。佳士得 1997 年紐約的拍賣會目
錄也載錄一張形制相仿的禪榻。該榻用材較
粗大，腳棖位於腿足較高處，見 Christie's,
*The Mr and Mrs Robert P. Piccus Collection
of Fine Classical Chinese Furniture*（New
York, 1997），頁 68，Lot 21。

參考圖版

禪榻　清康熙刊本《梁武帝西來演義》插圖

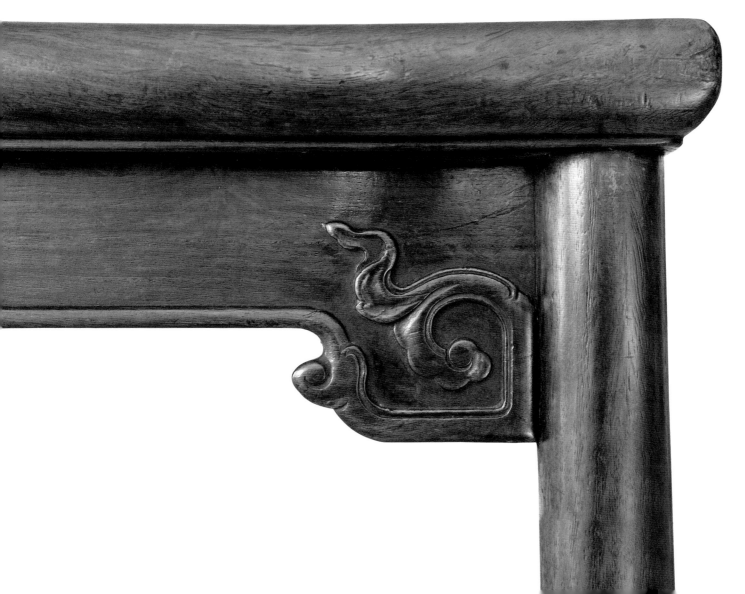

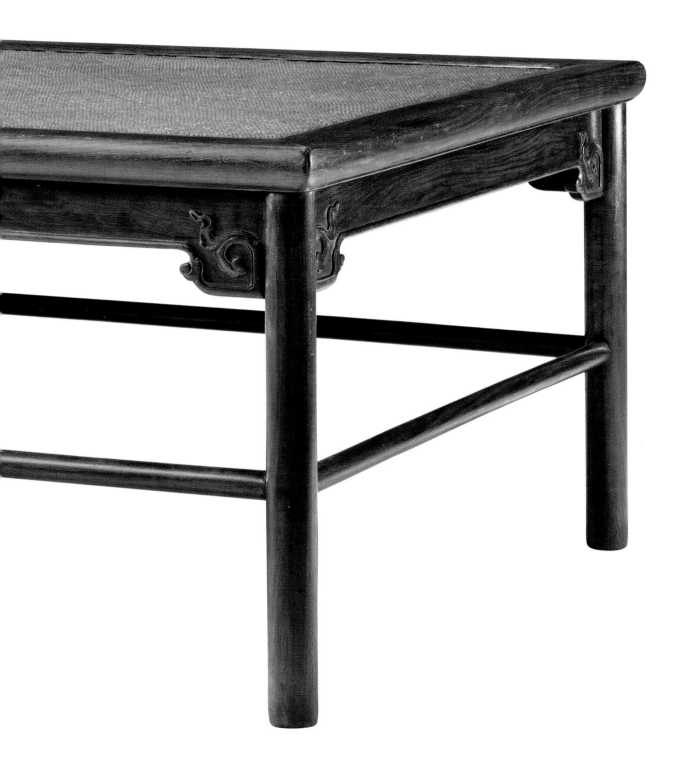

3

黃花梨三屏風攢接圍屏羅漢牀

明末清初　16 世紀末至 18 世紀初

長 195 厘米、寬 92 厘米、高 83 厘米、座高 48 厘米

　　羅漢牀外形獨特，不同於架子牀或拔步牀，一般長兩米，寬一米至一米半，三面帶圍屏但無牀柱，用途與榻較為相近。它可臥可坐，也可用來會客，多放於廳堂或廂房。羅漢牀之名，不見於文獻，難以稽考。有人認為它外形像一尊端坐的胖羅漢，因而得名；有人認為它與寺院中羅漢像的台座相近，故以之命名，也有人認為它的圍板相接，中間沒有立柱，形制和石橋欄杆的「羅漢欄板」類同，所以有此稱呼。眾說紛紜，難下定論。

　　此牀通體以黃花梨製作，特點在於圍子做工繁複。工匠以短材攢接成帶委角的方形格子，再在方格之間加上曲尺圖案，然後連綴成方勝盤長欄杆樣式，這個做法呈現空靈通透的效果。圍子以走馬銷扣緊，構造牢固，而且可供拆裝，便利搬動。牀面為席面穿藤屜，冰盤沿。牀面下有角棖，正中設一穿帶，結構牢固堅穩。牀身素淨，束腰與牙條由一木連造，腿足作直腿內翻馬蹄樣式，與牙條牙頭以抱肩榫相接。羅漢牀一般予人沉穩厚重之感，此牀卻簡練輕盈，風格迥然不同，想是文士書齋之物，既可用來坐息，又可在上面調琴讀書、品茗弈棋，洗滌塵慮。

　　這張牀雖不見大料，但做工精細，單是製作圍子，已用上了過百根短材，其間鑿孔穿榫、攢接合併所花之工夫，可以想見。古代工匠善於量材作器，他們非凡的手藝、精巧的心思，於這張形制工整、綫條舒暢的羅漢牀中展露無遺，也是它彌足珍貴之處。

別例參考

存世的攢接方勝盤長式圍屏羅漢牀不多，北京故宮博物院藏有明黃花梨羅漢牀。該牀圍子以委角方格配合十字圖案組成，牀正中位置上層的卡子花分佈不夠自然，疑為後加之物，見朱家溍主編《明清家具（上）》（2002），頁 15。田家青編著《清代家具（修訂本）》（2012）錄有一張黃花梨三屏風羅漢牀，頁 230；美國加州中國古典家具博物館也曾藏有一張紫檀曲尺式圍子羅漢牀，見王世襄、柯惕思合編《中國古典家具博物館藏精品》（Wang Shixiang and Curtis Evarts, *Masterpieces from the Museum of Classical Chinese Furniture*, 1995），頁 16–17 以及王世襄編著、袁荃猷繪圖《明式家具萃珍》（2005），頁 140–141。

參考圖版

三屏風式圍屏羅漢牀　元至順刊本《事林廣記》插圖

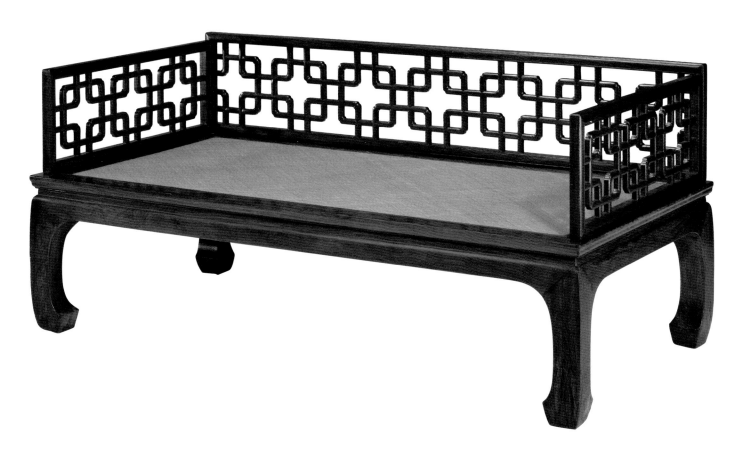

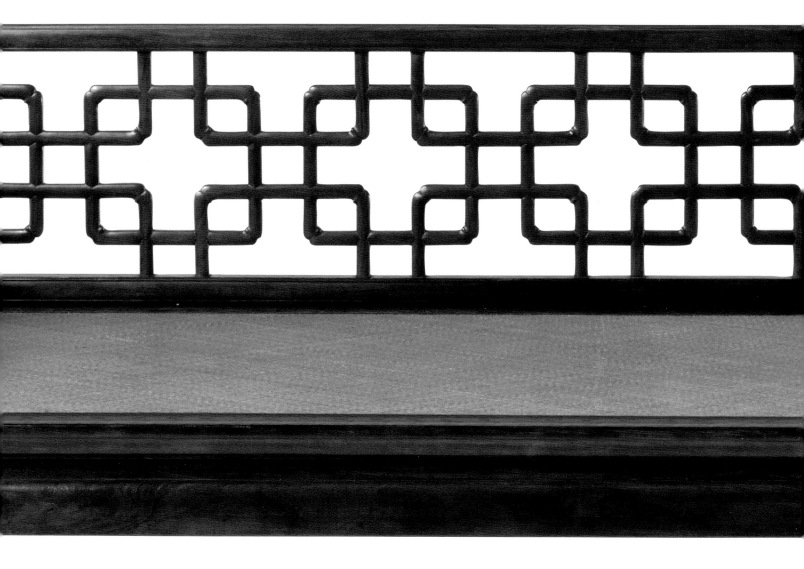

收藏小記

　　朋友初到我家中，總誤認羅漢牀為清末的鴉片煙牀。鴉片煙牀沒有固定形式，
但比較窄身，大者可容二人同臥，頭接近後背。鴉片煙牀多為酸枝製，是退化了的
羅漢牀。

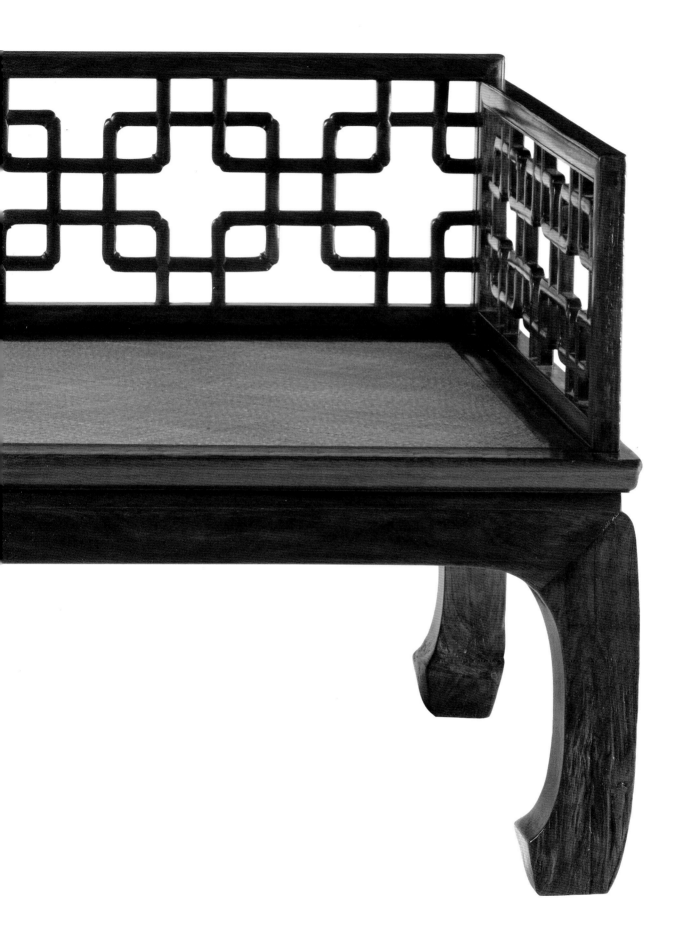

4

鐵力木獨板圍屏羅漢牀

明末清初　16 世紀末至 18 世紀初
長 208 厘米、寬 137 厘米、高 79 厘米、座高 53 厘米

在硬木樹種中，鐵力木最為高大，因其料大，故多用來製作大型器物。

此羅漢牀年代久遠，呈深褐色，透出古樸厚重之意韻，而且外形壯碩宏大，盡展鐵力木家具當然本色，與前面黃花梨羅漢牀輕盈清俊的風格迥異其趣。

古人稱獨板為一塊玉，視之猶如珍寶。這張牀三面圍屏均以獨板做成，而且紋理相近，應為一料製作，尤其難得。正面圍屏中間雕有壽字紋，左右各有一龍，龍首對望。兩邊圍屏均飾有兩組團龍紋，雕工圓熟精到。圍屏均立委角，令整體線條富於變化。牀面為席面板心，冰盤沿，束腰與牙條由一木連造。牙條刻卷草紋，刀工簡練有力。腿為外翻三彎腿，足前有珠，均以一木製成，堅實遒勁。這張羅漢牀用料講究，似是用一棵大料做成，各個部件比例勻稱，形制整飭而不拘謹，為鐵力木家具典範之作。此牀壯大弘碩，應是置於廳堂之上，顯示主人的襟懷器度。

別例參考

美國明尼阿波利斯藝術學院（Minneapolis Institute of Arts）錄有一獨板羅漢牀，形制類近。該牀以鐵力木和鸂鶒木製作，同樣以三塊厚板作圍子。圍屏均立委角，雕有團花圖案。牀身帶束腰。腿足則採鼓腿彭牙式，而非外翻馬蹄式，見羅伯特·雅各布森、尼古拉斯·格林德利編著《明尼阿波利斯藝術學院藏中國古典家具》（Robert D. Jacobsen and Nicholas Grindley, *Classical Chinese Furniture in the Minneapolis Institute of Arts*, 1999），頁 84–85。其他獨板羅漢牀收藏，可見台北歷史博物館編輯委員會編《風華再現：明清家具收藏展》（1999），頁 107；朱家溍主編《明清家具（上）》（2002），頁 17；王世襄編著《明式家具珍賞》（1985），頁 183；田家青編著《清代家具（修訂本）》（2012），頁 231。

參考圖版

羅漢牀　明三彩明器

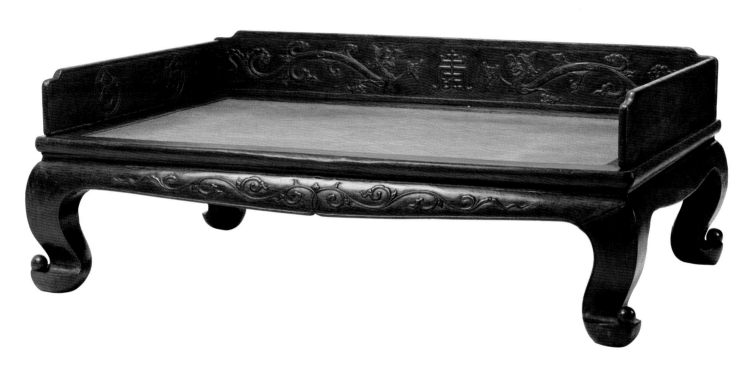

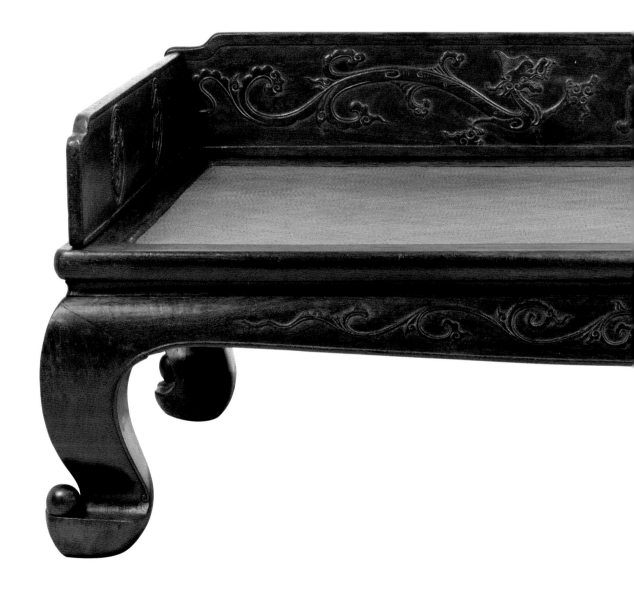

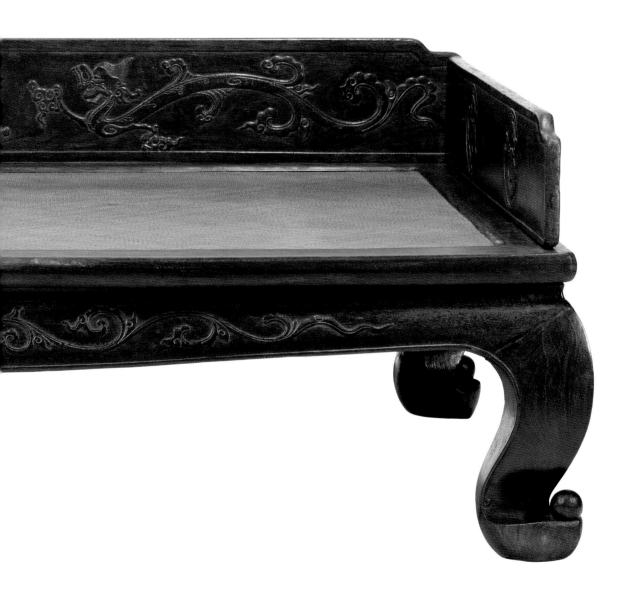

5

黃花梨六足折叠式榻

明末清初　16 世紀末至 18 世紀初

長 213 厘米、寬 93.5 厘米、高 52 厘米

榻在古代可作坐具，又可作臥具。唐代徐堅（659 — 729）《初學記‧卷 25》引東漢（25 — 220）服虔（約 168 在世）《通俗文》：“牀三尺五曰榻，板獨坐曰枰，八尺曰牀”，可見榻本指短小的牀。它的座面或設圍屏，或立帳子，也可素淨無物。魏晉南北朝（220 — 589）以降，形制較大的榻日漸出現，《龍門石窟》的《涅槃圖》和北朝（386 — 581）墓壁畫已有六足榻之形象。

此六足榻上承舊制，席面藤屜，無圍屏，小束腰與牙條以一木連造。腿作馬蹄腿，中間兩腿上端為插肩榫。大邊裁為兩截，以葉鉸相連，可左右對折。牙條及腿足均起粗皮條綫腳，是這榻的唯一裝飾。此榻特點在於座面、腿足、牙條均可分拆，便於搬動。明清兩代，榻多置於廳堂、廂房或書齋，供會客、坐息或讀書之用。這榻以黃花梨製作，造型簡練，綫條流暢，應為江南士紳商賈家中之物。

由魏晉（220 — 420）到明清（1368 — 1911），榻不斷發展變化，由箱座式榻，到腿足式榻，再演變成折叠式榻。晏如居藏有一櫸木帶托泥榻（長 204 厘米、寬 81 厘米、高 54.5 厘米），外形和箱座式榻無異。若拆去托泥，它便和腿足式榻十分相似；再把該榻在中間分開，就可以割成兩張獨立的方櫈。事實上，明清兩代有以方櫈拼成長榻的例子。柯惕思著《中國古典家具與生活環境》（Curtis Evarts, *Classical and Vernacular Chinese Furniture in the Living Environment*, 1998），頁 98 — 99，錄有一楠木箱座式長榻，做工別致。它由三個帶壺門圈口小箱組成，分開後，可變成三張方櫈，用途多變，搬動容易。晏如居另藏有一對黃花梨方形禪櫈，它們席面素身，帶束腰牙條，直腿內翻馬蹄足，拼合一起，就可組成一張小榻，外形和拆去托泥的櫸木榻非常接近。這雙禪櫈若配上葉鉸，形制便與這張折叠式榻大體一致。折叠式家具形制獨特，用途廣泛，在明式家具中可別為一類，此黃花梨折叠式榻正是其中範例。

別例參考

存世的折叠式榻罕見，北京故宮博物院有一黃花梨六足折叠式榻，形制相仿。該榻榻面為條板，前後腿作三彎腿，中間兩腿則為寶瓶形馬蹄腿。牙條與腿足均有花草鳥獸紋飾，見王世襄編著《明式家具珍賞》（1985），頁 182；田家青編著《清代家具（修訂本）》（2012）也錄有另一張折叠式榻，該榻做工精細，體形碩大，頗具氣勢，見頁 228 – 229。

參考圖版

榻　明萬曆刊本《西廂記》插圖

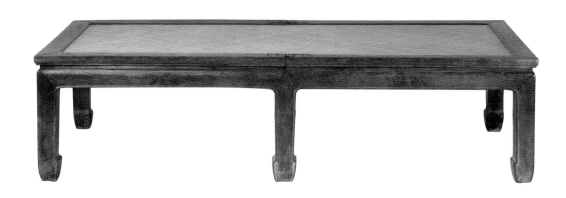

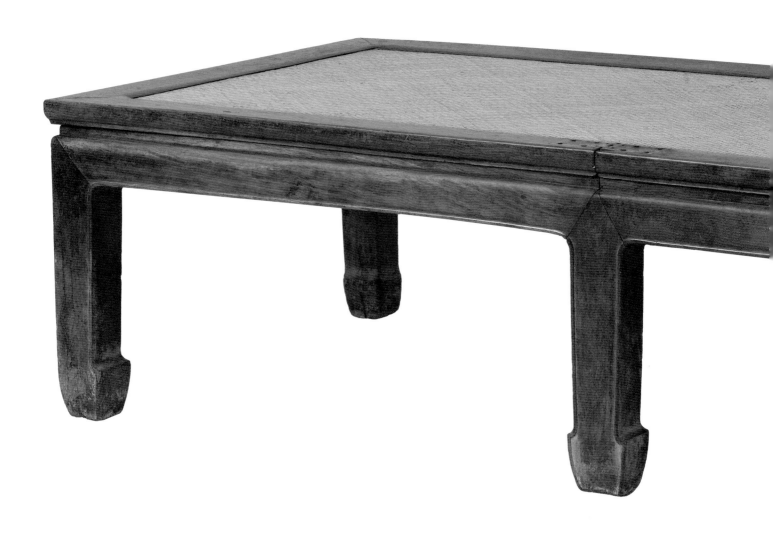

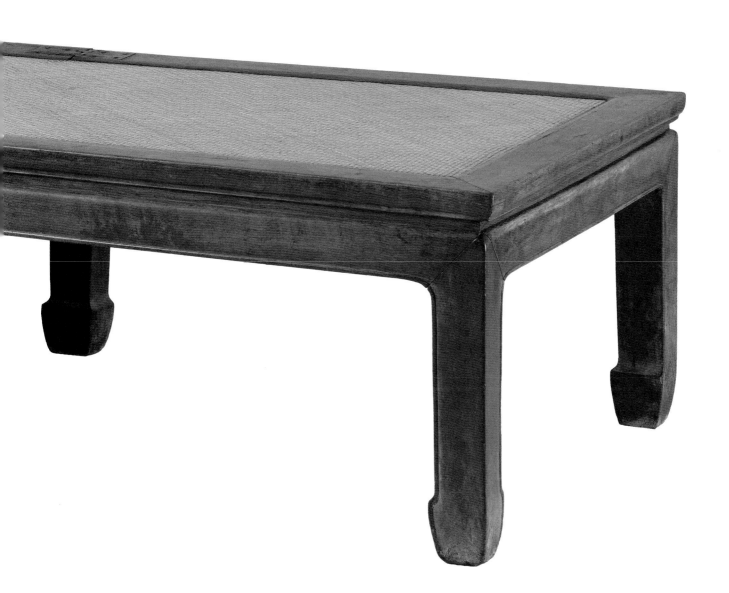

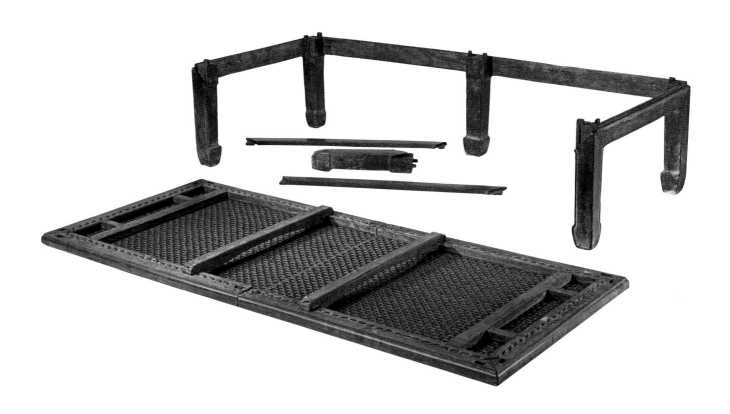

收藏小記

經歷數百年後，明式家具仍十分實用，不只限於觀賞價值。其折叠的功能，使這龐然大物可以放進載客升降機，送進我家裏，成為大廳的咖啡桌！

二、椅櫈

6

黃花梨交机

明末清初　16 世紀末至 18 世紀初
長 58.5 厘米、寬 40 厘米、高 39.5 厘米

牀前明月光，疑是地上霜。

舉頭望明月，低頭思故鄉。

唐李白《靜夜思》

　　這首家喻戶曉的詩，多解釋為李白（701 − 762）在牀上，因掛念故鄉不能入睡之作。但試想，躺在牀上是沒辦法抬頭或低頭的。何況唐朝的房屋中，窗戶十分細小，多糊上紙，看見月光的機會甚少。故收藏家馬未都先生認為李白說的牀，其實是胡牀，或俗稱"馬扎"。這詩的語境清晰，動作清清楚楚：李白是坐在一個馬扎上，身處庭院裏，在明月下思鄉（見馬未都著《馬未都說收藏·家具篇》〔2008〕，頁 22）。

　　胡牀又稱交机，早在漢代已由西域傳入，《後漢書·五行志》有漢靈帝（156 − 189）好胡服、胡帳、胡牀、胡座的記載。劉義慶（403 − 444）《世說新語》也多次提到胡牀，可見它在南北朝已漸趨普遍。到了唐代（618 − 907），交机已成為常見家具。交机由八根直材構成，兩根橫棖在上，用繩編成座面，兩根下撐作足，中間兩根相交相接以作支撐，交接處以鉚釘貫穿作軸承，工匠或稱之為"八根柱"。它可開可合，張開可作坐具，合起來又攜帶方便，故用途甚廣。今天，我們還可以見到人們坐在交机上，在樹蔭下納涼或對弈。

　　此黃花梨交机，典雅古樸。机面正面橫材沿邊起線，在中間卷成如意紋，雕飾極其簡約。足間踏牀，以一厚木製成，底部雕成壺門狀，不設小足；牀身位置固定，不可掀動，尤見古意。交机是出遊常備之物，將踏牀和坐具連在一起，不用分開攜帶，頗見便利。此外，凡是接合之處，這交机均以鐵葉包裹，軸釘穿鉚的地方，則加上護眼線，整體結構更見牢固。

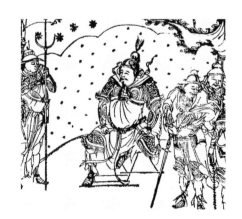

參考圖版

交机　明弘治刊本《西廂記》插圖

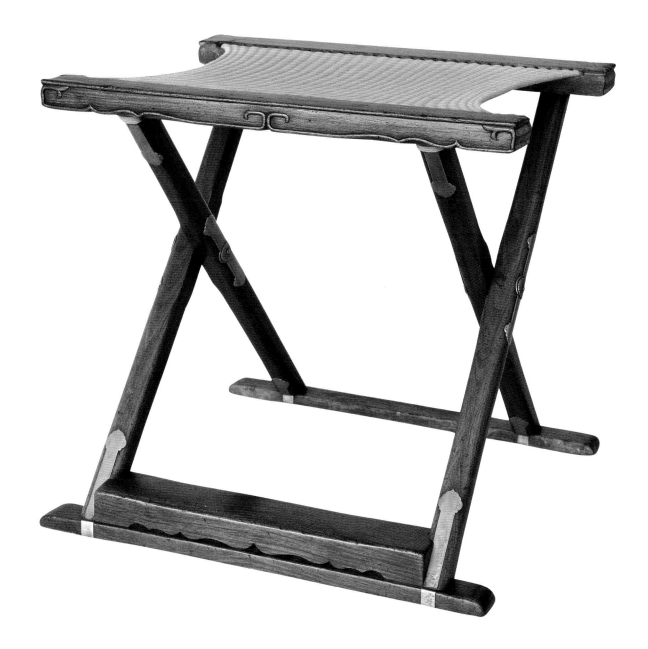

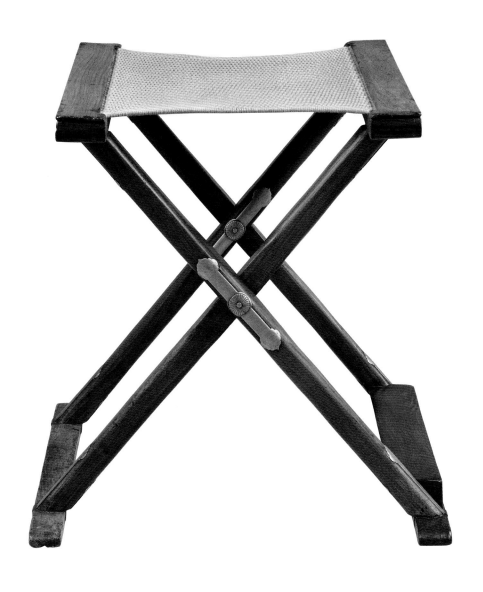

收藏小記

　　每次到博物館，總愛花時間參觀家具收藏。2012 年到法國巴黎羅浮宮，赫然發現遠古埃及已有交机，見基倫・杰弗里著《古代埃及家具》（Killen Geoffrey, *Ancient Egyptian Furniture*, 1980），頁 40 — 43。究竟中國的交机是從埃及傳來或是殊途同歸之作，還待考證。

交机　法國巴黎羅浮宮埃及館藏品

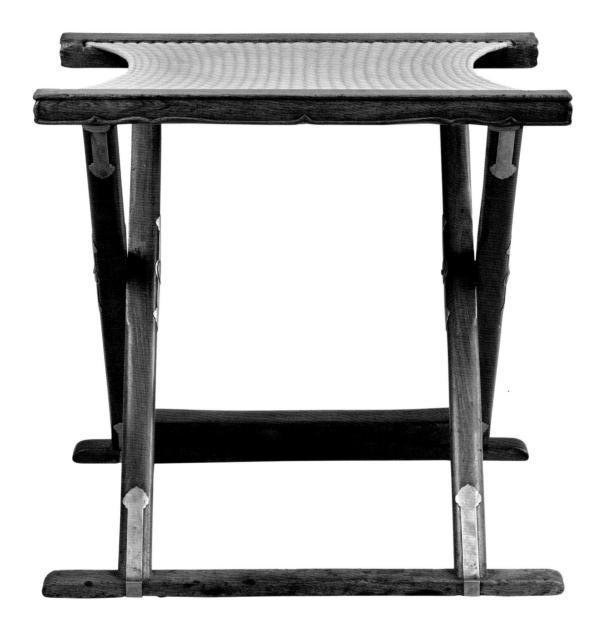

7

黃花梨松竹梅紋圓後背交椅

明末清初　16 世紀末至 18 世紀初

長 77 厘米、寬 55 厘米、高 97 厘米、座面高 51.5 厘米

　　交椅指帶有靠背的交杌，由胡牀演變而來，可分為圈背和直背兩類。由於它可以前後折叠，形態輕巧，攜帶方便，故官宦出遊，多備此物。

　　此交椅以黃花梨製作，圓形後背一順而下，在扶手出頭處回卷成圓鈕形。椅圈三接，尤其難得。靠背板呈弧形，後腿轉彎處，用角牙填塞支撐，扶手下裝有空托角牙。

　　為了可以折叠，交椅不能像一般椅子般，在扶手下裝鵝脖或聯幫棍，所以此椅在扶手下裝有金屬支柱，與後腿上端的支撐構件連接，令結構更加堅固。座面橫材正面帶曲邊，雕有螭紋。軟屜以棉繩織成，穿入座面橫材，再以竹條壓緊。椅下踏牀，位置固定，不可掀動，牀上飾有金屬方勝，牀下有兩小足，並設壺門牙條。

　　這張椅子靠背板做工精美別致，看似是攢邊鑲框，分為三段，其實是以一整塊板雕作分段攢裝之式樣，別出心裁，叫人稱賞。上段鏟地凸綫，浮雕卷草如意紋，手工精細。中段分別雕上松竹梅歲寒三友，又有大小兩隻喜鵲於梅枝上尋香顧盼，兼具堅貞不屈和喜上眉梢之意，刻工繁複細緻。下段則雕卷草紋，透出雲紋亮腳，雕工簡潔圓熟。

別例參考

王世襄編著《明式家具珍賞》（1985）錄有一黃花梨交椅，形制與此相仿，只是該椅的靠背板刻上雲頭如意紋，做工樸素簡潔，見頁 104。其他黃花梨交椅藏品可見朱家溍主編《明清家具（上）》（2002），頁 28。

2007 年，在紐約蘇富比的拍賣會上，有一拍品與此交椅外形完全一樣，只是喜鵲所朝方向不同。該椅靠背板正中的喜鵲昂首向右，此椅的喜鵲則抬頭左望，由此看來，兩椅應為一對，見 Sotheby's, *Fine Chinese Ceramics and Works of Arts*（19 March 2007, New York），頁 36 - 39, Lot 312。存世的另一對黃花梨交椅，見於呂章申主編《大美木藝——中國明清家具珍品》（2014），頁 136–139。

參考圖版

圓後背交椅　明成化刻本《仁宗認母記》插圖

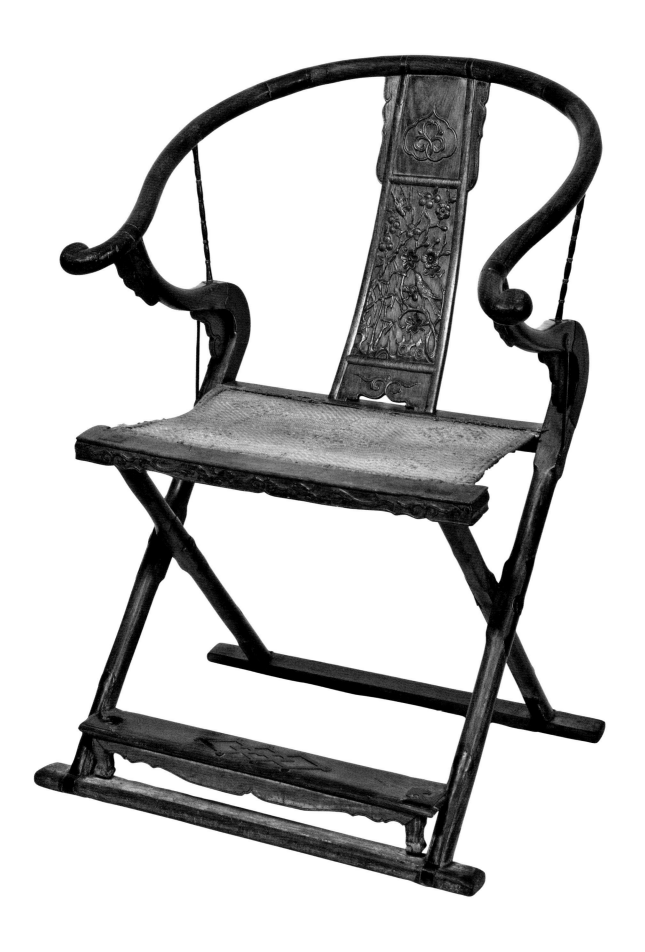

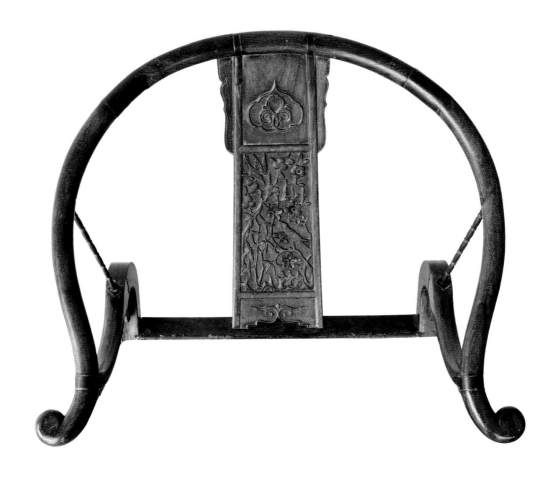

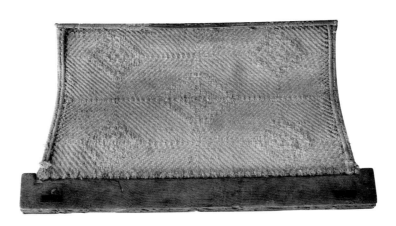

收藏小記

　　因折叠及經常被搬動的關係，存世交椅十分罕見，也是家具藏家渴望擁有的類型。正因為需求大，供應少，很多折叠椅是從舊家具改成。初見這交椅時，也有懷疑，但皮殼保存甚好，座面古樸，靠背板以一整塊木做成，不似新製。及見紐約拍賣品，更無懷疑此椅是原來的。

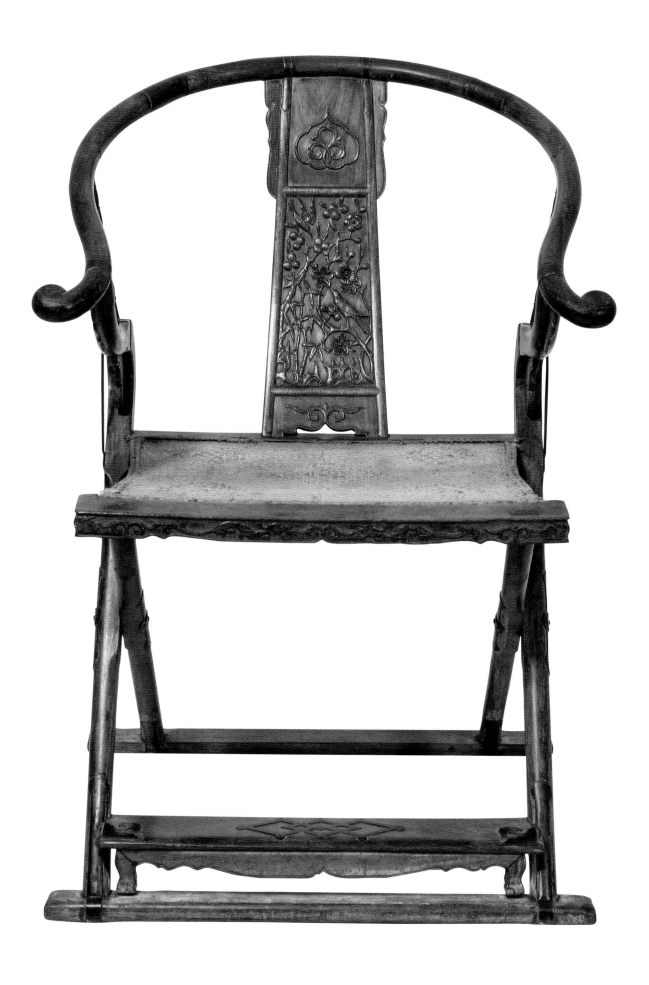

7 —— 黃花梨松竹梅紋圓後背交椅

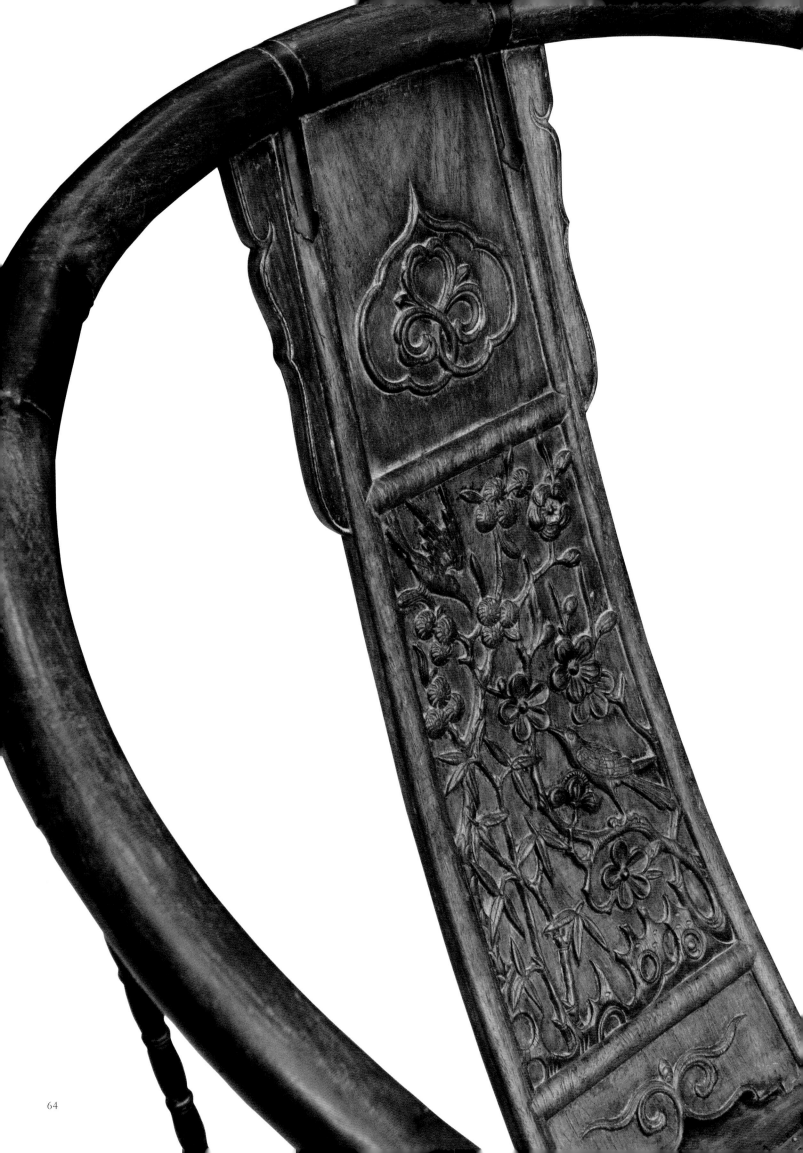

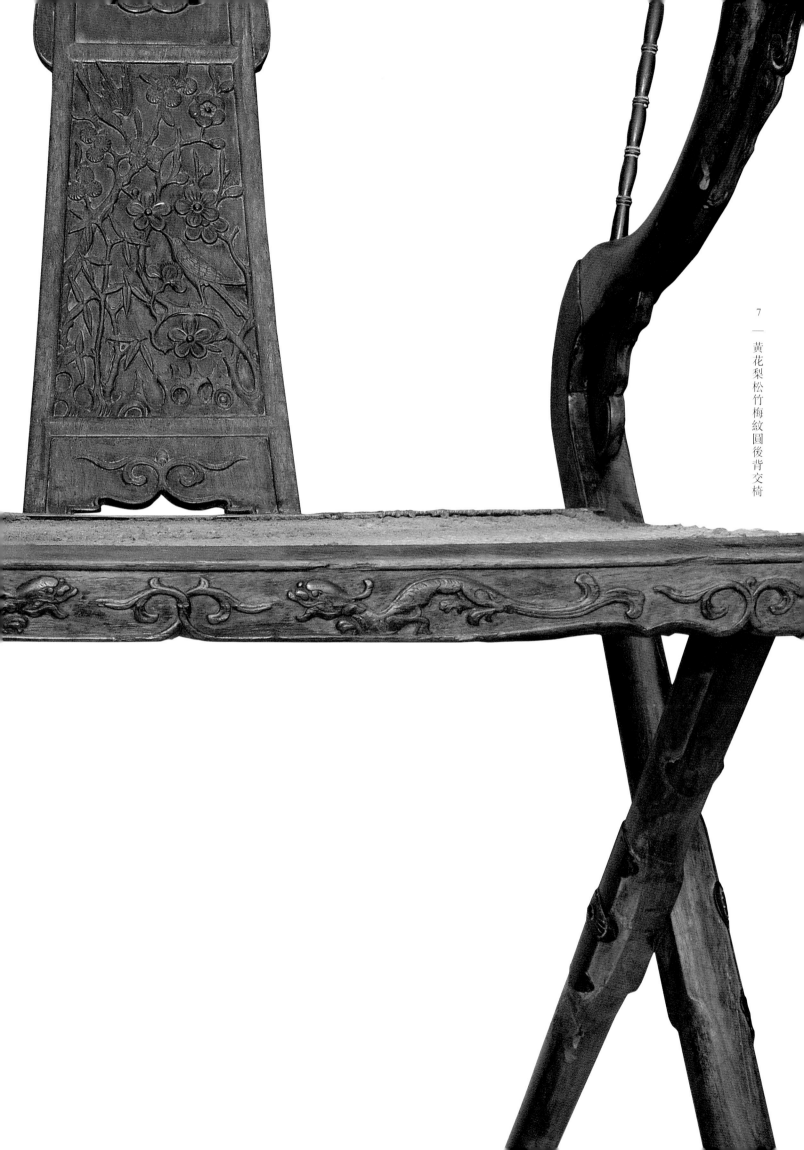

8

黃花梨直後背交椅

明末清初　16 世紀末至 18 世紀初

長 62 厘米、寬 42 厘米、高 98 厘米、座面高 62 厘米

　　直背交椅和圓背交椅構造基本相同，分別只是兩者椅背一直一圓。這張交椅繼承直背交椅的傳統形制，但又加以轉化，做成後彎式椅背，自出機杼，別為一格。

　　椅子前腿和後彎式椅背由一木連造，用料碩大，椅背和搭腦以挖煙袋榫接合，手工精細。椅盤橫材質樸無飾。軟屜以棉繩織成，穿入座面橫材，又以竹條壓緊。足間踏牀位置固定，不可掀動。踏牀牀身素淨，牀下有兩小足及壺門牙條。此椅靠背板呈 "S" 形，綫條優美，上端開光，內刻一長者身穿朝服，佇立庭中，後有侍僮掌扇，前有小童以手指日的圖案，寓意 "指日高升"，由此看來，這張交椅應為官家之物。座面雖高，但有腳踏承托，可舒適安坐。

　　此交椅整體風格簡練明快，形制工整又有變化，屬難得之作。

別例參考

安思遠編著《明代與清初中國硬木家具圖錄》（R. H. Ellsworth, *Chinese Furniture: Hardwood Examples of the Ming and Early Ching Dynasties*, 1997）記有一以紅木和紫檀製作的直背交椅，外形頗為相近。該椅搭腦中間稍微凸起，椅背後彎。靠背板呈 "S" 形，以一木做成，上端刻有螭龍圖案，見該書頁 138。田家青編著《清代家具（修訂本）》（2012）錄有一交椅，外形與此椅類近。該椅靠背板分為三段，上段鑲透花牙子；中段嵌透雕縧環板；下段透雕亮腳，正面兩腿之間安有踏牀，見該書頁 91。

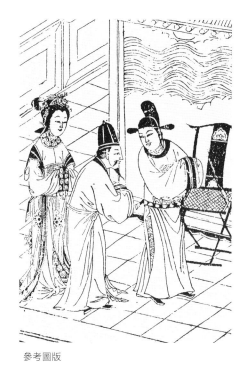

參考圖版

直後背交椅　明萬曆刻本《還帶記》插圖

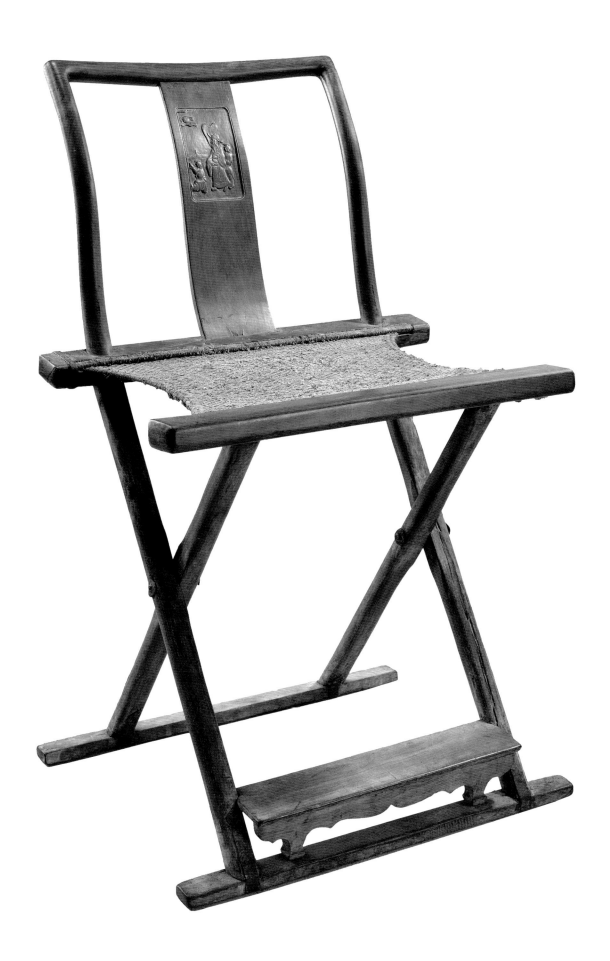

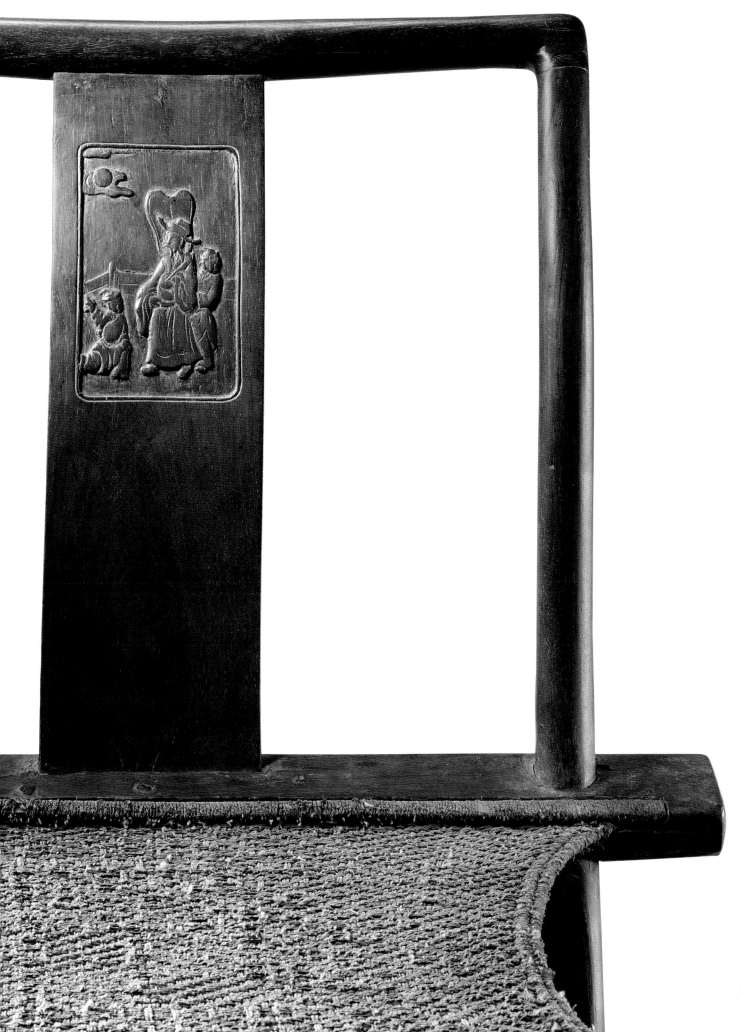

9

鸂鶒木圈椅

清初　17世紀中葉至18世紀初

長54厘米、寬45厘米、高85厘米、座面高46厘米

明代的椅子名目繁多，從形制上，大致可分為交机、交椅、圈椅、官帽椅、玫瑰椅和燈掛椅。

圈椅因它的靠背如圈，所以得名。明代王圻、王思義《三才圖會》（約刊於1607）稱之為"圓椅"。它的特點是圓形後背連着扶手由高向低順勢而下，人們坐在椅上，不僅肘部得到承托，腋下一段臂膀也得到支撐，感覺舒適。

此鸂鶒木圈椅扶手不出頭，形制古樸，小巧別致，在圈椅中較為罕見。它的前腿與鵝脖緊接，以一木造成；圈背連着扶手順勢而下，然後直接與鵝脖相連，這樣編排令椅背與前腿的綫條一氣連貫，順滑流暢。椅圈三接，抹頭設聯幫棍，後腿和椅背立柱均由一木連造。靠背板呈弧形，以獨板製成，紋理優美。座面席面藤屜。椅盤下，四面設直身券口牙子，不帶束腰，牙子有典型蘇工碗口綫腳。腳棖編排不採步步高方式，而是用前後腳棖低、兩側腳棖高的趕腳棖結構。前後腳棖下裝有牙條，結構更見穩固。

在明式家具中，圈椅最能展示家具設計對比呼應之特色。它的圓形椅背和座盤以下的方形設計，一圓一方，令整體綫條靈活多變，又與傳統"天圓地方"的觀念暗合，可見古代家具工匠的縝密心思。

別例參考

扶手不出頭的圈椅頗為罕見，此椅曾見於1997年9月紐約佳士得拍賣會，參見 Christie's, *The Mr and Mrs Robert P. Piccus Collection of Fine Classical Chinese Furniture*（New York, 1997），頁106-107，Lot 49。王世襄、柯惕思合編《中國古典家具博物館藏精品》（Wang Shixiang and Curtis Evarts, *Masterpieces from the Museum of Classical Chinese Furniture*, 1995）載有一黃花梨圈椅，形制相近。該椅高52.7厘米、寬41厘米、高90.5厘米，扶手不出頭，座面為席面藤屜。靠背板分為三段，上段透雕魚門洞；中段開光，嵌鑲圓形雲石；下段裝壺門亮腳，見該書頁62-63；亦見刊於王世襄編著、袁荃猷繪圖《明式家具萃珍》（2005），頁70-73。

參考圖版

圈椅　明崇禎刊本《忠義水滸傳》插圖

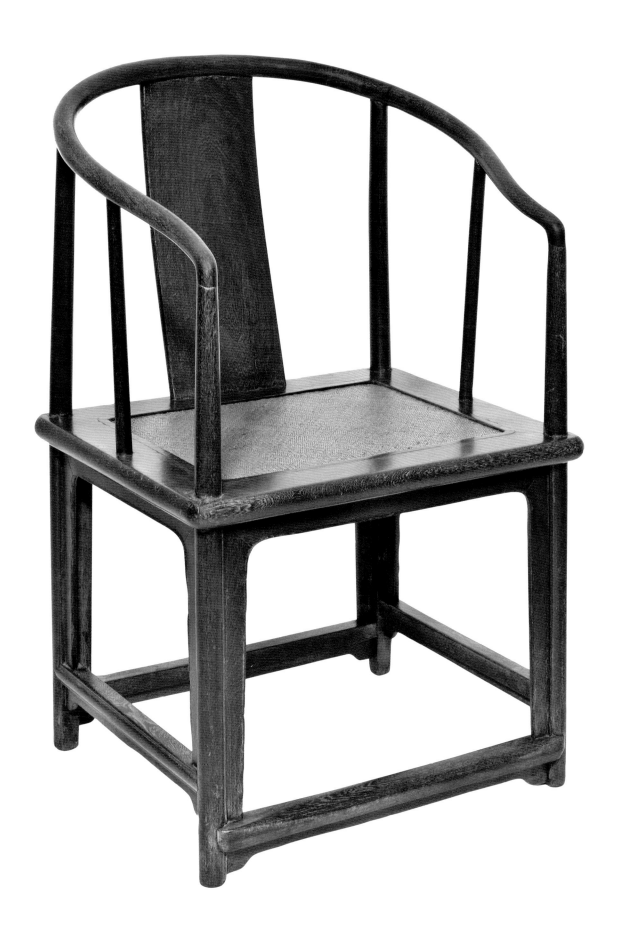

10

黃花梨卷草紋圈椅一對

明末清初　16 世紀末至 18 世紀初

長 59 厘米、寬 45 厘米、高 100 厘米、座面高 52.5 厘米

　　此對圈椅以黃花梨製作，帶出頭扶手，形制和前面的鸂鶒木圈椅大體相同。圓形後背連着扶手一勢而下，在扶手末端卷成鱔頭狀，綫條順滑流暢。椅圈五接，抹頭設聯幫棍，扶手裝角牙，椅背立柱和後腿、鵝脖與前腿均以一木連造，結構牢固。弧形靠背板連同旁邊的雕花牙子均由獨板做成。靠背板上端開光，鏟地凸綫，浮雕如意卷草紋，刻工圓熟細緻。座面為席面穿藤屜，座盤下設壺門券口牙子，正面牙條雕有卷草紋。腳棖採步步高形式，寓意步步高陞，除後腳棖外，三面腳棖下均設牙條。

　　成對的黃花梨圈椅，能夠完整保存下來，已屬難得，靠背板為一料所製，更見可貴；而且靠背板材質細膩，紋理勻稱又富於變化，盡展黃花梨木材質之美，令這對圈椅成為少有的精品。

別例參考

台北歷史博物館編輯委員會編《風華再現：明清家具收藏展》（1999）錄有兩對黃花梨圈椅，形制與此對類近，見頁 91。文化部恭王府管理中心編《恭王府明清家具集萃》（2008）也載有外形相近的黃花梨圈椅一對，見頁 34-35。

參考圖版

圈椅成對　明萬曆刊本《題紅記》插圖

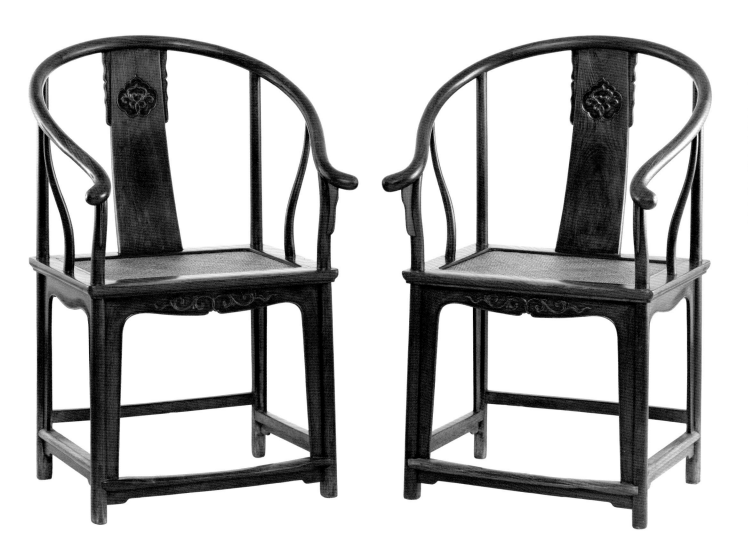

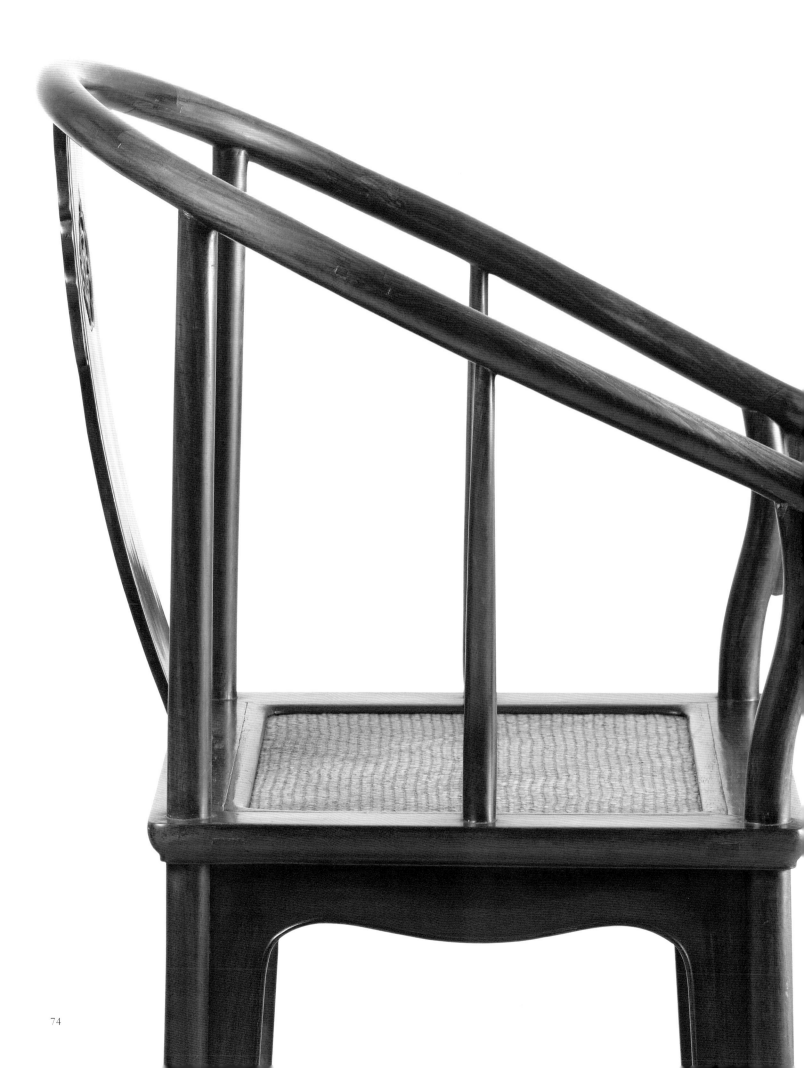

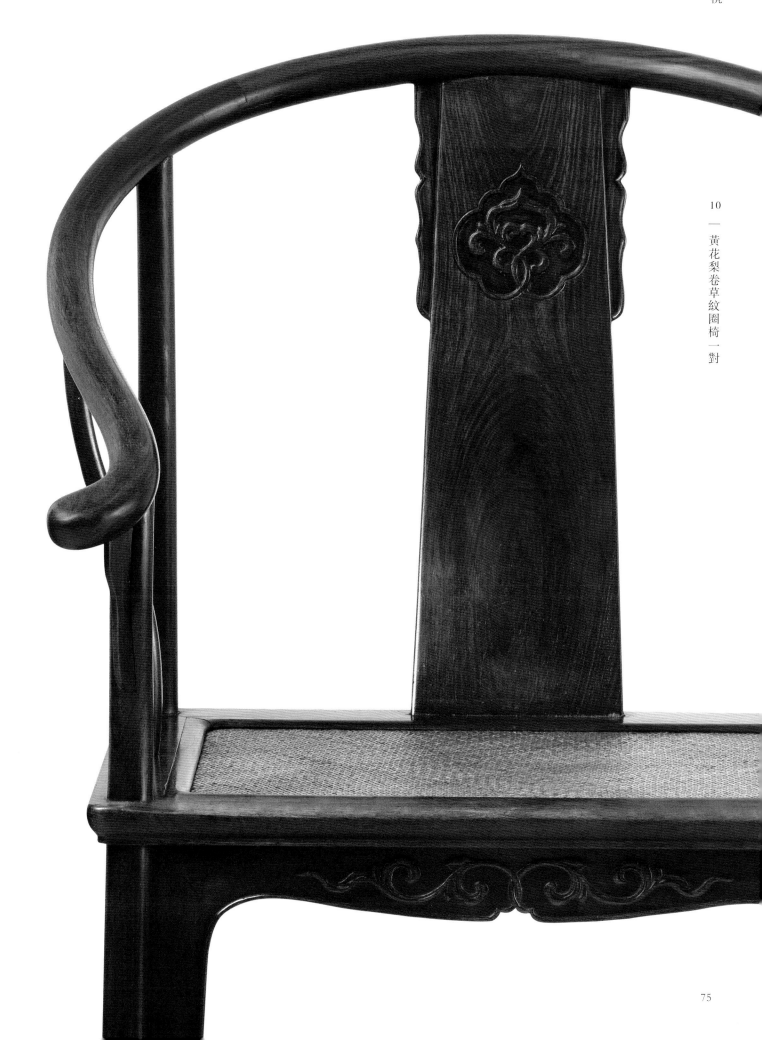

10 — 黃花梨卷草紋圈椅一對

11

黃花梨四出頭官帽椅

明末　16世紀末至17世紀中葉

長59厘米、寬47厘米、高117厘米、座面高48厘米

官帽椅指高靠背扶手椅，因外形像古代官吏所戴的帽子而得名。在形制上，它可分為四出頭官帽椅和南官帽椅兩大類。四出頭官帽椅搭腦和扶手兩端皆出頭，南官帽椅搭腦和扶手則做成圓角，兩端均不出頭。

此椅為四出頭官帽椅，用材碩大，外形高壯，氣勢恢弘。搭腦中間凸起，兩側上翹，出頭處渾圓壯碩，猶如官帽兩側的展翅。靠背板以獨板做成，微向後彎，呈 "S" 形，板身素淨，紋理錯落有致。扶手與鵝脖均為彎材，相交處安有角牙。這官帽椅的特色在於不帶聯幫棍，鵝脖稍後於前腿，這個做法既簡約，又令椅子綫條多變，展現工匠的細密心思。座面為席面穿藤屜，邊抹不帶修飾，座面下四邊設直身刀板牙條，腳根編排不採步步高方式，而是用前後腳根低、兩側腳根高的趕腳根工藝。前腳根下安牙條，令整體結構更加堅固。

這張椅子整體風格簡潔樸實，古意盎然，雖不見雕飾，卻以材質做工取勝，由此觀之，它應為明代器物。人們端坐椅上，腰身挺直，雙手左右平放，兩腿微微分開，自然予人沉實穩健、嚴肅靜穆之感。

別例參考

這樣古樸壯碩的四出頭官帽椅存世甚少，安思遠、霍華德·A.林克合編《夏威夷珍藏中國硬木家具》（R. H. Ellsworth and Howard A. Link, *Chinese Hardwood Furniture in Haiwaiian Collections*, 1982）錄有一張四出頭官帽椅，形制與此椅大體一致。它的搭腦平直，出頭處渾圓，不向上翹。鵝脖同樣稍後於前腿，亦為趕腳根結構，見該書頁42。此外，安思遠編著《明代與清初中國硬木家具圖錄》（R. H. Ellsworth, *Chinese Furniture: Hardwood Examples of the Ming and Early Ching Dynasties*, 1997）也有形制相近的例子，見該書頁108–111。

參考圖版

四出頭官帽椅　明萬曆刊本《夢境記》插圖

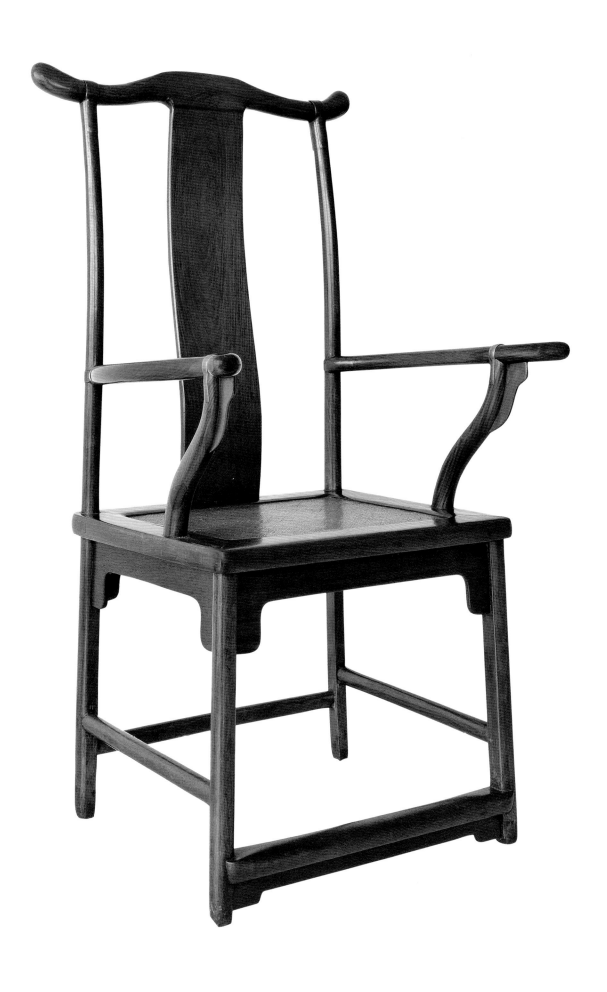

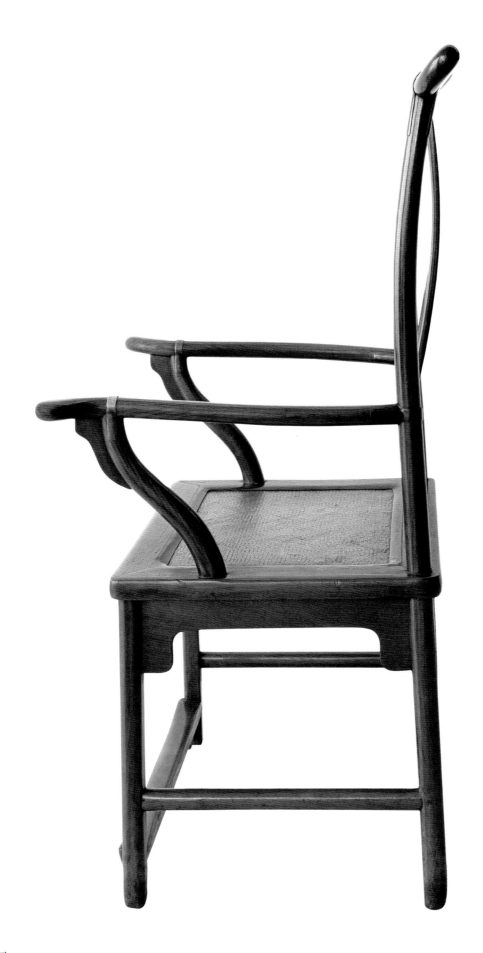

收藏小記

　　明式家具合美觀與實用於一身。那"S"形靠背為坐骨神經病患者提供一個優良坐具。

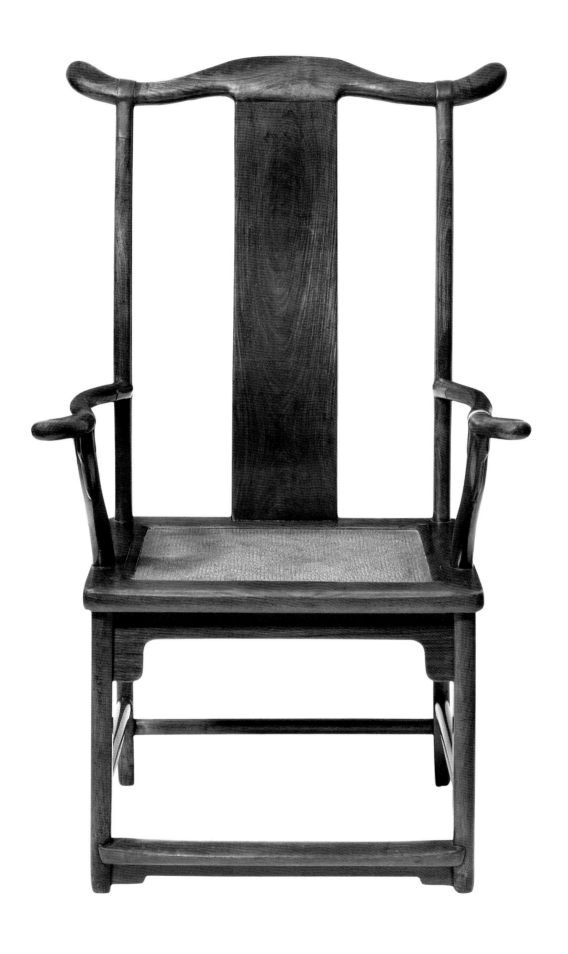

12

黃花梨四出頭官帽椅一對

明末清初　16 世紀末至 18 世紀初

長 58 厘米、寬 44 厘米、高 120 厘米、座面高 52 厘米

此對官帽椅靠背高聳挺秀，帶 "S" 形聯幫棍，形制和前面一張稍有不同，風格清輕柔和，也與之迥然有別。此椅搭腦中間凸起，兩側微微上翹，出頭平直。兩塊靠背板均為獨板，微向後彎，呈 "S" 形，板身素淨，紋理華美，是由一料所製。扶手與鵝脖均用彎材，相交處安有角牙，結構牢固。座面為席面穿藤屜，冰盤沿。座面下四邊設垂肚牙條，腳根採步步高方式。除後腳根外，三面腳根下均設牙條。

古人製器每每自出機杼，不拘一格，這雙椅子靠背挺秀，各個構件彎度大，前腿與鵝脖、椅背立柱和後腿也由一木連造，一雙靠背板更是以一料開成，用材不少，卻展現柔和清麗之趣，由此觀之，它們或出自江蘇工匠之手。

這兩張坐椅形制工整，用料講究，綫條婉柔勻稱，加上一對成雙，保存完好，彌足珍貴。

別例參考

台北歷史博物館編輯委員會編《風華再現：明清家具收藏展》（1999）錄有一對黃花梨四出頭官帽椅，形制相近。它們座面下同設壺門牙條，腳根編排也採用步步高式，見該書頁 82。此外，南希‧伯利納編著《背倚華屏：16 與 17 世紀中國家具》（Nancy Berliner, *Beyond the Screen: Chinese Furniture of the 16th and 17th Centuries*, 1996）錄有一四出頭官帽椅，做工類近，也可參考，見該書頁 104 – 105。

參考圖版

四出頭官帽椅　明天啟刊本《古今小說》插圖

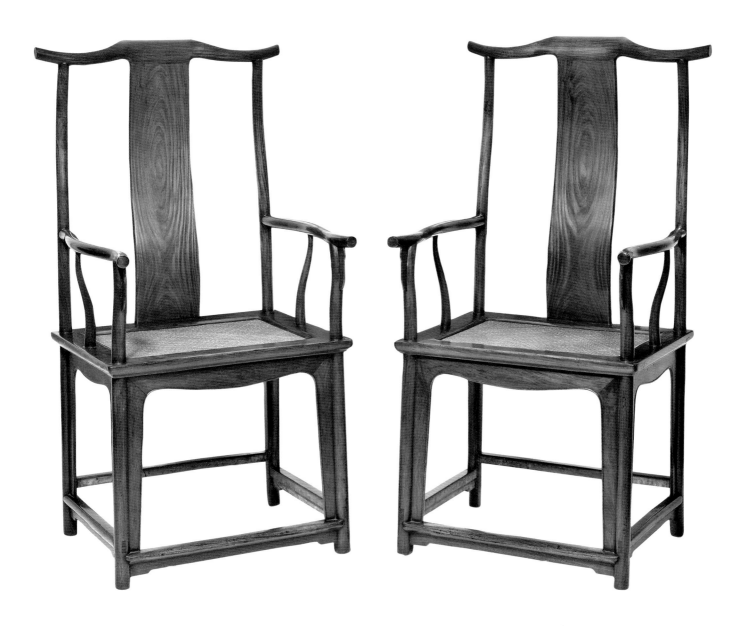

13

黃花梨八角形構件四出頭官帽椅

明末清初　16 世紀末至 18 世紀初

長 54 厘米、寬 42.5 厘米、高 101 厘米、座面高 44 厘米

明式家具裝飾主要見於面和綫。面的設計大致分為平面、蓋面（即混面和凸面）和窪面。此官帽椅做工別出心裁，自成一格。椅背立柱、扶手、鵝脖、羅鍋棖、矮老、腿足和腳棖均削成八角形，手工精巧細緻，十分罕見。此椅形制小巧，靠背高約一米，較之前的官帽椅矮。搭腦後彎，呈弧形，出頭平直而不上翹。靠背板以獨板製成，微向後彎，呈 "S" 形，板身素淨，紋理優美。鵝脖與前腿用直材，椅背立柱微彎，與後腿以一木連造，扶手和聯幫棍則用彎材，令椅子綫條富於變化。座面為席面穿藤屜。座面下正中設兩矮老，連接羅鍋棖，其他三面則裝直身刀板牙條。腳棖編排採步步高方式，除後棖外，三面腳棖下均安牙條，整體構造更見牢固。

這張椅子古雅別致，看似質樸無華，事實上，它選材講究，手工繁複細膩，處處展現風華，是四出頭官帽椅難得之作。

官帽椅多用方材或圓材，多邊形構件的非常罕見，這張椅子全椅採用八角形構件，為目前僅見例子。

別例參考

1997 年，紐約佳士得拍賣會上也有一張八角形構件的四出頭官帽椅，只是做工不同。該椅的羅鍋棖及前後腿均呈八角形，但鵝脖、椅背立柱及搭腦卻為圓材，見 Christie's, *The Mr and Mrs Robert Piccus Collection of Fine Classical Chinese Furniture* （18 Sept 1997, New York），頁 142 – 143, Lot 77。

此外，《科隆東亞藝術博物館藏中國古典家具》（*Museum für Ostasiatische Kunst Köln: Classical Chinese Furniture*）錄有一張腿足呈六角形的條桌，也可參考尼古拉斯・格林德利、弗洛里安・胡夫納格爾編著《簡潔之形：中國古典家具——沃克藏品》（Nichols Grindley and Florian Hufnagel, *Pure From: Ignazio Vok Collection of Classical Chinese Furniture*, 2004），頁 28。

參考圖版

四出頭官帽椅　明崇禎刻本《金瓶梅》插圖

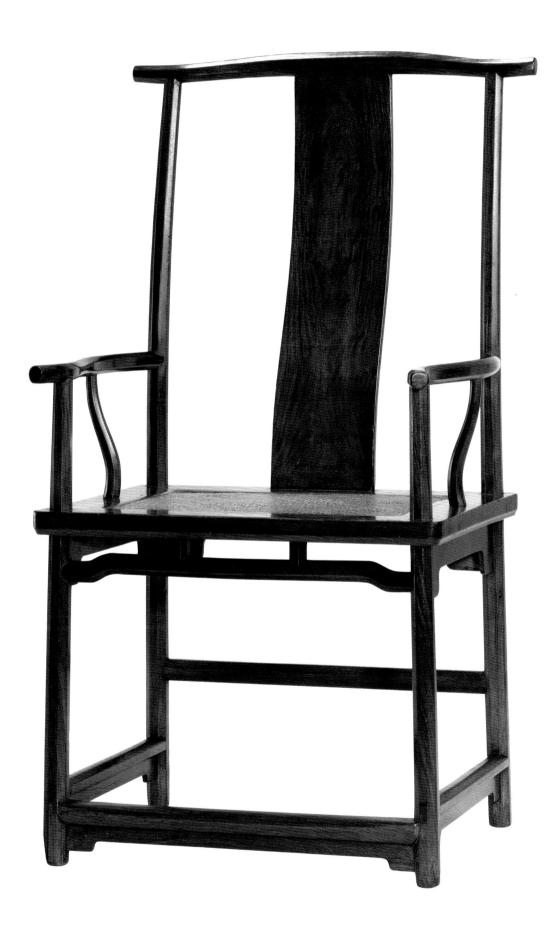

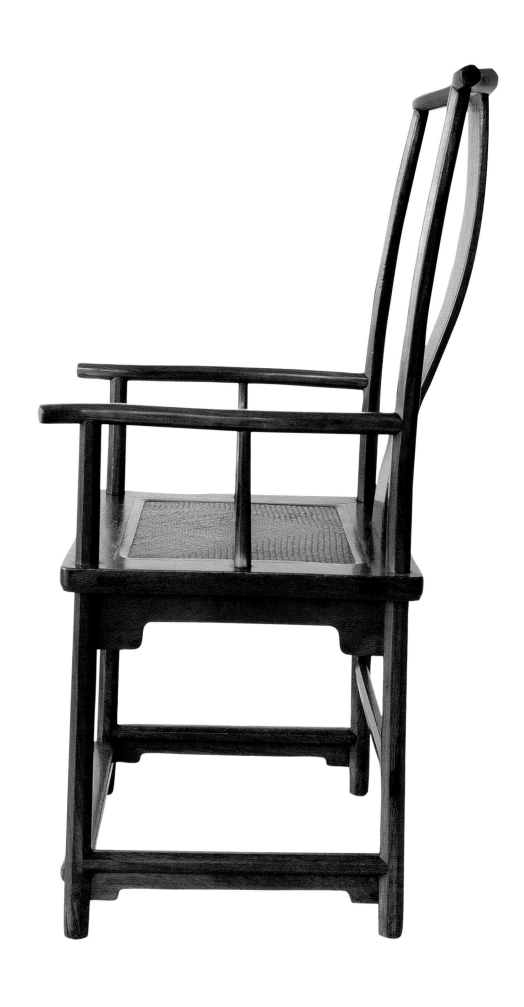

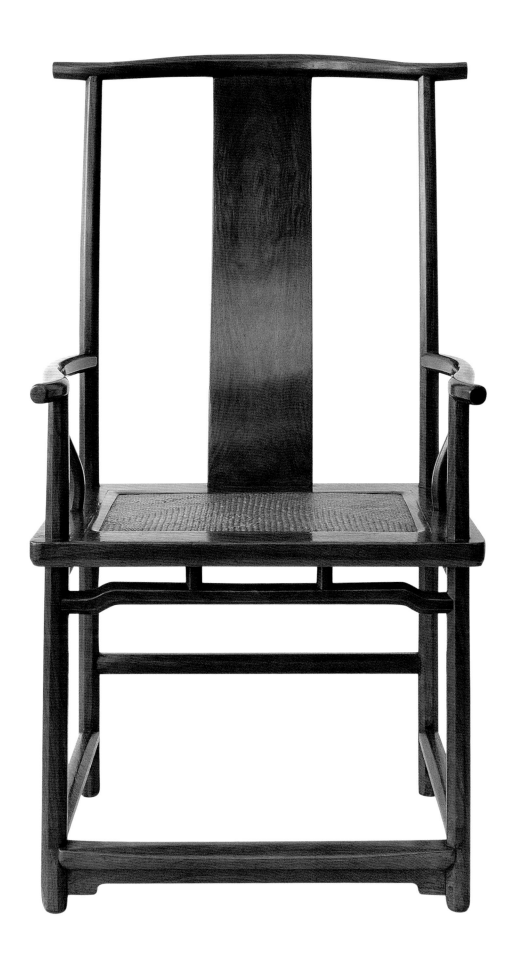

14

黃花梨雙螭紋南官帽椅

明末　16 世紀末至 17 世紀中葉

長 58 厘米、寬 45 厘米、高 115.5 厘米、座面高 53.5 厘米

　　南官帽椅結構上和四出頭官帽椅大致相同。搭腦由於沒有出頭，所以多採用挖煙袋榫，與後柱相連。與四出頭官帽椅相比，南官帽椅少了一分霸氣，卻多了一分文氣，為文人坐具，故亦稱文椅。

　　此椅的搭腦中間凸起，微向後彎，形成舒適靠枕，兩側微向上翹，與椅背立柱以圓角相交。靠背板由獨板做成，稍向後彎，呈 "S" 形，紋理勻稱有致。板身上端開光，鏟地浮雕卷草雙螭紋，刀工精巧圓熟。扶手與鵝脖均為彎材，以挖煙袋榫接合，線條圓轉流暢。鵝脖與前腿、椅背立柱和後腿均以一木連造。座面為席面穿藤屜，抹頭裝有 "S" 形聯幫棍。座面下正面裝如意紋壺門牙條，其他三面則安直身牙條。腳棖編排用步步高方式。除後腳棖外，三面腳棖下均加設牙條，予人牢固之感。這張椅子的特色在於座面以上皆用圓材，座面以下則全採方材，暗含 "天圓地方" 之意。

　　這張椅子綫條順滑流轉，形態婉麗優美，處處展現動人韻致，為南官帽椅之精品。

別例參考

王世襄編著《明式家具珍賞》（1985）錄有一高靠背南官帽椅，形制與此類近。它的靠背板上端開光，浮雕雙螭紋，兩螭一大一小，形態生動。除後背外，三面均裝壺門牙子。正面牙條雕有卷草紋，見該書頁 90。

參考圖版

南官帽椅　明萬曆刊本《忠義水滸傳》插圖

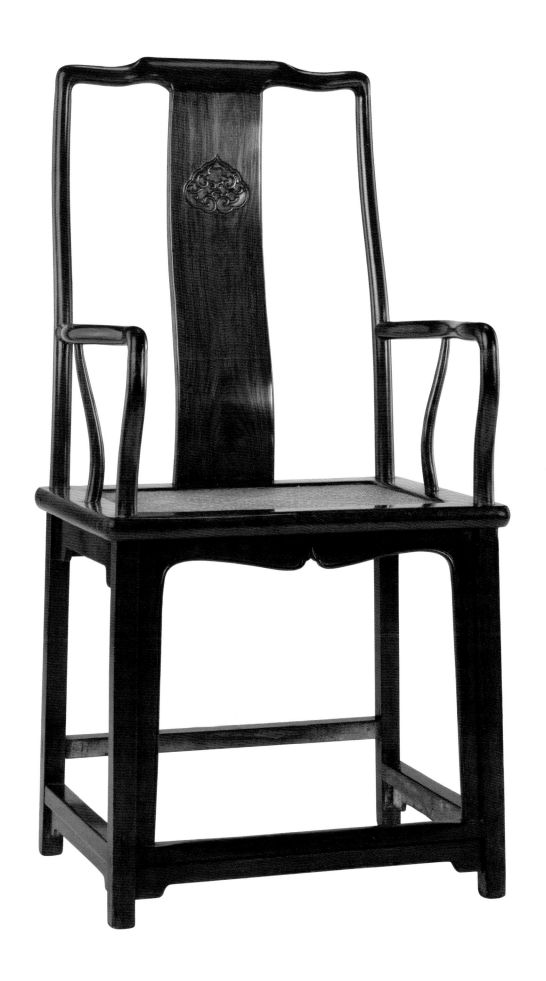

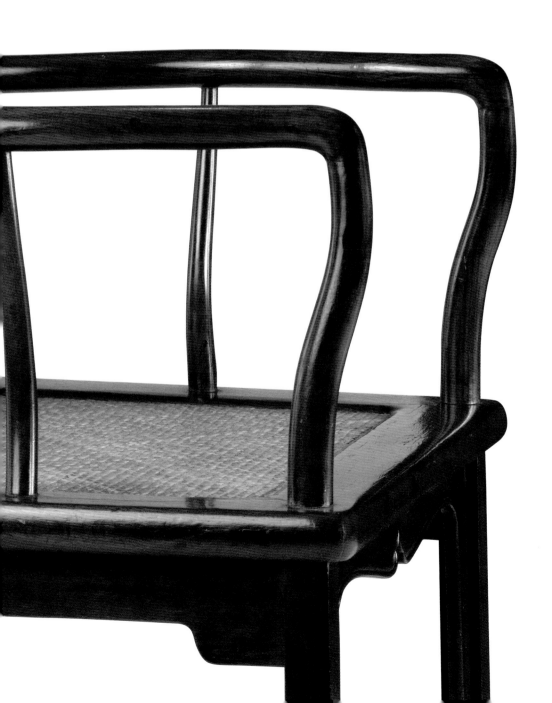

15

黃花梨百寶嵌南官帽椅

明末清初　16 世紀末至 18 世紀初

長 59.5 厘米、寬 44 厘米、高 117 厘米、座面高 52.5 厘米

　　形制上，南官帽椅指搭腦和扶手皆不出頭的高靠背扶手椅。此椅的搭腦中間凸起，略向後彎，做成舒適靠枕，兩側稍向上翹，與椅背立柱以圓角相交。扶手與鵝脖皆用彎材，以挖煙袋榫接合，綫條圓滑流暢。鵝脖與前腿、椅背立柱和後腿均以一木連造。座面為席面穿藤屜，冰盤沿，抹頭裝有上幼下粗的 "S" 形聯幫棍。座面下裝直身券口牙子。腳棖編排採步步高方式。前面及側面腳棖下加牙條，結構更加堅固。

　　百寶嵌，即以文木、玉石、珍珠、象牙、犀角、玳瑁、瓷片等珍貴材料嵌成圖案，明嘉靖（1522 — 1567）年間，周翥善於在硬木及漆器上施以這種技藝，故此法又稱周製。此椅靠背板即以周製手法，用木及玉石嵌成杏林春燕圖，做工精巧。當中的杏花疏密有致，春燕情態生動，整體構圖猶如一幅優美的寫意花鳥畫，叫人讚嘆。古時殿試每於二月舉行，正杏花開放，故杏花又有 "及第花" 之稱，而 "燕" 又與 "宴" 同音，杏林春燕寄有殿試中選天子賜宴之意，由是觀之，這張南官帽椅應為文士之物。

別例參考

台北歷史博物館編輯委員會編《風華再現：明清家具收藏展》（1996）錄有一張鑲螺鈿南官帽椅，形制與此椅相同。它的靠背板也以周製做法嵌上花鳥紋飾，工藝細緻動人，見該書頁 86。此外，南希·伯利納編著《背倚華屏：16 與 17 世紀中國家具》（Nancy Berliner, *Beyond the Screen: Chinese Furniture of the 16th and 17th Centuries*, 1996）也錄有一堂四張南官帽椅，做工類近，見該書頁 110 - 111。

參考圖版

南官帽椅　清陳枚《月漫清遊圖冊》

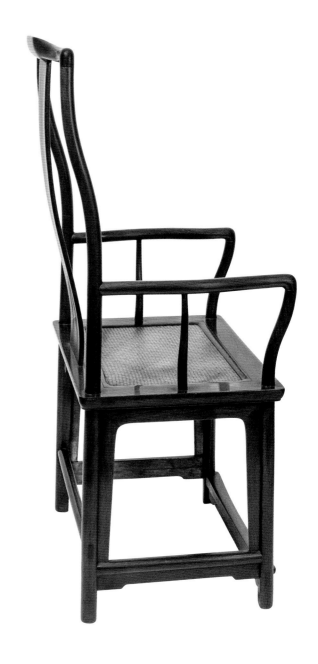

收藏小記

　　據說：杏林之成，出於三國孫吳的董奉，每為人治病，不取錢物，重病愈者，請植杏五株，輕者一株，日久成林，因有"杏林春滿"對名醫的稱譽。這椅子的另一個故事又和醫生有關，亦巧緣也。

16

黃花梨南官帽椅一對

明末清初　16世紀末至18世紀初

長59.5厘米、寬44厘米、高120厘米、座面高52厘米

　　此對南官帽椅用材講究，以黃花梨製作。搭腦壯碩，微向後彎，構成靠枕，兩側微向上翹，與椅背立柱用圓角交接。靠背板均為獨板，稍向後彎，呈"S"形，為一料所製。扶手與鵝脖均為彎材，以挖煙袋榫相接，綫條圓轉流暢。椅背立柱弧度大，鵝脖與前腿、椅背立柱和後腿又以一木連造，可見此對椅子用材不少。座面為席面穿藤屜，冰盤沿，抹頭裝有"S"形聯幫棍。座面下安直身券口牙子。四腿有明顯側腳收分，腳根編排採步步高方式。除後腳根外，三面腳根下均加設羅鍋根牙條，予人安穩之感。

　　這雙椅子不帶雕飾，純以做工和材質取勝，靠背板更是精挑細選，色澤溫潤勻稱，紋理錯落有致，盡顯黃花梨木本身肌理特色。此對南官帽椅形制工整，端莊秀雅，具濃厚明式家具風格，加上一對成雙，保存完好，彌足珍視。

別例參考

文化部恭王府管理中心編《恭王府明清家具集萃》（2008）錄有一對黃花梨南官帽椅，形制與此對椅子十分接近。該雙椅子靠背板素淨，展現黃花梨之華美紋理。座面下裝壼門牙子，腳根同採步步高式，除後腳根外，三面腳根也設羅鍋根牙條，見該書頁30-31。台北歷史博物館編輯委員會編《風華再現：明清家具收藏展》（1999）亦收有一對黃花梨南官帽椅，外形較這雙椅子矮，見該書頁85。

參考圖版

南官帽椅一對　明萬曆刊本《還帶記》插圖

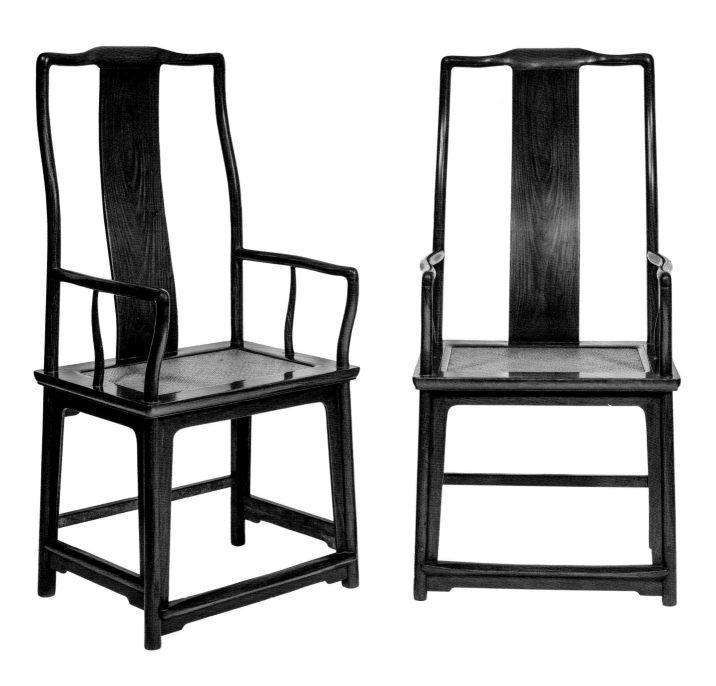

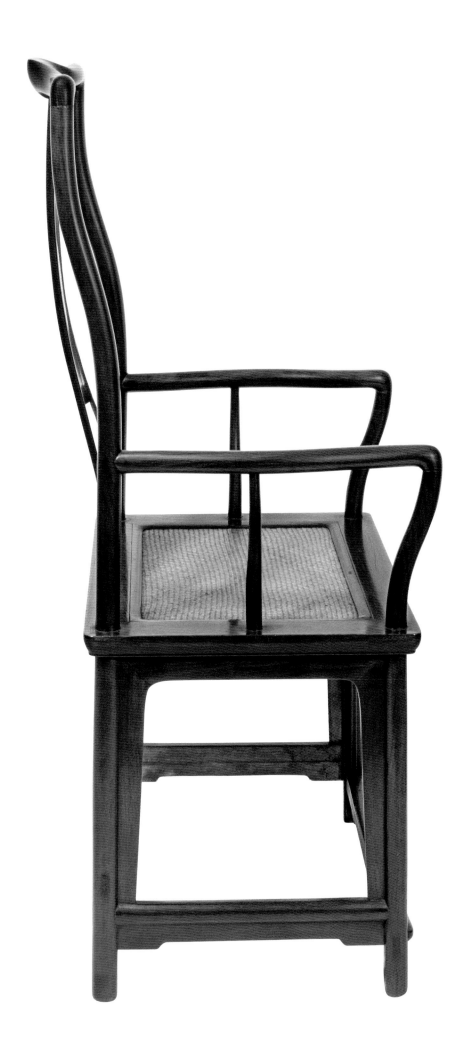

17

黃花梨扇形南官帽椅四張成堂

清初　17世紀中葉至18世紀初

長62厘米、寬48厘米、高115厘米、座面高50厘米

　　此四張南官帽椅造型別具一格，意趣清新。搭腦平直，與椅背立柱以圓角相接。扶手和鵝脖均用彎材，抹頭不設聯幫棍。鵝脖和前腿、椅背立柱和後腿皆由一木連造。椅盤呈扇形，形態別致。座面為席面藤屜。座面下牙子用橫材和豎材攢接而成，牙頭為直立長形框子，牙條則用直根，中間以矮老與座面相接。這個設計實際是從羅鍋根加矮老演變而來，不落窠臼，自為一類。腳根採步步高式，腳根下裝羅鍋狀牙條，整體結構更加牢固。

　　靠背板做工尤其精細。它以攢框鑲板方式，分為三段。上段鏟地凸綫，浮雕卷草紋，刀工圓熟精到；中段鑲上斗柏楠瘦木面板，板身素淨，螺旋紋理細膩動人，有"滿面葡萄"之美。下段則雕雲紋亮腳，做成穿透效果。這四張椅子各部分比例均勻，椅背、靠背板、扶手曲綫優美；方框牙條和不帶聯幫棍設計，更予人疏朗剔透之感。

　　四張成堂的椅子應是置於廳堂之上，用以待客。古人主客相會，主人朝北而坐，客人向南而坐已為慣例，但明末則有所謂"蘇坐"。"蘇坐"是指主客東西相向而坐。明末文人周文煒（1588 — 1643）曾說這種坐法"三十年前無是也"，完全是明末蘇州人標新立異的行為，在當時"無事不蘇"的情況下，漸成時尚。

　　扇形黃花梨南官帽十分少見，此組藏品四張成堂，更為難得。

別例參考

"科隆東亞藝術博物館藏中國古典家具"（Museum für Ostasiatische Kunst Köln: Classical Chinese Furniture）藏有扇形黃花梨南官帽椅，見尼古拉斯·格林德利、弗洛里安·胡夫納格爾編著《簡潔之形：中國古典家具——沃克藏品》（Nichols Grindley and Florian Hufnagel, *Pure From: Ignazio Vok Collection of Classical Chinese Furniture*, 2004），頁20 - 21。安思遠編著《洪氏所藏木器百圖》卷二（Robert H. Ellsworth, *Chinese Furniture: One Hundred Examples from Mimi and Raymond Hung Collection*, Vol. II, 1996）也錄有一對扇面形南官帽椅，靠背板上端同樣飾有卷草紋，見該書頁32 - 33。

參考圖版

攢靠背南官帽椅　明萬曆刊本《西遊記》插圖

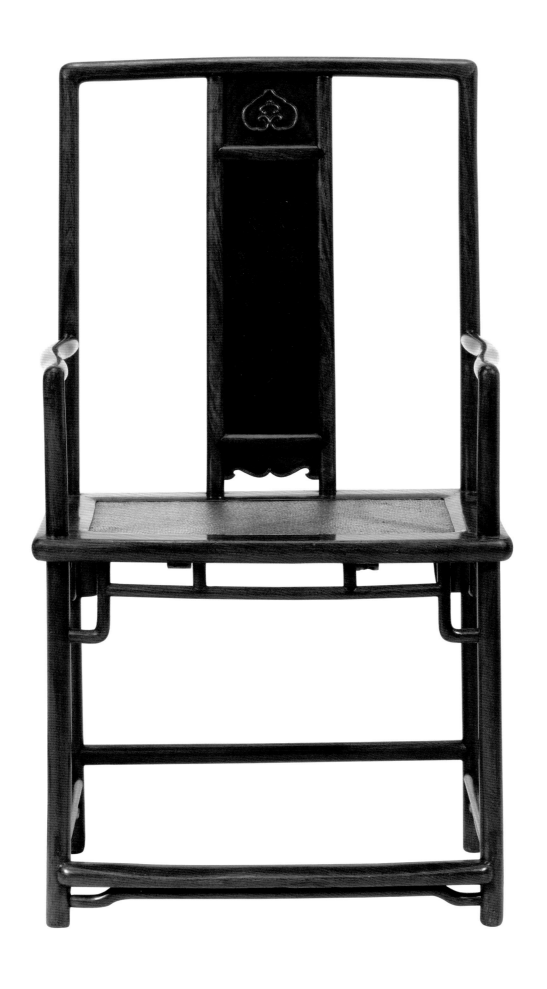

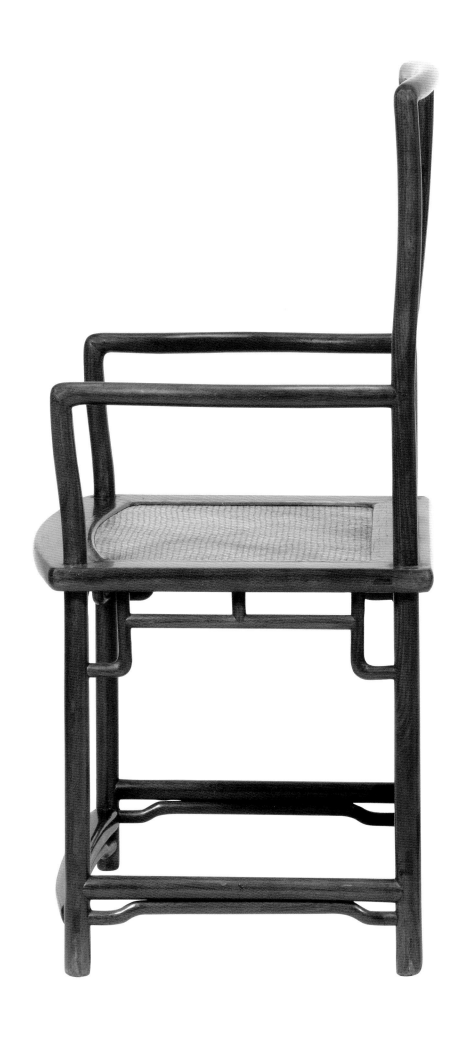

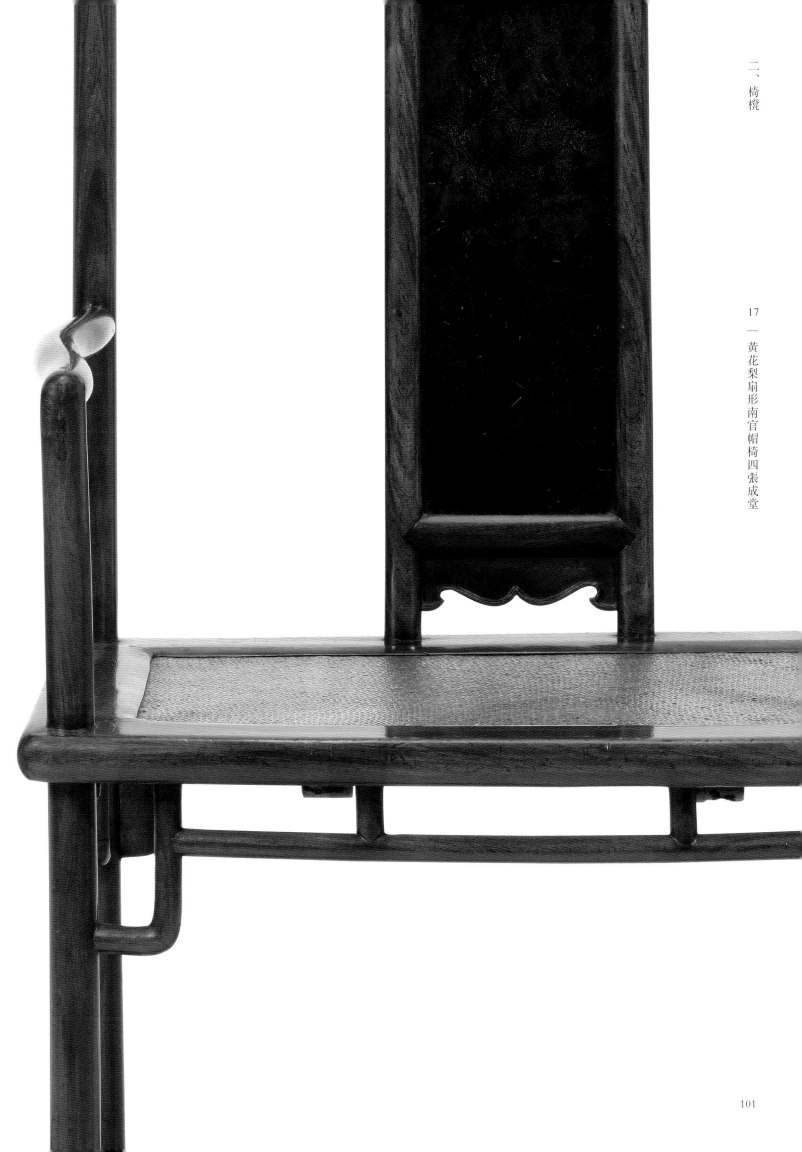

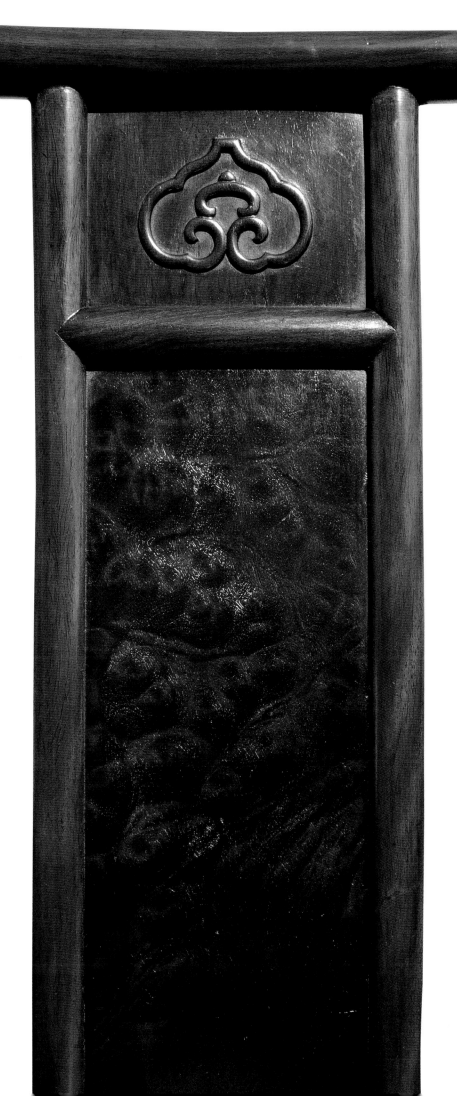

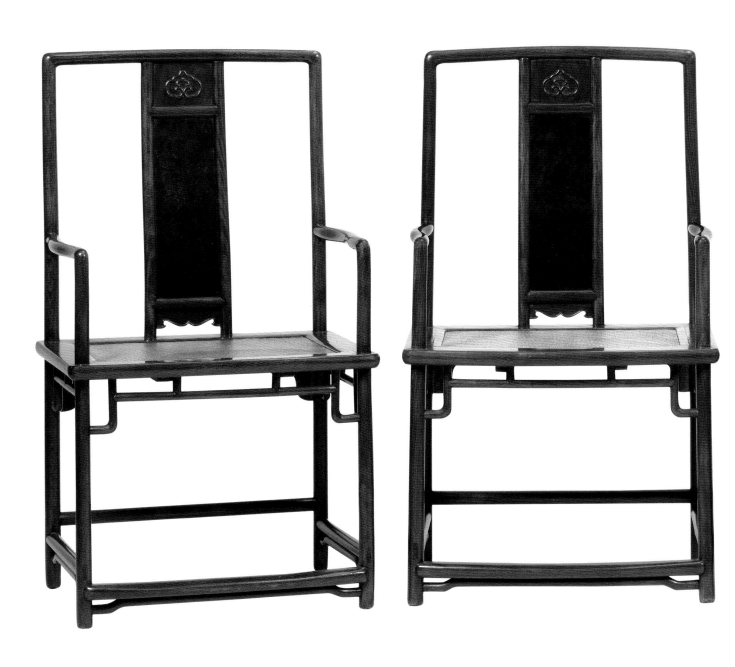

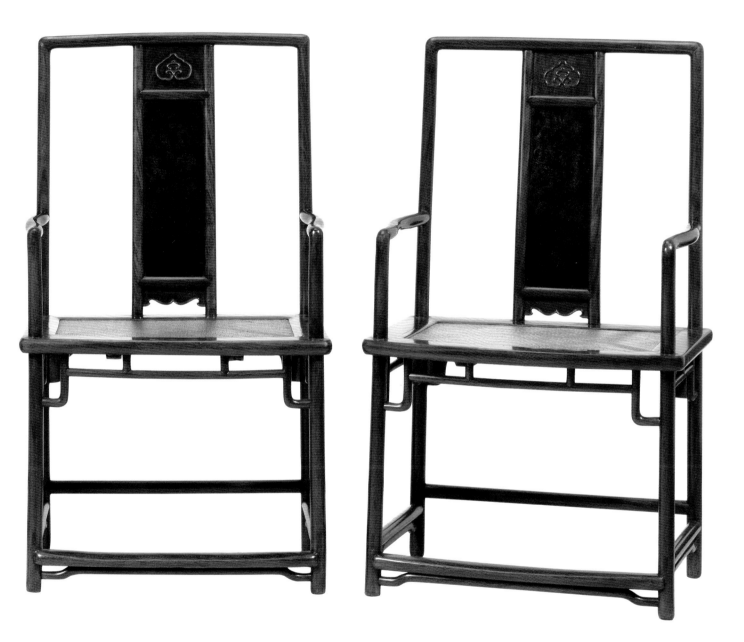

18

黃花梨大燈掛椅一對

明末清初　16 世紀末至 18 世紀初

長 58 厘米、寬 43.5 厘米、高 117.5 厘米、座面高 53 厘米

　　燈掛椅因外形像掛油燈燈盞的竹製托座，由是得名。形制上，它是指搭腦出頭、安有靠背、沒有扶手的椅子。搭腦不出頭的則稱為"一統碑"椅。

　　此對椅子靠背高聳，外形壯碩，以黃花梨製作。搭腦中間凸起，微向後彎，做出靠枕，出頭處稍向上翹。椅背立柱後彎，弧綫優美。靠背板均為獨板，呈"S"形，板身素淨，紋理錯落有致。座面為席面穿藤屜，冰盤沿。座面下設垂肚券口牙子，為椅子綫條增添變化。腿足圓直，稍帶側角收分，腳棖編排採步步高方式，前腳棖下裝有牙條，結構穩固。人端坐其上，腰背得到承托，左右兩旁又無障礙，感覺舒服自在。

　　這對燈掛椅輪廓優美、簡練樸素，予人卓立挺拔之感，是明式家具典範之作，而且用材講究，一對成雙，更為難得。

別例參考

王世襄編著《明式家具珍賞》（1985）錄有一對大燈掛椅，外形極為接近。該對椅子靠背挺立，靠背板呈弓形，板身紋理華美，座面為席面藤屜，冰盤沿。座面下三面設垂肚牙子，手法簡潔。腳棖採步步高方式，見該書頁 76 – 77。

參考圖版

燈掛椅成對　明萬曆刊本《西廂記》插圖

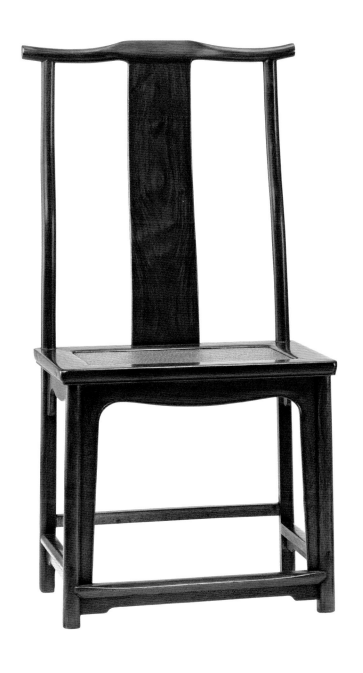
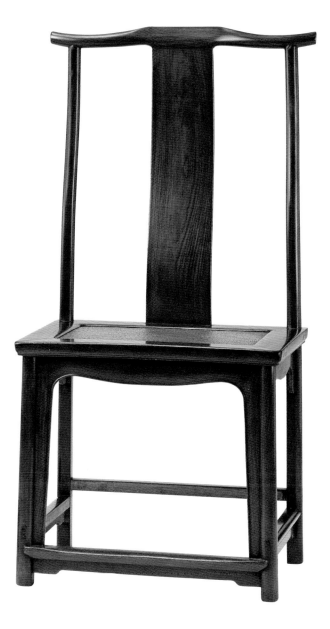

收藏小記

當時有另外一對燈掛椅給我選擇。那對外形稍大，座面較寬，但這對皮殼比較顯眼。在使用較多的地方，如座面前方、腳踏表面，年月痕跡十分明顯。這些卻不見於另外一對。此外，這對椅子不同平面上的底灰已經裂開，不會是新加上的。細心觀看後背板，這對和王世襄先生《明式家具珍賞》載錄的一對，尺寸、木紋甚為接近，可能是同一組的燈掛椅。

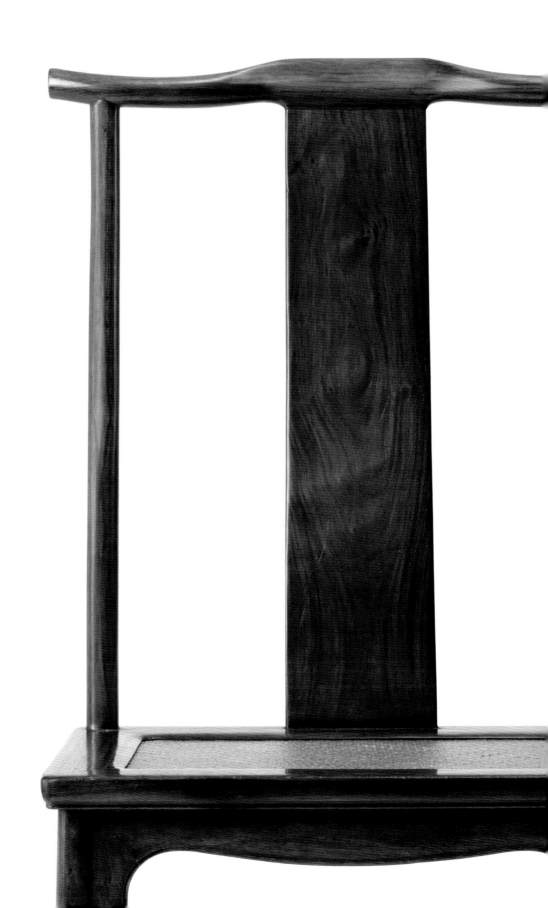

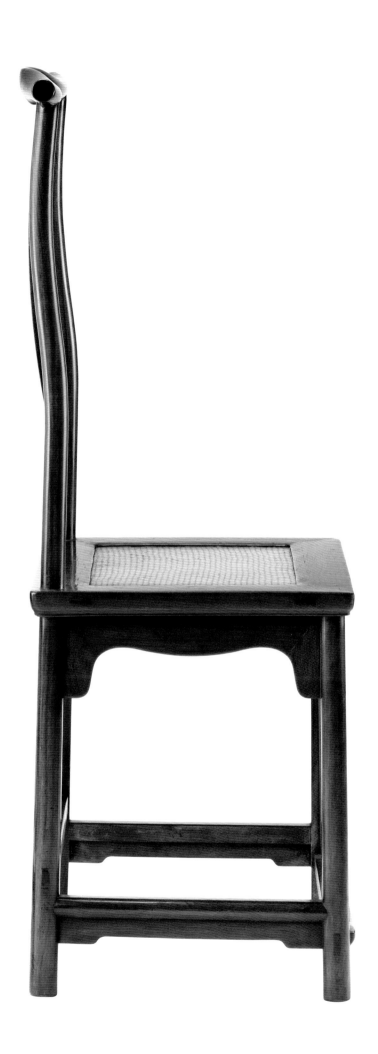

19

黃花梨帶銅飾燈掛椅四張一堂

明末　16世紀末至17世紀中葉

長52厘米、寬44厘米、高96厘米、座高46厘米

此四張椅子以黃花梨製作，靠背挺秀，別具韻致。搭腦平直，兩端出頭，椅背立柱稍向後彎，綫條婉麗。靠背板呈弓形，板身素淨，紋理優美，均為一料所製。座面為席面藤屜，壓邊竹條裹以幼藤，做工古樸。邊抹為素混面，椅盤下四面皆設直身刀板牙子。腿足圓直，後腿尚留披麻上漆之跡。四根腳根正面的最低，後面一根次之，兩側的最高，是腳根編排之常見形式。為了令腳根更為耐用，工匠常於正面腳根加上竹條和木條，但這四張椅子卻鑲上銅條，銅條的鉚釘更飾有芙蓉花紋，做工精巧細緻，透出華麗之感。

燈掛椅為古人常用坐具，四張成堂完整保存下來，卻十分少有。此一組椅子腳根帶銅條，構造別為一格，更叫人印象難忘。

別例參考

這組藏品曾見於柯惕思著《中國古典家具與生活環境》（Curtis Evarts, *Classical and Vernacular Chinese Furniture in the Living Environment*, 1998）一書，見頁112–113，當時已稍有磨損，現以銅腳保護。台北歷史博物館編輯委員會編《風華再現：明清家具收藏展》（1999）另錄有四張燈掛椅，它們較這四張椅子高，腳根不帶銅條，見該書頁80–81。

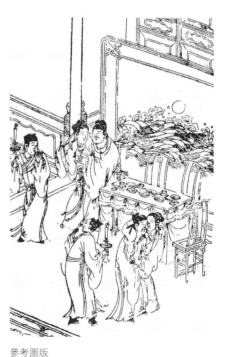

參考圖版

燈掛椅四張一堂　明崇禎刊本《喜逢春》插圖

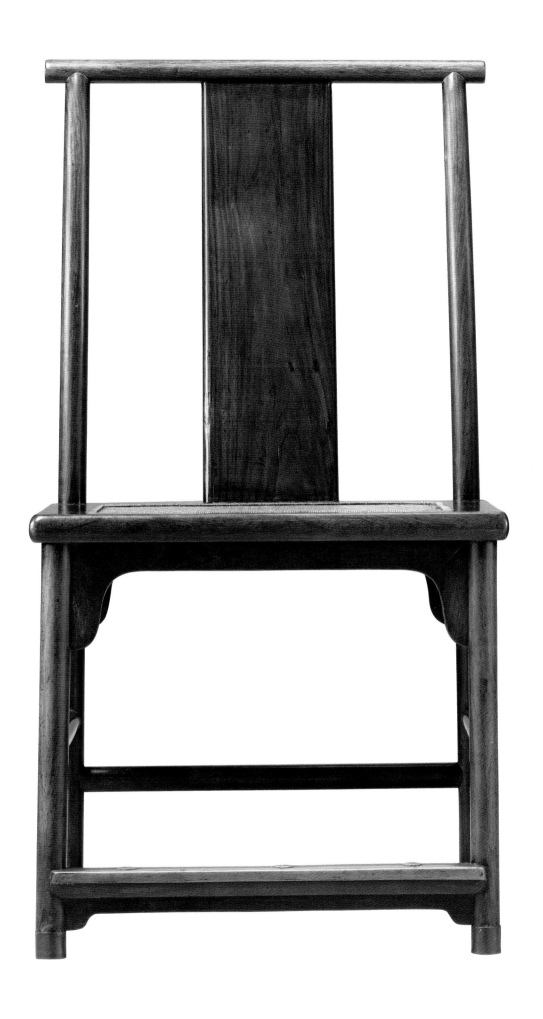

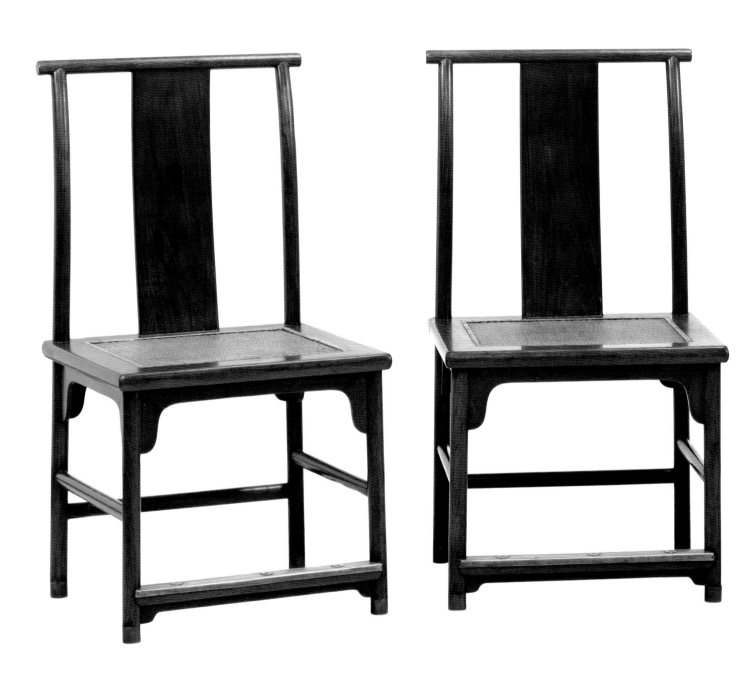

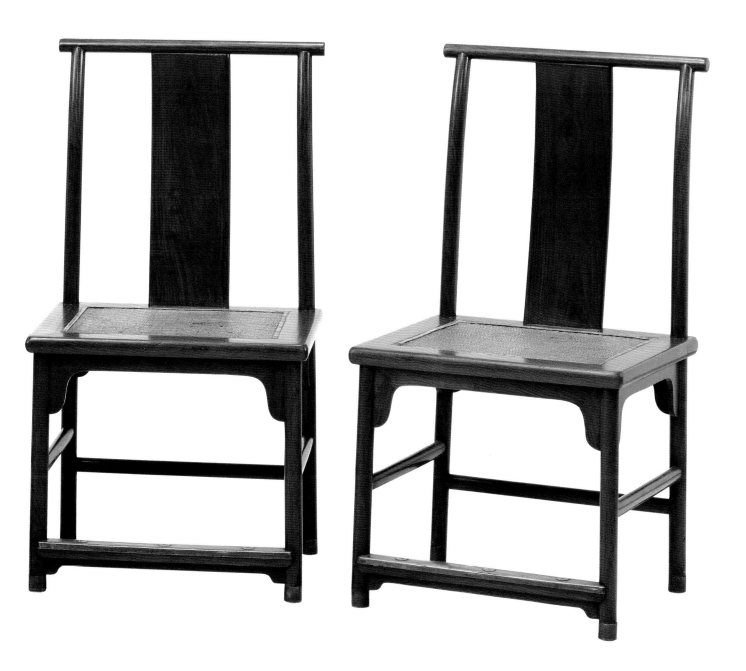

20

黃花梨六角形扶手椅一對

清初　17 世紀中葉至 18 世紀初
長 63.5 厘米、寬 42.5 厘米、高 84.5 厘米、座面高 52 厘米

此對六角形扶手椅，帶六足，靠背和扶手均裝直櫺，形制上可稱為梳背扶手椅。由於椅子的搭腦和扶手皆不出頭，故這雙椅子也可看作是南官帽椅之變體；此外，它的靠背方直低矮，扶手直立，除了座盤呈六角形外，做工又頗類似玫瑰椅。椅子靠背立柱和後腿、扶手和中間兩腿均以一木連做，結構堅固。座盤邊抹採雙素混面壓邊綫做法，與腳根的裹腿外形互相呼應。座面為席面藤屜。椅盤下的券口，以三根直柱緊貼腿足做成，上方左右兩端帶委角，令椅子綫條多變。六根腳根均處於相同高度，座面下的空間也因此變得清空疏曠。腳根外形獨特，以劈料做成，又模仿裹腿方式與腿足接合。此雙椅子的特點在於扶手外撇，座面空間寬敞，不管是端坐或側身而坐，感覺都舒適自在。清代《雍親王題書堂深居圖屏·博古幽思》繪有一宮裝仕女，手持繡帕，於六角形玫瑰椅上側身而坐，姿態閒靜優雅。此宮廷畫或於雍正年間（1723 — 1735）創作。

將硬木雕成樹根、竹或藤的形態是明式家具獨特的裝飾手法。這對椅子以黃花梨製作，外形卻如竹製家具，手工精巧，展現清新疏朗之趣，加上一對成雙，更為難得。

別例參考

安思遠編著《洪氏所藏木器百圖》卷一（Robert H. Ellsworth, *Chinese Furniture: One Hundred Examples from Mimi and Raymond Hung Collection*, Vol. I, 1996）錄有一對黃花梨仿竹六角扶手椅，形制尺寸相同，與此對椅子疑為四件成堂器物，見頁 88 – 89。朱家溍主編《明清家具（上）》（2002）另載有四張黃花梨六角扶手椅，外形類近。該組扶手椅的靠背板攢框鑲板，分為三段，上段透雕如意雲紋；中段為素身面板；下段則做成雲紋亮腳，見該書頁 39；又見王世襄編著《明式家具珍賞》（1985），頁 97。

古畫參考

六角形扶手椅　清雍正年間《雍親王題書堂深居圖屏·博古幽思》

114

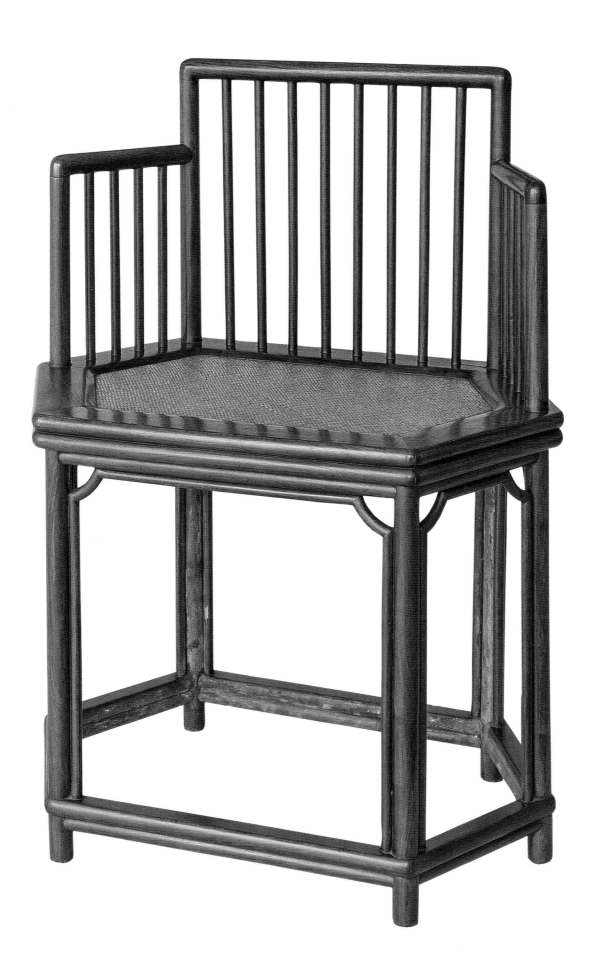

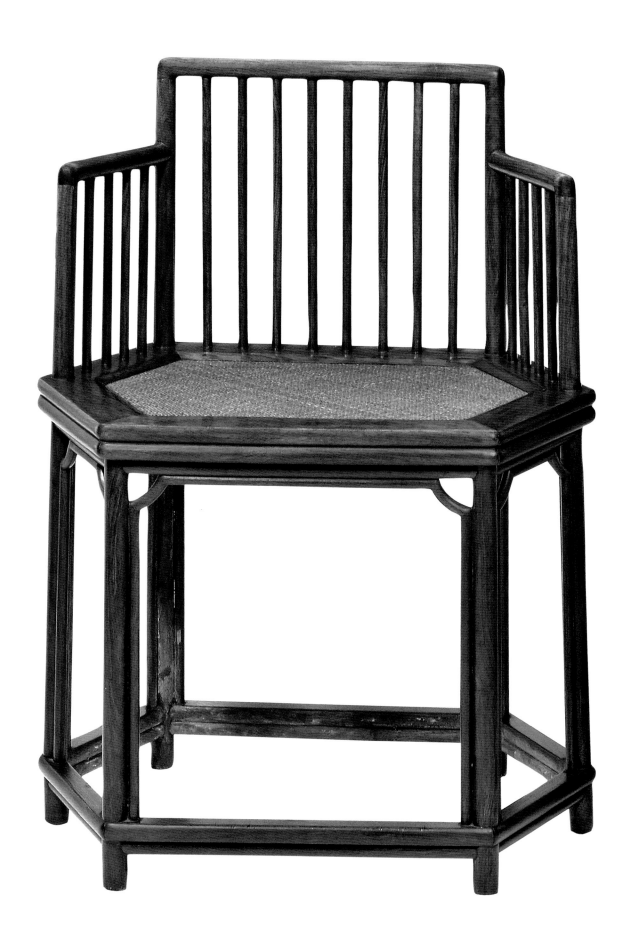

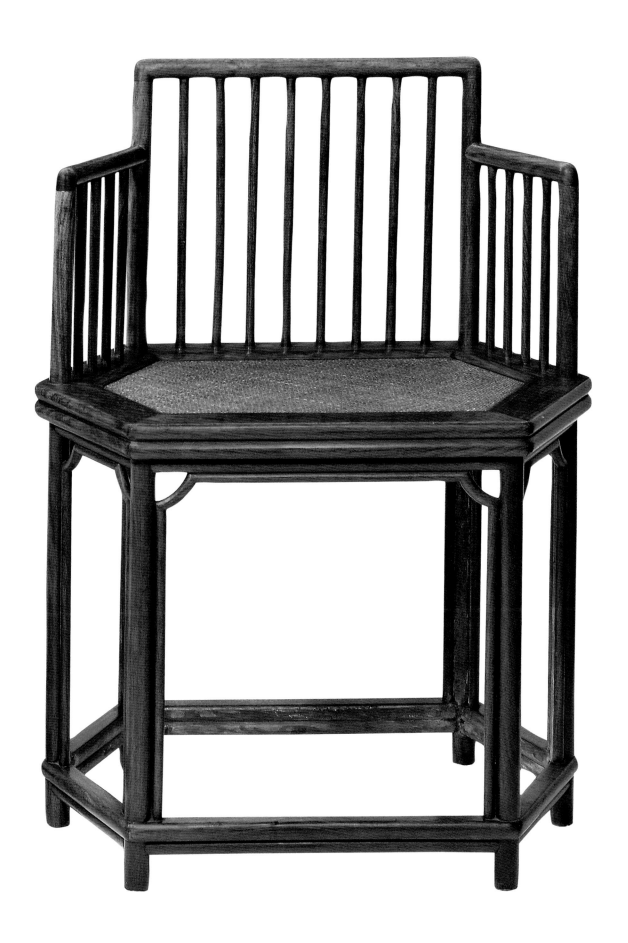

21

黃花梨禪椅

明末　16 世紀末至 17 世紀中葉

長 74 厘米、寬 56 厘米、高 93 厘米、座面高 48 厘米

禪椅本指僧侶坐椅，既是坐具，又可用來打坐參禪。禪椅的形象可見於唐代閻立本（601 — 673）《蕭翼賺蘭亭圖》。該畫描繪御史蕭翼（約活躍於 630）奉唐太宗（598 — 649）之命，拜訪辯才和尚，用哄騙手法取得王羲之（321 — 379）《蘭亭序》真跡。畫中辯才和尚在禪椅上盤腿而坐，一臉悵惘。該椅帶出頭扶手，腿足以樹根製成，靠背呈圓形，由茅草編製，整體風格拙樸簡約，表現佛家澹泊之意。（見台北故宮博物院編《故宮書畫菁華特輯》〔1996〕，頁 44 — 45。）

禪椅用途很廣，不但可用來靜坐，也可用作裝飾擺設，點綴家居。明代高濂（1573 — 1620）《遵生八箋》便記書齋中應擺放 "吳興竹橙" 和 "禪椅"。文震亨（1585 — 1645）《長物志》則稱禪椅應以天台藤或如虬龍詰曲的古樹根製造，然後掛上瓢、笠、數珠、缽等僧侶之物，以營造蕭疎雅潔的空間。

這張禪椅外形碩大，通體皆用直材，形制類近玫瑰椅。搭腦不出頭，與椅背以挖煙袋榫相接。椅的靠背和扶手均裝直欞，呈現疏曠之感。扶手和前腿亦以挖煙袋榫接合，並以一木連造。座面為板心、冰盤沿。座面下券口，以三根直柱緊貼腿足做成，此做法令座面下空間更顯廣闊，表露空靈之意。腳棖採步步高式。此椅唯一裝飾是腳棖下設壺門牙條，既令椅子線條稍具變化，不致單一呆板，又令結構牢固堅穩。

此椅原為葉承耀醫生所有，於 2011 年香港蘇富比拍賣會上拍賣，款項捐助牛津大學中國中心，參見 Sotheby's Catalogue（4 October 2011），頁 56 — 57，Lot 2421。

別例參考

美國加州中國古典家具博物館曾藏有一黃花梨禪椅，形制與此椅不同。該椅做工簡約，不設靠背板和聯幫棍，予人空靈之感，見王世襄、柯惕思合編《中國古典家具博物館藏精品》（Wang Shixiang and Curtis Evarts, *Masterpieces from the Museum of Classical Chinese Furniture*, 1995），頁 72 - 73。

參考圖版

禪椅　明萬曆刊本《南柯夢》插圖

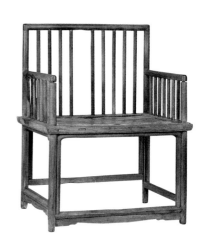

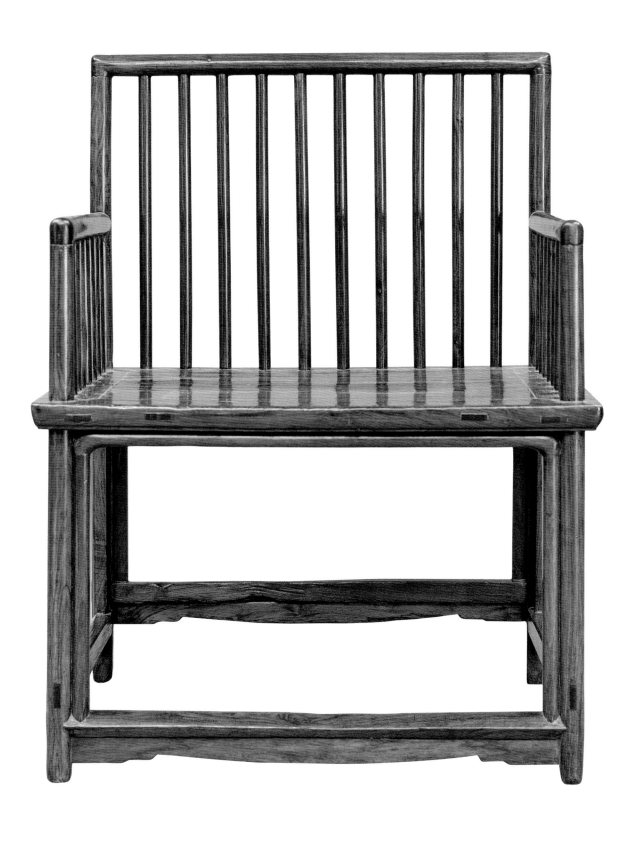

22

黃花梨玫瑰椅一對

明末清初　16世紀末至18世紀初

長44厘米、寬66厘米、高78厘米、座面高50.5厘米

　　玫瑰椅是靠背椅一種，搭腦和扶手也不出頭，做工與南官帽椅接近。不過，玫瑰椅的靠背和扶手，與座面垂直，後柱與扶手同樣以九十度角接合，設計明顯不同。此外，玫瑰椅較其他椅子矮，靠背和扶手高度相差不大，外形小巧別致，也是它另一個特點。在古籍圖版中，它常為文人和仕女的坐具，故又稱為文椅和玫瑰椅。在家居中，玫瑰椅可以放於窗前，由於靠背低矮，既不妨礙視綫，又不影響採光，只是它的靠背筆直，坐在上面，必須挺直腰身，叫人稍感不適。

　　玫瑰椅綫條硬直，看起來稍為呆板。要改變這個感覺，工匠一般在靠背、扶手及椅腿多花工夫。這對玫瑰椅用精美黃花梨製造，靠背及扶手橫直交接處皆鑲以黃銅，這不但增強結構，也具裝飾效果。靠背和扶手也安上壺門牙條，設計輕巧，牙條沿邊起綫，刀工有力利落。椅面上裝直根加矮老，與座面下的羅鍋根和矮老，互相呼應。腿踏表面有明顯鑲嵌銅片的痕跡。整個設計改變了椅子呆板的外形，也使佈局顯得疏朗有致。

別例參考

黃花梨玫瑰椅例子較多，王世襄編著《明式家具珍賞》（1985）有一例，椅面上同樣以橫根和矮老作裝飾，與本例接近，見頁80。美國明尼阿波利斯藝術學院（Minneapolis Institute of Arts）也收藏了一對仿竹玫瑰椅，椅面下也採用直根加短老。見羅伯特·雅各布森、尼古拉斯·格林德利編著《明尼阿波利斯藝術學院藏中國古典家具》（Robert D. Jacobsen and Nicholas Grindley, *Classical Chinese Furniture in the Minneapolis Institute of Arts*, 1999）頁66–67。

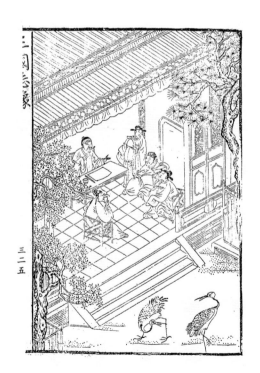

參考圖版

玫瑰椅 《李笠翁批閱三國志》插圖。首都圖書館編輯：

《古本小說四大名著版畫全編·三國演義卷》（綫裝書局，

1996）

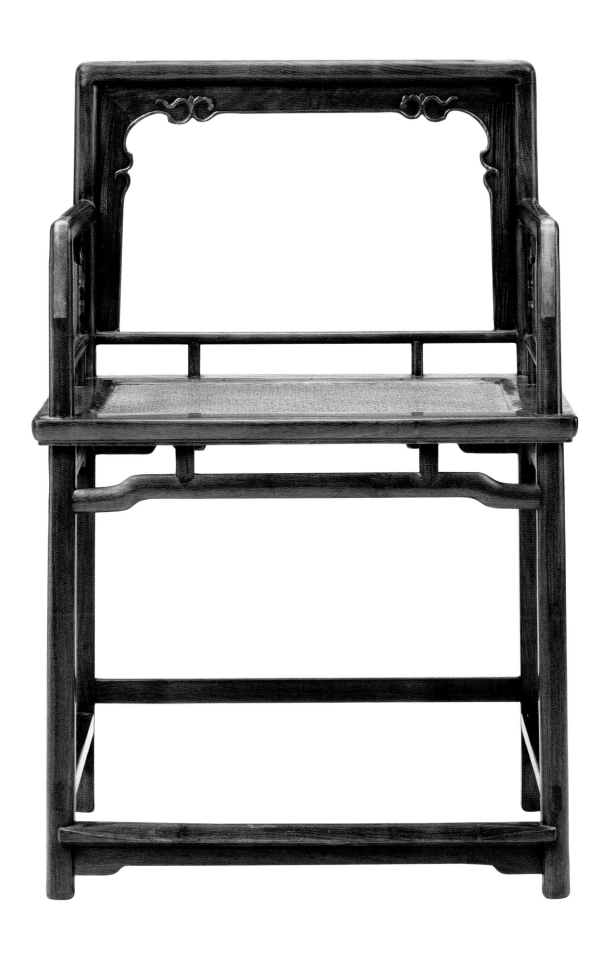

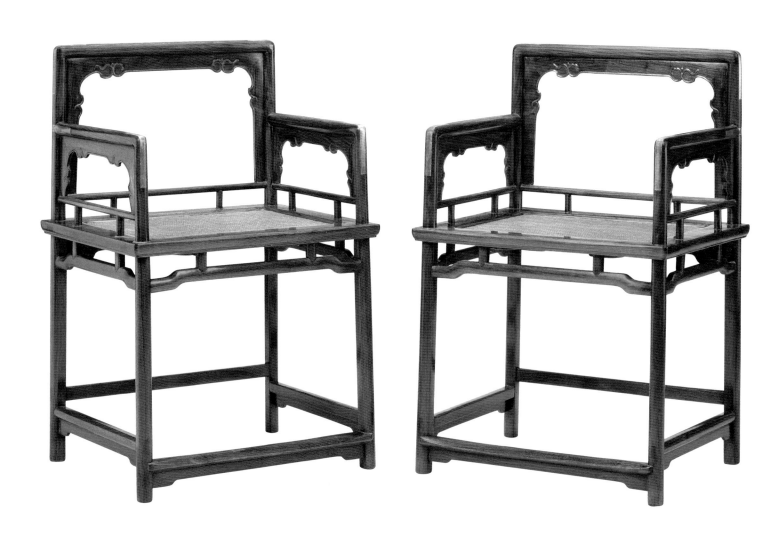

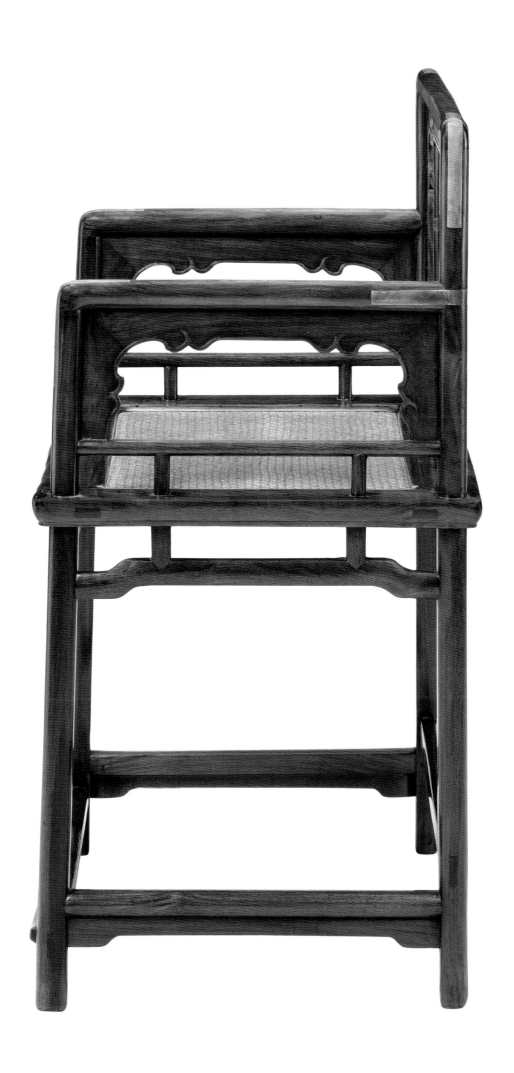

23

黃花梨四面平方形禪榻一對

明末清初　16世紀末至18世紀初
長62厘米、寬62厘米、高48厘米

　　榻為古人日常坐具，選材或用軟木，或用硬木，座面或為軟屜，或是板材。此對方榻，座面寬大，屬禪椅形制，故稱"四面平方形禪榻"。它全用方材，風格簡練，與後面的三彎腿方榻迥然有別。做工上，採四面平手法，四腿和牙條以格角相交，先做成一個架子，然後在中間加裁榫，與座面結合。這樣設計，腿足和邊抹不用以楤角榫相交，構造更為牢固，而且邊抹和牙條兩道橫材合在一起，予人結構堅實之感。座面為席面穿藤屜，座盤下裝直身牙條，不帶束腰，直腿內翻馬蹄足，腿間無腳根。牙條和腳足，邊緣又帶粗身綫腳，手工繁複細緻。

　　方形家具，綫條平直，拼在一起，用途靈活多變。宋代黃長睿（1079—1118）《燕几圖》便以正方形為組合概念，設計出大、中、小三種可以結合的桌子。他的構思是以一尺七寸五分之正方形為基本，做成三種長方形桌子。大者長七尺，可坐四人，共有兩張；中者長五尺二寸五分，可坐三人，共有兩張；小者長三尺五寸，可坐兩人，共有三張。三種桌子同高二尺八寸，互相配搭，共有七十六種佈局，配合不同場合需要。同樣，這兩張四面平禪榻也可以合併起來，組成一張長榻或一張小榻，供坐息或小睡之用。

別例參考

硬木所製的四面平方榻或禪椅存世甚少，這或是它們不設腳根，又時常搬動，容易損毀之故。朱家溍主編《明清家具（上）》（2002）錄有一紫檀漆心四面平大方榻，尺寸類近，做工稍有不同。該方榻黑漆板面，邊抹與四足以楤角榫連接，直腿內馬蹄足，腿間設羅鍋根，見該書頁58。

參考圖版

四面平方榻　明萬曆刊本《紅拂記》插圖

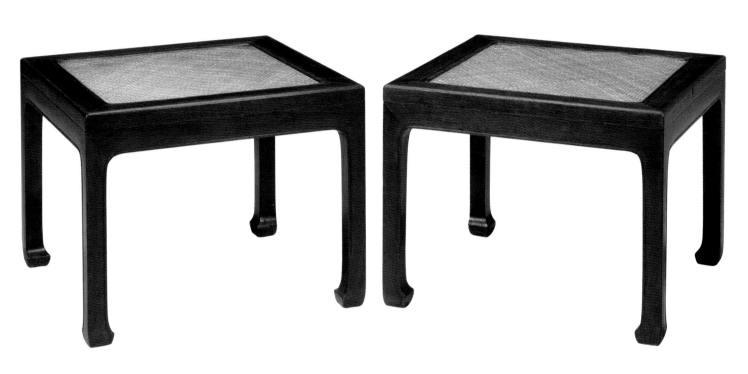

收藏小記

　　明代刊本的木刻版畫，四面平家具十分常見，但存世的明式家具中，情況卻不如此。這或是由於沒有橫棖的四面平家具，榫卯容易鬆脫，難以經歷年月洗禮；也可能因為帶束腰家具漸成時尚，四面平家具製作日少，流傳下來的也就不多；當然，最簡單的理由是，四面平家具綫條平直，木刻工序較帶束腰家具簡單快捷，故此在木刻版畫中較常見到。

24

黃花梨三彎腿方櫈一對

明末　16世紀末至17世紀初

長52厘米、寬52厘米、高54厘米

此對方櫈用材講究，以黃花梨製作。座面為席面穿藤屜，冰盤沿。櫈盤下帶束腰，牙條與束腰以一木連造。腿為三彎腿，綫條優美，外翻卷足飾有雲紋。腿間設羅鍋棖，構造更見穩固。壺門狀牙條中間刻上卷草紋，左右各浮雕一卷草龍，龍首相望。腿肩和腳根兩端飾有獸面紋，獸面形狀與青銅器的饕餮紋類近。由於獸面均刻成張口狀，腿足和腳根彷彿給吞進獸口，構思新穎別致。

雕刻是家具常用的裝飾手法，可分為陰刻、浮雕、圓雕和透雕四類，這雙方櫈的雕飾精細綿密，全用浮雕做工、刀法圓熟利落，處處展現古代工匠的超卓工藝。這對華美瑰麗的櫈子，王世襄先生斷為明代器物。

別例參考

王世襄編著《明式家具珍賞》（1985）錄有一張三彎腿方櫈，形制與此相同。該對方櫈曾遭改動，腿足下端被截短，再裝上托泥，見該書頁67。王世襄、柯惕思合編《中國古典家具博物館藏精品》（Wang Shixiang and Curtis Evarts, *Masterpieces from the Museum of Classical Chinese Furniture*, 1995）載有一對黃花梨三彎腿方櫈，形制完全一樣。該書又記，九張形制相同的方櫈，曾經作者過眼，其中四張因腿足下端損壞，已遭改短，並換上托泥，見該書頁36–37；亦可參見王世襄編著、袁荃猷繪圖《明式家具萃珍》（2005），頁26–29。

參考圖版

方櫈　明萬曆刊本《魯班經匠家鏡》插圖

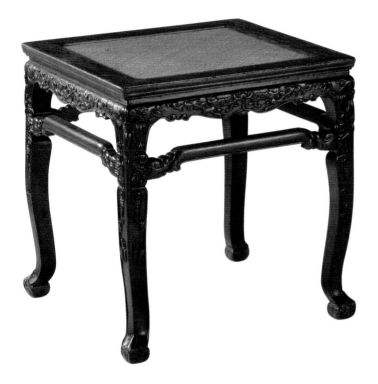

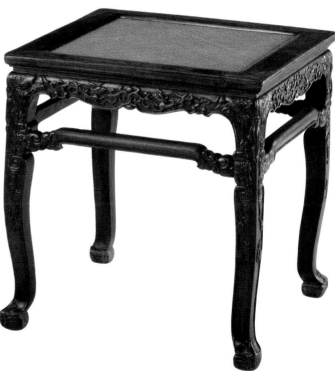

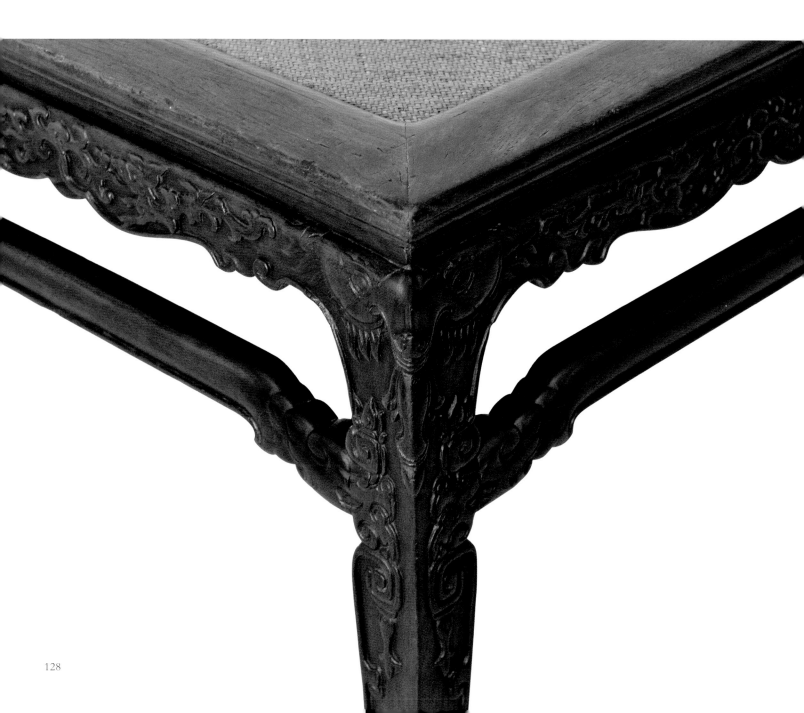

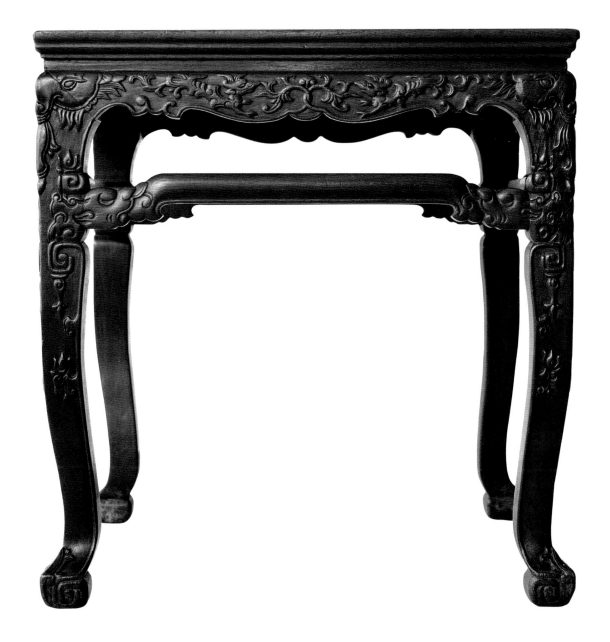

25

黃花梨五足圓櫈

明末清初　16世紀末至18世紀初

直徑50厘米、高49厘米

圓櫈輕巧方便，用途廣泛，是古代常見坐具。有人認為圓櫈是由佛座發展而來。佛座為菩薩的坐墩，造型千姿百態，龍門石窟浮雕中的圓形和腰鼓形佛墩，外形便和圓櫈頗為相像，或是此說之依據。

此圓櫈鼓腿彭牙，以黃花梨製作。座面為席面藤屜，下設小束腰。腿足以插肩榫與牙條相連。牙條呈壺門狀，邊緣飾有陽綫，做工細緻。五腿為內翻馬蹄足，腳根相交，組成五角圖案，這樣編排既令結構堅固，又展現中國人對"五"字喜愛。"五"字在中國常用來表示全部、所有的意思，如"五穀"本指稻、黍、稷、麥、豆，在日常生活中卻多用來概括全部莊稼；"五音"本指宮、商、角、徵、羽，又可以之表示所有音階。我們常說"五福臨門"，"五福"指的本是長壽、富貴、康寧、好德和善終，但這句話實際上是祝願所有福都降臨。

存世的圓櫈甚少，這或是因為它常常搬動，容易損毀，此對圓櫈由於安有腳根，結構較為堅實，方可留存至今。

別例參考

朱家溍主編《明清家具（上）》（2002）錄有兩張圓櫈，形制與此櫈不同。該對櫈子座面為掐絲琺瑯，帶五根腿足，設抱肩式壺門牙條，腿足安托泥，以代替腳根，見該書頁64-65。葉承耀編著《楮檀室夢旅：攻玉山房藏明式黃花梨家具》（1991）錄有三彎腿式梅花櫈，腳根同樣組成五角圖案，可資參考，見頁50-51。

黃花梨五足圓櫈

參考圖版

圓櫈　明萬曆刊本《還魂記》插圖

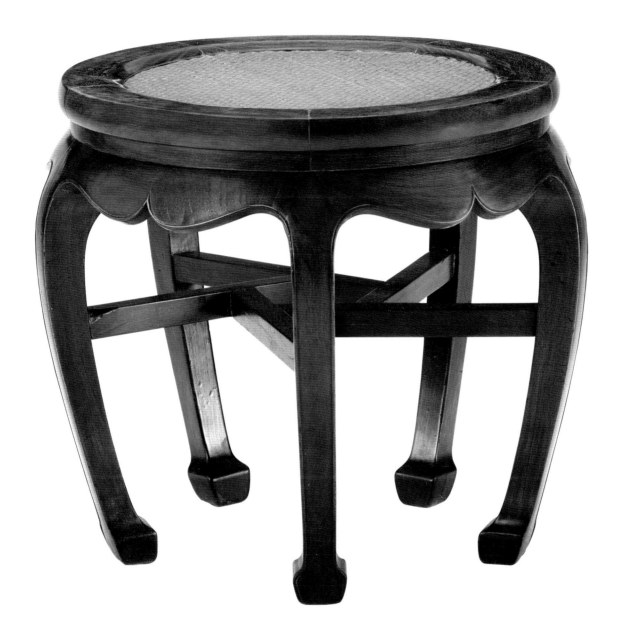

26

黃花梨夾頭榫春櫈

明末清初　16 世紀末至 18 世紀初

長 157.5 厘米、寬 38 厘米、高 52 厘米

　　長櫈是狹長又不帶靠背的坐具，可簡分為三類：條櫈、二人櫈和春櫈。三者中，春櫈最長，可坐三至五人，也可用作臥具，或在上面陳設器物。宋代張擇端（1085 — 1145）《清明上河圖》中已繪有春櫈。時至今天，我們在鄉郊宴席上，仍常見到人們坐在春櫈上舉杯暢飲。

　　此黃花梨春櫈，用材講究，比例均勻，綫條優美，外形猶如一張形制工整之畫案，雖為日常器物，卻做工精細，叫人稱賞。座面為席面藤屜。邊抹採素混面。牙條和牙頭以一木連造。牙條沿邊起陽綫，手工一絲不苟，牙頭鏟挖成卷雲狀，造型典雅別致。腿足圓直，側腳收分，兩側腿間各裝兩根橫棖，結構牢固。

別例參考

台北歷史博物館編輯委員會編《風華再現：明清家具收藏展》（1999）錄有一黃花梨夾頭榫春櫈，形制與此櫈相仿。該櫈席面藤屜，邊抹做為冰盤沿。牙條與牙頭以一木連造，牙頭鏟成卷雲紋。腿足以插肩榫與座面相接。兩側腿間裝有雙橫棖，見該書頁 63。

這張櫈子曾載錄於紐約蘇富比拍賣會目錄，見 Sotheby's Catalogue, 19 March 2007, New York，頁 49，Lot 316（Item 316）。

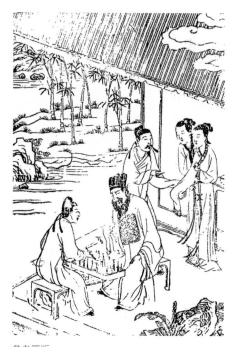

參考圖版

春櫈　明萬曆刊本《紅梨花記》插圖

27

黃花梨滾筒腳踏

明末清初　16世紀末至18世紀初
長75厘米、寬31厘米、高19厘米

腳踏指用以擱腳的小几，多配合牀榻和椅子使用，在古代稱為榻登，漢代劉熙（約生於160前後）《釋名》記"榻登施大牀之前，小榻之上，所以登牀也"，可為佐證。宋明兩代，腳踏仍叫作"蹋牀"或"腳櫈"。由於腳踏原是牀的附件，所以形制多與牀身類近，它一般呈長形，踏面平直，有束腰，內翻馬蹄足，也有採用鼓腿彭牙的做法。這個腳踏，踏面裝有由圓木做成的滾筒，以刺激腳底湧泉穴，可算是足底按摩器先驅。

明人高濂《遵生八箋·起居安樂箋·下卷》（1591）記："滾櫈　湧泉二穴，人之精氣所生之地，養生家時常欲令人摩擦。今置木櫈，長二尺，闊六寸（約62×19厘米），高如常，四程鑲成。中分一檔，內二空，中車圓木二根，兩頭留軸轉動。櫈中鑿竅活裝，以腳端軸滾動，往來腳底，令湧泉穴受擦，無煩童子。終日為之，便甚。"

此腳踏和高濂所述的設計基本相同。它呈長方形，以黃花梨製作，帶小束腰，內翻馬蹄足，外形類近矮小的炕桌。踏面以中根分開，左右各裝上中間粗兩端細的滾筒一個。人們坐在椅上或牀上，腿足可在滾筒上來回端動，以收行氣活血之效。

別例參考

王世襄編著《明式家具珍賞》（1985）錄有一黃花梨滾櫈，外形尺寸和此腳踏大體一致，見頁257。台北歷史博物館編輯委員會編《風華再現：明清家具收藏展》（1999）也載有另一滾筒式腳踏。該腳踏呈方形，踏面裝有兩個滾筒，邊抹鑲有銅條，四角包上銅飾件，見該書頁199。

參考圖版

滾櫈　明萬曆刊本《魯班經匠家鏡》插圖

28

黃花梨折叠靠背

明末清初　16 世紀末至 18 世紀初
長 44.5 厘米、寬 54.5 厘米、高 61 厘米

古人席地而坐，為令坐姿舒適，製作出憑几、隱囊、靠背等可供倚傍的器物。憑几一般為半環形，帶三足，可放在身後，又可放在身旁，甚至可環抱身前。隱囊呈球狀，內裏一般填以棉絮、絲麻等物，外面再套以錦罩，予人柔軟舒服之感。靠背，又稱養和，指一種可供躺坐的活動支架，不帶腿，甚至沒有座面。明清兩代，靠背一般放在牀榻和蓆上使用，背板可調節高度，配合人體不同姿勢，構造巧妙合理。高濂《遵生八箋》記："靠背以雜木為框，中穿細藤如鏡架然。高可二尺、闊一尺八寸（約 62 × 56 厘米），下作機局以準高低。置之榻上，坐起靠背，偃仰適情，甚可人意。"

此靠背以黃花梨製作，由背板、支架和底座組成，做工精巧。它採"拍子式"設計，可供折叠。背板和支架都設有圓軸與底座相接，令它們可以平放或斜立。背板板心鑲藤屜，背面裝有靠枕和木托。靠枕可上下移動，以適應不同坐姿；木托配合支架，可調節背板斜度。支架是用作支撐背板的構件，呈方形，以四根圓材攢接而成。底座以兩塊長形方材，中間加上兩根橫根製成。它的四角做成石墩子形狀，內挖卯眼，裝入背板和支架的圓軸。豎起背板和支架，便可以組成安穩的靠背；背板和支架平放後，整個靠背就形同小長方盒，攜帶方便。

此靠背做工一絲不苟，靠枕正面雕荷葉圖案，背面刻上荷花和蓮蓬，兩者合起來便是一株綻放的蓮荷，構思別致。四角的墩子也刻有荷葉紋飾，刀工簡練有力。蓮荷清麗，出污泥而不染，是志行高潔之象徵，由此看來，此靠背應為文人雅士之物。存世的靠背多為軟木製作，以黃花梨做成的，此為僅見例子。

別例參考

明人陳洪綬（1598－1652）《陶淵明故事圖》（見陳傳席編《海外珍藏中國名畫〔晉唐五代至明代〕上冊》〔2010〕，頁 61），繪有一靠背，形制與此稍有不同。該畫描繪隱逸之宗陶淵明席地而坐，斜倚靠背上。該靠背搭腦兩端出頭，背板板心鑲藤屜。宋代李嵩（1166－1243）《聽阮圖》也繪有文士閒坐榻上，背倚靠背，細聽仕女撥阮演奏的情景（見台北故宮博物院編輯委員會編《畫中家具特展》〔1996〕，頁 38－39）。

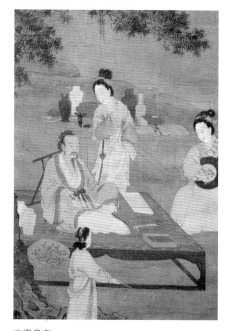

古畫參考

靠背　宋李嵩《聽阮圖》

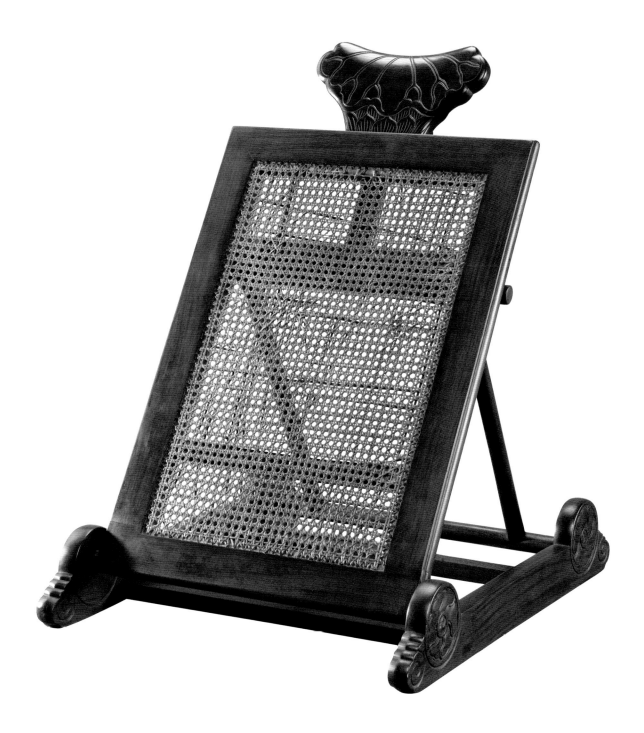

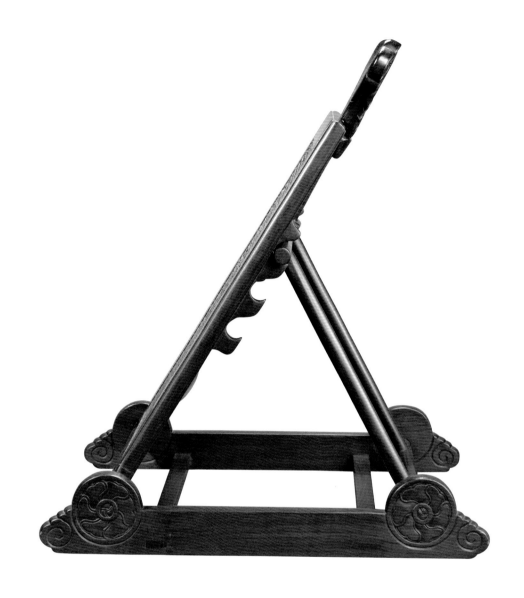

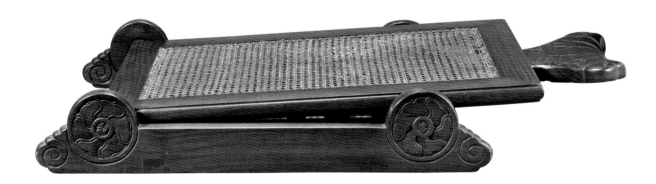

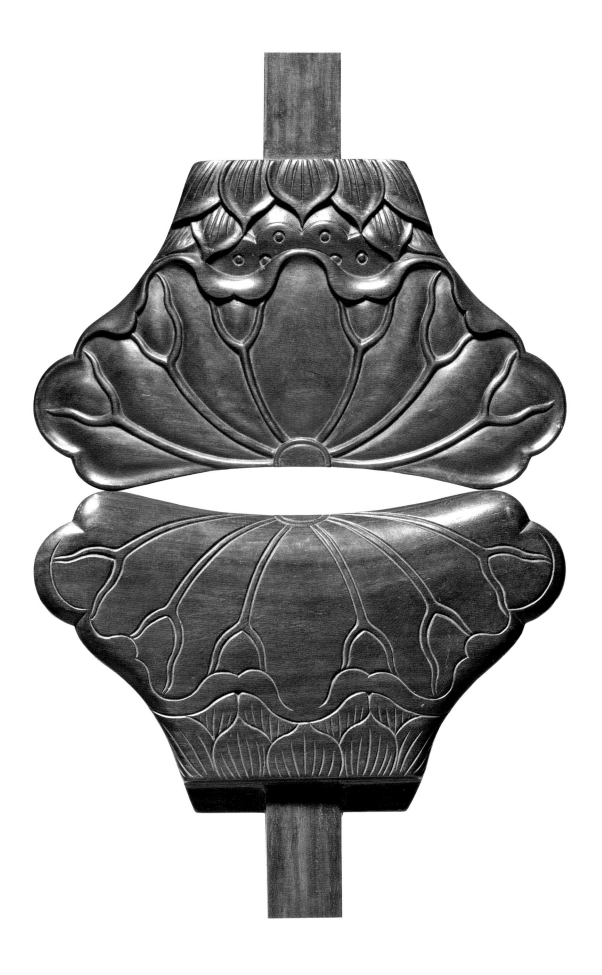

三、桌案

29

黃花梨夾頭榫畫案

明末清初　16 世紀末至 18 世紀初
長 190 厘米、寬 82 厘米、高 83 厘米

"書齋宜明淨，不可太敞。明淨可爽心神，宏敞則傷目力。窗外四壁，薜蘿滿牆，中列松檜盆景，或建蘭一二，繞砌種以翠雲草令遍，茂則青蔥鬱然。旁置洗硯池一，更設盆池，近窗處，蓄金鯽五七頭，以觀天機活潑。齋中長桌一，古硯一，舊古銅水注一，舊窯筆格一，斑竹筆筒一，舊窯筆洗一，糊斗一，水中丞一，銅石鎮紙一。左置榻床一，榻下滾腳凳一，床頭小几一，上置古銅花尊，或哥窯定瓶一。花時則插花盈瓶，以集香氣；間時置蒲石於上，收朝露以清目。或置鼎爐一，用燒印篆清香。冬置暖硯爐一，壁間掛古琴一，中置几一，如吳中雲林几式佳。壁間懸畫一。書室中畫惟二品，山水為上，花木次之，禽鳥人物不與也。"

——明高濂《遵身八箋·起居安樂箋·居室安處條》

高濂（1573 — 1620）以上文字，仔細地描述了明代書齋的佈局。眾多文房用具，皆置於長桌上，其他家具和器物則起裝飾作用。可見畫桌畫案是書齋的中心。

形制上，畫案和條案均屬王世襄先生所謂案形結構家具。條案指又窄又長的案，呈長方形，面板長度一般多於寬度一倍以上，故又名長案，它可分為翹頭案和平頭案兩類。畫案同為長形案，但不帶翹頭，只作平頭案樣式，而且專用來寫字作畫；此外，它的案面明顯較條案寬闊，一般多 60 厘米。"案"字本為形聲字，從木，安聲。對古典家具收藏者來說，"案"字卻別具意義，它由"安"字和"木"字組成，可以理解為最安穩的木製結構，設計比腿足在四角的桌子，更為優勝。

此畫案案面為板心，邊抹為素混面。案面下尚有麻灰痕跡。腿足用料碩大，全用方材，但削去棱角，做成扁方足，予人外圓內方之感。四腿以夾頭榫方式，嵌入素身牙頭和牙條，再與案面相接。腿足帶明顯側腳收分，兩側腿間各設兩根扁方形橫棖，結構牢固。這張畫案用材壯碩，素雅大方，雖為常見形制，但比例勻稱，而且以珍貴的黃花梨木做成，實為明式家具典範之作。

別例參考

台北歷史博物館編輯委員會編《風華再現：明清家具收藏展》（1999）錄有一黃花梨大畫案，外形相近。該夾頭榫畫案板心桌面，冰盤沿，素牙頭，直身牙條，方腿直足，通體不帶雕飾，見該書頁 143。王世襄、柯惕思合編《中國古典家具博物館藏精品》（Wang Shixiang and Curtis Evarts, *Masterpieces from the Museum of Classical Chinese Furniture*, 1995）所藏黃花梨畫案，長 156 厘米，寬 76 厘米，外形相仿，只是案身較短，見該書頁 116 - 117；亦可參見王世襄編著、袁荃猷繪圖《明式家具萃珍》（2005），頁 124 - 125。

參考圖版
畫案　清康熙刊本《聖諭像解》插圖

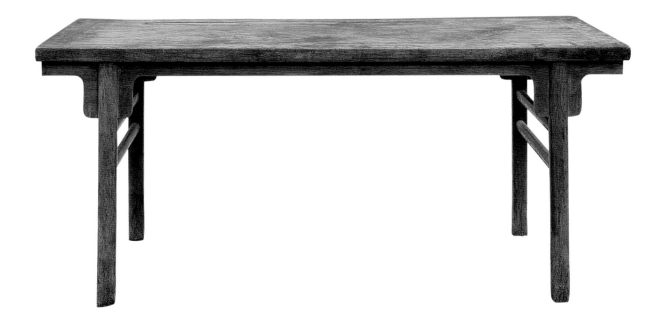

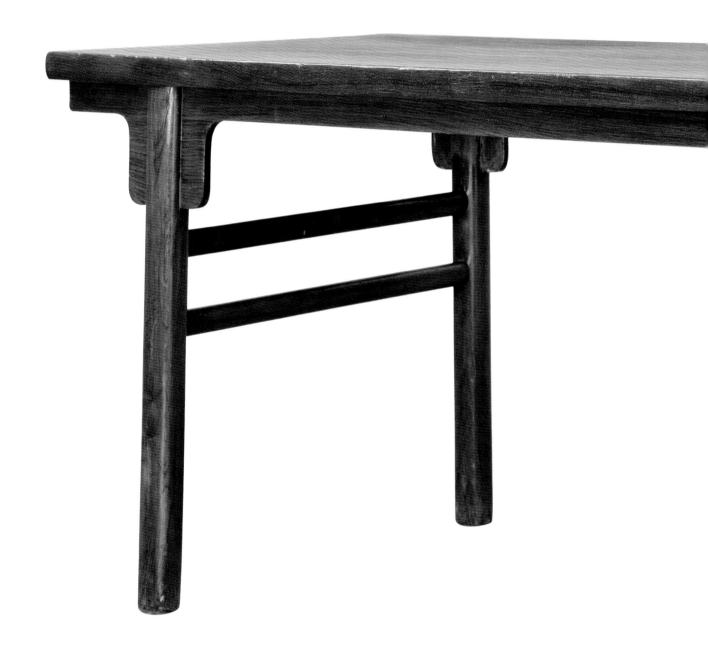

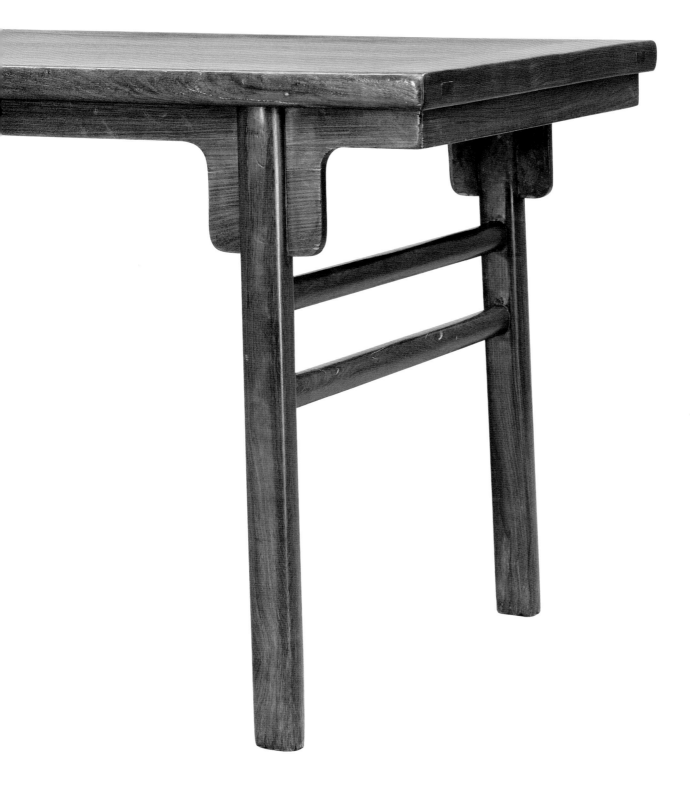

黃花梨夾頭榫平頭案

明末清初　16 世紀末至 18 世紀初

長 154 厘米、寬 42.5 厘米、高 80.5 厘米

明式家具中，平頭案十分常見。形制較大的平頭案可置於中堂之下，上陳插屏、盆景等擺設。外形窄小的，則可設於書齋、畫室、閨閣及佛堂等雅靜之處。

此平頭案以黃花梨製作、冰盤沿、案面攢邊打槽，裝獨板面心。邊抹以明榫相接，屬早期做工。腿足圓直，以夾頭榫與案面相接。牙條為直身刀牙板，牙頭窄長，不帶雕飾。腿足有明顯側角收分，兩側腿間設雙橫棖，棖子之間不鑲縧環板，棖上棖下均不見牙頭和牙條。這張案子綫條簡練，形制工整，盡展明式家具之動人韻趣。條案一般長約 1 米或 2 米，長 1.5 米的比較少見，這也是此案與別不同之處。

古人以"雪案螢窗"比喻苦學不輟，力求上進的人生境界。此案簡素厚實，質樸無華，容易叫人想到文士學者伏身案前，映雪夜讀，勤勉自勵的情景。

別例參考

文化部恭王府管理中心編《恭王府明清家具集萃》(2008) 錄有一黃花梨夾頭榫平頭案，形制相仿。該案獨板面心，冰盤沿，素牙頭，直身牙條。腿足圓直，兩側腿間設雙橫棖，見該書頁 46－47。

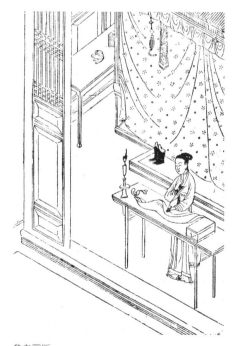

參考圖版

平頭案　明萬曆刊本《旗亭記》插圖

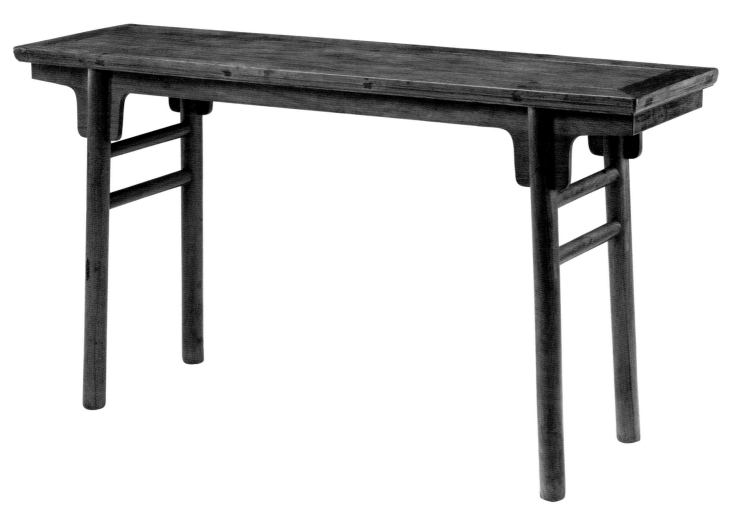

31

黃花梨夾頭榫雲紋牙頭平頭案

明末清初　16世紀末至18世紀初
長194厘米、寬51厘米、高83厘米

此平頭案以黃花梨製作，尺寸較之前一張稍大，獨板面心，冰盤沿。牙條直身，牙頭鏤成卷雲狀，手工細緻精巧。腿足用方材，削去角棱，做為混素面，然後在正中部分起兩道陽綫，形成"兩炷香"樣式，雕工圓熟有勁。兩側腿間設雙橫棖，結構牢固。此外，這案腿足和橫棖內外均飾有壓邊綫，手工細緻，在明式家具中非常少見。

此平頭案特點為獨板面心、精彩的綫腳及獨特的牙頭。

明清兩代，案可用來陳設器物，以點綴廳堂或廂房。《紅樓夢》所記的案頭擺設林林總總，既有古玩、盆景，又有文房雅玩，叫人目不暇給：第三回的大紫檀雕螭案上設有"三尺來高青綠古銅鼎"；第五回賈寶玉在秦氏房中，便見案上擺着"武則天當日鏡室中設的寶鏡"；第四十回描寫探春的房間"放着一張花梨大理石大案，案上堆着各種名人法帖，並數十方寶硯，各色筆筒，筆海內插的筆如樹林一般"；同一回中，賈母要為薛寶釵裝飾房間，便命人把"那石頭盆景兒和那架紗照屏，還有個墨烟凍石鼎"拿來擺在案上，也是由於這個承置物品的功用，案成為明清居室常見家具。

別例參考

王世襄編著《明式家具珍賞》（1985）載有一黃花梨夾頭榫酒桌，雲紋牙頭做工與此案相同，腿足和腳棖內外同樣飾有壓邊綫，只是桌身略短，見該書頁133。朱家溍主編《明清家具（上）》（2002）錄有一黃花梨如意雲頭紋平頭案，形制類近。該案拼板面心，冰盤沿。案面下裝直身牙條，牙頭鏤成如意雲頭紋。腿足呈扁方形，表面起一道陽綫，做成"一炷香"樣式。四腿外撇，有側角收分，兩側腿間安雙橫棖，見該書頁129。

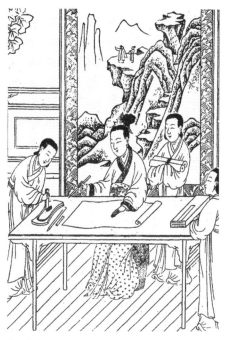

參考圖版

平頭案　明末刊本《列女傳》插圖

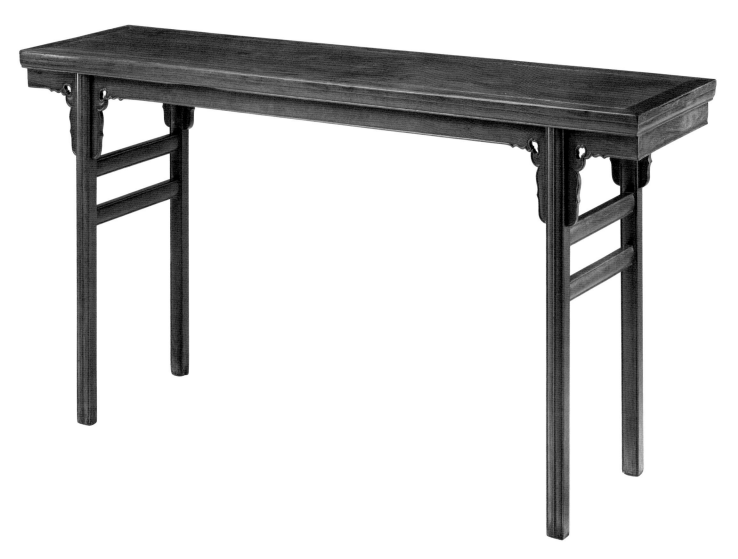

32

黃花梨折叠式酒桌

明末清初　16 世紀末至 18 世紀初

長 111 厘米、寬 51 厘米、高 85.5 厘米

　　酒桌指形制短小的長方形案。酒宴中，它常用來擺放旨酒佳肴，故此得名。五代顧閎中（937 — 975）《韓熙載夜宴圖》畫有一用餐小案，外形矮小，綫條簡練，或為酒桌之前身。

　　此黃花梨酒桌，獨板面心，冰盤沿，邊抹不帶攔水綫。桌面下不設束腰，素身牙頭與直身牙條由一木連做。腿足平直，以夾頭榫方式與桌面相接。腿間設兩根橫根，結構牢固。腿足和橫根均做成瓜棱狀，做工細緻。這酒桌腿足構件可以拆裝，搬動容易，既可用於室內宴飲，又可用於庭園雅集。

　　我們一般稱腿足縮進桌身的桌子為案，只是工匠過去慣稱酒案為"酒桌"，約定俗成，大家也沿用舊說，稱之為"酒桌"。

　　這折叠式酒桌用材講究，形制工整，簡練樸素，具有典型明式風格。

別例參考

王世襄編著《明式家具珍賞》（1985）載有一黃花梨夾頭榫酒桌，形制相近。該桌桌面為樺木板心，冰盤沿。桌面下裝直身刀板牙條，不帶束腰。腿足圓直，用夾頭榫與桌面相接，但不可折叠。腿間安兩根橫根，見該書頁 132。中國古典家具博物館曾藏有一張青石面折叠式酒桌，形制相近。見王世襄、柯惕思合編《中國古典家具博物館藏精品》（Wang Shixiang and Curtis Evarts, *Masterpieces from the Museum of Classical Chinese Furniture*, 1995），頁 94；亦見王世襄編著、袁荃猷繪圖《明式家具萃珍》（2005），頁 98 - 99。1997 年佳士得拍賣目錄也記有一黃花梨拆裝式夾頭榫酒桌，形制相同，見 Christie's Catalogue, *The Mr and Mrs Robert P. Piccus Collection of Fine Classical Chinese Furniture*（New York, 1997），頁 136 - 137, Lot 74。

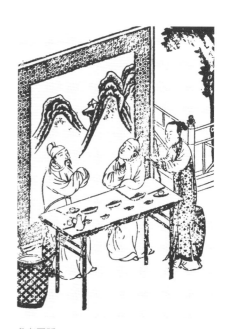

參考圖版

酒桌　明萬曆刊本《投桃記》插圖

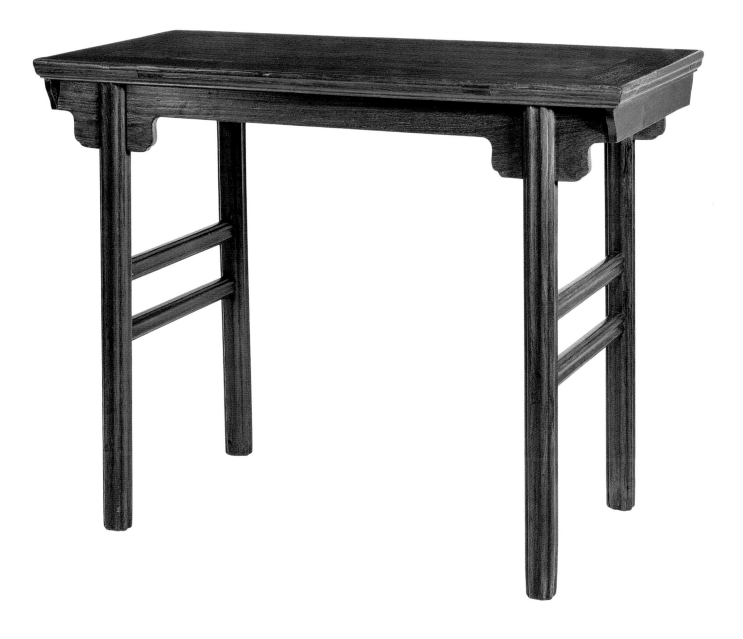

33

黃花梨插肩榫炕案

明末清初　16 世紀末至 18 世紀初

長 78 厘米、寬 55 厘米、高 24 厘米

北方氣候嚴寒，民居中多設有炕。它是一種以磚石砌建的室內設施，構造類近我們常見的灶。只要在炕內燒柴，烘熱上面的石板，再在石板上鋪炕蓆，便可做成溫暖舒適的生活空間。王世襄先生指出炕桌、炕案和炕几外形矮小，都是在炕上使用的家具。形制上，炕桌四腿安於桌身四角，桌面寬度一般超過本身長度一半，而炕案和炕几則外形窄長，不如炕桌般寬闊。炕案和炕几的區別在於炕几由三塊板做成，或腿足設於几面四角；炕案的腿足則縮入案身，不在四角，形制與案形家具無異。使用上，炕桌一般置於炕或牀榻的中間，側沿貼近炕沿或牀沿，左右坐人，而炕案和炕几則也可放在炕或牀榻兩端，在上面陳設器物或用具。（見王世襄編著《明式家具研究・文字卷》〔1989〕，頁 45 — 49。）

這張炕案以黃花梨製作，四足向內縮進，不在四角。案面為獨板面心，冰盤沿。案面下不帶束腰，壺門狀牙條與腿足以插肩榫夾角相交，而插肩榫則與外出牙條平行，與一般呈三角形的做工稍有不同，其形制可追朔明代大漆家具（見柯惕思編著《山西傳統家具——可樂居選藏》〔1999〕，頁 261 — 270）。牙條綫腳沿着牙條的壺門曲綫向左右伸延，與腿足綫腳相接，手工精巧細緻。腿作外三彎腿，足為卷雲足，足後出一小葉，足端下方又削成方形墩子，造型別致。兩側腿足間裝有一根橫根，結構牢固。

此炕案用材講究，綫條婉麗多變，外形猶如一張形制工整的短足小畫案，雖為炕上器物，但做工一絲不苟，實為難得之作。

別例參考

美國明尼阿波利斯藝術學院（Minneapolis Institute of Arts）藏有一黃花梨炕案，形制相近。該書又從外形和做工分析，指出該案應為明末器物，見羅伯特・雅各布森、尼古拉斯・格林德利編著《明尼阿波利斯藝術學院藏中國古典家具》（Robert D. Jacobsen and Nicholas Grindley, *Classical Chinese Furniture in the Minneapolis Institute of Arts*, 1999），頁 96 - 97。此外，該書又錄有一明代永樂年間（1401 - 1424）紅漆炕案，四腿縮進案面，做工也可參考，同上書，頁 92 - 93。朱家溍主編《明清家具（下）》（2002）錄有一黃花梨炕案，形制與此不大相同。該案案面有以紫檀做成的圓形裝飾，又鑲珠母、象牙和彩石。腿足方直，腿身嵌螺鈿螭紋，足端削成如意形狀。兩側腿間安鏤空螭紋縧環板，見該書頁 148。

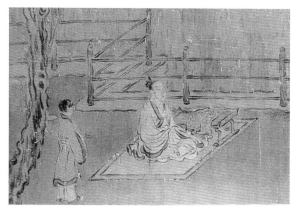

古畫參考

炕案　南宋馬和之《小雅節南山》

154

34

黃花梨畫桌

清初　17 世紀中葉至 18 世紀初

長 165 厘米、寬 62 厘米、高 86 厘米

形制上，腳足安於面板四角的曰"桌"。它一般採四面平做工，面板下可帶束腰，可不帶束腰，腿足多用方材。此桌以黃花梨製作，邊抹做為素混面。面板下只裝牙條，不設束腰。牙條寬闊，與牙頭以一木連造。四腿圓直，稍向內縮進桌身，但不用一腿三牙樣式。腿間裝羅鍋棖，卻不安矮老。由於牙條寬闊，腳棖不得不安於腿足稍低位置，一般情況下，或會妨礙使用者腿膝活動，只是古人寫畫多站於桌旁，在桌面鋪開畫紙，然後在上面勾勒點染，腳棖稍低不會對他們構成不便。此畫桌造型簡練，古意盎然，寬闊的牙條更予人沉穩樸實之感，盡展明式家具之韻趣。

別例參考

圓腳直牙條羅鍋棖畫桌，出版實例甚少。王世襄編著《明式家具珍賞》（1985）載有相同形制之條桌，見頁 148。朱家溍主編《明清家具（上）》錄有一紫檀小長桌，做工稍近。該桌腿間安羅鍋棖加矮老，但不帶牙條，見該書頁 118。台北歷史博物館編輯委員會編《再現風華：明清家具收藏展》（1999）又錄有一四面平馬蹄足畫桌，形制稍有不同。該畫桌板心桌面，不帶束腰。四腿方直，足作內翻馬蹄樣式。腿間安直棖，邊抹與棖子之間，裝透空長形板，棖下加設回紋托牙，見該書頁 146。

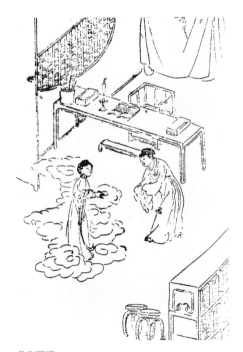

參考圖版

畫桌　明末刊本《水滸傳》插圖

35

黃花梨一腿三牙畫桌

明末清初　16 世紀末至 18 世紀初

長 130 厘米、寬 70 厘米、高 86 厘米

　　一腿三牙是明式桌子常見形制。它的特點是將四根腿足縮進桌身，然後在桌面四角安上角牙，這樣，每根腿足除與左右兩根牙條相接外，還跟角牙相交，故稱一腿三牙。這個設計使腿足得到左右牙條和角牙夾抵，結構更為牢固。在四角加上托牙的做法明顯是承襲斗栱而來。古代建築工匠為令屋檐大幅向外伸出，在立柱和橫樑交接處，做出一層層向外探出的支撐構件，用以承托屋檐。這個構件就是斗栱。

　　此長方桌以黃花梨製作，採一腿三牙樣式。桌面為獨板面心，冰盤沿。四腿縮入桌身，在桌角下裝空托牙子。腿足圓直，帶明顯側角收分。腿間設高拱羅鍋棖，棖上橫邊緊貼牙條，既令結構更為堅固，又令桌面下空間更顯空闊，使用起來倍感方便。

　　存世的一腿三牙桌子多為方桌，長方桌的較少見到，這張桌子形制整飭，做工精細，彌足珍視。

別例參考

古斯塔夫·艾克著《中國花梨家具圖考》（Gustav Ecke, *Chinese Domestic Furniture*, 1986）載有一腿三牙長方桌，該桌腿足為黃花梨，桌面為老花梨，牙條寬大，腿足間裝羅鍋棖，見頁 68–69。朱家溍主編《明清家具（上）》（2002）錄有一黃花梨例子，也以一腿三牙長方畫桌稱之。該桌邊料寬大，冰盤沿。腿足圓直，三面與牙子相接，側腳收分明顯。腿足間設高拱羅鍋棖，見該書頁 119。類似的方形一腿三牙桌子，可參考台北歷史博物館編輯委員會編《風華再現：明清家具收藏展》（1999），頁 128–129。王世襄編著《明式家具珍賞》（1985）也載有三張一腿三牙桌子，但均屬方桌，見頁 141 – 143。王世襄編著《明式家具研究》（1989）載了二例一腿三牙條桌（文字卷，頁 57；圖版卷，頁 90 – 91），雖為條桌，而四足又自角邊收入明顯，也不以案稱之，可能是一腿三牙方桌的引申。

參考圖版

一腿三牙條桌　明崇禎刊本《占花魁》插圖

36

黃花梨半桌

明末清初　16世紀末至18世紀初

長104厘米、寬52厘米、高87.5厘米

半桌用途廣泛，它既可置於廳堂兩側，又可放於閨閣和書齋之內。文徵明（1470－1559）《猗蘭室圖》描畫書齋之中，主人操琴自娛的情景。畫中主人身後便有一半桌倚牆而放。該半桌不帶束腰，足端向內翻轉，形制與此桌稍有區別（見中國古代書畫鑑定組編《中國繪畫全集〔第13卷〕‧明4》〔2000〕，頁22－23）。半桌亦可放於方桌之旁，以增加桌面長度。

此半桌以黃花梨製作，板心桌面，冰盤沿。桌面下束腰與牙條以一木連造。牙條做成壺門狀，以抱肩榫與腿足交接。四腿方直，足作內翻馬蹄樣式。腿間安羅鍋根，但不加矮老。這半桌造型簡練，形制工整，曲綫牙條和腳根又為整體綫條增添變化，展現濃厚明式韻趣。

別例參考

朱家溍主編《明清家具（上）》（2002）錄有一黃花梨半桌，形制相近。該桌板心桌面，冰盤沿，有小束腰。牙條做成壺門狀，雕有螭紋和卷草紋。四腿方直，足端削成內翻馬蹄狀。腿足之間裝羅鍋根，但不加矮老，見該書頁112。安思遠編著《明代與清初中國硬木家具圖錄》（R. H. Ellsworth, *Chinese Furniture: Hardwood Examples of the Ming and Early Ching Dynasties*, 1997）載有一黃花梨方桌，該桌的壺門牙條與此半桌相同，可資參考，見頁176, Item 75。

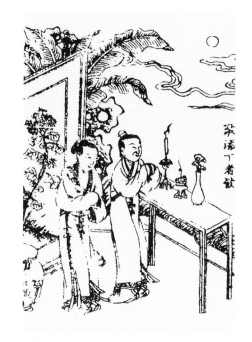

參考圖版

條桌　明萬曆刻本《洛陽記》插圖

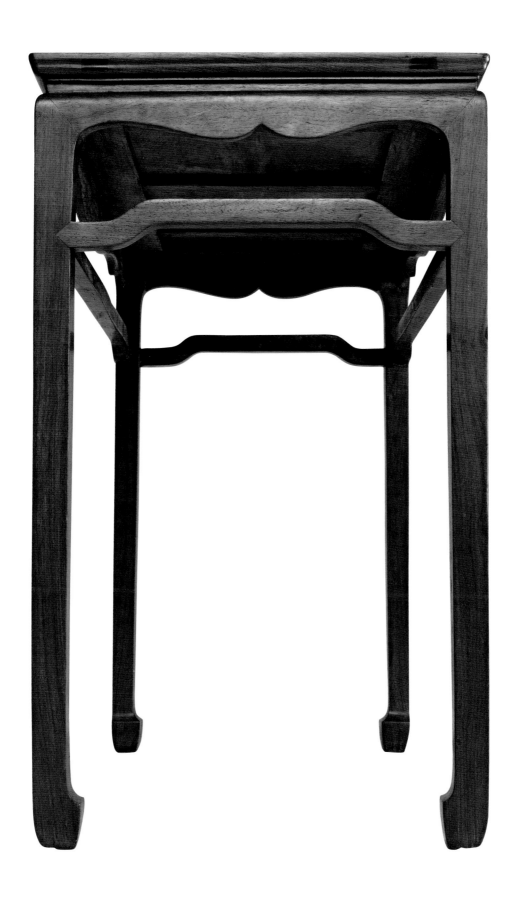

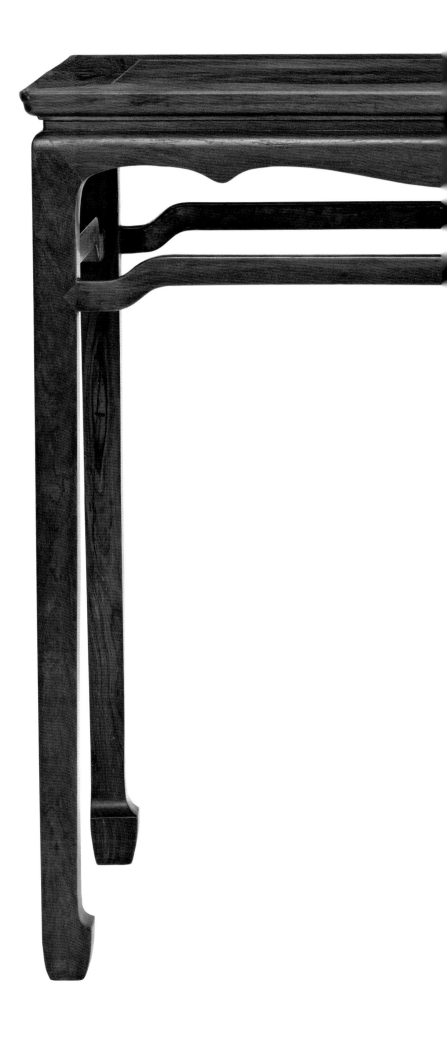

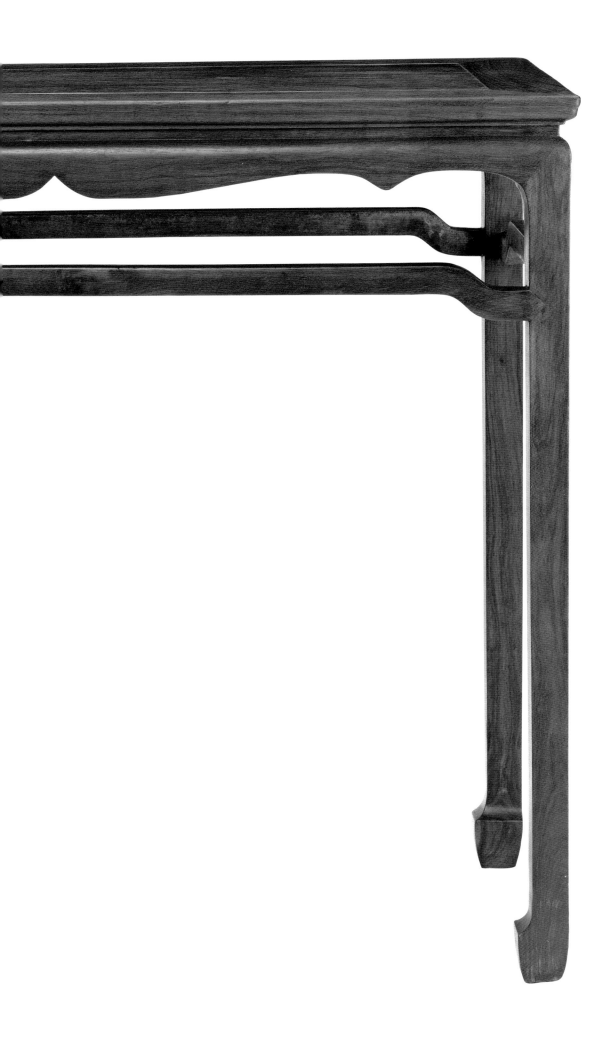

37
黃花梨四面平琴桌

明末清初　16世紀末至18世紀初
長107厘米、寬53厘米、高85厘米

琴桌可見於宋代趙佶（1082－1135）《聽琴圖》。畫中的琴桌呈長形，桌面平直，四腿，直足，兩側腿足間裝有雙棖。它最特別之處是桌面下設夾層，形成共振箱，令琴聲更為清脆。（見中國古代書畫鑑定組編《中國繪畫全集〔第2卷〕・五代宋遼金1》〔1996〕，頁150－151。）曹昭（元末明初人，生卒不詳）《格古要論》對琴桌的形制更有清楚說明："琴卓（桌）須用維摩樣，高二尺八寸，可入漆於卓（桌）下。闊可容三琴，長過琴一尺許。卓（桌）用郭公甎最佳，瑪瑙石、南陽石、永石者尤好。如用木者，須用堅木，厚一寸許則好，再三加灰漆，以黑光之。"可見古人對琴桌做工是如何講究。

此黃花梨琴桌全用方材，桌面為兩併面心，桌面下裝直身牙條，不帶束腰，四腿方直，足作內翻馬蹄樣式，腿間無腳棖。做工採四面平造法，四腿和牙條以格角相交，先做成一個架子，然後在中間加裁榫，與桌面相接。這個做法，腿足和邊抹不用以糭角榫相交，結構更見牢固，而且邊抹和牙條兩道橫材合在一起，看面加大，予人用材堅實厚重之感。此外，工匠為了減去巉刻陡峭之感，又將牙條和腿足接合處做成婉順的圓角，手工精巧細緻。

琴為雅物，琴聲喻為天地之音，這張琴桌，綫條樸素簡練，風格平正柔和，正好與清遠閒淡的琴音配合。入清以後，四面平式多用如方角櫃四角的糭角榫結構，很少另加桌面做法。

別例參考

台北歷史博物館編輯委員會編《風華再現：明清家具收藏展》（1999）錄有一黃花梨琴桌，形制相近。該桌同採四面平做法，桌面鑲癭木板心，四腿方直，足作內翻馬蹄樣式，見該書頁133。

參考圖版
琴桌　明萬曆刻本《西廂記》插圖

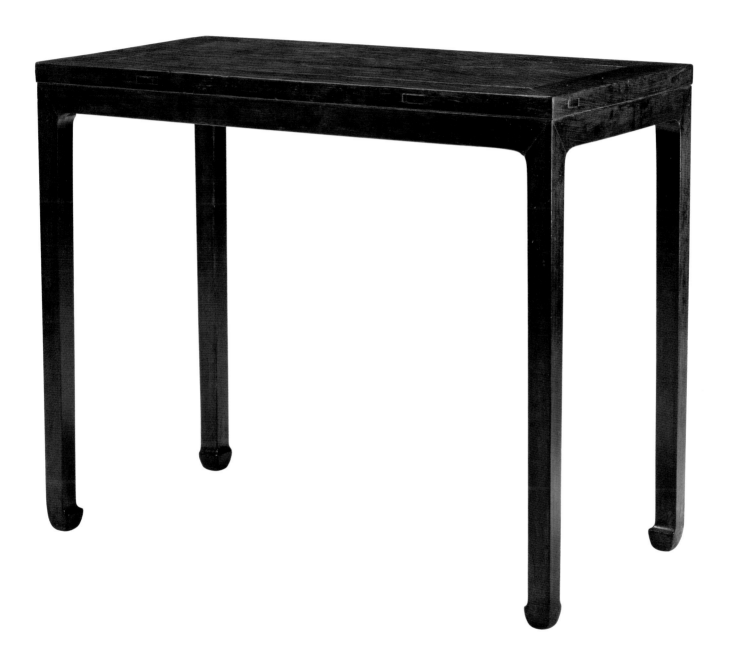

收藏小記

　　四面平的設計，我認為是明式家具最簡單及具現代感的創作。這是我第一

張收藏的桌子。它皮殼古雅，黃花梨紋理勻稱有致，比其他四面平桌子，毫不

遜色。

38

黃花梨供桌

清初　17世紀中葉至18世紀初

長108厘米、寬70厘米、高77厘米

此供桌以黃花梨製作，冰盤沿。桌面下，闊身牙條與束腰以一木連造，用材碩大。腿足以兩塊超過3厘米厚板合併做成，上寬下窄，向外斜撇，邊緣又造成曲綫形狀，外形獨特，叫人嘖嘖稱奇。這樣的腿足造型，或許是模仿青銅器的鼎足做工而來。商代喝酒用的青銅方斝，腿足形態便與此十分相似（見中國社會科學院考古研究所編著《殷墟青銅器》〔1985〕，頁143）。此外，五代周文矩（生卒年代不詳，約活躍於943 — 975）《宮中圖》的坐具，腿足形態和此供桌的類近。

在做工上，這樣設計也有優點。在明清版畫中，供桌多置於大型長案之前，用以擺放鼎爐、法器和祭品，故此必須堅固扎實。此供桌不設腳根，牙條又在腿足之上，若在上面放置重物，或會影響四腿結構。腿足上端寬闊，能縮短腿間距離，大大加強承重能力，而且上寬下窄的外形，可將重量平均傳遞到足端，令桌子更為牢固。

別例參考

王世襄先生指出，模仿青銅器形制的供桌在清初十分流行，田家青編著《清代家具（修訂本）》（2012）載有一鸂鶒木供桌，外形模仿青銅鼎。該供桌腿足採挖缺做工，腿身浮雕拐子紋。桌邊立面雕"卍"字紋，手工繁複細緻，見該書頁219。此外，王世襄編著《明式家具珍賞》（1985）也載錄一楠木嵌黃花梨仿鼎形供桌。該供桌桌面髹上朱漆，腿足同採仿鼎足做工，見該書頁179以及王世襄編著《明式家具研究》（1989），頁39及頁70。這張供桌選材講究，用材碩大，腿足又別樹一幟，模仿青銅器做工，展現時代風尚，是明式家具少有之精品。

古畫參考

供桌　清院本《十二月令圖軸》之十二（局部）

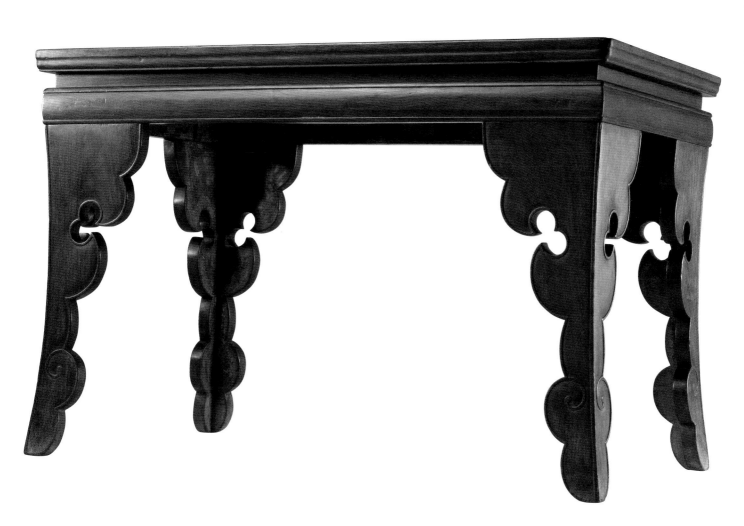

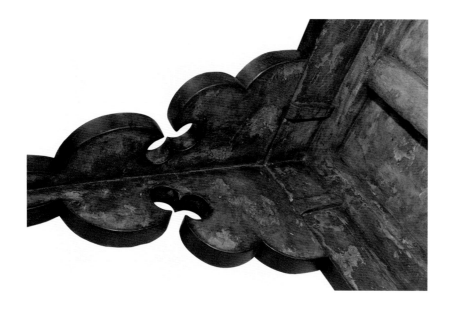

收藏小記

　　初見此桌，頗為其氣勢所震撼，但是已出版的圖錄未有載錄類似器物，叫人擔心它的真偽和用途。北京大收藏家馬未都先生 2014 年初到我家中，很快就斷定此桌模仿青銅器造型，是清初之物。及後見到清宮《十二月令圖軸》，再沒有懷疑此桌的重要性。

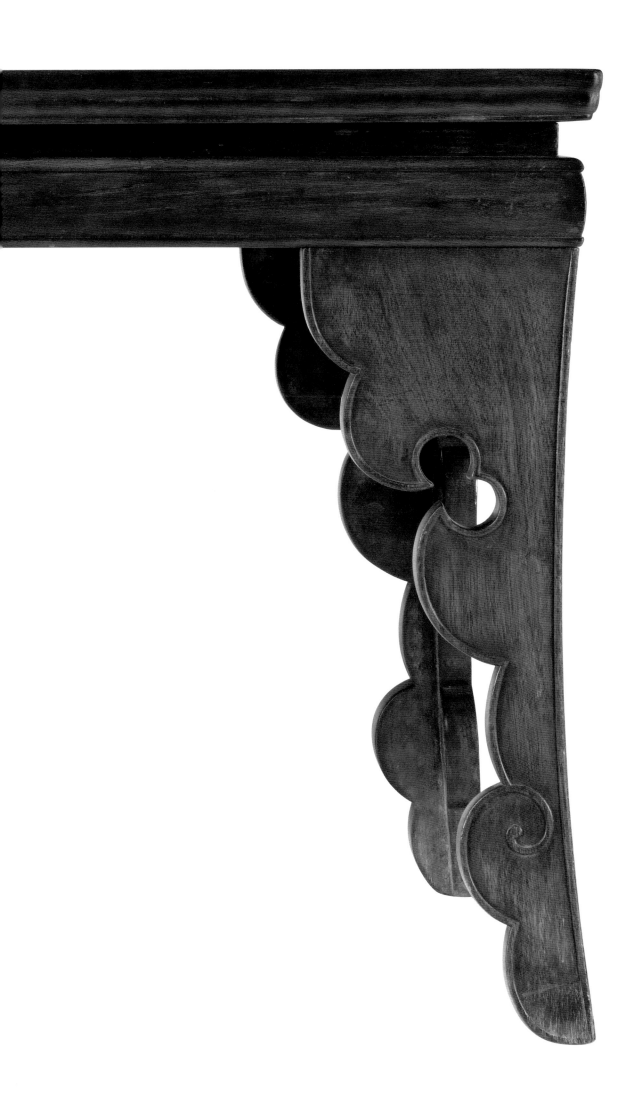

黃花梨三足月牙桌

清初　17 世紀中葉至 18 世紀初

長 94.5 厘米、寬 48.5 厘米、高 82 厘米

此月牙桌以黃花梨製作，本為一對，合起來可組成圓桌。桌面呈半月形，冰盤沿。桌面下，束腰與牙條以一木連造。牙條雕出壺門輪廓，外形優美。腿足為三彎腿，以插肩榫與牙條相接，綫條婉柔流麗。腿足上端削成卷葉狀，足端則刻如意塔紋，手工圓熟細緻。明代北京工部御匠司司正午榮注《魯班經・圓桌式》記：“方三尺另八分（約 93 厘米），高二尺四寸五分（約 76 厘米），面厚一寸三分（約 4 厘米），串進兩半邊做，每邊桌腳四隻，二隻大，二隻半邊做，合進都一般大，每隻一寸八分大，一寸四分厚，四圍三灣勒水。餘仿此。”可見圓桌一般分成兩張半圓桌來做，每邊四足，靠邊的兩足較窄，寬度是中間兩足的一半。此月牙桌邊旁兩足的寬度剛好是中間腿足的一半，兩張半月桌若拼一起，邊旁兩足相合，寬度便和中間兩足相等，做法正與此說相符。

存世的月牙桌多為四足，三足的較為少見，此桌選材講究，做工精巧，形態婀娜有致，為明式家具精品。

別例參考

安思遠編著《洪氏所藏木器百圖》卷一（Robert H. Ellsworth, *Chinese Furniture: One Hundred Examples from Mimi and Raymond Hung Collection*, Vol. I, 1996）載有一三彎腿月牙桌，形制接近。該桌以黃花梨製作，牙條沿邊起綫，以插肩榫與腿足相接，疑為本桌另外一半，見該書頁 150 - 151。北京市頤和園管理處編《頤和園藏明清家具》（2011）錄有一對三足月牙桌。該桌以紫檀製作，桌面嵌粉彩瓷板。桌面下，束腰開四個細魚門洞。腿足方直，腿足上部和牙條鏟地浮雕蝠慶紋，足端刻如意雲頭。腿間安冰裂紋腳踏，形制與此月牙桌稍有不同，見該書頁 102 - 103。

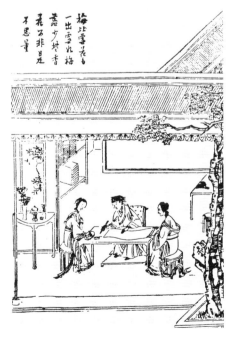

參考圖版

月牙桌　明末刊本《西湖二集》插圖

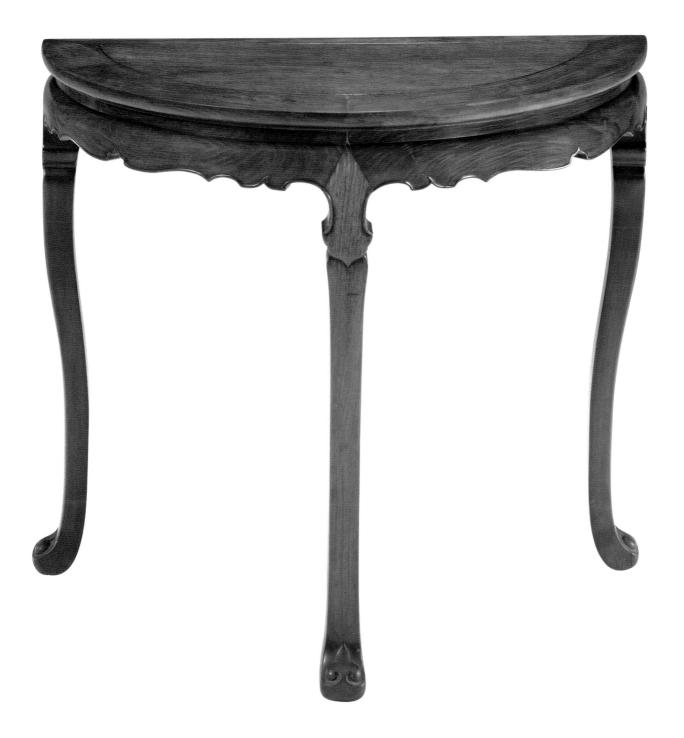

40

黃花梨三足帶托泥月牙桌

清初　17 世紀中葉至 18 世紀初

長 105 厘米、寬 58 厘米、高 88 厘米

　　此月牙桌以黃花梨製作，形制較之前一張大。桌面呈半月形，冰盤沿。桌面下帶束腰，牙條雕出曲綫輪廓。牙條中間刻上卷草如意紋，左右各浮雕一卷草龍，龍首相望。腿足為三彎腿內翻卷雲足，以插肩榫與牙條相接。腿足上端雕蝠慶紋，足端則刻如意雲紋，手工圓熟精巧。腿足下帶托泥，結構堅固。

　　桌面直邊有兩個榫眼，此桌應可與另一張月牙桌拼在一起，組成圓桌。這種組合式設計，令它的用途更見靈活。兩張月牙桌拼合起來，可變為圓桌，放在廳堂中，作宴飲之用；分開後，它們可單獨擺放，置於卧室或書齋，或倚牆而擺，或靠於窗邊，在上面陳設花瓶、古玩，營造疏潔雅致之趣。

　　這三足月牙桌形制工整，綫條婉麗，足下帶托泥，做工與前面一張有所不同，雕飾也較為繁多細密，應為清代器物。

別例參考

菲利浦・德巴蓋（Philippe DeBacker）編《永恒的明式家具》（2006）錄有一黃花梨三足月牙桌，形制類近。該桌桌面為冰盤沿，桌面下帶束腰，牙條沿邊起卷草紋，以插肩榫與腿足相交。腿足為三彎腿卷雲足，見該書頁 100–101。

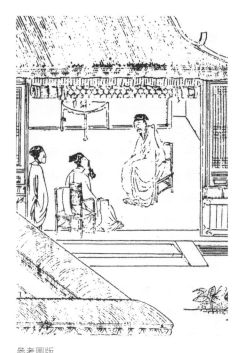

參考圖版

月牙桌　明崇禎刊本《明月環》插圖

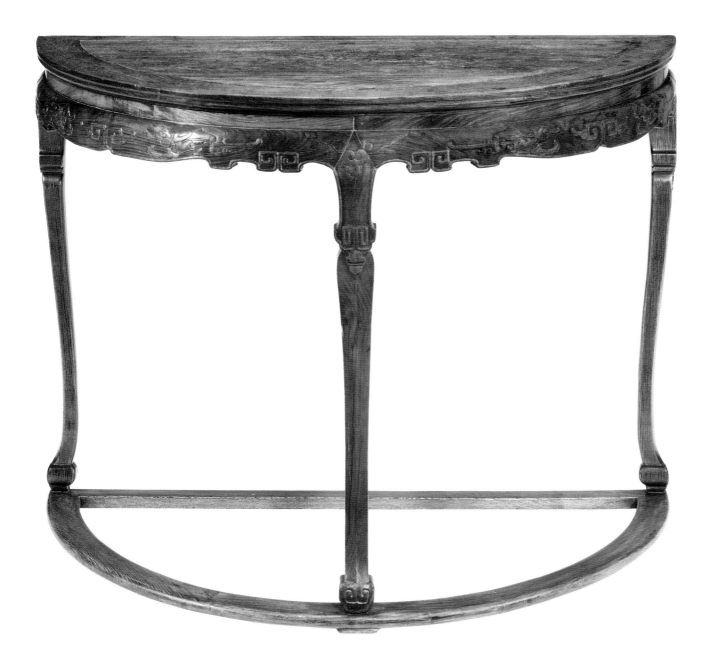

41

黃花梨四足月牙桌

清中葉　18 世紀
長 102 厘米、寬 52 厘米、高 86.5 厘米

此月牙桌以黃花梨製作，板心桌面，邊抹做成素混面。邊抹下設雙劈料牙條。四腿圓直，腿間裝羅鍋根，根子上有矮老與牙條聯結。由於腿足寬度相等，直邊又不見榫眼，可見此月牙桌屬單獨製作，而不是半張圓桌。

明式家具中，根子的作用是增強腿足之間的聯繫，常見的有直根和羅鍋根兩類。羅鍋根兩端低、中間高，形如拱起的羅鍋，故此得名。古代工匠為令羅鍋根可負起承重作用，以短柱將羅鍋根和上面的牙條或邊抹聯接，這些短柱便是 "矮老"。羅鍋根加矮老也成為明式家具常見樣式。這張桌子為統一風格，牙條也做為羅鍋狀，做工細緻，是它的一個特色。

此外，桌子腿足上端採裹腿做法，按道理，腳根也應以同樣方式與腿足交接，但這桌子的腳根卻以格角與腿足相交，不採裹腿做法，做工別樹一幟，也較為少見。

別例參考

王世襄編著《明式家具研究》（1989）也錄有一紅木四足月牙桌，形制相近，但牙條裹足沒有作羅鍋狀，見頁 141。黃定中編著《留餘齋藏明式家具》（2009）又錄有一黃花梨四足月牙桌，與以上明式家具外形類近，見頁 190 – 191。

引用圖版
月牙桌　王世襄編著《明式家具研究》頁 141
插圖（重畫）

收藏小記

明式家具的重生，感謝當時在北京生活的外國人。他們當時可以用很廉宜的價錢，找到一些漂亮的硬木家具。這張桌子可能是其中一例。在 20 世紀出版的中國古典家具圖錄中，最早載錄月牙桌的是美國收藏家喬治·凱茨（George N. Kates）的《中國家具》（*Chinese Household Furniture*, 1948）。書中所錄的月牙桌於北京購得，牙條也作羅鍋狀，尺寸相近。

42

黃花梨展腿方桌

明末清初　16世紀末至18世紀初
長98厘米、寬98厘米、高88厘米

方桌指四邊長度相等的正方形桌子，由於它每邊可坐兩人，故又名八仙桌。方桌用途廣泛，它可置於長案前面，左右各放一椅，用以會客；又可放在廳堂中間，配以橙椅，作為飯桌。此外，明人文震亨曾提及一種大型方桌，它"古樸寬大，列坐可十數人者，以供展玩書畫"。

此方桌以黃花梨製作，冰盤沿。桌面下束腰與牙條以一木連造。壺門牙條左右各浮雕一螭，螭首相望，牙條綫腳在牙條中間形成如意卷草紋，然後沿着牙條曲綫向左右伸延，與腿足綫腳相接，手工精巧細緻。

這張桌子的特點在於採用展腿結構。所謂展腿是拆裝式家具的一個做法。它是將一張腿足短小的桌子裝在四根長腿上，變成可放在地上使用的高身桌子。此桌腿足分為兩部分，上端以抱肩榫與牙條相接，抱肩以下，做成外翻三彎馬蹄腿；下端為帶霸王棖高身圓腿，兩端相接，便組成展腿。這張桌子可以當作方桌，放於廳堂，拆裝後，又可以變成一張矮桌，擺在炕上使用，一物二用，靈活多變，亦方便收藏。清代以後，展腿漸變成腿足裝飾手法，雖仍做出兩層樣式，但以一木連造，不可拆裝。

別例參考

美國明尼阿波利斯藝術學院（Minneapolis Institute of Arts）載錄的黃花梨展腿方桌，形制類近。該桌四足安有霸王棖，拆去後，桌子也可變成炕桌，見羅伯特. 雅各布森、尼古拉斯·格林德利編著《明尼阿波利斯藝術學院藏中國古典家具》（Robert D. Jacobsen and Nicholas Grindley, *Classical Chinese Furniture in the Minneapolis Institute of Arts*, 1999），頁136–137。朱家溍主編《明清家具（上）》（2002）也錄有一黃花梨展腿方桌，做工稍有不同。該桌獨板面心，冰盤沿，帶小束腰。展腿上端為外翻馬蹄足樣式，下端為高身圓腿。腿足可以裝拆，只是左右兩邊的腿足有兩根腳棖相連，拆裝時，每邊兩根腿足需同時取出。移去圓腿後，這張桌子也可變成炕桌，見該書頁81。中國古典家具博物館載錄的黃花梨展腿方桌，做工和《明清家具》的一樣，也可參考，見王世襄、柯惕思合編《中國古典家具博物館藏精品》（Wang Shixiang and Curtis Evarts, *Masterpiece from the Museum of Classical Chinese Furniture*, 1995），頁106–107。

參考圖版

方桌　明崇禎刊本《金瓶梅》插圖

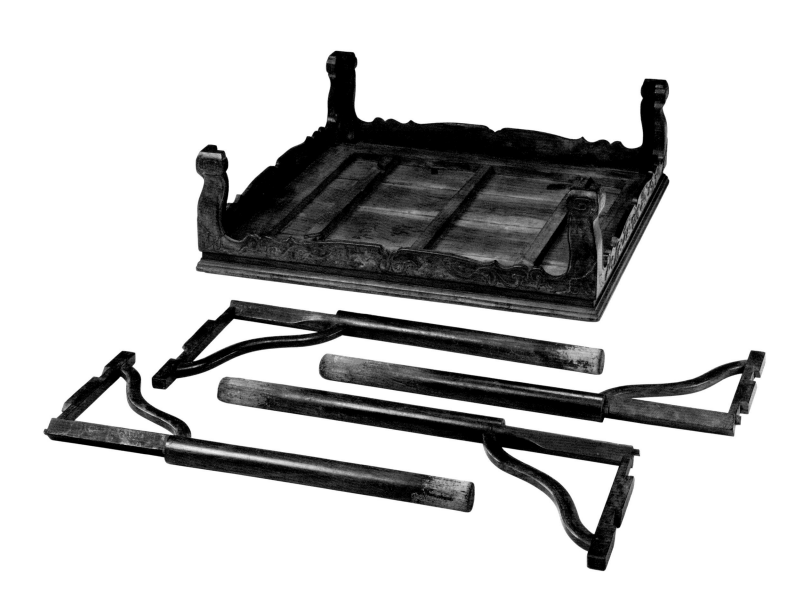

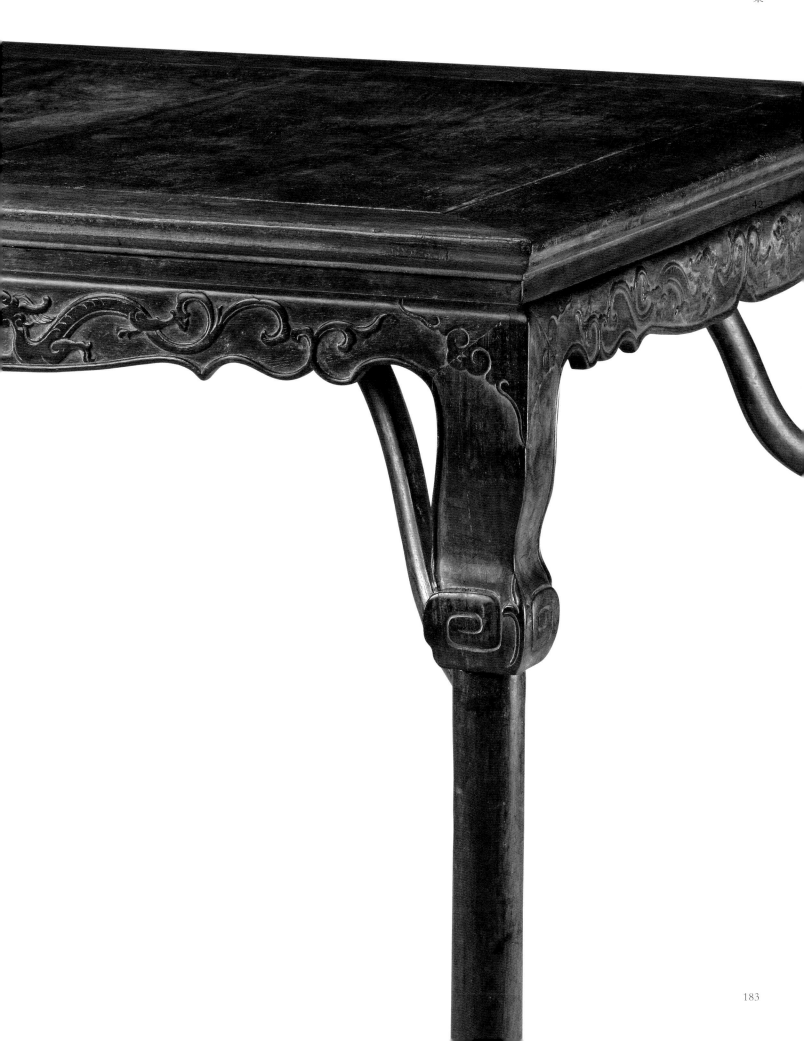

42

43

黃花梨展腿半桌

明末清初　16世紀末至18世紀初

長97.5厘米、寬48.5厘米、高87厘米

半桌因尺寸只有半張方桌大小，由是得名。它既可單獨使用，又可在賓客眾多時，與八仙桌拼在一起（參見頁187），擴大桌面面積，故又稱為接桌。

此半桌以黃花梨製作，做工和前面的黃花梨展腿方桌相近，應由同一木作坊製作，殊為難得。桌面為獨板面心，冰盤沿。桌面下束腰與牙條以一木連造。壺門牙條左右各有一螭，螭首對望，牙條綫腳在牙條中間形成靈芝紋，然後沿着牙條曲綫向左右伸延，與腿足綫腳相接。這張桌子同樣採用展腿設計，腿足分為兩部分。上端以抱肩榫與牙條相接，抱肩以下，做成尺許長的外翻三彎馬蹄腿；下端為帶霸王棖高身圓腿，兩端交接，做成展腿。這張桌子可置於廳堂兩側，以之陳設器物，拆去腿足下端後，又可變成一張小桌，放於炕上，用來調琴品茗。

別例參考

黃花梨展腿半桌不常見到，王世襄編著《明式家具珍賞》（1985）錄有一黃花梨展腿半桌，形制類近。該半桌面心為獨板，帶小束腰。正面和背面牙條雕有鳳紋，兩側牙條則刻上花鳥紋。腿足上部分為外翻三彎腿，下部分則為圓柱腿，足端又削成墩子形狀。每根腿足均安角牙和霸王棖，見該書頁139。

參考圖版

半桌　清光緒石印版《聊齋志異》插圖

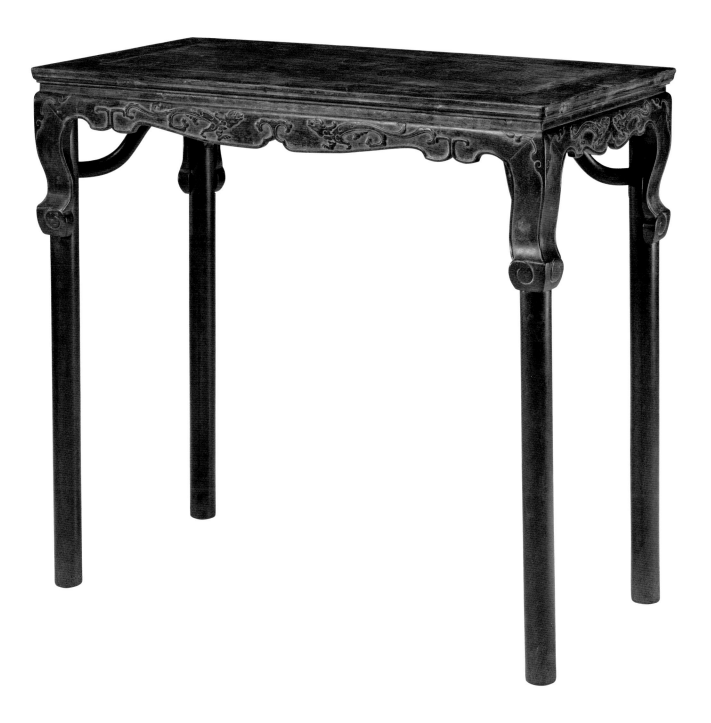

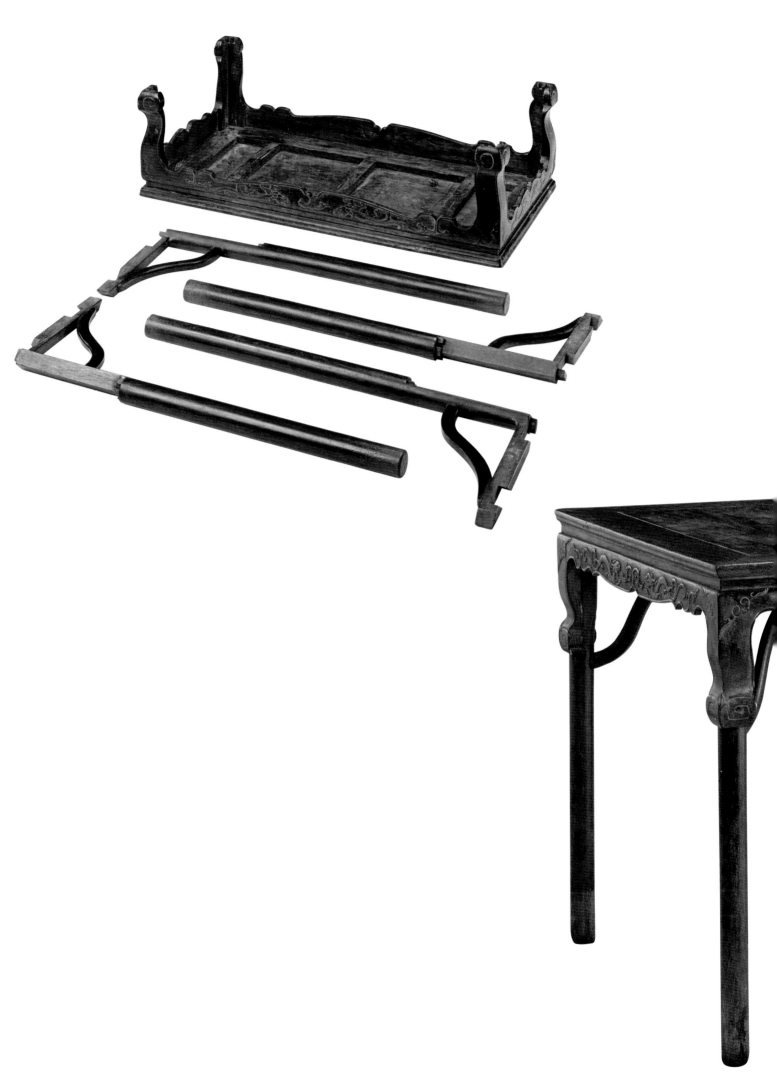

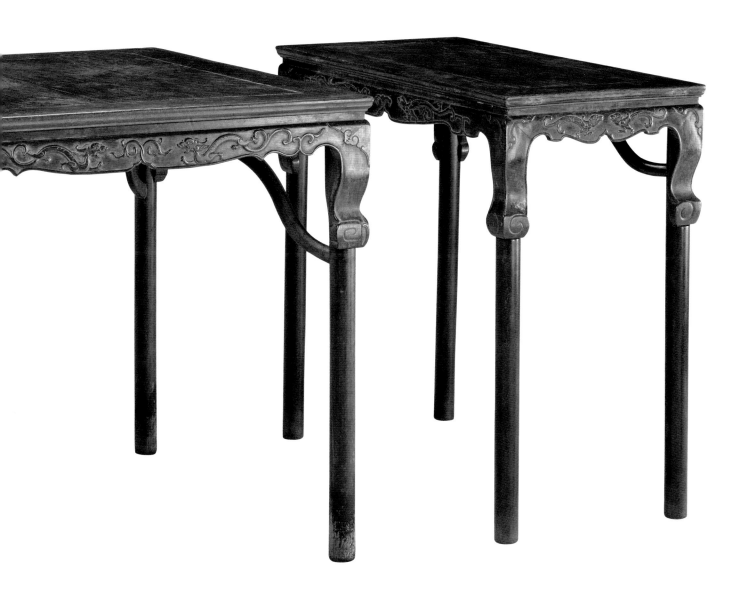

44

黃花梨方桌式活面棋桌

清中葉　18 世紀

長 76 厘米、寬 76 厘米、高 86 厘米（連活動桌面）；83 厘米（移開活動桌面後）

　　此棋桌以黃花梨製作，外形類似一張方桌，邊抹做為冰盤沿，有束
腰。腿足上端做為抱肩展腿，足為內翻馬蹄。四腿之間裝羅鍋棖，棖子上
有矮老與牙條相接。每根牙條各設有一個抽屜。牙條下方和棖子下方裝
斗栱狀角牙，令腿足結構更為牢固。活桌面搬開後，首先見到的是圍棋、
象棋用的棋盤。棋盤移走後，下面是雙陸棋盤和方井。圍棋和象棋棋子
盒則設在桌子四角。活動桌面攢框鑲兩拼黃花梨面板，邊抹平直。此桌
做工細緻，用材講究，雕飾華美而不繁多，展現由明入清的特點。此外，
由於雙陸棋在乾隆以後日漸消亡，此棋桌卻仍有雙陸棋盤，故應為乾隆
或以前器物。

　　這張桌子可用來下圍棋、象棋和雙陸棋，可見這三者在當時十分流
行。大家對圍棋和象棋都耳熟能詳，對雙陸棋或會感到陌生。事實上，自
唐至清初，雙陸棋十分流行，《新唐書》便載有狄仁傑（630 — 700）藉
對武則天夢中雙陸不勝的解釋，勸諫武則天應為唐室子嗣作好安排。到了
清代《紅樓夢》仍有賈母和李紈下雙陸棋的描述。只是清初賭風熾盛，為
防微杜漸，康、雍、乾三朝都大力禁賭。馬未都指出乾隆為了禁賭，更將
雙陸棋禁了，由於有明令執法，加上處罰嚴厲，雙陸棋也就漸漸消亡（參
見馬未都著《馬未都說收藏・家具篇》〔2008〕，頁 82）。

別例參考

田家青編著《清代家具》（2012）錄有一紫
檀方桌式活面棋桌，外形稍有不同。該桌呈
方形，無束腰。桌面垛邊，桌面下設裏腿腳
棖。棖子上有矮老與邊抹相接，矮老之間嵌
裝縧環板。棖子下四角裝托角牙。打開桌面
後，下面是圍棋和象棋棋盤。取出棋盤後，
見到的是方井和雙陸棋盤。圍棋和象棋棋子
盒放在對角。桌子四邊各有一個暗抽屜，見
該書頁 222 – 223。

參考圖版

棋桌　明天啟刊本《西遊記》插圖

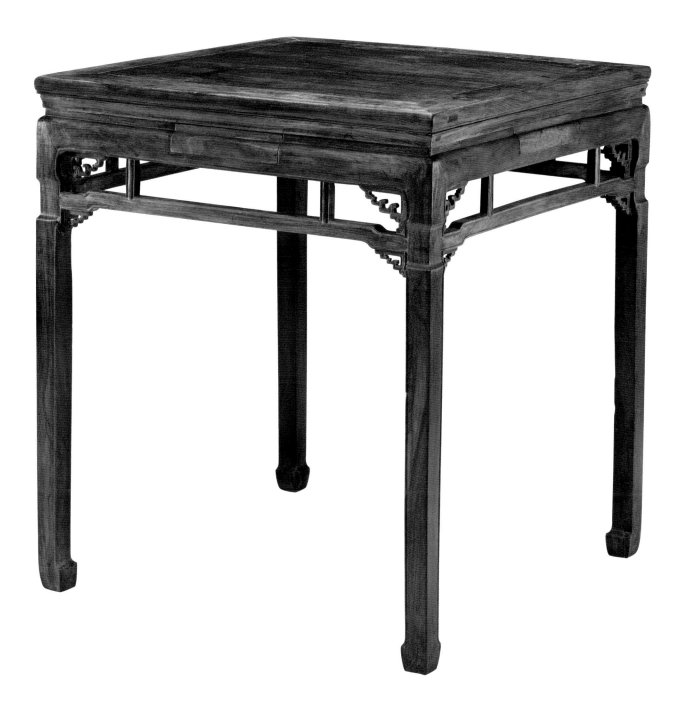

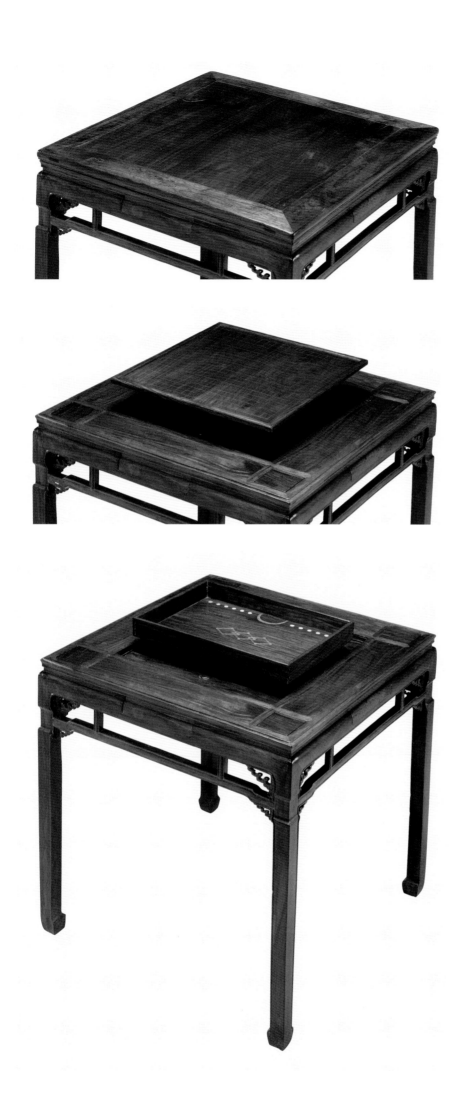

45

鸂鶒木條几

清中葉　18世紀

長188厘米、寬37厘米、高86厘米

形制上，條几、條桌和條案均屬形制窄長的桌案形家具。條几指由三塊厚板造成的長几。該三塊厚板也可用攢邊鑲板的方式製作。條桌呈長方形，腿足位於四角；條案的外形和條桌相若，只是腿足向內縮進，不在四角。

條几的用途很廣，文人或用以看書畫、撫琴，或用以陳設器物。此條几以三塊鸂鶒木製成，每塊板材厚逾三厘米，用料碩大。面板和板足之間不鑲角牙，只以榫卯相接。几面板材呈紫褐色，色澤深淺相間，形成狀如錦雞羽毛的華美花紋。兩側板足中間透雕大型如意，刀工遒勁有力。板足內側另裝一根圓材，做成卷書形態，為條几本身平直的綫條增添變化，又令板足不易變形，思慮細密周詳。

這鸂鶒木條几樸素簡練，沉穩凝重，展現濃厚明式風度。

別例參考

硬木條几十分罕見，王世襄編著《明式家具珍賞》（1985）錄有一鐵力木條几，形制類近。該几以三塊厚約二寸的整板造成，板足中間挖出長圓形空檔，足端做為卷書形態，見該書頁147。

古畫參考

條几　清王肇基《王夢樓撫琴圖軸》

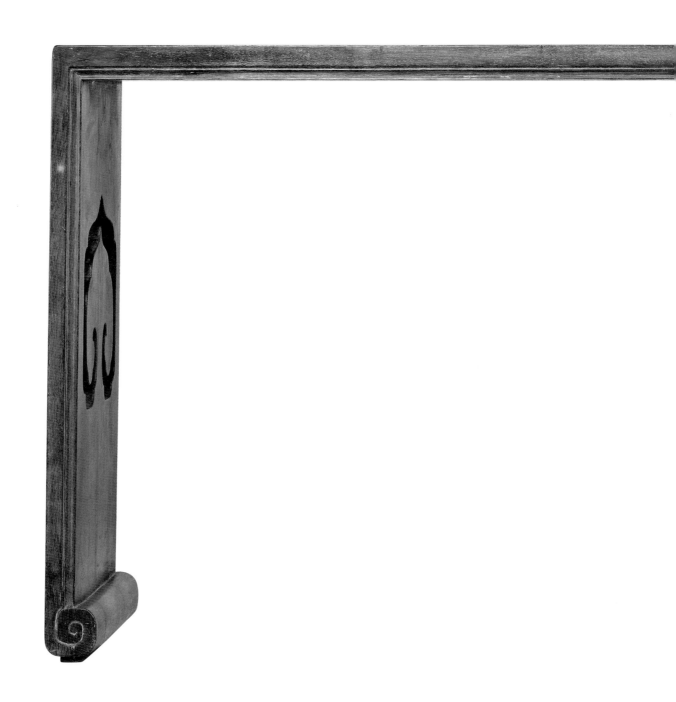

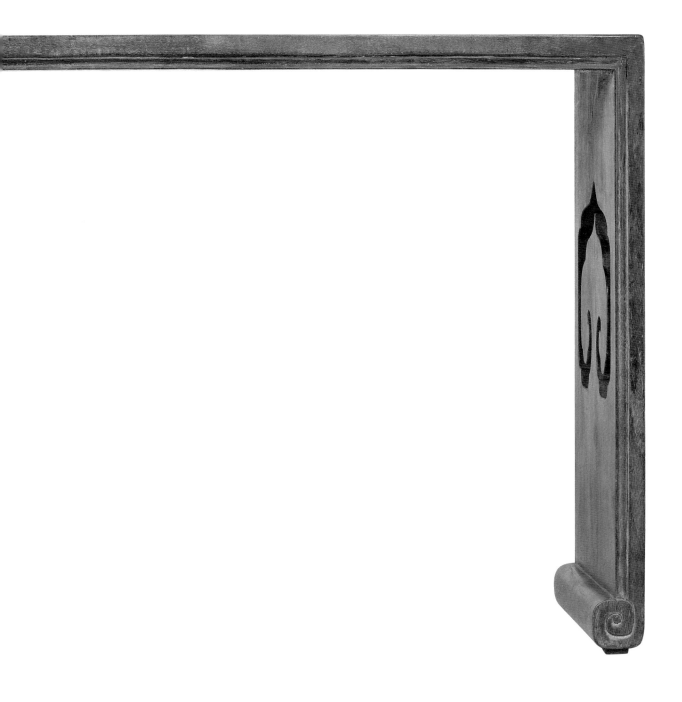

46

鸂鶒木靈芝紋獨板翹頭案

清初　17世紀中葉至18世紀初

長 297 厘米、寬 44 厘米、高 85 厘米

　　此案通體以鸂鶒木製作，面板、兩側擋板均以厚身獨板做成，翹頭
與抹頭也以一木連做，用材碩大。案面冰盤沿，板心為獨板，呈深褐色，
有錦雞羽毛般之華美花紋，盡顯鸂鶒木的肌理特色。案面下設平直牙條。
牙頭雕作靈芝狀。腿足為扁方足，與案面以夾頭榫交接，做工採"四腿八
挓"樣式，既向外撇，又帶明顯側角收分，屬明式家具考究做法。兩側腿
間裝兩根橫棖，底棖下設壺門牙條，構造堅實牢固。擋板以一整塊板材製
成，透雕巨型靈芝圖案，刀工蒼勁有力，圓熟精到。

　　案身近三米的長案不常見到，這案外形壯碩，沉穩厚重，應是高門
大戶或寺觀之物。

別例參考

王世襄、柯惕思合編《中國古典家具博物
館藏精品》（Wang Shixiang and Curtis
Evarts, *Masterpieces from the Museum
of Classical Chinese Furniture*, 1995）
錄有鸂鶒木翹頭案，做工稍有不同。該案兩
端翹頭，直牙條，牙頭透雕鳳紋。腿足方直，
表面刻有"兩炷香"綫，以夾頭榫與案面相
連。腿足下安托子，兩側腿間鑲透雕卷靈芝
紋擋板，見該書頁 112–113；亦見王世襄
編著、袁荃猷繪圖《明式家具萃珍》（2005），
頁 122–123。

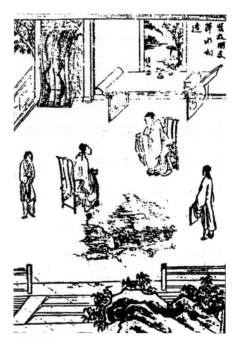

參考圖版

翹頭案　明崇禎刊本《鼓掌絕塵》插圖

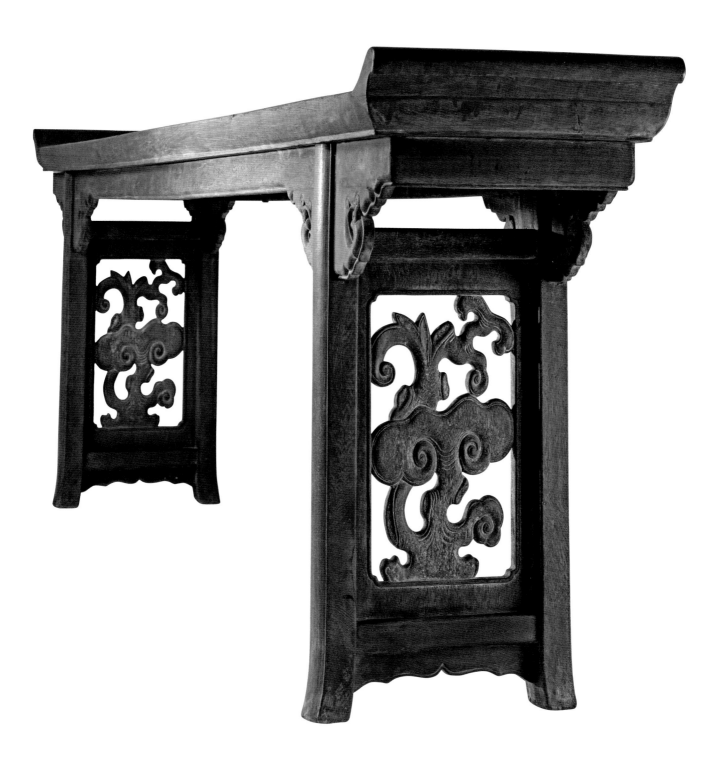

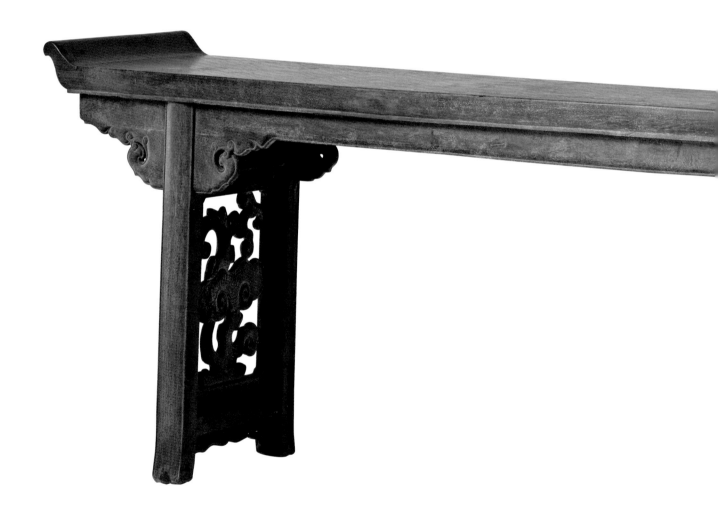

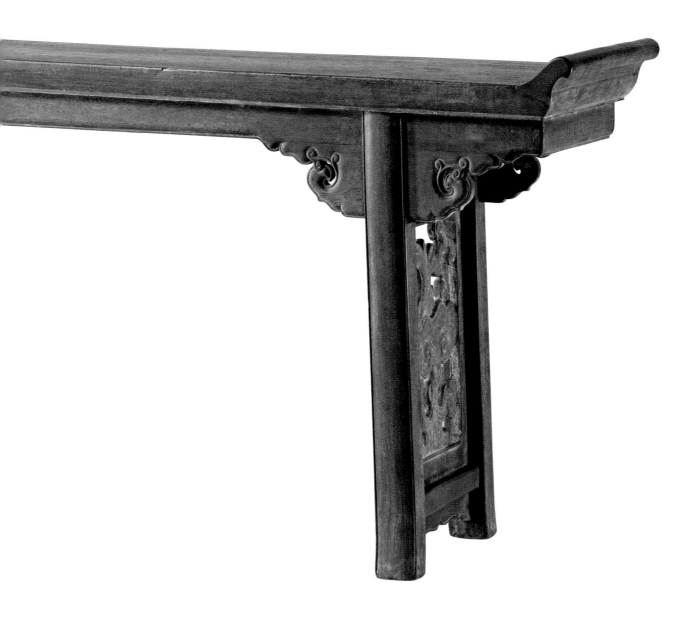

47

黃花梨獨板拆裝式翹頭案

明末清初　16世紀末至18世紀初

長270厘米、寬40厘米、高93厘米

　　此案通體以黃花梨製作，面板、兩側擋板均以獨板做成，每塊板材厚近寸半，用材碩大，殊為難得。兩端翹頭挺拔有勁，與抹頭以一木連造。案面板材紋理勻稱有致，色澤褐紅，有溫潤沉厚之感。案面下牙條和牙頭同以大料一木連造，牙條平直，牙頭鏤成靈芝狀。腿足做成扁方足，既向外撇，又有明顯側角收分，以夾頭榫與案面相接。兩側腿間設兩根橫根，結構牢固安穩。牙條、牙頭及腿足均飾以粗身綫腳，手工一絲不苟。擋板是以一整塊板製成，做工尤其用心。工匠先將板心剜空，鏟地凸綫，做出帶委角方框，然後在中間兩面透雕巨型靈芝圖案，刀工利落明快。

　　從尺寸大小來看，此案應為供案，清人或稱之為"滿堂紅"，一般靠牆而放，擺在廳堂正中位置。牆上掛有書畫或匾額，案上或置花瓶，或陳鼎爐，或放插屏。居室以外，寺院道觀也會放這種供案，上設祭品、法器，作禮佛參神之用。此案雖然又大又重，但可供拆裝，只要移去面板，便可輕易取走腿足，搬運起來，十分方便。

　　此案的獨特之處是前後兩塊牙條雕工不同，一塊以浮雕勾出靈芝紋，一塊則為博古紋，末端另刻上靈芝紋。這樣做工明顯是要配合不同場合要求。此外，牙頭一面方正，一面圓潤，似代表陰陽調和，該案或是婚嫁之物。牙條紋飾不同的例子十分罕見，加上此案體形壯碩，做工細緻，又以黃花梨製作，在明式家具中難得一見。

別例參考

韓蕙編著《清輝映目——中國古典家具》（Sarah Handler, *Austere Luminosity of Chinese Classical Furniture*, 2001）載錄紐約大都會藝術博物館（Metropolitan Museum of Art）藏有一明代或清代龍紋翹頭案，做工類近。該案兩塊牙條，一塊雕工繁多，一塊雕飾簡約。工匠明顯是告訴大家，雕飾繁多的一面為案的正面，簡素無飾的則為案的背面。擺放時，案的背面應面牆而放。見該書頁236-237。博古紋與圓潤靈芝刻紋也曾在一張明崇禎年代（1628-1644）的供桌牙子出現，見柯愓思（Curtis Evarts）的論文"Dating and Attribution: Questions and Revelations from Inscribed Works of Chinese Furniture"（刊於 *Orientations*, Vol. 33, No. 1, January 2002，頁32-39）。

朱家溍主編《明清家具（上）》（2002）也錄有一黃花梨靈芝紋翹頭案，形制類近。該案兩端翹頭，直牙條，牙頭透雕靈芝紋。腿足方直，表面刻有"兩炷香"綫，以夾頭榫與案面相連。腿足下安托子，兩側腿間鑲透雕卷雲紋擋板，見該書頁145。

參考圖版

翹頭案　明崇禎刊本《金瓶梅》插圖

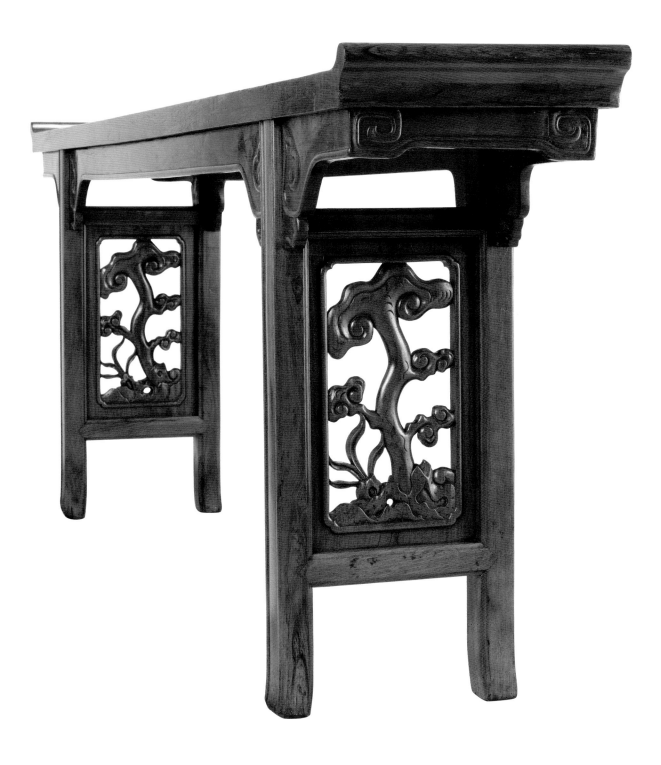

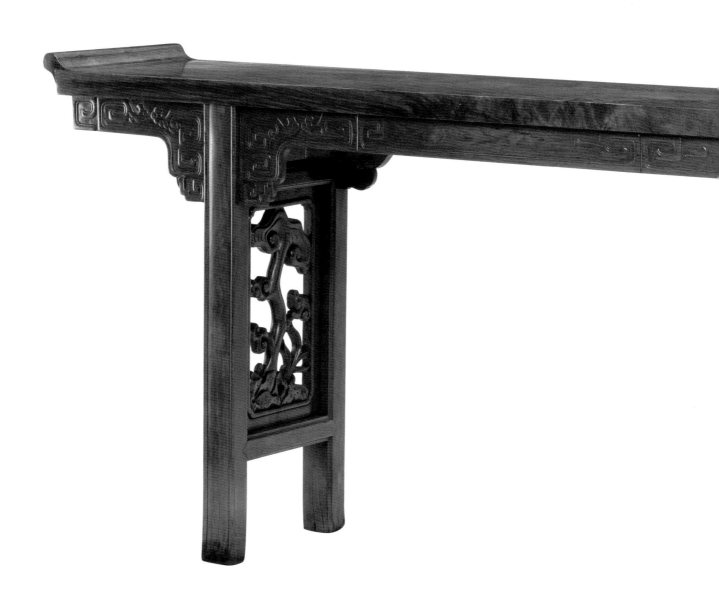

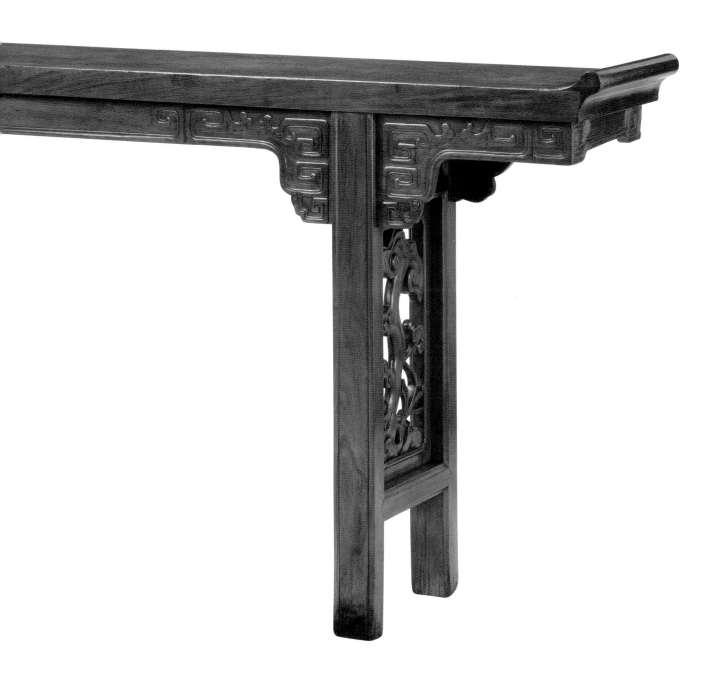

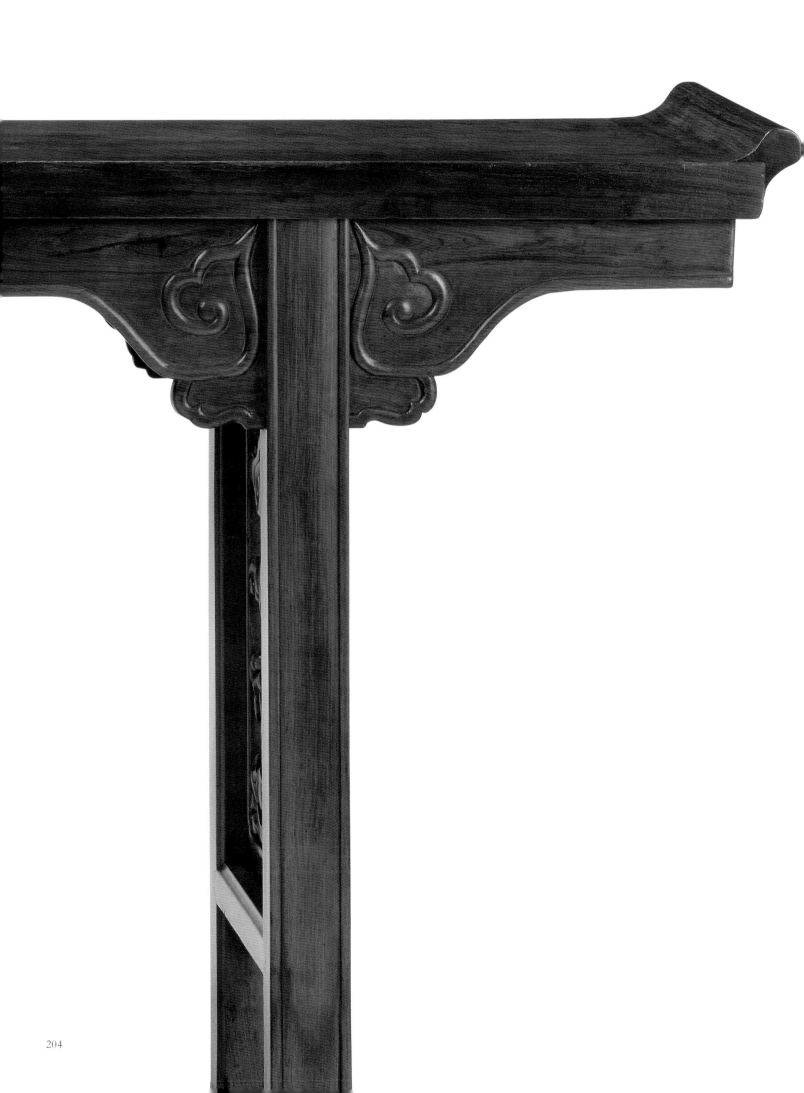

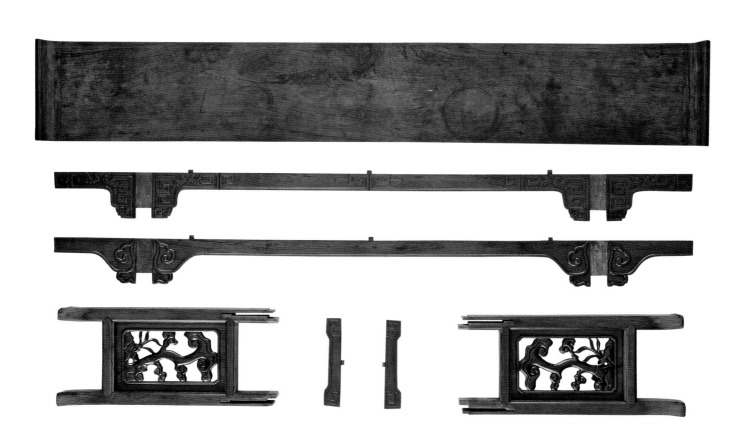

收藏小記

　　翹頭案因體積巨大，在香港細小的房子很難收藏或擺放，故一向要價不高。存世的獨板也多用於修補家具的材料。我初見這張翹頭案是十五年前的事。當時也考慮購買，終因家內地方不夠而放棄。隨着明式家具熱及黃花梨木貧乏，獨板黃花梨翹頭案價錢暴升。幸好我認識的行家因關了門市，這翹頭案仍在他的倉存，讓我最後能真正擁有它。

48

黃花梨帶屜板小平頭案

清初　17 世紀中葉至 18 世紀初

長 66 厘米、寬 38 厘米、高 78 厘米、屜板高 51.5 厘米

　　此小平頭案以黃花梨製作，案面為獨板面心，腿足圓直，以夾頭榫嵌入直身牙條和素身牙頭，再與案面相接。此案特別之處在於腳根間鑲上屜板，做成隔層，這個做法明顯是要擴大可用空間，增添實用價值，也令結構更加堅固。由於在四腿間鑿孔接榫，安上屜板，或會影響腿足的牢固程度，所以工匠在屜板下加設角牙和直身牙條，以鞏固整體結構，考慮細密周詳，叫人稱賞。存世的帶屜板小平頭案中，採用這樣做工的，此為僅見例子。這張小案樸素簡練，可置於書齋，用來陳設書冊和畫卷，營造閒雅恬靜之趣。

別例參考

王世襄編著《明式家具珍賞》（1985）錄有一夾頭榫帶屜板平頭案。該案在案面下尺許之處裝橫棖，然後在棖子間鑲屜板，形制與此平頭案十分相近。王世襄指出由於工匠在腿足的等高處鑿眼，裝入棖子，會影響腿足的堅固程度，故此屜板承重能力有限，不宜多放東西，見該書頁 156。不過，晏如居這張平頭案卻在棖子下裝有牙條，增強了屜板的承托力，也就變得更為實用。

古畫參考

帶屜板小桌　宋劉松年（約 1155—1218）《西園雅集》

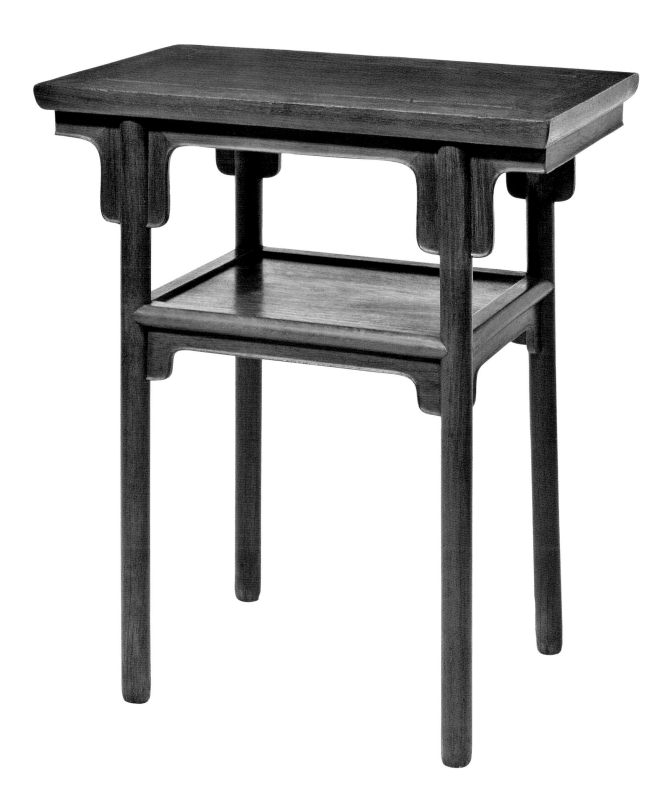

49

黃花梨帶屜板長方桌一對

清中葉　18 世紀

長 74.5 厘米、寬 45 厘米、高 77 厘米

此對長方桌以黃花梨製作。桌面面心為獨板，帶攔水綫，邊抹做成冰盤沿。桌面下束腰與牙條以一木連造，牙條帶壺門曲綫，以抱肩榫與腿足相接。四腿中間鑲屜板，這樣做法，明顯是要擴大使用空間，增添實用價值。四腿方直，足作內翻馬蹄樣式。

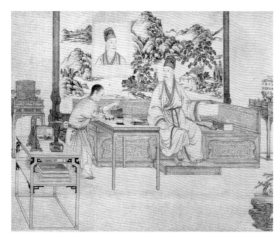

古畫參考

帶屜板長方桌

1. 清姚文瀚《弘曆鑑古圖》

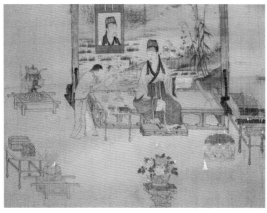

2. 宋人物畫（《天籟閣舊藏宋人畫冊：羲之寫照圖》）

別例參考

這對桌子外形獨特，有人認為它們是一對茶几。清代以來，茶几日趨普及，《恭王府明清家具集萃》載錄的數張硬木茶几，皆裝有屜板。不過，茶几一般與椅子成堂配套，尺寸不應過大，恭王府所藏的茶几呈長方形，長度不多於 46 厘米，可是這對几子又闊又長，若夾置在椅子中間，明顯格格不入，所以不應是茶几（見文化部恭王府管理中心編《恭王府明清家具集萃》〔2008〕，頁 232-246）。王世襄編著《明式家具珍賞》（1985）載有一几腿式架格，架格本身無足，用兩個小几支撐，見該書頁 203。因此，有人覺得這對長方桌或是櫃子的底座，只是它們高 76.8 厘米，若再在上面放置櫃子，使用起來，不大方便，所以它們不應是用來承托櫃子的。

古人製器是配合實際需要，往往不拘形制，這對長方桌既可作為酒桌，在上面放置菜肴，也可用作香几，放於羅漢牀側，用以陳設香爐、盆景，或放置書冊、古玩，用途靈活多變，可說是明式家具別樹一幟之作。這對方桌曾載錄於 2006 年紐約的佳士得拍賣目錄，見 Christie's Auction（19 Sept 2006, New York），Lot 69。

收藏小記

　　收藏了這對帶屜板長方桌已有一段時間，因缺少佐證文獻，不大明白它們的用途。大部分行家都說是清末設計。直至見到《弘曆鑑古圖》後，才發現它是乾隆年間已有的式樣。再追溯到宋代"人物畫"原作，才發現畫中的桌子沒有這帶屜的設計。家具趨向實用，可見一斑。

50

黃花梨四抽屜桌

明末清初　16世紀末至18世紀初
長180厘米、寬55厘米、高91厘米

此四抽屜桌外形和悶戶櫥十分接近，因此有論者把它當成悶戶櫥，歸入櫃架類。只是悶戶櫥設有悶倉，這桌子卻沒有，在形制上，歸入桌案類，似乎較為恰當。

桌子以黃花梨製作，獨板面心，兩端翹頭，邊抹做成冰盤沿。面板下裝抽屜四具。四塊抽屜面板中，兩塊雕梅花紋，另兩塊刻海棠紋，分別代表春秋兩季，亦以借代四時。牙條呈壺門狀，雕纏枝花卉紋。腿足全用方材，做成扁方足外形，有明顯側角收分。腿足與面板的拐角處裝卷葉狀角牙，兩側腿間裝橫棖，結構牢固。

別例參考

王世襄編著《明式家具珍賞》（1985）錄有一四抽屜桌，形制類近。該桌以鐵力木製作，抽屜面板刻有折枝花和卷草紋。四腿方直，有明顯側角收分。腿間安雕卷草紋牙條。腿足與桌面之拐角處裝卷葉紋托角牙。兩側腿間安單橫棖，見該書頁177。該抽屜桌又收錄於朱家溍主編《明清家具（上）》（2002），頁200。

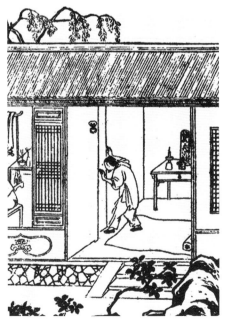

參考圖版

抽屜桌　明崇禎刊本《金瓶梅》插圖

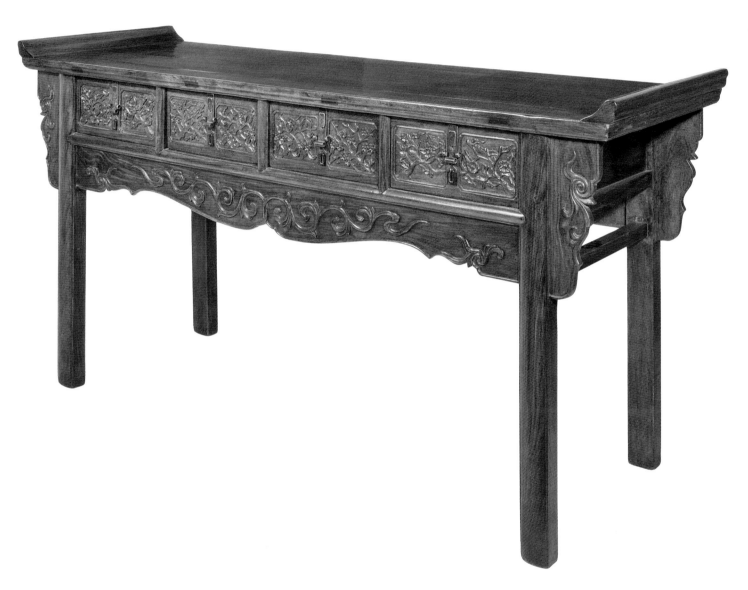

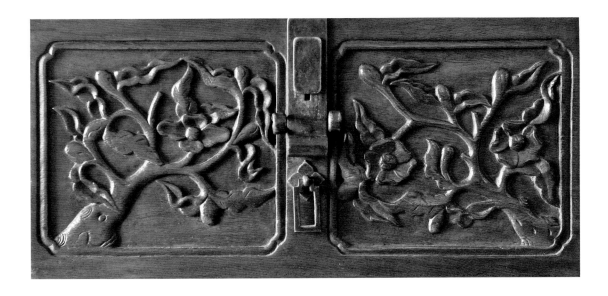

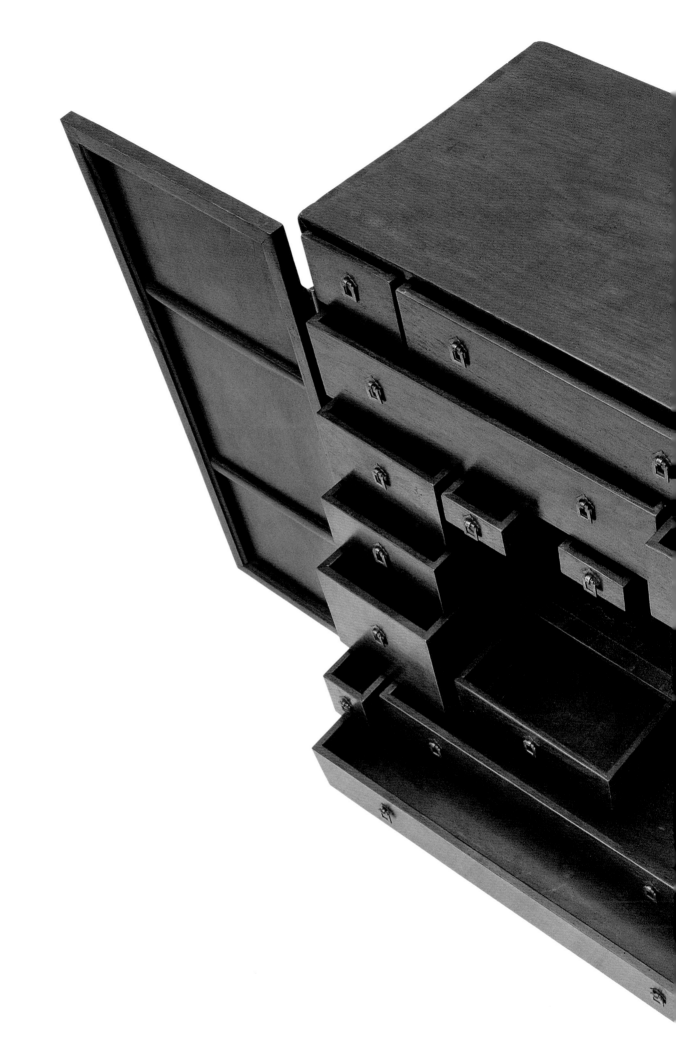

51

黃花梨小方角櫃一對

清初　17世紀中葉至18世紀初
長45.5厘米、深35厘米、高57厘米

　　此對小櫃帶方形櫃帽，屬方角櫃形制。櫃頂平直，攢框鑲獨板板心，可用來擺放器物。腿足用方材，梢帶側腳收分。櫃門採硬擠門樣式，不設門杆。櫃門對開，攢框鑲一整塊斗柏楠面板。底棖下裝素身牙頭及刀板牙條，結構堅固。櫃內安抽屜兩具和兩塊屜板，供擺放書籍與文玩。

　　這對櫃子選材精細考究，通體以黃花梨製作，頂板、背板和側板均為獨板。櫃門做工尤其精緻，工匠將絢麗的斗柏楠面板，配以紋理細膩勻稱的黃花梨木門框，展現出華美綺艷風韻。將不同木材嵌在一起，以製造裝飾效果，也是明清家具的一個特色，尤其是斗柏楠有像葡萄般的美麗花紋。此對櫃子不管是放在牀榻旁邊，還是置於炕上，也叫人感到別致可愛，加上一對成雙，保存完好，殊為難得。

　　此對方角小櫃曾載於安思遠編著《洪氏所藏木器百圖》卷二（Robert H. Ellsworth, *Chinese Furniture: One Hundred Examples from Mimi and Raymond Hung Collection*, Vol. II, 1996），頁126 — 127，其後於2009年香港的佳士得拍賣會上售出，見Christie's Auction,（Hong Kong, 2009），頁134，Lot 1940。

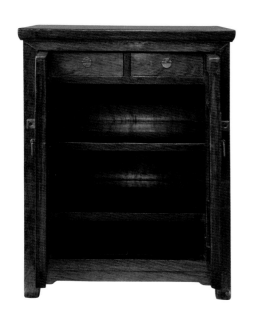

黃花梨小方角櫃一對

參考圖版

小方角櫃一對　明崇禎刻本《金瓶梅》插圖

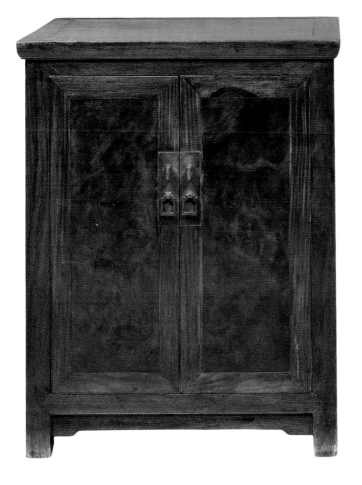
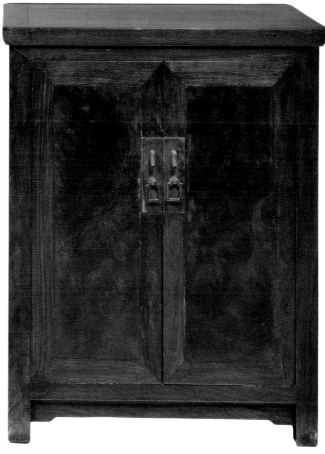

52

黃花梨行櫃

清初　17世紀中葉至18世紀初

長64厘米、深35厘米、高74厘米

此行櫃櫃身平直，不帶側角收分，猶如一小方角櫃。側板和背板均以一整塊黃花梨板材做成。櫃門採硬擠門樣式，兩門對開，中間不設閂杆。每扇門均攢框鑲一整塊黃花梨面板。兩塊面板紋理相近，應為一料所製。黃銅製成合葉、面葉和吊牌均呈長方形，與長方形櫃身配合。櫃下裝有底座，既可避免櫃內的物品受潮，又可令整體結構更為牢固。櫃旁兩側安有銅環，以便搬動。

櫃內設十五個大小不一的抽屜、一個帶門小櫥和一個方形格架。方架分明暗兩格，前面的可用來擺放書冊，後藏的暗格可用以收納貴重物品或經卷，設計精巧細緻。

大行櫃較為少見，此櫃除了櫃內抽屜的底板外，全以黃花梨木製成，用材講究，更為難得。

別例參考

美國明尼阿波利斯藝術學院（Minneapolis Institute of Arts）藏有一黃花梨行櫃，外形相近。該行櫃安有提樑，櫃旁不設銅抽。櫃內裝上兩塊屜板，分為三層，做工有所不同。由於行櫃體積不小，若載滿書冊，就算有提樑也不易搬運，所以提樑應是裝飾構件，沒有實際用途。工人應是用繩子把整個行櫃套緊，然後搬動，見羅伯特‧雅各布森、尼古拉斯‧格林德利編著《明尼阿波利斯藝術學院藏中國古典家具》（Robert D. Jacobsen and Nicholas Grindley, *Classical Chinese Furniture in the Minneapolis Institute of Arts*, 1999），頁192 – 193。王世襄編著《明式家具珍賞》（1985）也收錄一提盒式藥箱，做工相似，見該書頁236。

參考圖版

行櫃　明萬曆刻本《列女傳》插圖

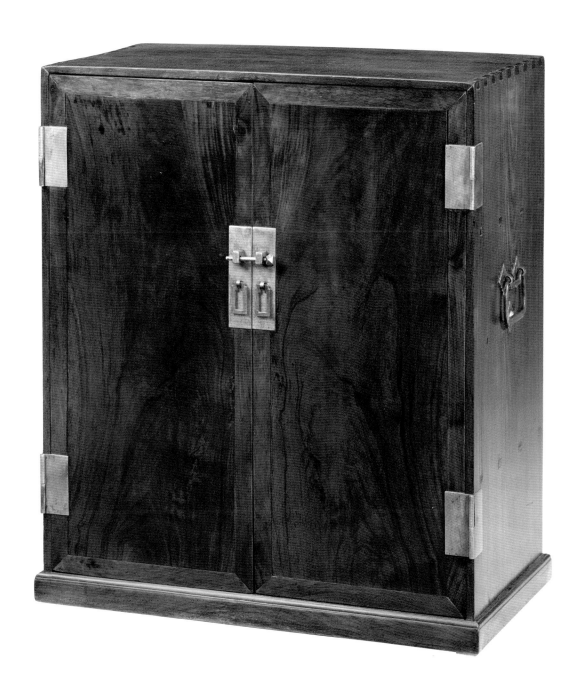

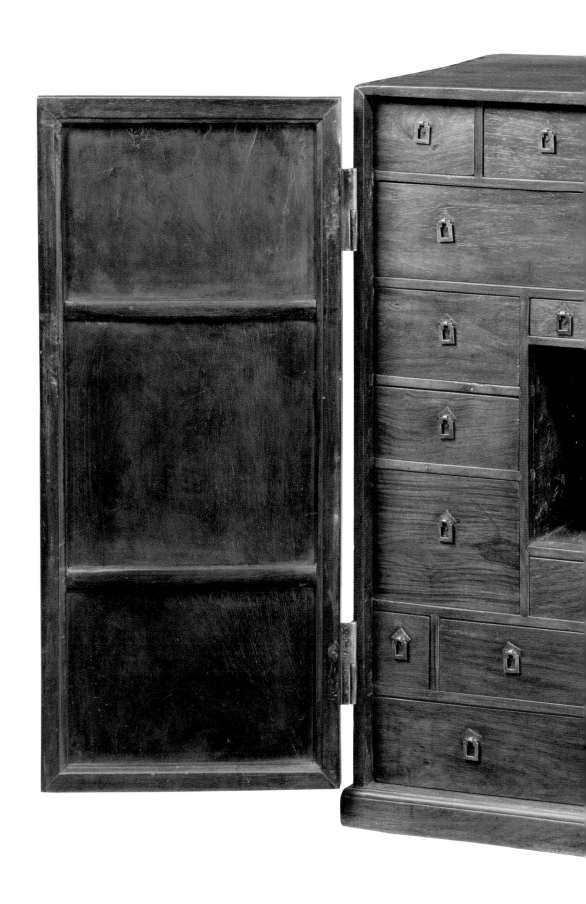

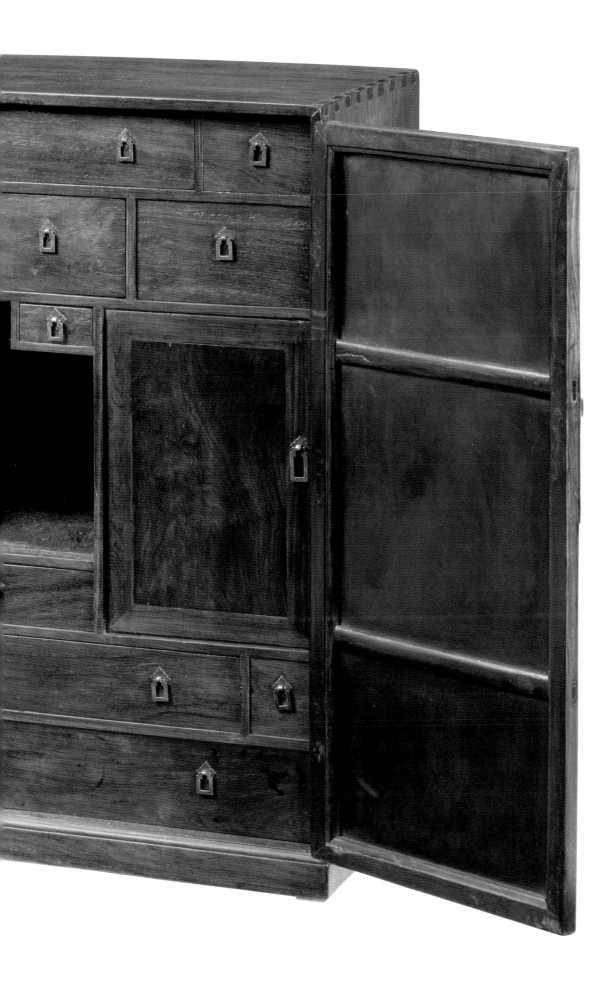

53

黃花梨頂箱立櫃

清初　17 世紀中葉至 18 世紀初

長 101 厘米、深 40.5 厘米、高 251 厘米

　　頂箱立櫃是指在方角櫃上再加上同等寬度的方形箱子，由於通常是一對擺放的，故又稱為"四件櫃"。這款家具沒有固定的規格，高可達三至四米，置於廳堂之上；小的，則可放於炕上使用。

　　這組頂箱立櫃，全身光素無飾，只是在立柱四邊挖槽起綫，風格簡潔樸實，加上外形平直高聳，猶如"一封書"，屬明式家具範式之作。櫃門做工採硬擠門樣式，兩門對開，不設閂杆。每扇門以落膛做法，攢框鑲一整塊黃花梨面板。白銅製的合葉、面葉及吊牌均呈長方形，以配合立櫃長方形設計。這些白銅配件表面已起沙眼，可見它們全屬原件，而非後加之物。吊牌又帶有別致的魚尾狀裝飾，為整體設計增添變化。

　　櫃幫和背板做工一樣，同樣落膛鑲黃花梨條板，這樣做法配合立柱的邊綫，令櫃子綫條更為立體。櫃身不設櫃膛，腿足間裝素身牙頭和直身牙條。櫃內分為三層，中層屜板下裝兩個抽屜。頂箱做工和立櫃相同，內裏不裝屜板。頂箱和立櫃兩者沒有裁榫相連，可以分開搬動，而不用拆裝，是明式家具常見做法。這櫃用材講究，背板、櫃幫和頂板同以黃花梨厚料做成，四片門板更是紋理對稱，為同一黃花梨木料所製，如此選材十分罕有，此櫃實為難得一見之精品。

別例參考

古斯塔夫·艾克著《中國花梨家具圖考》（Gustav Ecke, *Chinese Domestic Furniture*, 1986）錄有一黃花梨四件櫃，外形相近。該櫃兩門中間設門閂，不採硬擠門樣式。櫃門平鑲黃花梨面板，腿足四面裝素身牙頭和直身牙條。門板和底根之間裝有櫃膛，做工明顯不同，見該書頁 125。台北歷史博物館編輯委員會《風華再現：明清家具收藏展》（1999）另錄有一對紫檀頂箱立櫃。該對櫃子門板浮雕八寶紋，正面牙條刻有拐子龍紋，帶有濃厚的清式風格。形制上，它設有櫃膛，和《中國花梨家具圖考》所記的例子相近，見《風華再現：明清家具收藏展》頁 170–171。

參考圖版

大櫃　明天啟刻本《警世通言》插圖

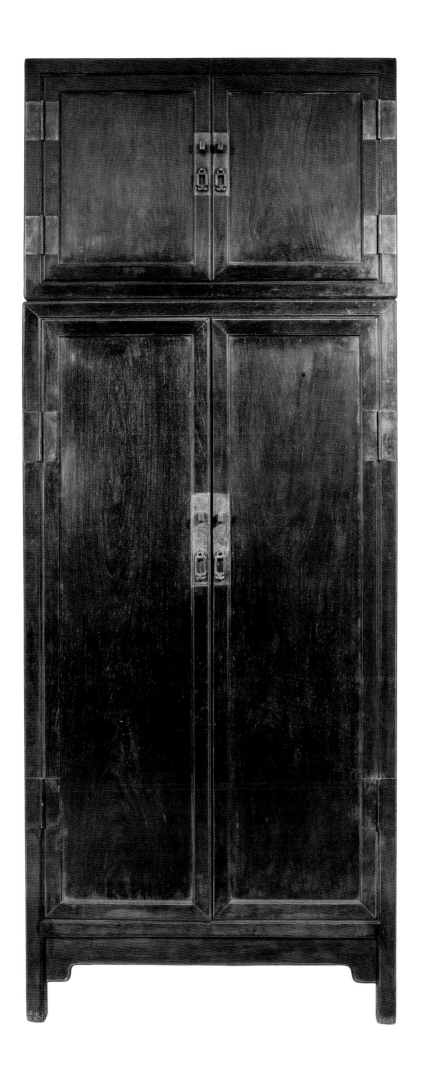

收藏小記

 白銅是中國發明的一種合金，以銅、鎳及鋅合成。因表面很像白銀，故稱"賽白銀"（見柯惕思〔Curtis Evarts〕論文 "Uniting Elegance and Utility: Metal Mounts on Chinese Furniture"，刊於 *Journal of the Classical Chinese Furniture Society*, Vol. 4, No. 3,〔Summer 1994〕，頁 27 — 47）。早期的白銅因提煉不純，產生不同程度氧化，形成沙眼。入清以後，白銅多採德國白銅，便沒有這個現象。這也是分辨原來頭銅件的一個方法。

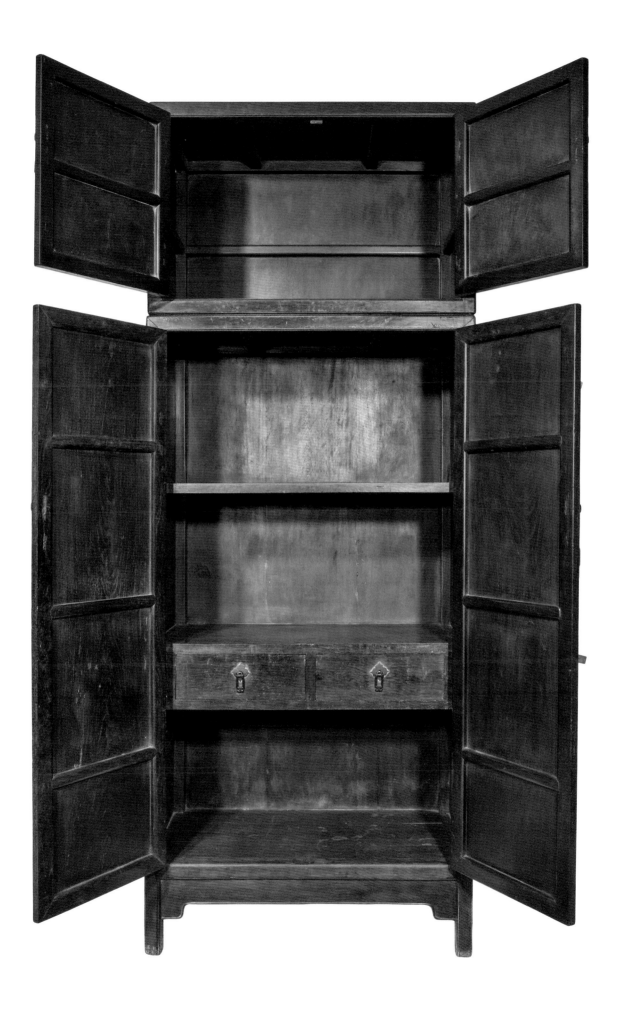

54

黃花梨嵌癭木圓角櫃

明末清初　16世紀末至18世紀初

寬74厘米、深44厘米、高114厘米

此櫃帶圓角櫃帽，故屬圓角櫃形制。櫃頂平直，邊抹為冰盤沿。立柱用圓材，稍帶側角收分。兩側和後背攢框鑲楠木條板。櫃門中間設閂杆，兩門對開，每扇門攢框鑲一整塊癭木面板。門下不設櫃膛，底棖下四邊安素身牙頭與刀板牙條。

將不同木材細意組合在一起，是明式家具常見的裝飾手法。此櫃門板選用帶螺旋花紋的癭木，門框則選用紋理勻稱的黃花梨，兩者一個瑰麗，一個素雅，拼合一起，收相輔相成、相得益彰之效。楠木側板更帶有金絲閃光。此外，櫃內紅漆仍然保存完好，足以證明這是一件原來頭的家具，尤為難得。

別例參考

台北歷史博物館編輯委員會編《風華再現：明清家具收藏展》(1999) 錄有黃花梨嵌楠癭木圓角櫃，形制類近。該櫃門框以黃花梨製成，面板則選用紋理華美的楠癭木，見該書頁162。安思遠編著《明代與清初中國硬木家具圖錄》(Robert H. Ellsworth, *Chinese Furniture: Hardwood Examples of the Ming and Early Ching Dynasties*, 1997) 也載有另一例子，見該書頁138。

參考圖版

圓角櫃　明崇禎刊本《水滸傳》插圖

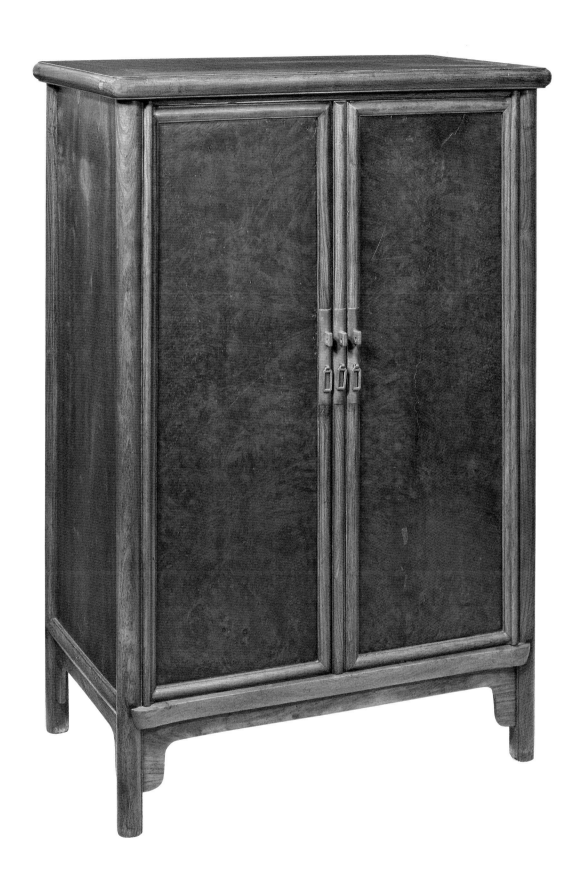

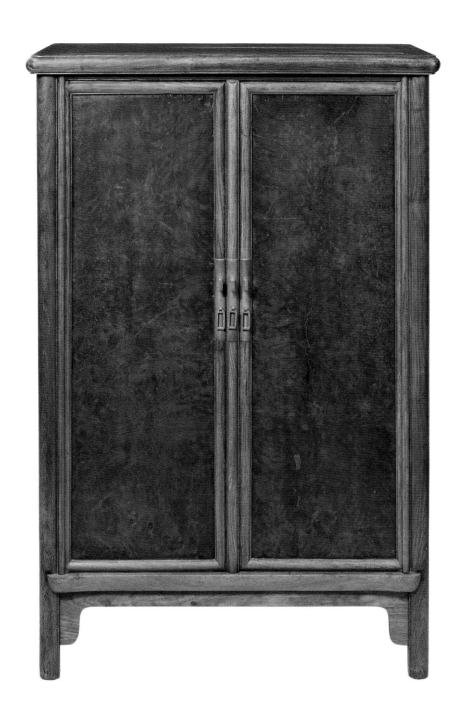

收藏小記

　　底灰多用於櫃的內部或桌椅底部，以填補空隙及作防潮之用。時間日久，底灰多於夾角處裂開，如本家具模樣。這正好證明底灰是原裝，也可說明此櫃的木板是原來頭的。

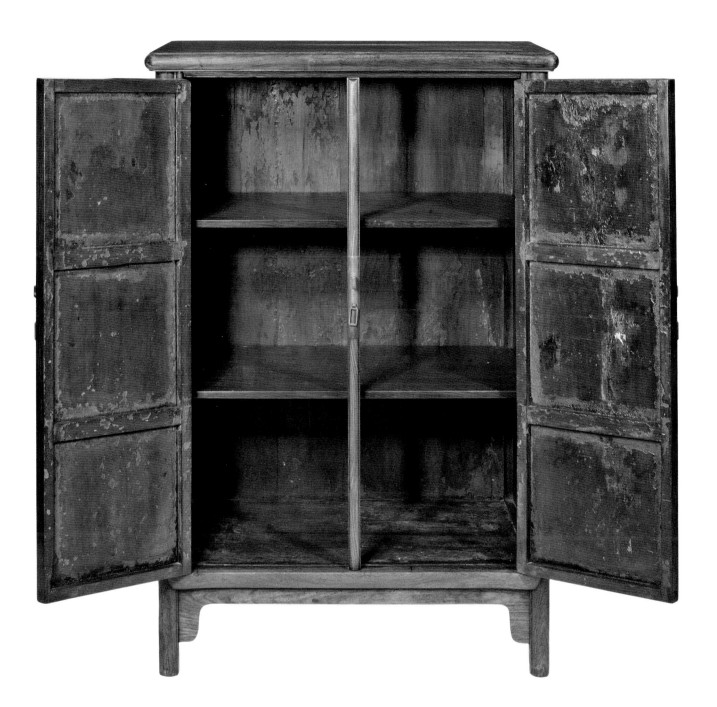

55

黃花梨圓角櫃一對

明末清初　16 世紀末至 18 世紀初

寬 104 厘米、深 61 厘米、高 188 厘米

此對櫃子帶櫃帽，圓角櫃頂木軸門，故為圓角櫃。此外，由於櫃門和閂杆均為長條狀，所以又稱為麵條櫃。櫃頂下，立柱用圓材，稍帶側角收分。櫃門中間設閂杆，加上門閂，便可把櫃門鎖上。閂杆本身也可拆裝，以便放進大型物品。兩門對開，每扇門以落膛形式，攢框鑲大塊黃花梨面板，板心紋理相近，是以一料開成。櫃門下只有底根，不安櫃膛。底根下四邊裝牙條，結構牢固堅穩。牙頭的螭紋飾和前面禪榻（本書藏品 2，頁 36）的靈芝紋牙頭雕飾使素淡的牙條添了美妙變化。櫃內分為三層，中層屜板下裝有抽屜兩具，增加儲物空間。

這樣大的櫃子，本難於搬動。工匠於是採用活銷，令兩扇大門可裝可卸，又別出心裁，做出拆裝式背板。他以攢框鑲板方式，做成兩個長方框，然後以活榫，將它們合組成背板。工人只要掀走頂板，便可拆去背板，再移去兩扇大門，就可輕鬆搬動櫃子。工匠縝密的心思，精巧的手藝，於此展現無遺。

這對圓角櫃，門板、側板、背板、頂板等悉數以黃花梨製作，櫃內的屜板、抽屜也不惜材料，同以黃花梨做成，用材這樣講究，在櫥櫃家具十分少見，彌足珍視。

一對成雙超過 1.8 米的原來頭大圓角櫃本不多見，通體以黃花梨做成的，這為目前僅見例子。

別例參考

波士頓中國博物館有一對紫檀木櫃黃花梨板帶櫃膛圓角櫃，可供參考。見南希·伯利納編著《背倚華屏：16 與 17 世紀中國家具》（Nancy Berliner, *Beyond the Screen: Chinese Furniture of the 16th and 17th Centuries*, 1996），頁 144–145。葉承耀著《楮檀室夢旅：攻玉山房藏明式黃花梨家具》（Yip Shing Yiu, *Dreams of Chu Tan Chamber and the Romance with Huanghuali Wood: The Dr S.Y. Yip Collection of Classic Chinese Furniture*, 1991），頁 120–123 收錄了一對 1.6 米高的圓角櫃。安思遠編著《洪氏所藏木器百圖》卷一（Robert H. Ellsworth, *Chinese Furniture: One Hundred Examples from Mimi and Raymond Hung Collection*, Vol. I, 1996）也錄有一對黃花梨圓角櫃。該對櫃子高 1.77 米，形制相近，只是櫃後軟木背板不可裝拆，見該書頁 190–191。納爾遜 – 阿特金斯藝術博物館（The Nelson-Atkins Museum of Art）也藏有一對接近的例子。

參考圖板

圓角櫃一對　明末刻本《列國志》插圖

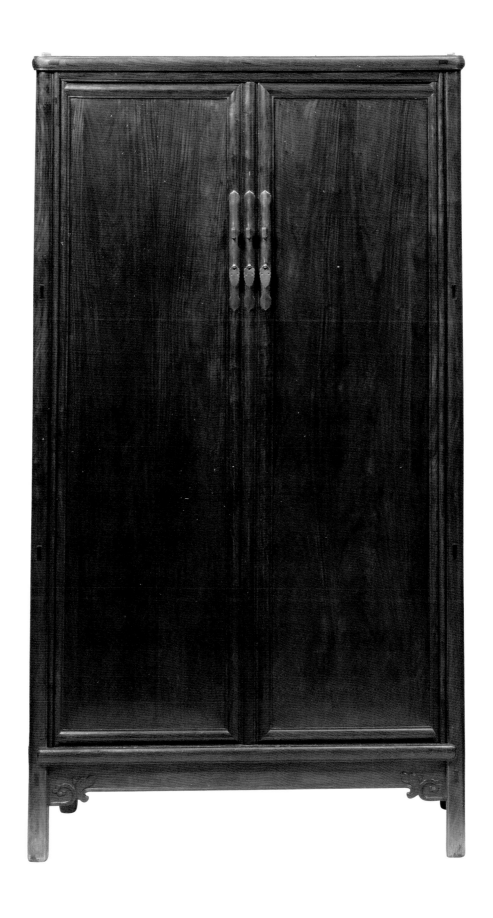

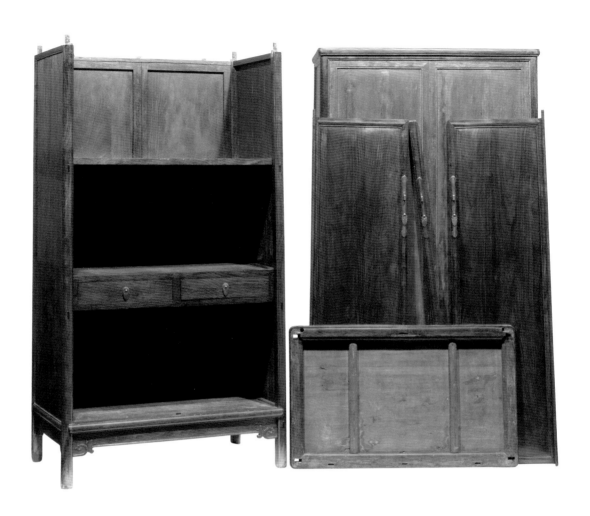

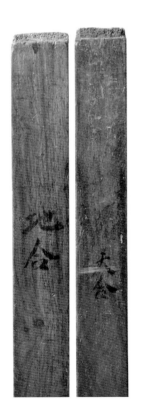

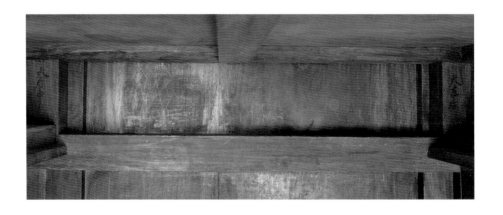

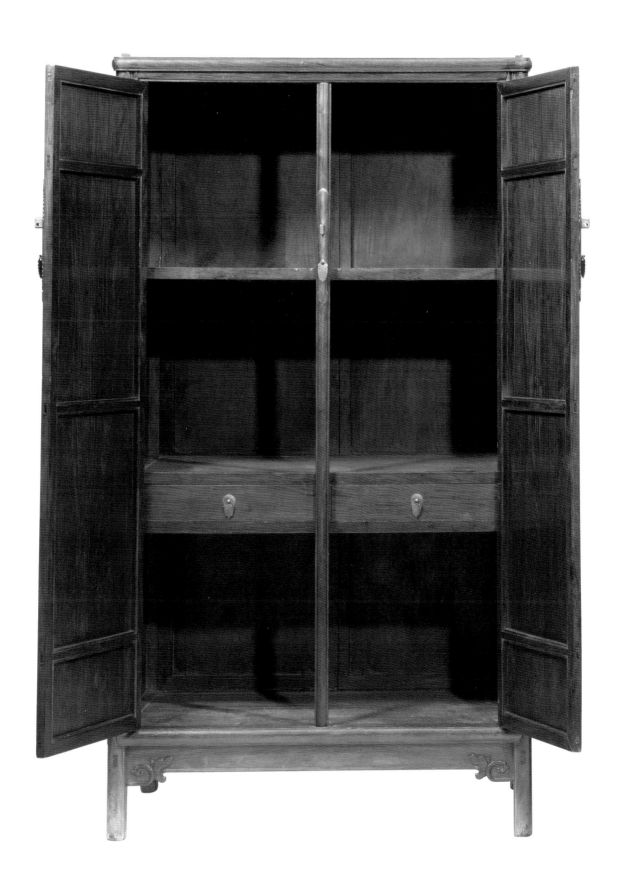

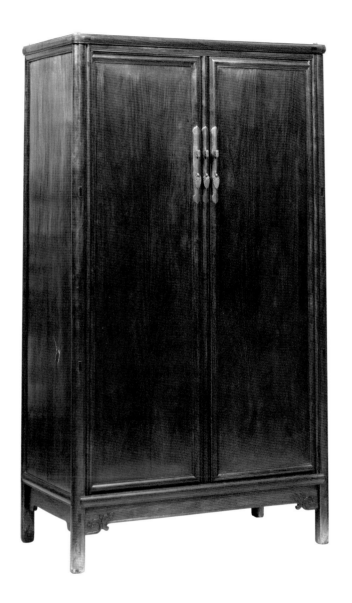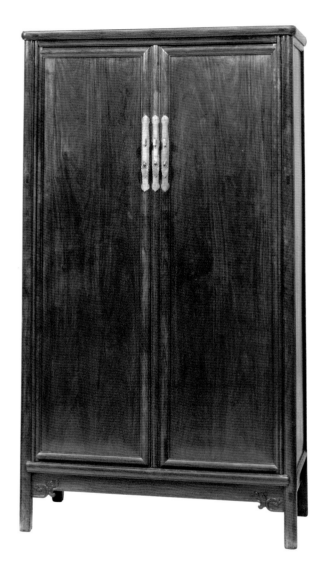

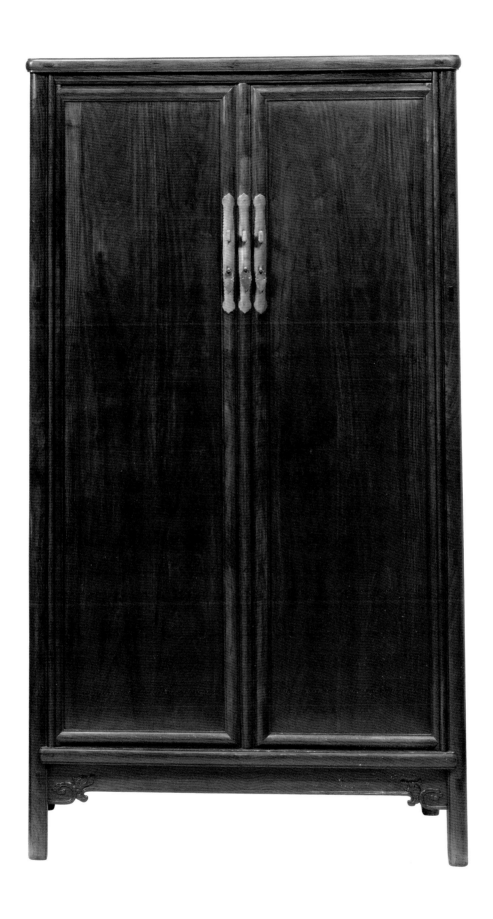

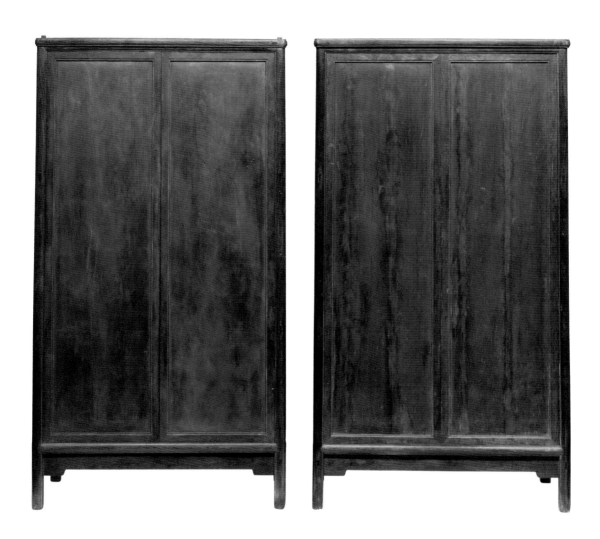

收藏小記

　　這對圓角櫃雖為一對，但並非同日歸入晏如居中。多年前，晏如居主人只藏
有其中之一，及後得悉尚有另外一個存世，於是四出查訪，最終在海外尋得（見
Sotheby's Catalogue, *Arts d'Asia*, Paris: 15 December 2011, P.92 — 93, Lot 105），而
流失海外的櫃子，除了櫃頂固定結構的突出榫卯被削去外，其他地方一模一樣。兩個
櫃子得以重歸一堂。更為難得的是，這對櫃子一個櫃內有墨記"天"字，另一個有
"地"字，可見本為一對，而不是用兩個單做的櫃子湊成。願望達成，欣喜不已，箇
中因緣，聊以數字，記錄於此。

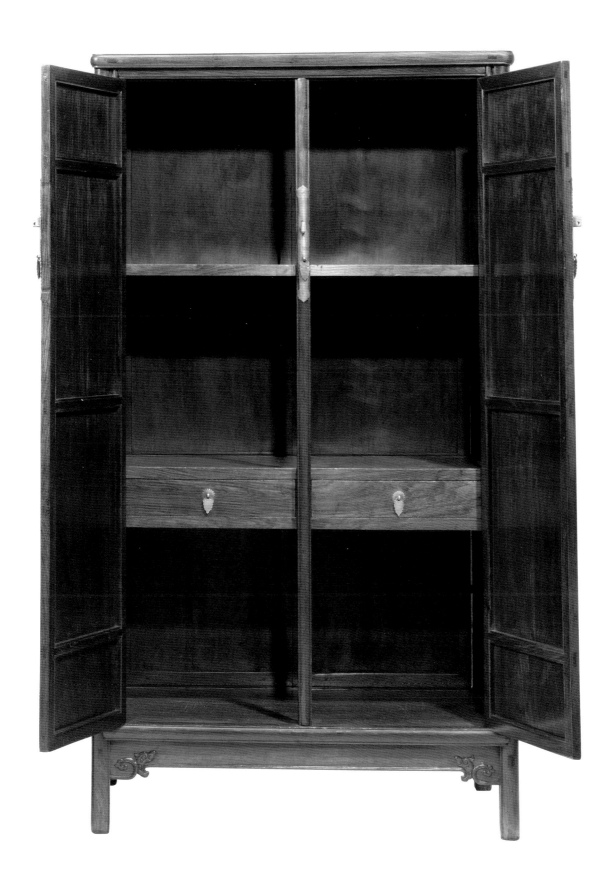

56

黃花梨圓角櫃

明末　16世紀末至17世紀中葉

長77厘米、寬42厘米、高114厘米

　　圓角櫃是指門軸設計上不用金屬合葉，只以木門外邊的直柱作軸，
然後嵌入頂板及底板的臼窩中。櫃身向上微收，成小梯形，櫃面的重心
會使櫃門自動關閉。兩門中可設有閂杆，防止櫃門上鎖後移動。

　　這個黃花梨圓角櫃形制工整，見光處均以黃花梨製作。門板紋理
成對，是以一整塊大料剖開而成。最難得之處是整個櫃子表面未作任何
打磨修飾，保留原裝皮殼，門板內仍然留有漆灰。門上銅件已見斑駁之
色。門環為簡單圓形，不帶吊牌，位置比一般的稍低。整體上看，這個
櫃子設計比例和銅件的位置，均與上海潘允徵墓出土的明代木製圓角櫃
十分接近，潘允徵葬於明萬曆年間（約1589），這樣看來，此櫃或為明
朝遺物。

別例參考

王世襄編著《明式家具珍賞》（1985）錄
有一明黃花梨圓角櫃，做工接近，但稍為
矮小。見該書頁212。美國明尼阿波利斯
藝術學院（Minneapolis Institute of Arts）
藏有兩個尺寸相近的圓角櫃，見羅伯特·雅
各布森、尼古拉斯·格林德利編著《明尼阿
波利斯藝術學院藏中國古典家具》（Robert
D. Jacobsen and Nicholas Grindley,
*Classical Chinese Furniture in the
Minneapolis Institute of Arts*, 1999），頁
148–150，第51及52件。

引用圖版

圓角櫃　潘允徵墓出土的明代家具模型。上海博物館藏
（引自《上海博物館集刊》第七期，上海書畫出版社）

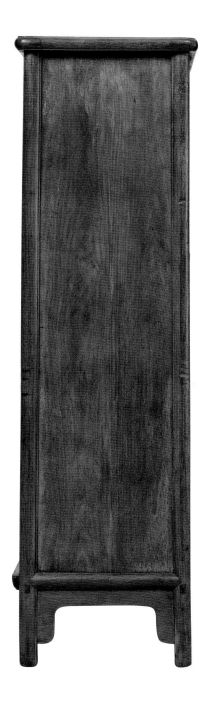

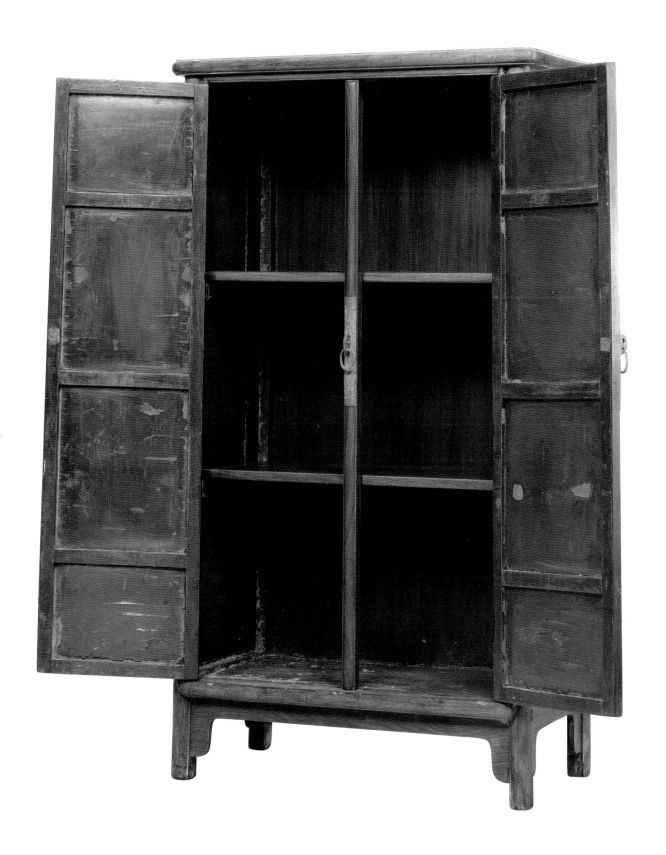

57

鐵力木櫺格圍屏書架一對

明末清初 16世紀末至18世紀初
寬91.5厘米、深42厘米、高194厘米

書架，又稱書閣，為書房常見家具。正面多不裝門，四面穿透，只在每層屜板兩側和後端加上圍屏，令書籍可整齊擺放。

這對書架通體以鐵力木製作，分為三層，正面不設門，兩側和後端裝有圍屏。中層屜板下另裝抽屜兩具，既可令架身結構更加牢固，抽屜又可用來放置文房用具，增加使用空間。架身三邊圍屏以橫材和豎材攢接成品字櫺格樣式，予人空靈疏朗之感。腿足間的闊身券口牙條，與圍屏一實一虛，對比鮮明，使書架顯得勻稱有致。

此對書架最特別之處是每個部件，包括立柱、棖子、櫺格用材都有打窪，手工精巧細緻。大家或以為一些外形複雜的家具做工費時，事實上一些造型簡練的家具可能更花工夫。這對書架的圍屏以過百根短材做成，攢接工作已十分浩繁，再加上每根用材也要打窪，所耗之人力實在難以想像。

這對鐵力木書架綫條簡練，典雅大方，通體光素無飾，加上做工精細，盡展古代工匠的非凡技藝，屬明式家具之精品。

別例參考

王世襄編著《明式家具珍賞》（1985）錄有一黃花梨品字欄杆架格，形制相近。該書架全用方材，分為三層，上層之下裝抽屜兩具。抽屜面板浮雕螭紋。底層下裝闊身壼門狀牙條。三面欄杆（圍屏）則用橫材和豎材攢接而成，最上層兩道橫材以雙套環卡子花連接，見該書頁200-201。

參考圖版

書櫃　明崇禎刻本《水滸傳》插圖

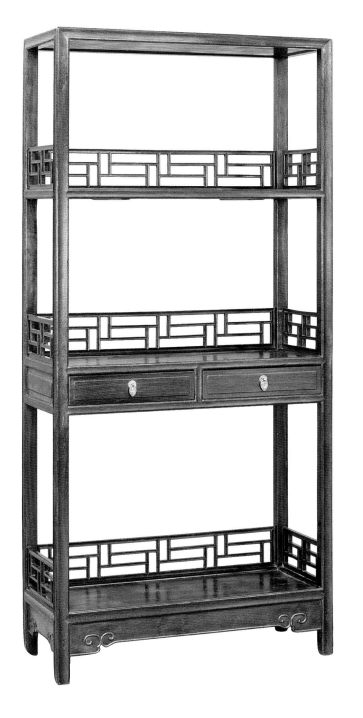
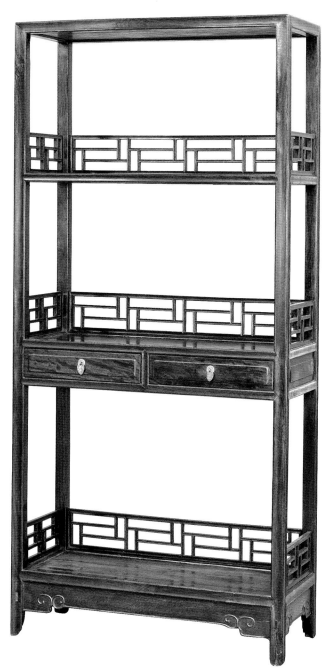

58

黃花梨書架

明末清初　16 世紀末至 18 世紀初

寬 87 厘米、深 42 厘米、高 175 厘米

　　書齋是文人讀書養志之處，也是他們為自己營造的優游天地。明代高濂（1573 — 1620）《遵生八箋》稱書架應擺放自己喜歡的書籍，可以是儒家經典、唐宋詩詞、佛道要籍，也可以是醫家專著和名家法帖。閒來無事，開卷自娛，以此養生，樂享逍遙。

　　此書架以黃花梨製作，全用圓材，外形模仿竹製家具，予人清空疏朗之感，與前面鐵力木書架的沉穩厚實風格迥然不同。書架分為三層，正面不設門，兩側和後端裝直欞圍屏。中層屜板下另裝抽屜兩具，這樣做工既可令架身結構牢固堅穩，抽屜又可用來放置公文畫卷，增加儲物空間。底層屜板下四邊裝窄身券口牙條，腳根編排又採四面平佈局，令腿足空間更見疏曠，配合此書架之整體風格。

別例參考

美國加州中國古典家具博物館（Museum of Classical Chinese Furniture, California）曾藏有一黃花梨書架，外形類近。見王世襄、柯惕思合編《中國古典家具博物館藏精品》（Wang Shixiang and Curtis Evarts, *Masterpieces from the Museum of Classical Chinese Furniture*, 1995），頁 122 - 123。南希・伯利納編著《背倚華屏：16 與 17 世紀中國家具》（Nancy Berliner, *Beyond the Screen: Chinese Furniture of the 16th and 17th Centuries*, 1996）又錄有一黃花梨直欞書架，形制相近，只是底層屜板下不裝橫棖，見該書頁 146 - 147。

參考圖版

書櫃　明末刊本《古今小說》插圖

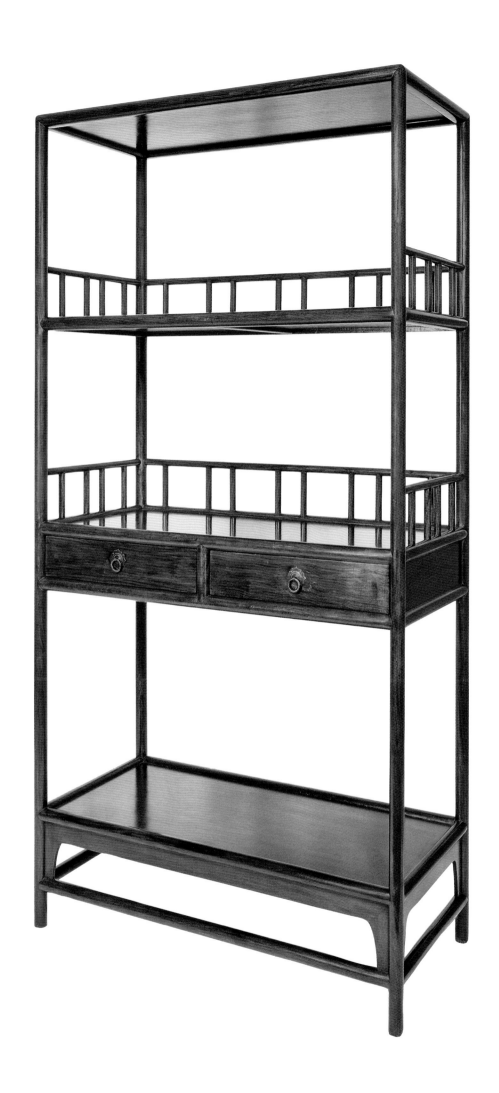

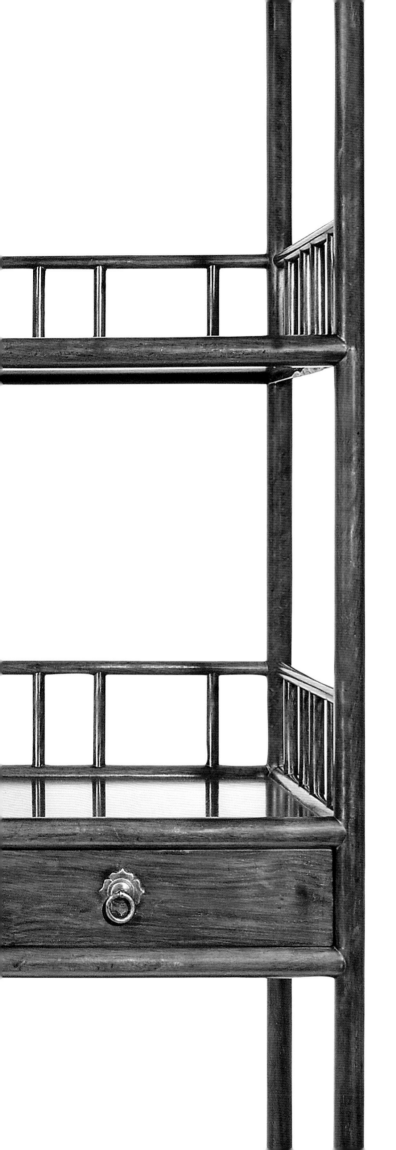

59

紫檀神龕

清中葉　18世紀

長 27.5 厘米、寬 20 厘米、高 43 厘米

在文士眼中，神龕可以是一種裝飾擺設，正如明代文震亨《長物志》說，在房間陳設一小櫥，內裏供奉鎏金小佛像，可以營造雅潔素淨的情韻；不過，神龕主要用途還是安放先人靈位，以表達慎終追遠之意。

此神龕通體以紫檀製作，外形類似不設櫃門的圓角櫃。龕頂帶櫃帽，兩側和後背攢框鑲一整塊紫檀面板。底板下小束腰與牙條以一木連造，四腿採鼓腿樣式，足端削成內翻馬蹄。神龕正面開敞，安上可拆裝面框。面框上方牙條，中間透雕"壽"字紋，左右各透雕一龍，龍首相望，面框底部左右則鑲螭紋角牙，做工精巧細緻。

別例參考

葉承耀、伍嘉恩《禪椅琴櫈：攻玉山房藏明式黃花梨家具》（Yip Shing Yiu, Wu Bruce Grace, *Chan Chair and Qin Bench: The Dr S.Y. Yip Collection of Classic Chinese Furniture II*, 1998）錄有一黃花梨神龕，外形頗為相近。該神龕呈方形，正面開敞，鑲壺門圈口。側板開光，透雕"壽"字紋飾。底座雕成壺門狀，正面刻有卷草紋，見該書頁 135。

紫檀神龕

清中葉　18世紀

參考圖版

神龕　清順治刊本《續金瓶梅》插圖

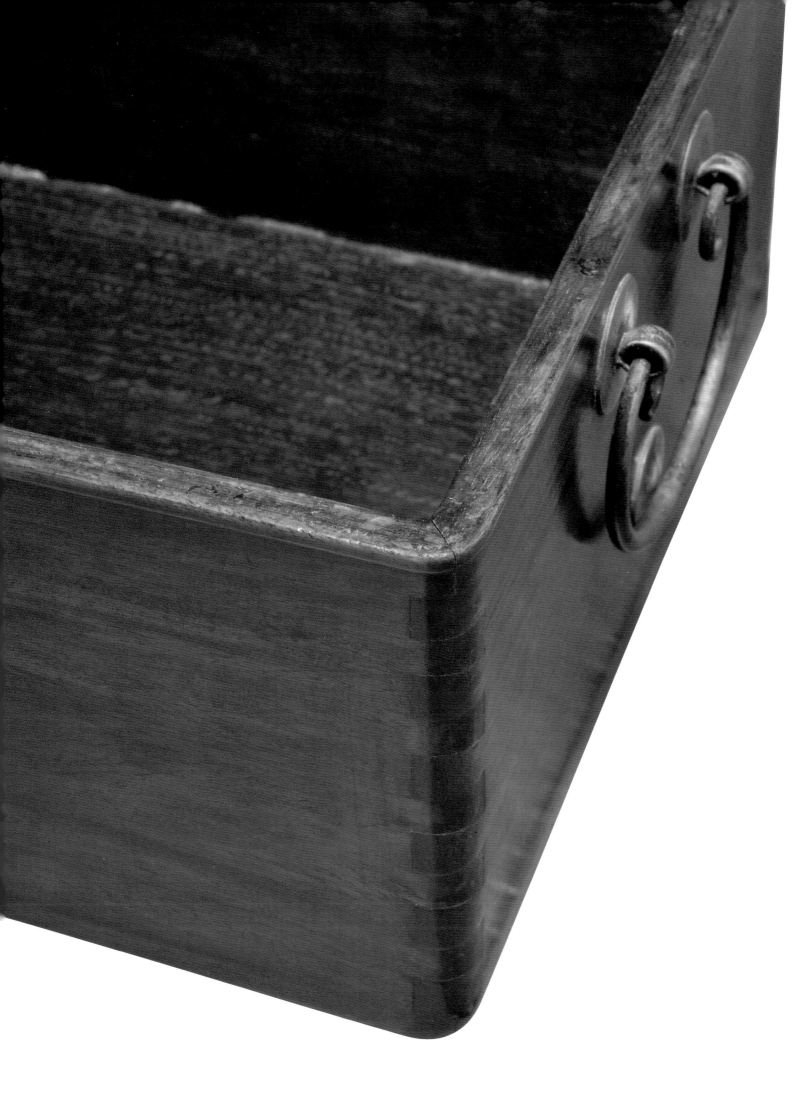

五、箱盒

60

黃花梨插門式藥箱

清初 17 世紀中葉至 18 世紀初
長 35 厘米、寬 25 厘米、高 29 厘米

藥箱是古代醫生出診時攜帶的箱子，內有多個抽屜，用以放置藥物和診病用具。在形制上，它也泛指帶有多個抽屜和無頂蓋的小箱。

此黃花梨藥箱採插門做工。插門以攢框鑲板方式，嵌裝一整塊黃花梨面板。框身內側沿邊起綫，形成方框，用作裝飾。插門上端裝銅扣鎖，正中安吊牌。只要將插門下緣安入底板坑槽，再把上緣扣入頂板，然後推起鎖舌，便可為插門上鎖。如要移開插門，只要放下鎖舌、拉動吊牌，便可將插門抽出，設計方便易用。箱內設有六個抽屜，用以擺放診症用具和藥品。提樑呈羅鍋狀，與箱蓋以榫卯相接，構造簡單實用。除放置診症用具或藥材，這類箱子也可用來存放首飾或細小物品。

這個藥箱做工簡潔，形制工整，而且選料上乘，箱身內外採用同一根樹材，盡顯黃花梨木之華美紋理。

別例參考

此箱曾載錄於洪光明著《黃花梨家具之美》（1997），頁 14。台北歷史博物館編輯委員會編《風華再現：明清家具收藏展》（1999）錄有一黃花梨插門式提盒，形制稍有不同。該提盒的插門以平鑲方式，攢框鑲一整塊黃花梨面板。盒內設大小不同抽屜。提樑立柱安裝在底座上，兩側有站牙抵夾，做工稍有分別，見該書頁 175。

參考圖版

藥箱　清光緒石印版《聊齋誌異》插圖

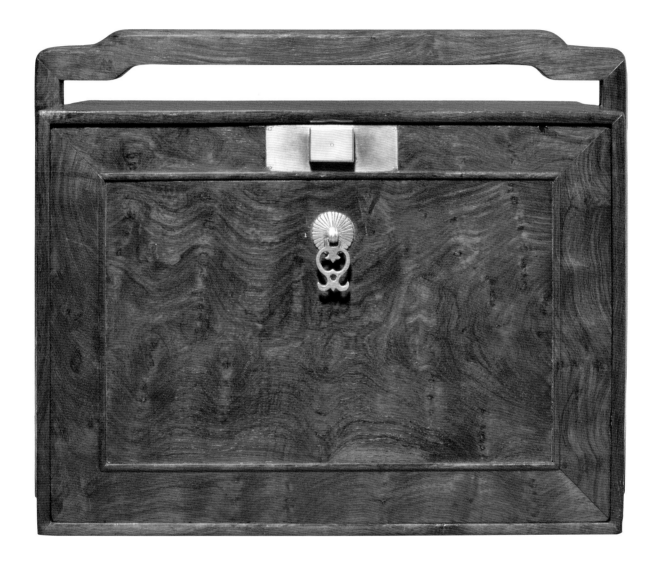

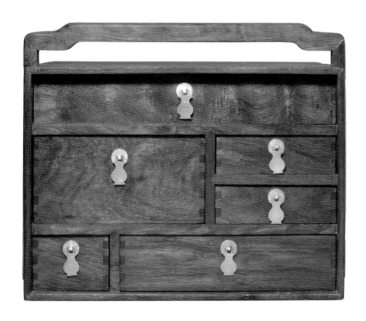

61

黃花梨帶提樑對開門藥箱

明末清初　16世紀末至18世紀初
長39厘米、深23.5厘米、高42厘米

藥箱泛指有多個抽屜的小箱，有採插門做工的，也有用對開門做工的。它可用於放置診症器具，也可用作案頭擺設。明代馮夢龍（1574—1649）《醒世恒言·劉小官雌雄兄弟》便有太醫騎驢出診，家人背着藥箱跟隨的情節。

這藥箱通體以黃花梨製作，外形像方角小櫃。箱門對開，攢框鑲一整塊黃花梨面板。箱門兩側裝白銅條形合葉，正中安白銅條形面葉和雙魚紋吊牌。箱內裝七個大小不同抽屜，猶如小百子櫃，用以盛載藥品和診病用具。此藥箱獨特之處是設有提樑，方便攜帶。提樑作架狀，上部呈平直橫樑作提手，兩側柱貼箱而立，直接底座，同時有葫蘆狀站牙抵夾，結構牢固。

此黃花梨藥箱，用材講究，頂板、側板和背板均以獨板做成。兩片門板也是以一料剖開，紋理勻稱，盡展黃花梨木優美動人之肌理。古代醫師以濟世為務，不求聞達，這藥箱光素無飾，清雅自然，正好反映他們仁厚樸實的風範。

別例參考

台北歷史博物館編輯委員會編《風華再現：明清家具收藏展》（1999）錄有一黃花梨提盒，形制頗為相近。該提盒正面裝對開門，白銅面葉和合葉均呈方形。提樑上部做為馬鞍形，下部則與底座相接，兩側有站牙抵夾，見該書頁174。

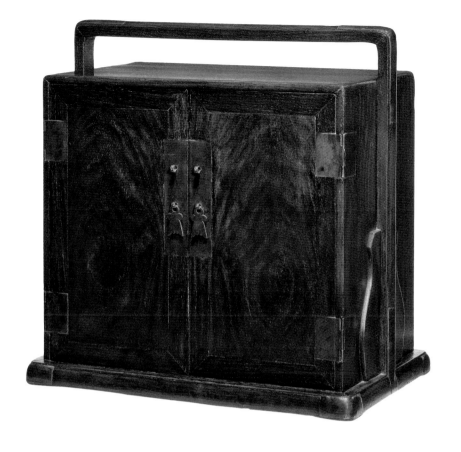

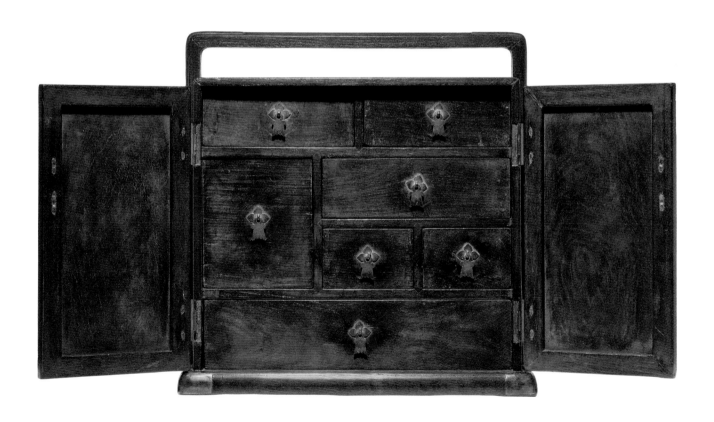

62

黃花梨對開門藥箱

明末清初　16 世紀末至 18 世紀初
長 24 厘米、寬 17.5 厘米、高 18 厘米

此小箱全身光素，通體以黃花梨製作，外形猶如"一封書"式方角櫃。箱門對開，攢框鑲一整塊黃花梨面板。箱門兩側安長方形合葉，正中裝圓形面葉和長方框狀吊牌。箱內分為兩部分。上部分設有十一個大小不一的抽屜，像一個小百子櫃，除可放置藥材，也可用來擺放小首飾或印章，下部分為一長形抽屜，可用以存放紙張文具。箱下底座以攢框鑲板方式製作，四角裹有銅葉。

這黃花梨小箱做工細巧，選材講究。頂板、側板、背板均以獨板製作，兩片門板也是以一料對開而成，而且用材全都紋理動人，充分展現黃花梨木材質之美。此箱雖為小件，但做工繁複細緻，可與本書收錄的大行櫃媲美，是小器大作又一例證。它應是置於文人案頭，用以擺放文房用品。

別例參考

王世襄編著《明式家具珍賞》(1985) 錄有一黃花梨方角櫃式藥箱，做工類近。該箱兩門對開，櫃內裝抽屜；只是該箱長 38 厘米、寬 27.5 厘米、高 46 厘米，尺寸較大，而且安有四足，腿足間裝壺門牙條，形制稍有不同，見該書頁 235。

參考圖版

小箱　明天啟刻本《驚世通言》插圖

258

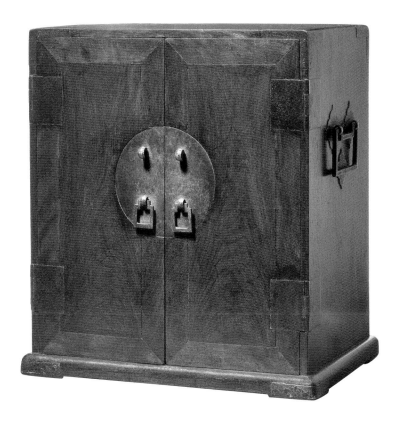

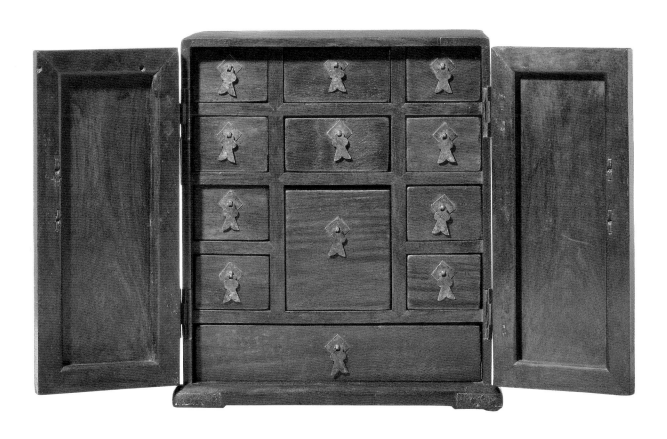

63

黃花梨轎箱

明末清初　16世紀末至18世紀初
長76厘米、寬17.5厘米、高10厘米

轎箱是古人乘轎出行所帶的箱子，用來存放貴重物品或文件。它呈長方形，箱底兩端向內凹入，故可卡在轎槓之間。這款箱子外形輕巧，在轎中，可橫於身前，以供憑靠，下轎後，又可隨身攜帶，不會遺漏於轎內，十分方便。轎箱的大小很少完全一樣，多是依據所乘轎子的尺寸來製造。

此轎箱通體以黃花梨製作，呈長形，上長下短。箱頂平直，四角嵌裝如意雲紋銅飾件，美觀雅致。箱身四角鑲白銅面葉，整體結構牢固堅實。轎箱正面裝圓形面葉和雲頭拍子，加上橫閂，便可上鎖。此箱子用材講究，形制工整，做工精細，是難得一見之精品。

別例參考

文化部恭王府管理中心編《恭王府明清家具集萃》（2008）錄有一黃花梨轎箱，尺寸大小十分相近。它長方形，箱身四角包上銅飾，箱子正面鑲方形面葉，見該書頁281。

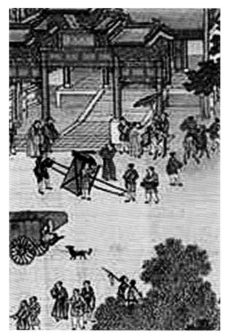

古畫參考

轎箱　清陳枚等《清明上河圖》局部。清院本，乾隆元年（1736）

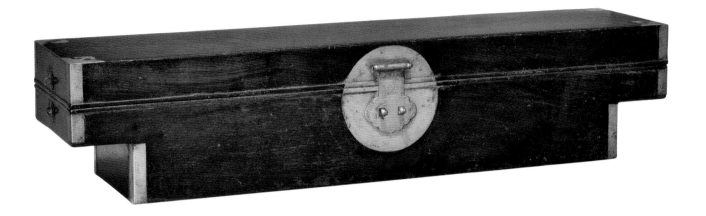

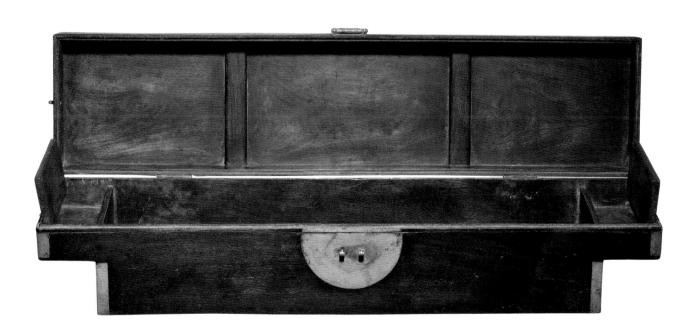

64

黃花梨枕形轎箱

明末清初　16 世紀末至 18 世紀初

長 47.5 厘米、寬 12.5 厘米、高 12.5 厘米

此轎箱和前一個形制相同，只是體積較為細小。它通體以黃花梨製作，箱身四角包上銅飾。轎箱正面裝圓形面葉和雲紋拍子，只要加上橫閂，便可上鎖。箱內兩端各有一方形有蓋小盒，用來擺放細小飾物，中間之儲物空間可用來放置較大物品。

箱頂以一整塊黃花梨厚板做成，但並非平直，而是呈馬鞍形，外形獨特。這樣做工是希望在長途旅程上，可把這轎箱用作手枕或頭枕，讓人稍事安歇，考慮周詳，叫人稱賞。

別例參考

枕形設計的轎箱，這是首例。台北歷史博物館編輯委員會編《風華再現：明清家具收藏展》（1999）錄有一黃花梨枕盒，做工也可參考。枕盒盒頂呈馬鞍形，也是以一整塊厚板做成，見該書頁 178。

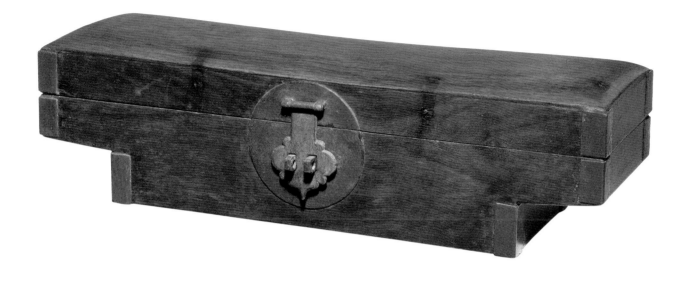

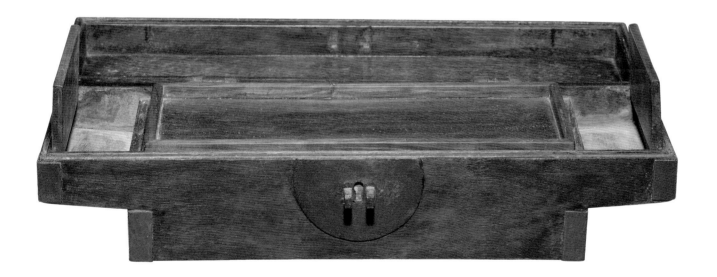

65

黃花梨官皮箱

明末　16 世紀末至 17 世紀中葉

長 34 厘米、寬 17 厘米、高 33.5 厘米

　　官皮箱名字的由來，還待考證，由於名字中有"官"字，容易教人聯想到與官府有關，有人甚至認為它是放置官印和公文的用具，只是從存世的官皮箱數目來看，它應屬家居常用器具，不一定是官家之物。王世襄先生更清楚指出官皮箱即是妝奩或者鏡箱。

　　此箱通體以黃花梨製作，光身素淨，不帶雕飾。箱蓋平直，邊角有銅葉包裹。箱蓋掀起，內有一長形淺屜，可用來擺放項鏈、鐲子等飾物。箱門對開，攢框鑲一整塊黃花梨面板，兩扇門板紋理相近，勻稱有致，應是用一料開成。箱內設五個抽屜，用以盛載梳妝用品。箱身兩側安銅製提環，方便搬動。箱下底座以攢框鑲板方式製作，邊沿做成壺門曲綫，令箱子綫條富於變化。

　　明式家具中，官皮箱雖是小件，但做工卻一絲不苟。此箱箱蓋、箱身及底座均裝上多角形面葉或如意雲紋拍子，門及抽屜安上原裝海棠狀吊環，流露精巧細緻之感。由於每扇門上緣均有子口，只要將箱蓋關好，扣上拍子，兩扇門便不能打開，構思縝密仔細。

　　明代雕漆官皮箱，底座多呈壺門狀，這個官皮箱選材講究，形制工整，底座邊沿又做為壺門狀，在存世的官皮箱中較為少見，應為明代器物。

別例參考

王世襄編著《明式家具珍賞》（1985）錄有一黃花梨官皮箱，外形做工頗為相近。該官皮箱全身光素，箱蓋平直，蓋內有一長形淺屜。箱身正面裝對開門，兩側安銅環。箱內設抽屜五個，底座正面裝壺門牙條，見該書頁 239。

參考圖版

官皮箱　清康熙刊本《還魂記》插圖

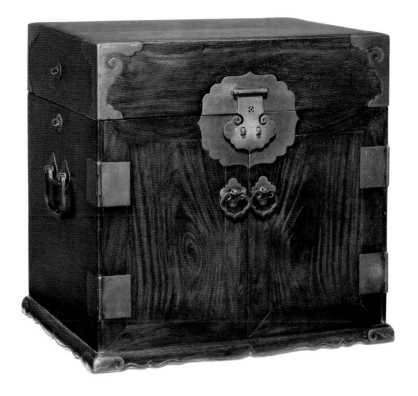

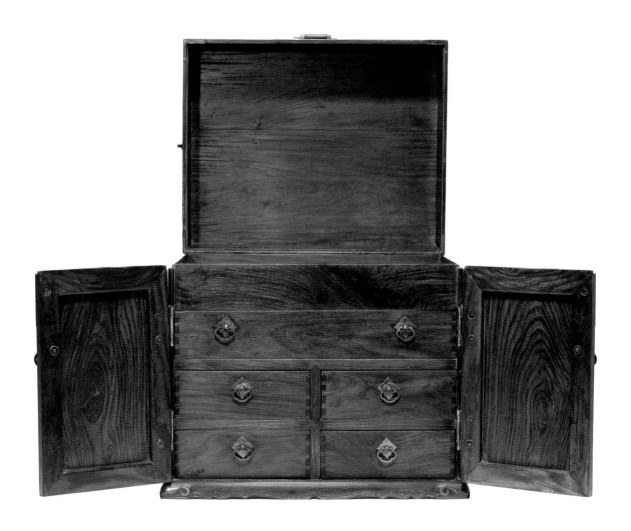

66

黃花梨燕尾榫小箱

明末清初　16世紀末至18世紀初
長39.5厘米、寬23厘米、高18厘米

此黃花梨小箱通體光素，呈長方形。箱頂、底板和四邊立面均以獨板製成。箱蓋和箱身邊沿均做有子口和燈草綫，令箱蓋和箱身可以緊扣。箱身正面裝有海棠形面葉和雲紋拍子，拉下拍子，配合橫門，便可上鎖。兩邊側板安有銅環，方便搬動。明清插畫中，士子遠遊，或上京赴考，隨身行李，多有此類小箱，或用以放置財帛衣物，或用以擺放書籍卷冊。這小箱立面板材均以燕尾榫接合，做工本已十分細緻，工匠更不惜多耗工時和材料，把箱內外的四角做為圓角，手工更見考究，其面板流水狀紋理十分動人。

別例參考

小箱實例甚多，王世襄編著《明式家具珍賞》（1985）錄有一四角包銅葉黃花梨小箱，可供參考，見該書頁234。

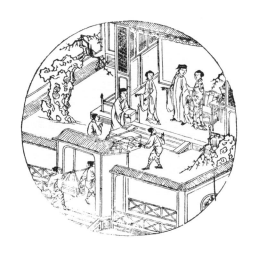

參考圖版
小箱　明崇禎刊本《占花魁》插圖

收藏小記

明式家具藏者多以小件為其最早期的收藏品，箱盒因而最受歡迎。箱盒體積小，容易收藏、把玩，也是極為精美的陳設。此箱為晏如居收藏的第一件家具。至今，我仍喜愛它的箱蓋板面。它的木紋，從不同角度觀看，均有如流水，十分動人。二十年後到同一店舖，已找不到這樣好的箱子。好的箱子，應尺寸比例合適，整體用同一木料製作，厚料，面板和見光面的紋理具天然美，加上原裝銅飾件，才可構成一件工精材美的家具小品。

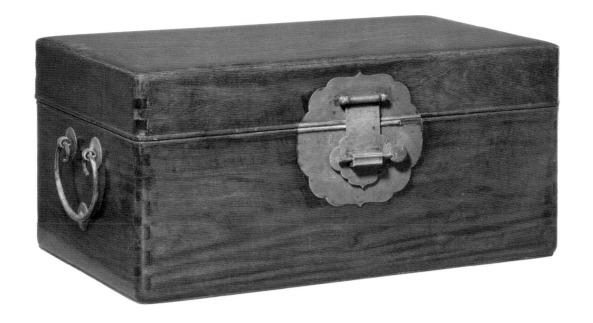

67

黃花梨抽屜小箱

明末清初　16世紀末至18世紀初
長30厘米、寬20厘米、高15厘米

　　此黃花梨小箱通體光素，頂板、底板和四邊立面皆以獨板做成。箱頂和箱身四邊鑲有銅葉。箱身正面安有長形面葉和長形拍子。拍子扣好，箱子便可鎖上。兩邊側板裝有銅環。

　　這小箱分為兩層，上層為儲物空間，底層為長形抽屜。屜面裝有吊牌，方便使用。上層底部有一小扣釘，可把抽屜扣緊。銅件表面已起沙眼，可知它們均為原裝飾物。

　　這小箱用材講究，小巧別致，做工精細，應為案頭器物。在文士書齋內，箱子上層可放置印章、玉石、香藥，下層抽屜可擺放筆墨信箋；在仕女閨閣中，上層可安放銅鏡，抽屜可存放手鐲、耳環等飾物。

　　帶抽屜小箱在明代應不難見到，馮夢龍《警世通言·杜十娘怒沉百寶箱》便描述杜十娘把一盛滿首飾的抽屜小箱沉於江中，只是在存世的箱匣中，這類箱子，卻十分罕見。

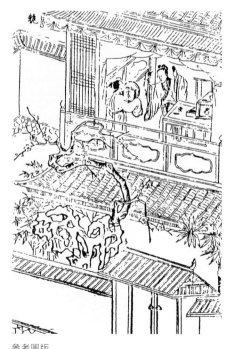

參考圖版

帶抽屜小箱　明天啟刊本《梅雪爭奇》插圖

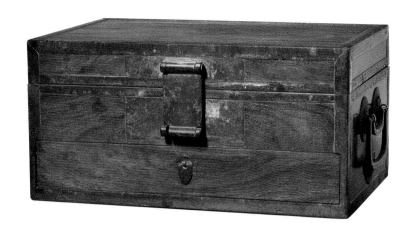

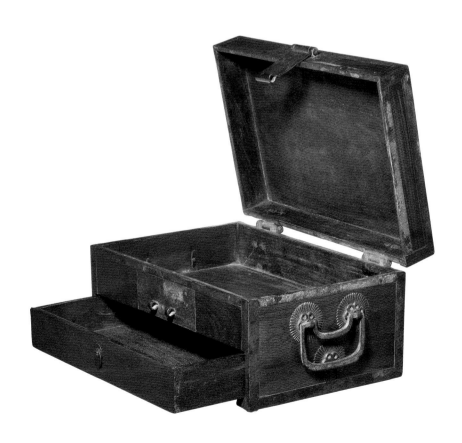

68

黃花梨書畫箱

明末清初　16世紀末至18世紀初

長64厘米、寬39厘米、高30厘米

匣、箱、櫥均為儲物器具，只是體積大小不同而已。三者中，櫥最大，箱次之，最小者為匣。此黃花梨書畫箱通體光素，頂板、底板和四邊立面皆以獨板做成。箱身四角鑲有銅葉，箱頂四角包如意雲紋銅飾件。箱身正面安有圓形面葉和雲頭拍子。拉下拍子，加上橫門，便可上鎖。兩邊側板裝有銅環。

這箱不加雕飾，純以材質優美取勝，每片用材均展現黃花梨木勻稱細緻的肌理特點，而且紋理相近，應是以一料開成，箱匣不是大器，但做工選材仍一絲不苟，殊為難得。

從明清版畫來看，箱子尺寸不一，大者可盛載衣物細軟，小者可用來存放書籍圖冊，明代高濂《遵生八箋‧燕閒清賞箋》中"論剔紅倭漆雕刻鑲嵌器物"一節也將箱分為衣箱、文具替箱。美國明尼阿波利斯藝術學院（Minneapolis Institute of Arts）便錄有一黃花梨衣箱，該箱長82.5厘米、寬58.8厘米、高40.4厘米，見羅伯特‧雅各布森、尼古拉斯‧格林德利編著《明尼阿波利斯藝術學院藏中國古典家具》（Robert D. Jacobsen and Nicholas Grindley, *Classical Chinese Furniture in the Minneapolis Institute of Arts*, 1999），頁190 — 191。晏如居這個箱子外形較小，或供文士放置書冊和畫軸。

別例參考

莊貴侖編《明清家具集萃》（1998）錄有一黃花梨小箱，做工相近，只是尺寸較小，見該書頁116 – 117。

參考圖版

箱　明萬曆刊本《玉簪記》插圖

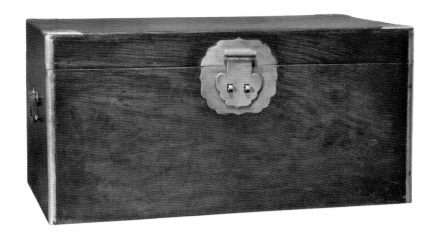

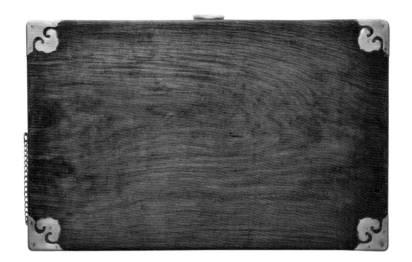

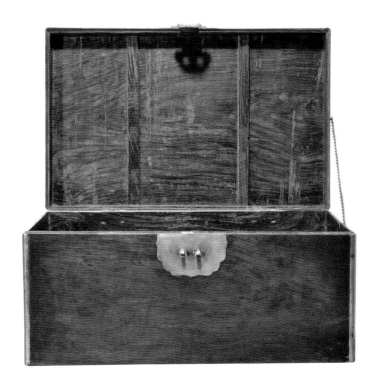

69

黃花梨提盒

明末清初　16 世紀末至 18 世紀初
長 34 厘米、寬 16 厘米、高 21 厘米

提盒指分層和有提樑的長方形盒，主要用來擺放酒食，供郊遊宴飲之用。明代高濂《遵生八箋・起居安樂箋》謂提盒輕巧方便，屬遊具之一。它"高總一尺八寸，長一尺二寸，入深一尺"（約 56×37×31 厘米），外形猶如小櫥。底部設一小倉，用來裝酒杯、酒壺、箸子（筷子）和勸杯。小倉上另有六個儲存格，用以放置菜肴。

此提盒通體以黃花梨製作，呈長方形，共有兩層層盒及一層盒蓋。提樑呈羅鍋狀，以格角榫與立柱相接。立柱裝於底座上，前後有透雕卷雲狀站牙抵夾。底座以攢框方式做成，以便嵌入底層層盒。上層層盒內另設有一薄身承盤，增加置物空間。提盒每個構件接合處均裝有銅葉，結構牢固。此外，每個盒子的內角也做為圓角，手工一絲不苟。

提盒多作出遊之用，層盒和盒蓋必須緊接，故此，工匠在盒蓋和層盒邊沿做出子口，再加上綫腳，令它們可緊扣相連。此外，他又在立柱和盒蓋兩側開孔，以便插入銅條，將盒蓋固定。由於底層層盒已嵌入底座內，層盒和蓋子又有子口相扣，盒蓋再以銅條鎖緊，提盒各層就不會鬆脫。

這個提盒用材講究，做工精細，是明式家具之精品。

別例參考

王世襄編著《明式家具珍賞》（1985）錄有一黃花梨提盒，外形做工十分相近。提盒連同盒蓋共三層，每層邊沿都有燈草綫，提樑呈長形，底座下設四小足，見該書頁 237。

參考圖版

提盒　明崇禎刊本《拍案驚奇》插圖

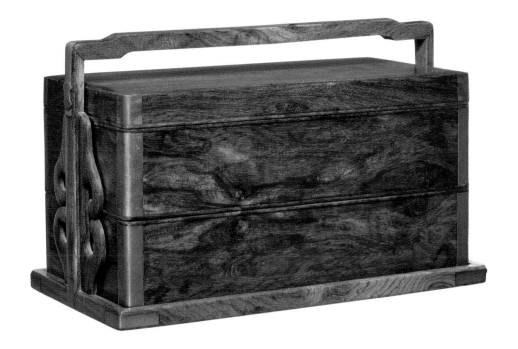

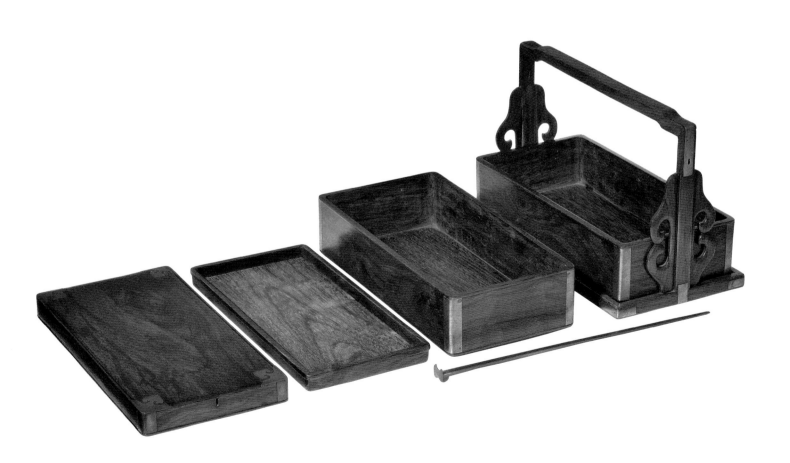

70

紫檀提盒

清初　17世紀中葉至18世紀初

長38厘米、寬20.5厘米、高25厘米

　　此提盒通體以紫檀製作，做工和黃花梨提盒基本相同。它呈長方形，包括盒蓋和兩個層盒。提樑呈羅鍋狀，與立柱接合。立柱安於底座上，前後有葫蘆狀站牙抵夾。底座以攢框方式製作，以便嵌入底層層盒。上層層盒內另設有一薄身承盤，藉此增加儲物空間。盒蓋和層盒邊沿也同樣做出子口和綫腳，令它們可緊緊相扣。立柱和盒蓋兩側同樣開有小孔，以便插入銅條，令盒蓋固定。此外，每個層盒的內角均打磨成圓角，做工細緻。

　　在存世的明式家具中，提盒不難見到。這個提盒以紫檀製作，色澤赭紅、通體光素、包漿瑩潤，金絲、牛毛和虎斑紋理清晰可辨，是其中難得之佳品。

別例參考

美國明尼阿波利斯藝術學院（Minneapolis Institute of Arts）錄有一紫檀提盒，外形做工十分接近。該提盒分為三層，每層邊沿都有燈草綫，提樑呈羅鍋狀，提樑和立柱相交處以及底座四角均裝有銅葉，見羅伯特·雅各布森、尼古拉斯·格林德利編著《明尼阿波利斯藝術學院藏中國古典家具》（Robert D. Jacobsen and Nicholas Grindley, *Classical Chinese Furniture in the Minneapolis Institute of Arts*, 1999），頁198－199。

參考圖版

提盒　明崇禎刊本《西湖二集》插圖

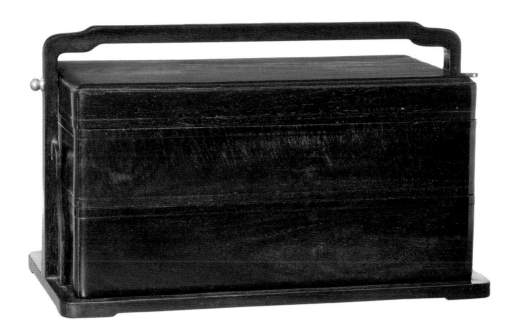

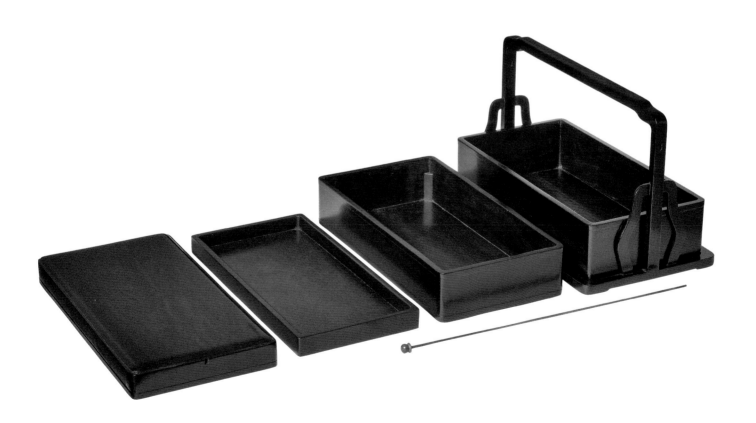

71

紫檀茶箱

清初　17 世紀中葉至 18 世紀初

長 20 厘米、寬 17 厘米、高 27.5 厘米

茶箱指盛載茶具的方箱，又稱為"器局"，一般以竹編製。明代顧元慶《茶譜》便指器局可用來擺放十六種茶具，分別是：古石鼎、竹筅篘、杓、銅火斗、銅火筯、準茶秤、素竹扇、茶洗、竹架、磁瓦壺、劙果刀、木碪墩、磁瓦甌、竹茶匙、竹茶槖和拭抹布，可見古人對用茶十分講究。

此茶箱小巧別致，以紫檀木精製而成，上寬下窄，呈斗狀。箱身兩側有鼎耳狀支架，架身開孔，以便插入提手。提手以一木做成，兩端雕有螭紋圖案。箱蓋平直，兩側做有凹位。箱蓋移開，內裏是擺放茶壺的空間。箱身外壁裝兩道銅箍，結構牢固；上端有一方形小孔，周邊飾有銅葉；下端浮雕團螭圖案，手工圓熟精巧。

從外形做工來看，這箱子應屬出遊之物，用來盛載茶器。為便於攜帶，箱蓋必須緊閉，不可鬆脫，最簡單的做法是將箱蓋以銅扣鎖緊，可是工匠卻捨易取難，先在箱蓋兩側做出凹位，令它緊扣支架，再以提手壓緊，這樣，箱蓋就不會鬆開，構思精巧細密。

別例參考

葉承耀、伍嘉恩《燕几衍榻：攻玉山房藏中國古典家具》（2007）錄有一黃花梨茶桶，外形十分相近。該茶桶正面有如意狀開光，內刻卷草龍紋。桶身開口部分同樣鑲有銅葉，桶身卻沒有裝上銅箍，見該書頁 178－179。

參考圖版

茶敘　明萬曆刊本《玉簪記》插圖

72

黃花梨八仙人物長方形箱

清中葉　18世紀

長69厘米、寬19厘米、高19.5厘米

這長方形箱通體以黃花梨製作，雕飾繁多，風格華美瑰麗。箱蓋和箱身邊沿浮雕回紋，箱身兩側浮雕石榴圖案，而且裝上銅製手環。蓋頂中央嵌入鏤銅厭勝錢，四角有如意雲紋銅飾包裹，箱身正面裝兩片圓形面葉和如意紋拍子，手工純熟細緻。

此箱獨特之處是箱蓋和箱身看似是攢框鑲板，分為四格，其實是以一整塊板雕成分段攢接的樣式，做工精巧別致。箱身最左一格浮雕藍采和與鐵拐李，第二格刻張果老和漢鍾離，第三格是呂洞賓和韓湘子，最後一格則是曹國舅和何仙姑，仙人腳下皆有水波紋，合起來正好是一幅八仙過海圖，刀法圓熟利落。箱蓋四格則是光身素板，不帶紋飾，令此箱免去雕飾繁縟之弊。

這個箱子選料講究，雕飾華麗，應來自大戶人家。箱上的飾件，盡是寓意吉祥。其中八仙過海，已是耳熟能詳的吉祥喜慶圖。而厭勝錢又寫作壓勝錢。古時迷信認為可以壓伏邪魅。而石榴古已有“榴開百子”之說。據《北史·魏收傳》記：“宋氏薦二石榴於帝前。問諸人莫知其意，帝投之。收曰：‘石榴房中多子，王新婚，妃母欲子孫眾多。’帝大喜，詔收‘卿還將來’，仍賜收美錦二疋。”據此可以確信此箱乃陪嫁之物。有雕刻的黃花梨長方形箱，甚為少見。

別例參考

葉承耀、伍嘉恩《燕几衍榻：攻玉山房藏中國古典家具》（2007）錄有一紫檀長方盒，可資參考。該盒雕有射手策馬奔馳，向雀屏放箭的情景，寓意“雀屏中選”，故該盒也可能是嫁娶之物，見該書頁169－170。

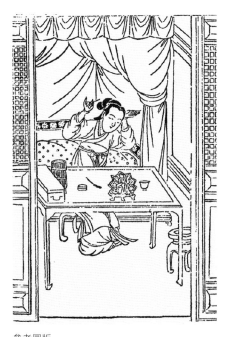

參考圖版

長方形箱　明萬曆刊本《琵琶記》插圖

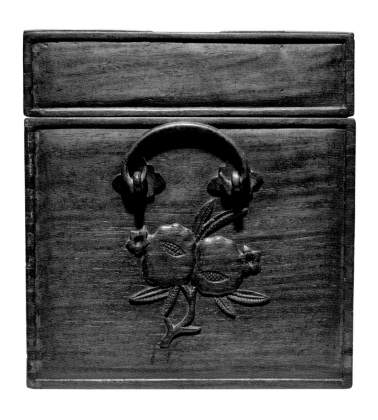

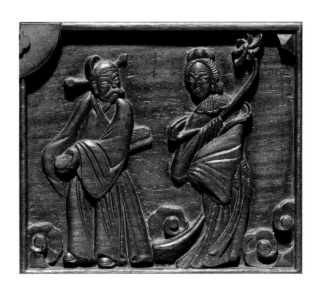

六、香几及台屏

73

黃花梨四足香几

明末清初　16 世紀末至 18 世紀初

直徑 49 厘米、高 93 厘米

　　書室中香几之制有二：高者二尺八寸，几面或大理石，岐陽瑪瑙等石，或以豆瓣楠鑲心；或四入角，或方，或梅花，或葵花，或慈菰，或圓為式；或漆，或水磨諸木成造者，用以擱蒲石，或單玩美石，或置香櫞盤，或置花尊以插多花，或單置一爐焚香，此高几也。若書案頭所置小几……其式一板為面，長二尺，闊一尺二寸，高三寸餘……持之甚輕。齋中用以陳香爐，匙瓶，香盒，或放一二卷冊，或置清雅玩具，妙甚。

<div align="right">——明高濂《遵生八箋·燕閒清賞箋》</div>

　　明人有於室內焚香的習慣，香几因用來擺放香爐，由是得名。上述高濂《遵生八箋》便清楚記有兩種香几：一為高几約 87 厘米；一為小几，約 62 × 37 × 9 厘米。我們現在說 "香几" 多指高几而言。

　　香几外形千姿百態，常見的有圓形、方形、多角形、梅花形和慈菰形等。它可置於內室、書房或偏廳等雅靜之處，几上或陳奇石，或擺盆景，或放香爐，以營造靜謐祥和之感；它又可用於室外，几上放香鼎花瓶，配合仕女拜月祈福。道觀寺廟也有借它來陳設法器、擺放供品。由於香几腿足較長，又時常搬動，極易損毀，故存世甚少。

　　此黃花梨香几屬高几，呈圓形，几面為板心，冰盤沿。几面下設高束腰，腿足和牙條以插肩榫相接，做成鼓腿彭牙樣式。壺門牙條浮雕卷草紋，雕工精細。腿為三彎腿，上端又削成展腿形態，做工別致，足作外翻雲紋足。腿足下設龜足圓形托泥，構造堅穩牢固。

　　這香几婉柔清雅，在不同角度，也展現出本身修長的綫條和優美的壺門輪廓，令人心醉。

別例參考

王世襄編著《明式家具珍賞》(1985) 載有一三足圓形香几，外形相近。該香几几面為板心，冰盤沿。几面下有高束腰，腿為三彎腿，足刻卷葉紋。腿足下安有托泥，見該書頁 125。美國加州中國古典家具博物館(The Museum of Classical Chinese Furniture)，曾藏有三個五足香几及一個四足香几，設計及外形與本几十分接近。見韓蕙(Sarah Handler) 論文 "The Incense Stand and the Scholar's Mystical State"，刊於 *Journal of the Classical Chinese Furniture Society,* Vol. 1, No.1,（Winter 1990），頁 4 -10。

參考圖版

四足香几　明刊本《水滸傳》插圖

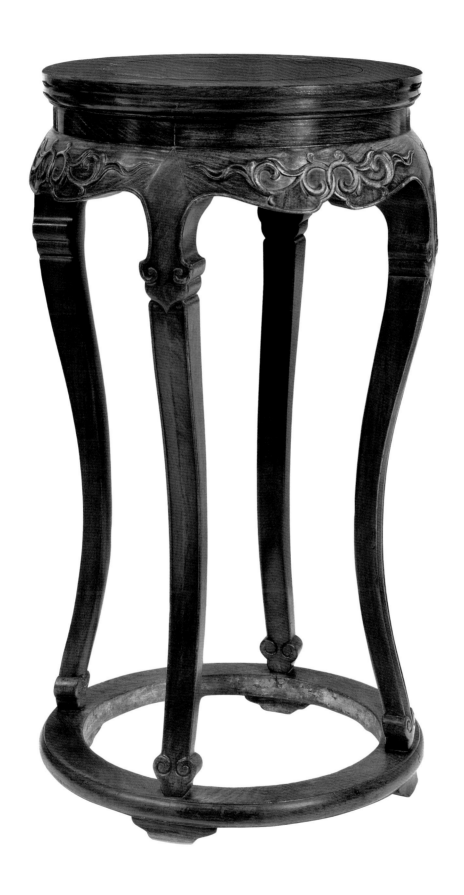

74

黃花梨鑲蛇紋石長方形香几

明末清初　16世紀末至18世紀初
長57厘米、寬49厘米、高86厘米

　　這高身香几，呈長方形，全身光素，面心攢框鑲一整塊綠色蛇紋石，石面的山水紋理錯落有致，優美動人。邊抹做為冰盤沿，下設束腰。四腿用方材，足作內翻馬蹄樣式。腿間的羅鍋棖採平行佈局，結構堅固。

　　出於古人對奇石的鍾愛，石面家具在明代十分流行。明代魯荒王（朱檀，1370 — 1390）墓便有一張朱漆嵌土瑪瑙長方桌（見山東博物館《發掘朱檀墓紀實》，《文物》雜誌，1972年第5期，頁25 — 39）。明代曹昭《格古要論》、高濂《遵生八箋》和文震亨《長物志》也對面心石材有詳細介紹。這香几所用的綠紋石，屬水合硅酸鎂（hydrated magnesium silicate），表面帶蛇形紋理，故又稱為蛇紋石。（見柯惕思〔Curtis Evarts〕論文 "Ornaments Stone Panels and Chinese Furniture"，刊於 *Journal of the Classical Chinese Furniture Society*, Vol. 4, No. 2,〔Spring 1994〕，頁4 — 26）

　　在做工上，石面家具和板面家具明顯不同。石面家具將石板四邊削成上窄下寬的斜邊，再把它嵌入邊抹中，石面下則裝上穿帶或板材，以作承托。板面家具多以打槽裝板的方式，在邊抹開一道小坑，然後嵌入板材。這香几便將石材做成斜邊，然後嵌入邊抹，石面下再安兩根穿帶以作支撐，屬典型的明式做工。

別例參考

存世的明式嵌石面香几十分稀少。台北歷史博物館編輯委員會編《風華再現：明清家具收藏展》（1999）錄有一個長方形鑲蛇紋石香几。香几的四足為三彎腿，下有托泥，做工稍有不同，見該書頁151。

黃花梨鑲蛇紋石長方形香几

古畫參考

方形香几　宋劉松年《唐五學士圖》

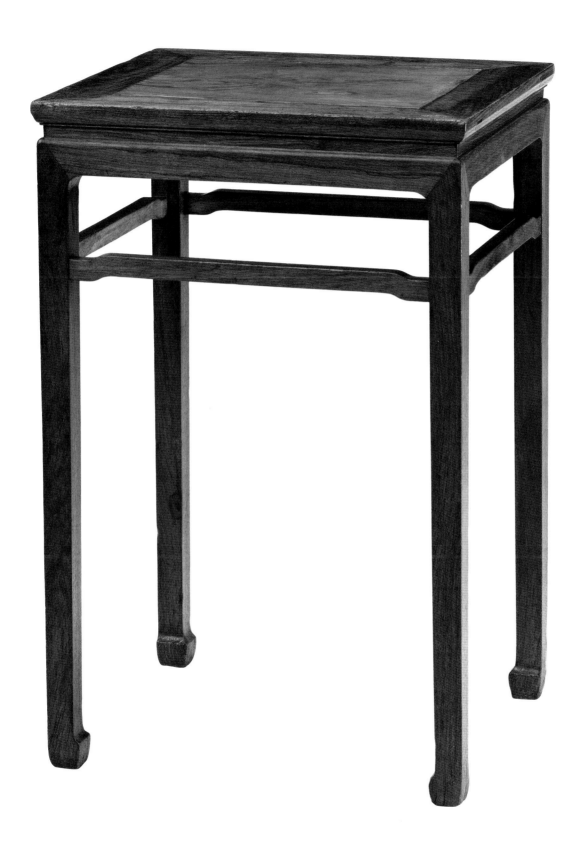

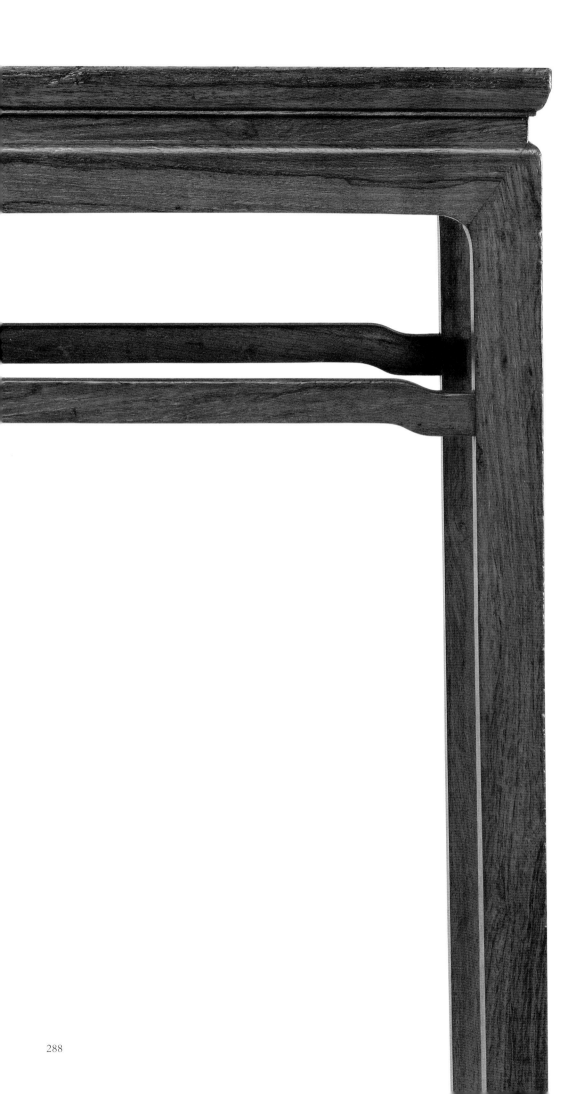

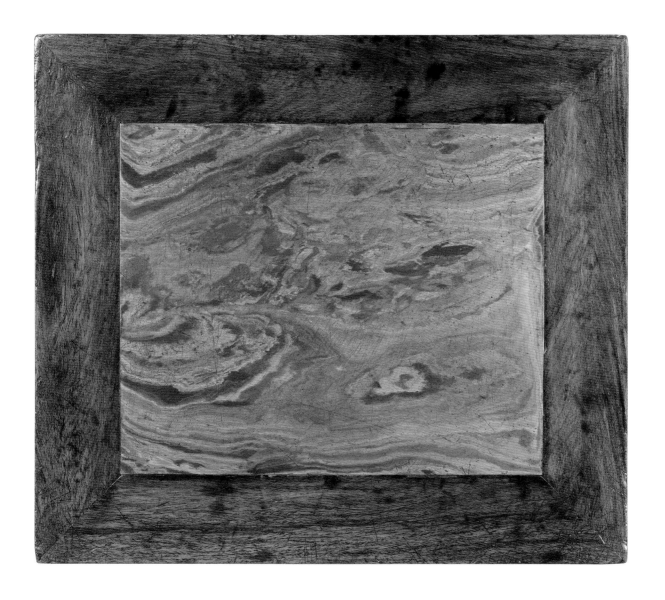

75

黃花梨長形香几一對

清初　17世紀中葉至18世紀初

長38厘米、寬21厘米、高75.5厘米

此對香几以黃花梨製作，呈長形，造型雅致，深具明式風韻。几面為黃花梨板心，邊抹做為冰盤沿。几面下有小束腰，帶直身牙條。腿足平直，羅鍋狀腳根採平行佈局，做工簡練。這兩張香几用材講究，清朗俊逸，一對成雙，保存完好，彌足珍視。

長方形香几，多放於牆邊，或用以擺放香爐，或用以陳設奇石或花瓶。清代陳枚（約1694－1745）《月曼清遊圖》細緻描繪了閨閣女子的生活面貌，當中畫有冬日時分，宮裝仕女於和煦陽光下做女紅的情景。畫中仕女將兩張長形香几左右放好，再在中間放上繡架，然後一針一綫繡出夏日清荷圖案。該雙香几，形制與此對非常接近。（見郭學是、張子康編《中國歷代仕女畫集》〔1998〕，圖114）可見明式家具多是一物多用。

別例參考

朱家溍主編《明清家具（下）》（2002）錄有一紫檀蓮瓣紋香几。該几板心呈方形，冰盤沿，高束腰，直腿馬蹄足，腿間上下各安直棖，見該書頁175。

參考圖版

長形香几　明萬曆刊本《拜月亭》插圖

古畫參考

長形香几　清陳枚《月曼清遊圖》

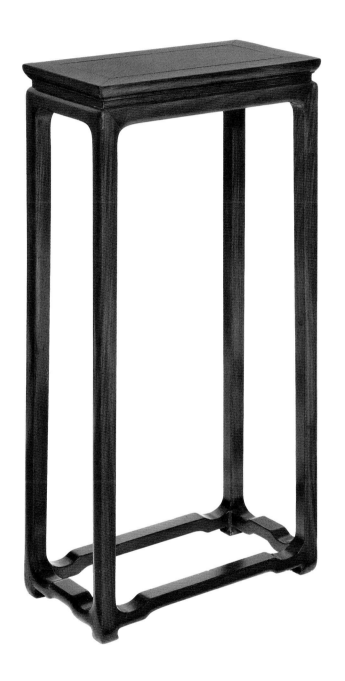

76

紫檀鑲癭木五足圓形小香几

清初　17世紀中葉至18世紀初

直徑20.5厘米、高19厘米

在做工及設計上，這五足圓形香几和高身香几無異。邊框五接，中鑲樺木版心。几面下安魚門洞高身束腰，圈口牙子與腿足以插肩榫相接。腿為三彎腿，足端上卷，流暢有力。腿足下裝圓形托泥。這香几雖是小器，做工卻一絲不苟，是小器大做的好例子。

小香几多放於桌案上，用以擺放香爐、陳設珍玩奇石或小花瓶，是文人案頭常見之物。

別例參考

長方形小香几較常見到，圓形的較少。王世襄、柯惕思合編《中國古典家具博物館藏精品》（Wang Shixiang and Curtis Evarts, *Masterpieces from the Museum of Classical Chinese Furniture*, 1995）收錄了兩個小香几，它們皆作條案狀，見該書頁182–183。

參考圖版

小香几　明萬曆刻本《南西廂記》插圖

收藏小記

閒來很喜歡逛香港荷李活道的古董家具店，尤好在店內"尋寶"。這小儿很輕，不像紫檀，和一些雜項置於不起眼的地方，但那漂亮的三彎腿卻深深吸引着我。我一向認為好的家具，材質固然重要，精湛的手工也不可或缺。本以為可用較便宜的價錢買下，但精明的店東，用火酒拭抹，小儿立即呈現深紫色，證實是紫檀木造的。這個精緻的小儿也回到它應有的價值。

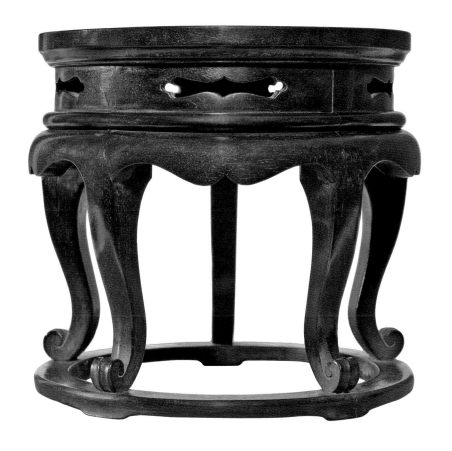

77

黃花梨五屏風式鏡台

明末 16世紀末至17世紀中葉

長53厘米、寬34厘米、高78厘米

明代董斯張（1587 — 1628）《廣博物志》記有"呂望作梳匣，秦始皇作鏡台"的傳說，可見鏡台很早已經出現。此鏡台以黃花梨製作，台座上安五扇屏風。中扇最高，兩側漸低，並依次向前兜轉。每扇屏風攢框鑲透雕縧環板，分為四段。上段搭腦出頭處，均圓雕龍首，中扇屏風搭腦中間更加設火珠。屏風上的縧環板透雕龍紋、石榴紋和蟠桃紋，中扇屏風正中一塊卻別出心裁，透雕一清俊文士站於鯉魚背上，手執一株梅花，寓意"鯉躍龍門"和"一枝獨秀"，構圖鮮明，手工精巧細緻。台面四周有望柱欄杆，望柱頂部圓雕蓮花圖案。欄杆鑲透雕卷草龍紋縧環板。台面下設四具抽屜，腿間設壺門牙條。

鏡台用於臥室，在上面放置銅鏡，便可畫眉添妝，整飭儀容，故在古人文字中，它多與夫婦閨中生活有關。《世說新語》記有溫嶠（288 — 329）以玉鏡台下聘。明人解縉（1369 — 1415）以"寶鏡台前結合歡"祝賀劉編修新婚美滿。張若虛（約660 —約720）《春江花月夜》"誰家今夜扁舟子？何處相思明月樓？可憐樓上月徘徊，應照離人妝鏡台"句，則以月照鏡台表達遊子遠去，閨中思婦淒苦孤清之情。

此五屏風式鏡台選材上乘，雕工獨特，與一般龍鳳紋飾的迥然不同，而且手工精巧別致，為存世珍品。

別例參考

朱家溍主編《明清家具（上）》（2002）中錄有黃花梨五屏風式鏡台，形制相近。該鏡台設五扇屏風，中扇最高，每扇屏風搭腦均做成拱形，兩端出頭處圓雕龍首。屏風上的縧環板透雕龍紋、纏枝蓮紋，但正中一塊則透雕龍鳳紋。台座裝對開門，內設三具抽屜，見該書頁251。王世襄編著《明式家具珍賞》（1985）載有另一五屏式鏡台，見該書頁244 – 245。美國明尼阿波利斯藝術學院（Minneapolis Institute of Arts）也錄有一個滿雕龍鳳紋的五屏式鏡台，見羅伯特·雅各布森、尼古拉斯·格林德利編著《明尼阿波利斯藝術學院藏中國古典家具》（Robert D. Jacobsen and Nicholas Grindley, *Classical Chinese Furniture in the Minneapolis Institute of Arts*, 1999），頁179 – 180。此鏡台出自香港敏求精社（見香港市政局藝術館編《好古敏求》〔1995〕，頁274）。

參考圖版

鏡台 明崇禎刊本《魯班經》插圖

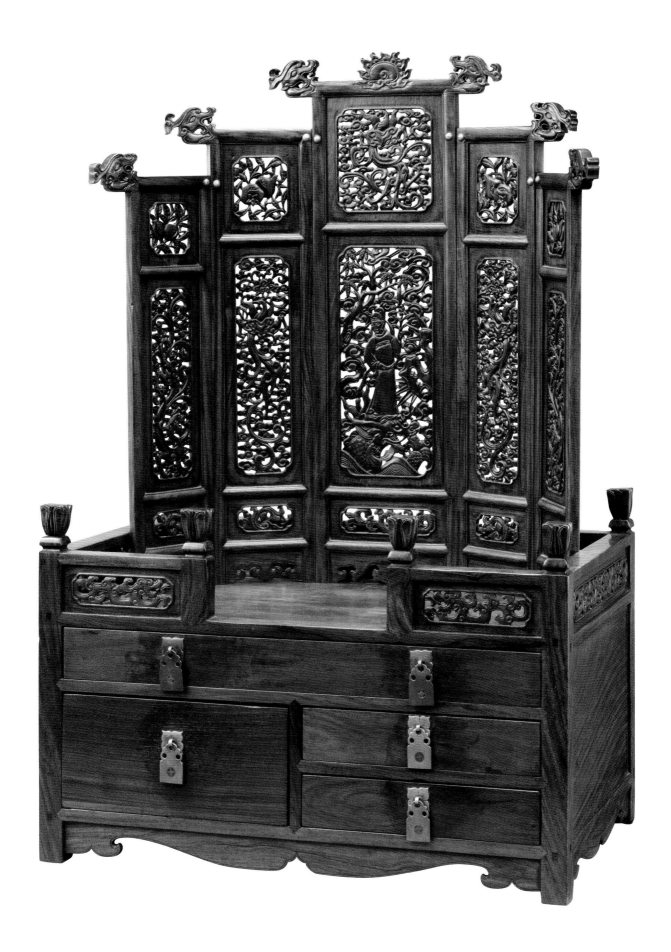

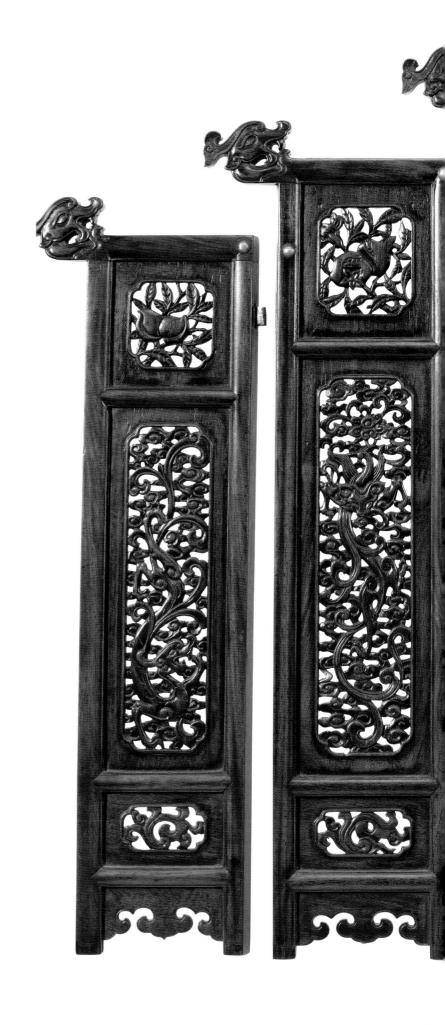

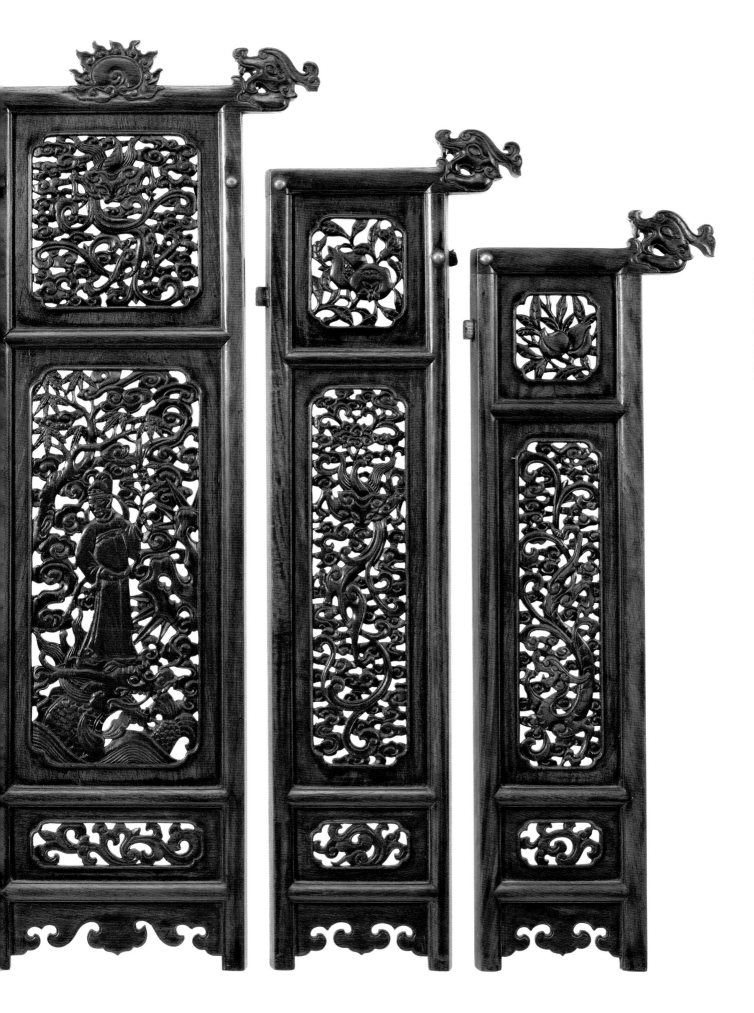

78

黃花梨折叠式鏡架

明末清初　16 世紀末至 18 世紀初

長 43.5 厘米、寬 48 厘米、高 41 厘米

此折叠鏡架由面板、支架和底座做成。面板以橫材和直材攢接而成，分為四層十格。頂層邊框做成羅鍋狀，兩端出頭處雕成龍首，底層中間的荷葉狀托子，可上下移動，方便放置大小不同的銅鏡。支架由直材和橫材攢合製成，呈長形，用以支撐面板。底座以方框構成，正面橫材雕成壺門狀，背後橫材兩端做成委角，方便面板平放。面板和支架均可收進底座內，十分方便。

這個鏡架以黃花梨製作，簡練樸素，小巧雅致，叫人喜愛。

別例參考

明清兩代的帖架，結構與此架相同，只是形制較小，不帶托子。洪光明著《黃花梨家具之美》（1997）載有一黃花梨鏡架，外形與此相近，見該書頁 67–68。田家青編著《清代家具（修訂本）》（2012）錄有一折叠鏡架，外形與此架相近。該架以紅木製造，底部的荷葉托已經丟失，見該書頁 128。

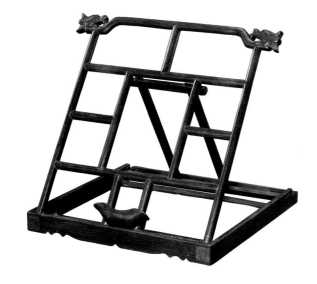

參考圖版

鏡架　明崇禎刊本《金瓶梅》插圖

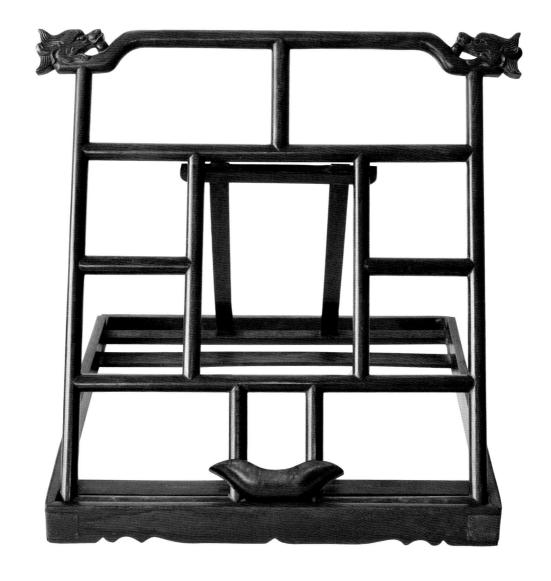

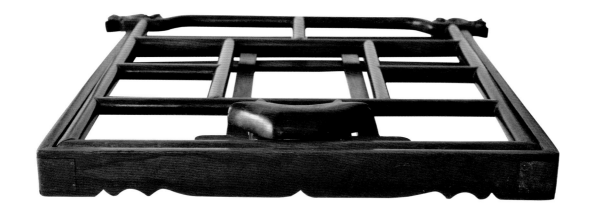

79

黃花梨火盆架

明末清初　16 世紀末至 18 世紀初

長 31.5 厘米、寬 31.5 厘米、高 16 厘米

清人吳喬（1611 — 1696）《圍爐詩話》曾記康熙二十年（1681）冬天，在北京與朋友圍爐共聚、烹茶論詩的情景："辛酉冬，萍梗都門，與東海諸英俊，圍爐取暖，嗷爆栗烹苦茶，笑言飇舉，無復畛畦，其有及於吟詠之道，小史錄之，時日既積，遂得六卷，命之曰《圍爐詩話》。"天寒夜冷，良朋聚首，圍爐取暖，煮酒烹茶，談詩論文，實是人生快事。

古人以盆盛炭、生火取暖。承托火盆的木架，便是火盆架。此火盆架以黃花梨製作，呈方形，形制猶如一張小方櫈，應為炕上之物。架面為板材，開有一圓洞，以便放入火盆。洞口圍有軟木，四邊各有一凸起的銅泡釘，用以支撐火盆邊緣，避免火盆和木架直接碰觸，燒壞木架。邊抹鑲有銅條，架面四角包有如意銅飾，結構堅固。架面下的束腰與壺門牙條以一木連造。牙條左右各浮雕一螭，螭首相望，牙條綫腳在牙條中間形成卷雲紋，然後沿着牙條曲綫向左右伸延，與腿足綫腳相接。腿足下裝有帶龜足之托泥。此火盆架雖然矮小，但四腿仍製成三彎腿，足部又飾有雲紋，綫條優美，雕工圓熟，叫人稱賞。

火盆架為常用器物，極易損耗，多以一般木材製作，此架用材講究，做工精細，應為士紳商賈之物，加上保存完好，實在難得。

別例參考

台北歷史博物館編輯委員會編《風華再現：明清家具收藏展》（1999）錄有兩個火盆架，其中一個以黃花梨製作，呈方形，帶小束腰，裝壺門牙子，直腿內翻馬蹄足。架面開一方洞，用以放入火盆。另一火盆架以黃花梨和紫檀做成，亦呈方形，帶魚門洞小束腰，三彎腿，裝垂肚牙子。牙條中間雕有回紋，左右則各雕一螭，螭首對望。腿肩和腿足均飾有如意紋和回紋，見該書頁 196 - 197。王世襄、柯惕思合編《中國古典家具博物館藏精品》（Wang Shixiang and Curtis Evarts, *Masterpieces from the Museum of Classical Chinese Furniture*, 1995）也載有三彎腿獅爪足火盆架，見該書頁 184 - 185。

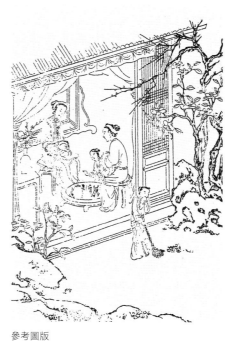

參考圖版

火盆架　明萬曆刊本《幽閨記》插圖

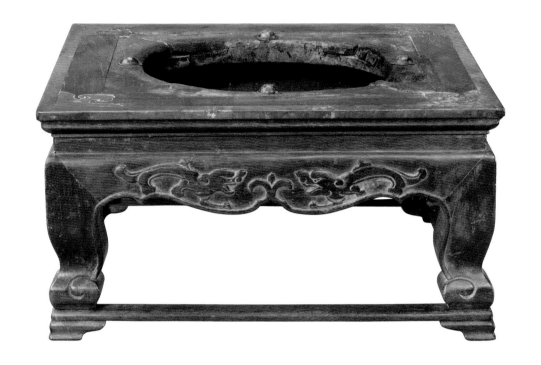

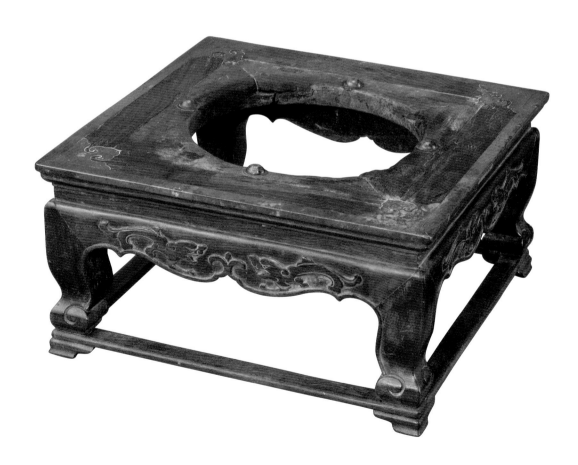

80

黃花梨衣架

明末　16 世紀末至 17 世紀中葉

長 133.5 厘米、寬 38.5 厘米、高 166.5 厘米

古代衣架用作搭放衣服，故不帶鈎子。它多置於室內，擺放在床榻兩側及背後，又可靠牆而立，以便使用。

此衣架通體以黃花梨製作。頂部橫樑（搭腦）兩端出頭處圓雕如意卷雲紋，手工精巧細緻。中牌子以橫材和直材攢接而成，分為三段。每段四邊裝直身牙條，做成帶委角圈口。底架也由橫材和直材接合成方格，可供擺放鞋履等物。衣架立柱裝於兩個抱鼓形墩子上，各有站牙抵夾，結構牢固。

這個衣架的特點是角牙和站牙造型別致，看似形態不一，其實是工匠將葫蘆形的牙子按不同角度擺放，構思新穎獨特。存世的衣架多雕飾繁複，中牌子的圖案更是千姿百態，這個衣架樸素簡潔，清雅疏朗，應為晚明之物，實在彌足珍貴。

別例參考

德國科隆東亞藝術博物館（Museum für Ostasiatische Kunst Köln）也藏有一造型簡練之衣架。該衣架以黃花梨製成，頂部橫樑兩端上翹，立柱之間僅以三根橫材相接，不設中牌子，綫條簡約明快。站牙也呈葫蘆狀，和此衣架相類。該衣架最特別之處是底柱上裝有六根直柱，用以套進靴子，做工獨特，難得一見。見尼古拉斯 · 格林德利、弗洛里安 · 胡夫納格爾編著《簡潔之形：中國古典家具──沃克藏品》（Nichols Grindley and Florian Hufnagel, *Pure Form: Classical Chinese Furniture, Vok Collection*, 2004），頁 37 – 38。

王世襄編著《明式家具珍賞》（1985）錄有一黃花梨鳳紋衣架。中牌子由三塊縧環板做成，板心兩面透雕鳳紋，手工精美，見該書頁 246 – 247。文化部恭王府管理中心編《恭王府明清家具集萃》（2008）也載有一黃花梨草龍紋衣架，該架的中牌子以三段縧環板製成，板身兩面透雕螭紋，見該書頁 76 – 77。

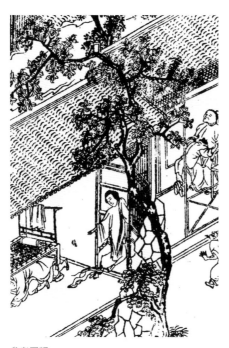

參考圖版

衣架　明崇禎刊本《金瓶梅》插圖

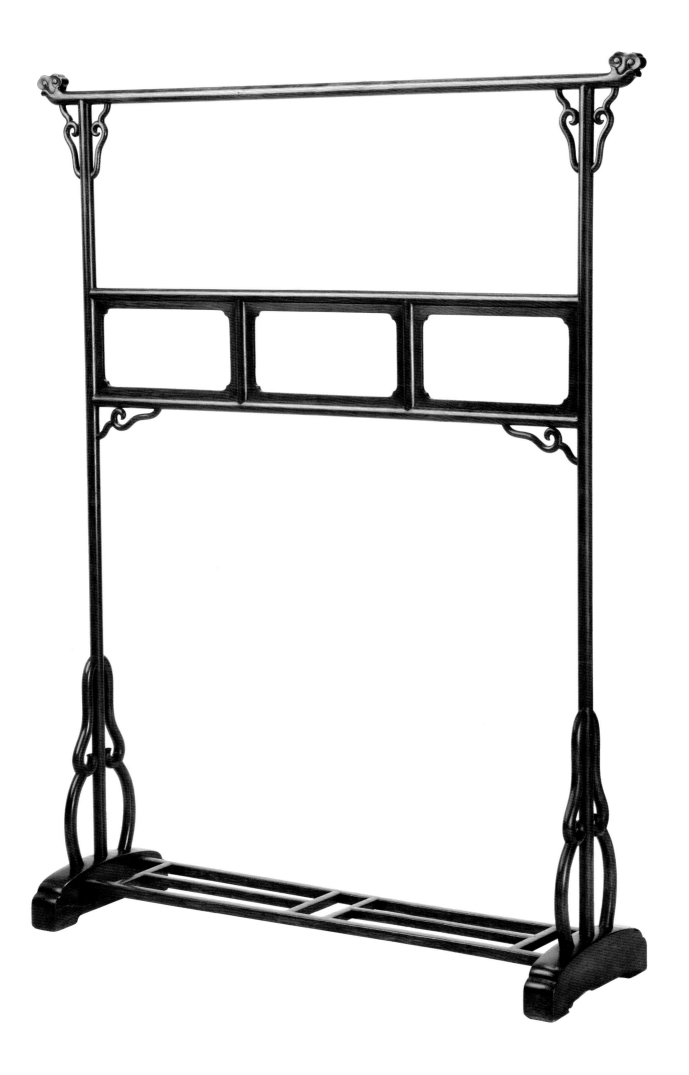

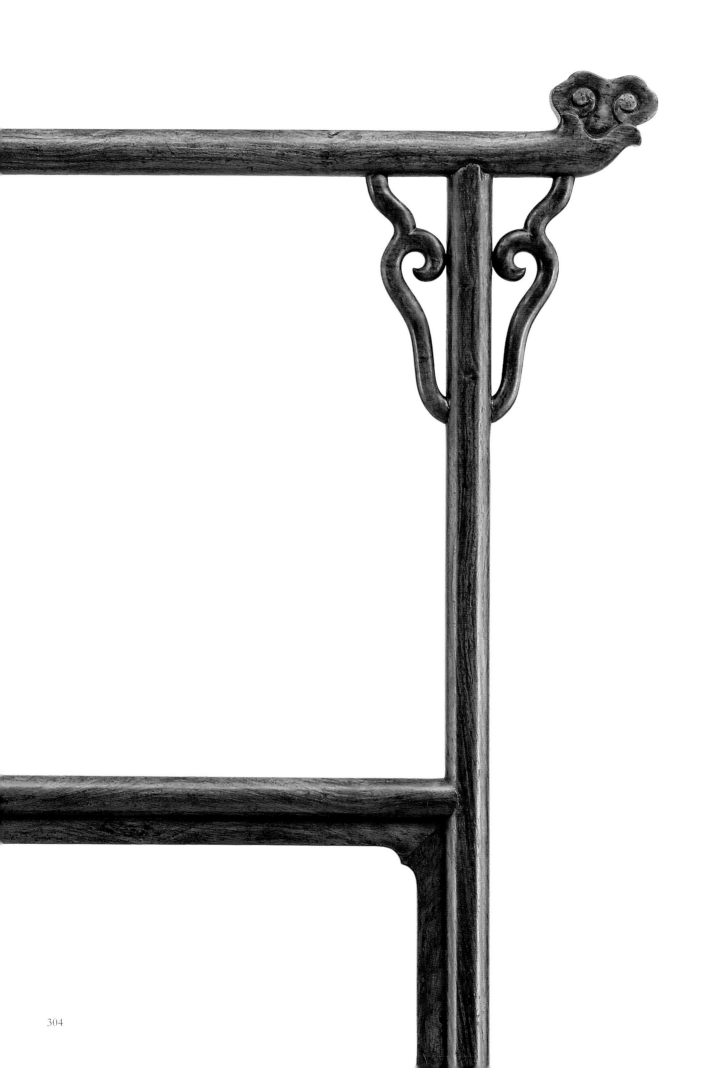

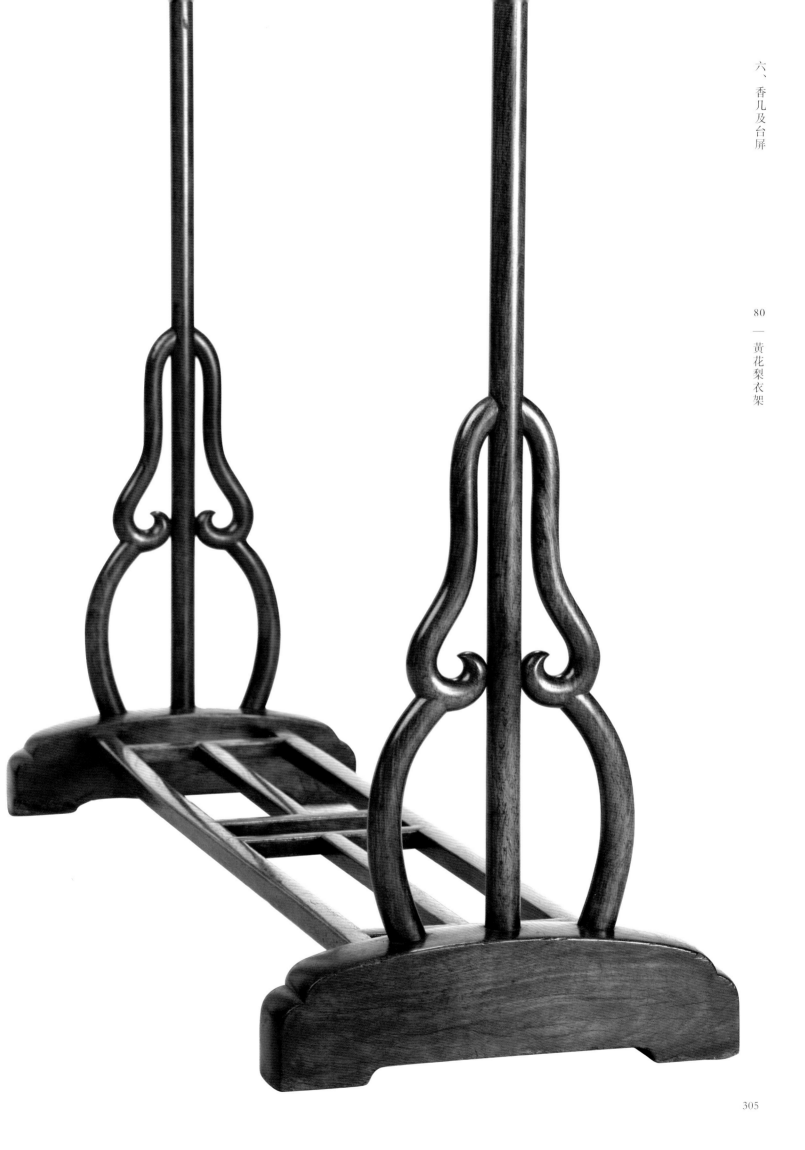

81

黃花梨天平架

明末清初　16世紀末至18世紀初

長69厘米、寬24厘米、高90厘米

天平是用來量度物件重量的工具，又稱為"秤"。為令其他人都清楚知道物品的重量，古人會把天平掛在架上，這個架子便是天平架。古代，天平一般用來稱銀兩的重量。明代馮夢龍《醒世恒言·賣油郎獨占花魁》便有賣油郎秦重，走到銀舖，借天平稱銀兩的情節。

此天平架通體以黃花梨製作，由天平架和基座兩部分組成。天平架搭腦做成羅鍋狀，以格角榫與立柱相接。搭腦下再裝羅鍋狀橫樑。橫樑底部中央穿孔，裝金屬掛鈎，以懸掛天平，左右兩端則安螭紋角牙。兩根立柱安裝在基座上，前後有透雕螭紋的站牙抵夾，結構牢固。

基座座面和背板均為獨板，兩側做成抱鼓形墩子。座面下抽屜分為兩層，上層為一整個抽屜，內分三格，用來放置秤盤和砝碼；下層內各裝一個有蓋小格，用來擺放細小工具。抽屜安有貨布狀拉手，方便拉出，又裝有面葉和拍子，只要扣上拍子，加上橫閂，便可將抽屜上鎖。明代王圻、王思義編集《三才圖會·器用》所繪天平架，形制相近。該架搭腦中間凸起，兩端出頭，掛鈎裝在搭腦底部的正中處，基座則設有一個抽屜。

別例參考

王世襄、柯惕思合編《中國古典家具博物館藏精品》（Wang Shixiang and Curtis Evarts, *Masterpieces from the Museum of Classical Chinese Furniture*, 1995）載錄一黃花梨天平架，形制大體相同，面葉和拍子也和此架一致，只是該架桄子下不設角牙，見該書頁186-187。也可參見王世襄編著、袁荃猷繪圖《明式家具萃珍》（2005）頁216-217。台北歷史博物館編輯委員會編《風華再現：明清家具收藏展》（1999）也錄有一黃花梨天平架，外形十分類近。該架桄子兩端不裝角牙，站牙圓雕龍紋，抽屜面板和抱鼓形墩子外側均浮雕龍紋，下層抽屜裝有面葉和拍子，見該書頁202。

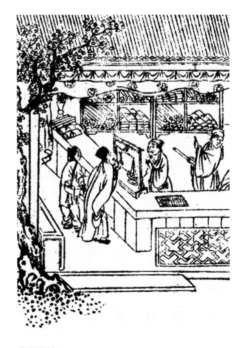

參考圖版

天平架　明崇禎刊本《金瓶梅》插圖

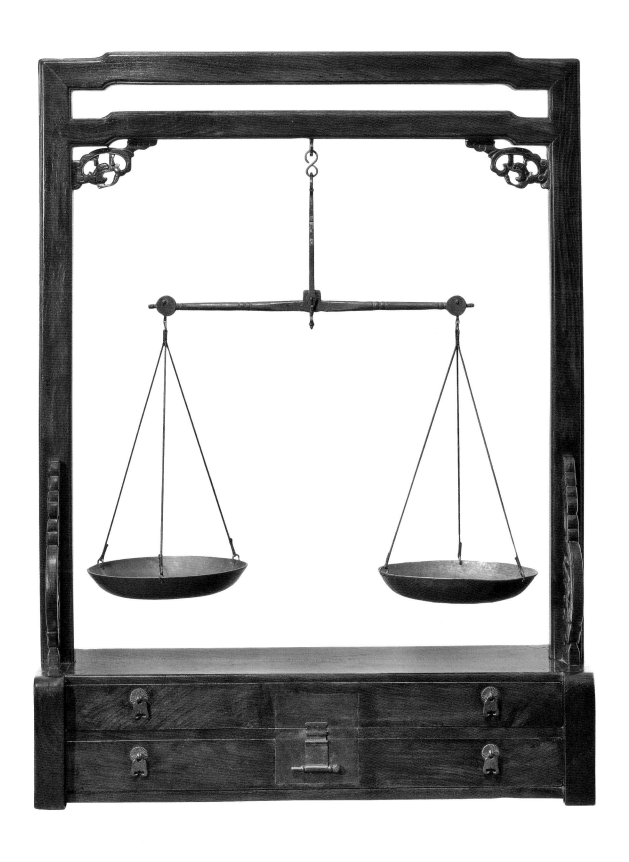

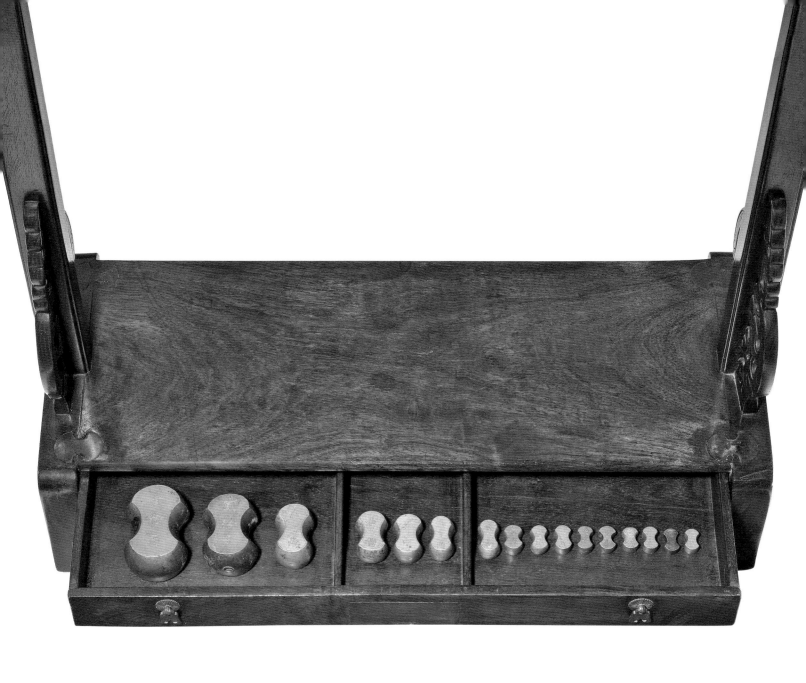

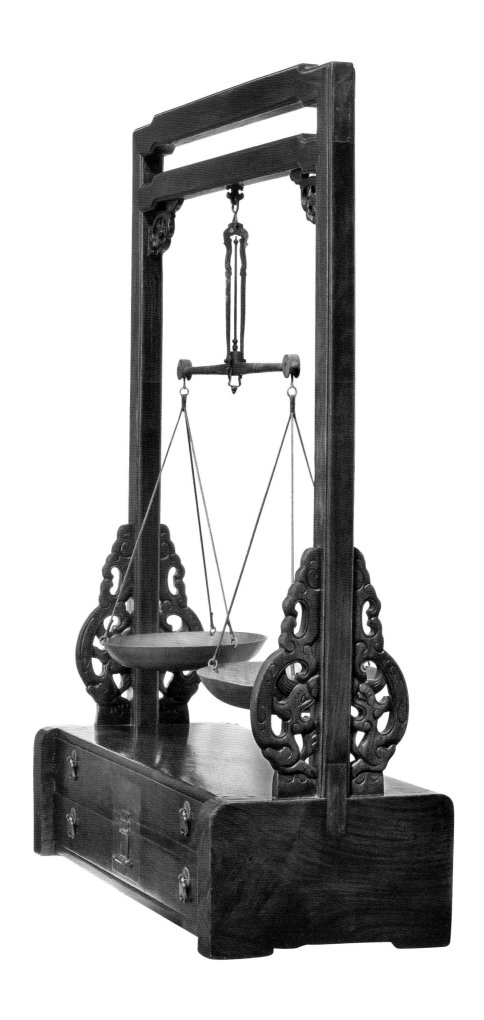

82

黃花梨組合式天平架

明末清初　16 世紀末至 18 世紀初

長 26.5 厘米、寬 20.5 厘米、高 6.5 厘米

　　此組合式天平架，通體以黃花梨製作，所有組件均收藏在長方形盒內，構造別出心裁，叫人稱奇。盒蓋移開，可見盒內分為兩個儲物空間。窄長的一個用來擺放支柱、臂架和橫樑，長方形的一個再細分為三個儲物小室，用來擺放砝碼和小盤，上面有以一整塊板材製作的蓋子。

　　組裝步驟是先將支柱和架臂相接，做成柱杆，再在中間加上橫樑，組成天平架，最後把天平架安放在盒上。由於立柱底部做有坑槽，功用猶如卯眼，可與盒內的隔架緊接，天平架也因此不會傾倒，古代巧匠之縝密心思，於此可見一斑。

　　此天平架小巧輕盈，收藏方便，應是古人出外行商所攜之物。存世的天平架本已不多，組合式的更為少見，此架做工奇巧，處處顯現匠心，而且經歷數百年，猶能保存完好，實在彌足珍視。

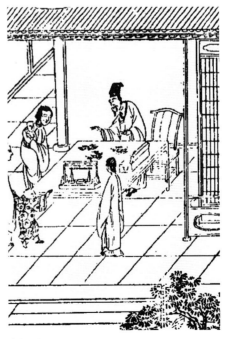

參考圖版

天平架　明崇禎刊本《拍案驚奇》插圖

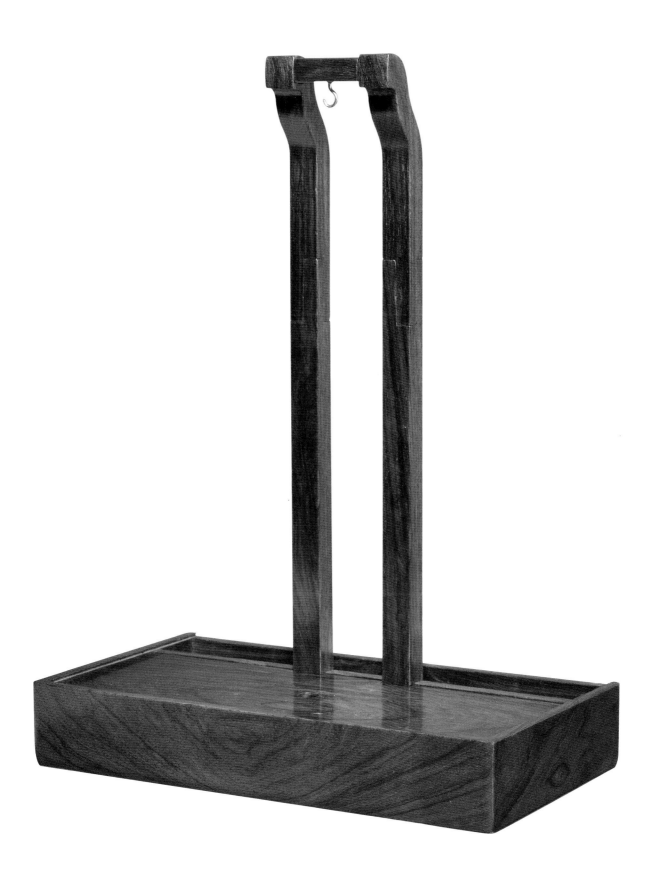

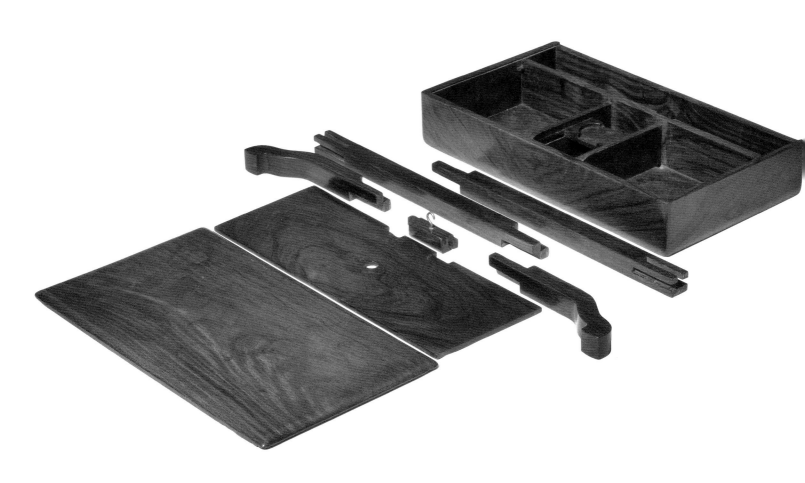

黃花梨鑲蛇紋石座屏風

明末　16世紀中葉至17世紀初

長57厘米、深36厘米、高67.5厘米

屏風的出現，最早見於戰國時代（公元前476 — 前221）（見韓蕙〔Sarah Handler〕論文 "The Chinese Screen: Movable Walls to Divide, Enhance and Beautify"，刊於 *Journal of the Classical Chinese Furniture Society*, Vol. 3, No. 3,〔Summer 1993〕，頁4 — 31）。屏風用以處理空間，達到間隔、美化及優化的效果。早期的屏風多有繁複的雕刻。屏風可獨立安在座上（座屏風），或以多塊形式出現（圍屏），是一種活動式間隔用的設計。屏風亦用以放在主人或賓客後面，以提高坐者地位。宋、明以降，小型的屏風多放置於桌案上，用以裝飾，分割空間或用以擋風（枕屏及硯屏）。

此座屏風應放於桌案上使用。它和很多清式插屏不同，屏心與底座相連。屏風全以深褐色黃花梨木製成，上面還塗上黑漆。屏心與屏風的邊框之間以魚門洞縧環板裝飾。魚門洞以 "炮仗筒" 為主，但四角卻以長方形加委角營造，而開洞處皆飾以立體縧腳。橫樑以挖煙袋鍋榫與直柱相接。屏心下接起縧券口牙子。抱鼓式座墩飾以秋菊紋。整體的設計和大型座屏風無異，與中國房子大門相似。屏心中間的綠紋石，表面帶蛇形紋理，故又稱蛇紋石。石面已風化，凸顯年代形成之包漿。

別例參考

屏風多以龍形透雕作裝飾。以魚門洞為主的硬木屏風甚為罕見。波士頓美術博物館（Museum of Fine Arts, Boston）以一大型座屏風作為其中國家具展圖錄的封面（南希·伯利納編著《背倚華屏：16與17世紀中國家具》〔Nancy Berliner, *Beyond the Screen: Chinese Furniture of the 16th and 17th Centuries*, 1996〕，頁90 - 91）。而羅伯特·雅各布森、尼古拉斯·格林德利編著《明尼阿波利斯藝術學院藏中國古典家具》（Robert D. Jacobsen and Nicholas Grindley, *Classical Chinese Furniture in the Minneapolis Institute of Arts*, 1999）亦錄有巨型大理石黃花梨座屏風，見該書頁152 - 153。此二座屏風均飾以雕龍。惟《明尼阿波利斯藝術學院藏中國古典家具》錄有與本例十分相似的座屏風（頁208 - 209），以魚門洞邊框鑲綠紋石為屏心，亦用抱鼓式座墩。而牙角也與本例一樣，簡潔而不加浮雕，不可拆裝屏心的座屏式相信是較早期明式設計。

參考圖版

座屏風　明崇禎刊本《金瓶梅》插圖三例，顯示座屏不同的用處

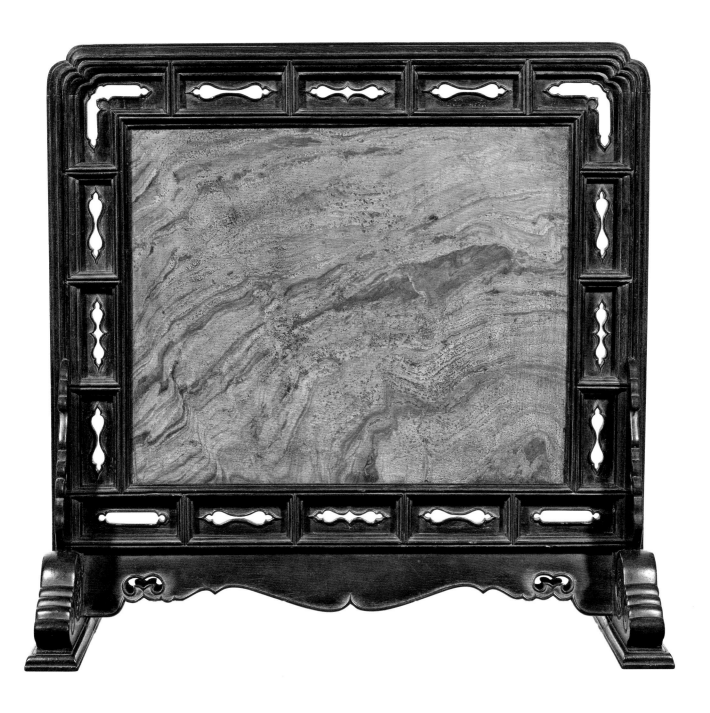

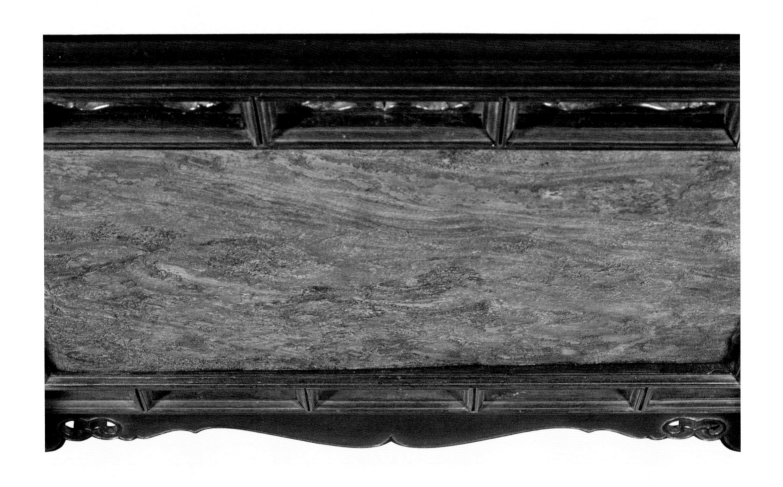

收藏小記

　　因大型大理石、蛇紋石難開採、切割，故四邊多凹凸不平。相接的木框槽也多
不是直綫，以配合不整齊的石邊。這細微處亦見於此例，也間接助證石屏心與邊框為
原配，未作分離。

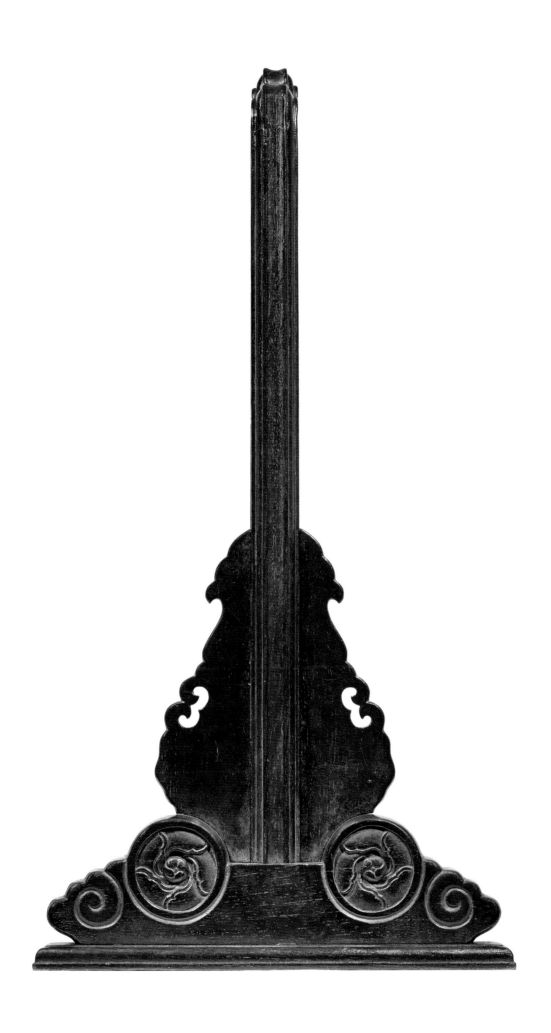

七、雅玩小件

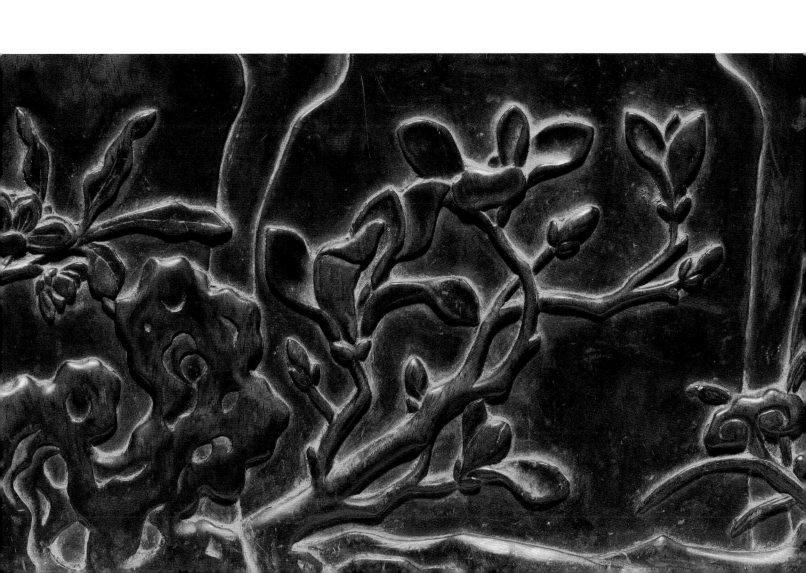

84

紫檀葵花形刻字地座筆筒

晚清　19世紀中葉

直徑12.5厘米、高15厘米

別例參考

圓形筆筒十分常見，黃花梨製作的齊面葵花形筆筒也曾在文獻上出現，葉承耀、伍嘉恩《燕几衍榻：攻玉山房藏中國古典家具》（2007）就錄有葵花形黃花梨筆筒（見頁52），但以紫檀製造的可說是難得一見。

　　夫有高人之行者，固見非於世。有獨知之慮者，必見敖於民。

——西漢司馬遷撰《史記・商君列傳》

　　以上文字，是描述戰國時商鞅（約公元前390－前338年）遊說秦孝公（公元前381－前338年）推行變法。內容說有高超能力的人，行事不能為世所容；有獨特見解者，必遭非議。秦國當時在戰國七雄中相對落後，秦孝公給商鞅這番說話打動了，決定採用法家思想治秦。結果秦國開始強大，傳到秦始皇時，終消滅其他六國。

　　把這段文字大旨寫成魏碑體，刻在這個六角形紫檀筆筒上。在做工上，這筆筒看似由六塊板材做成，其實是以一整塊紫檀木挖空而成。每個立面兩端施以委角，筒口形成十分工整的葵花圖案。筒身向下微收，略呈"V"形，然後與底座相接。底座下設三小足，造型獨特精美。

　　更精彩的是這二十三個魏碑體字，筆勢流暢、遒勁有力。雕工用深雕手法，下刀深淺如一，定是出於高人手筆。落款為"撝叔"，又刻有"趙"字鈐印，和存世趙之謙（1829－1884）的款識無異。

　　趙之謙，清會稽（今浙江紹興）人，初字益甫，號冷君。後改字撝叔，號悲庵、梅庵或無悶等。清著名畫家、篆刻家及書法家。書法尤以法顏真卿最為出名，後又轉向北碑，變為剛烈清晰，有"顏底魏面"之稱。篆刻成就巨大，近代的吳昌碩、齊白石亦受其影響。

圖1　　　　　　圖2

參考圖版

圖1從北魏《嵩高靈廟碑》的"之禮不復行"可見行字或作"行"字。而圖2刻於北朝東魏天平三年（536）的《魏王僧墓誌》更有三個"行"字，如"閭里戀景行"

趙之謙印　傳世趙之謙印章及本筆筒刻印

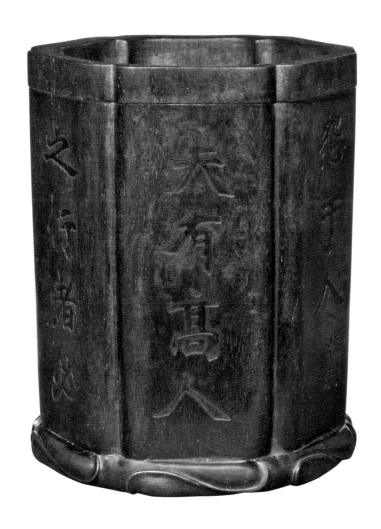

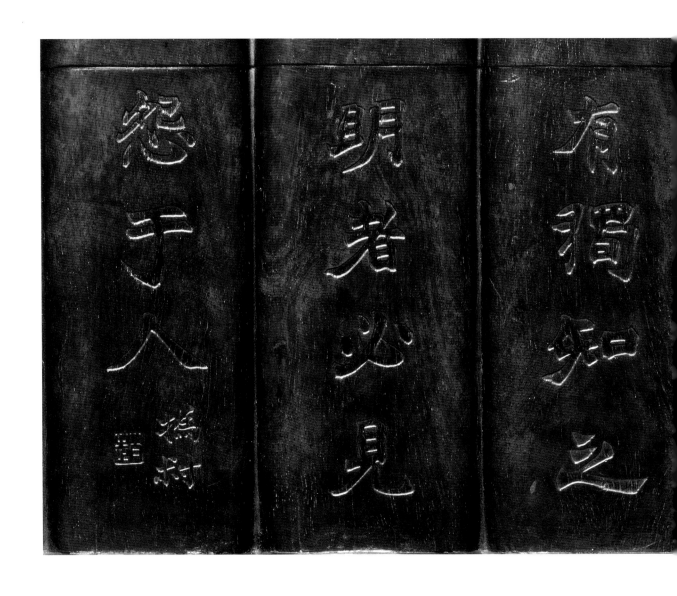

收藏小記

　　我十分喜愛這個筆筒的造型和溫潤的包漿，亦有感於這段富有哲理的文字。至於書法本身我是外行。近二十年，市場上出現了大批刻字、雕花的筆筒，這些刻工多屬後加。這個筆筒所刻的魏碑體字形很大，全用深刻手法，而且下刀深淺如一，不像一般容易模仿的淺雕做工。其中的 "行" 字，寫作 "行"，非常奇怪。我把這筆筒的相片電傳給收藏家及文學家董橋先生問意見，不十分鐘，他傳來書法大字典內收錄的北魏河南嵩高靈廟碑帖（北魏太安二年〔456〕），佐證魏碑體行字或寫作 "行"。趙之謙應該有這碑帖。我購買時，心內就十分踏實。

　　又向熟悉書法的友人求教，得悉趙之謙曾遍觀北碑，著有《補寰宇訪碑錄》和《六朝別字記》。所以撝叔之書，以北碑取勢，渾厚勁健，同時也有將六朝別字入書。如筆筒上的 "行" 字，可從《魏王僧墓誌》見之（參見秦公輯《碑別字新編》〔1985〕，頁 30）。

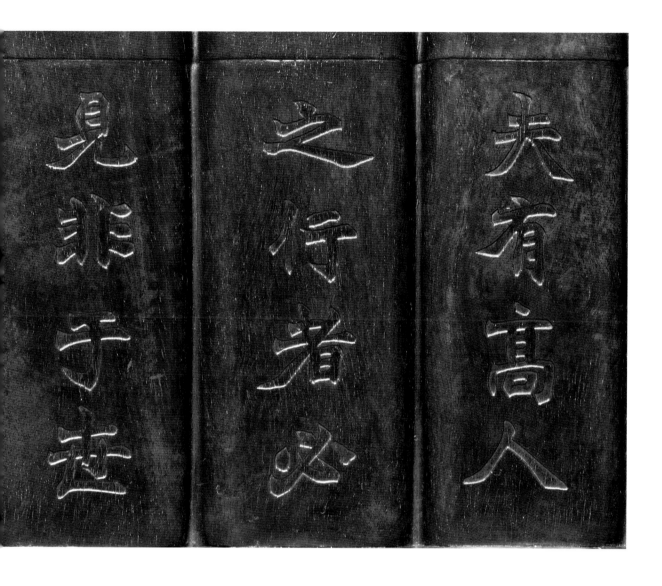

見非于速

之行者必

夫有高人

85

黃花梨刻花石紋筆筒

明末　16世紀末至17世紀中葉

寬14厘米、高16厘米

　　此黃花梨筆筒以一料剜挖而成，直柱形、略作侈口、帶束腰，綫條順滑流麗。筒身浮雕湖石、奇花、長草，構圖簡潔，生意盎然，非精於畫道者，不能為之。筆筒素為文士案頭清玩，用材十分講究，明人文震亨便指上佳的筆筒應以湘妃竹、棕櫚製成，毛竹鑲有古銅的則為雅，以紫檀、烏木、花櫚製成也可以。此筆筒選料上乘，包漿瑩潤，加上刻工遒勁有力，實為當中妙品。

參考圖版

筆筒　明崇禎刊本《絡冰絲》插圖

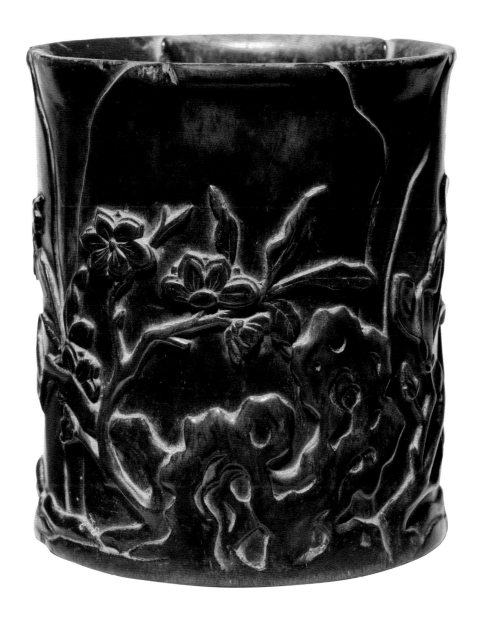

86

黃花梨刻竹筆筒

清　17世紀中葉至18世紀初

直徑 17.5 厘米、高 17 厘米

　　此筆筒選材講究，以一整塊黃花梨木料剜空而成，不安底足。筒身一面以平刻手法，勾勒叢竹迎風搖曳之景，展露清幽恬靜之趣；另一面則刻上雪樵題《書黃山谷墨竹賦卷》：

　　"後之論者，往往以蘇（軾）、黃（庭堅）並稱。夫文忠（蘇軾）之書體，老而有致，固一世之豪，而輕迅流利，則文節（黃庭堅）更有佳境。蓋古人學書，皆有所本，然能各運杼柚，自成一家，若魯直（黃庭堅）、子瞻（蘇軾）二先生，其先皆師，無不極妙，是則胸中學力之所貫，不可專以書法限之也。"

　　查雪樵者，或為清初周顥（1685 — 1773）。周氏以書畫、竹刻名於雍正、乾隆年間。王昶（1724 — 1806）《〔嘉慶〕直隸大倉州志》記："周顥，字晉瞻，美鬚髯，人皆呼為周髯。善山水，亦工墨竹。嘉定竹玩創於前明朱氏，（周）顥又別出新意，山水竹石俱得元人畫意，一經雕鐫，倍遒秀可喜。"

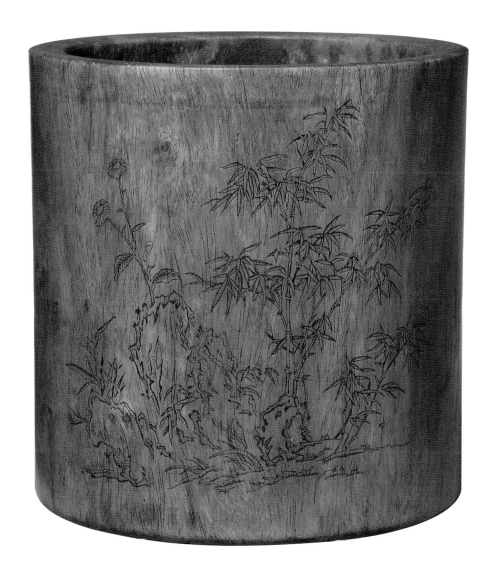

收藏小記

　　像這樣有名家雕刻的老黃花梨筆筒是罕見的文房清玩，很快便被買去。我雖然要求古董商把這筆筒留下給我，但它還是不經意地給我的好友香港著名收藏家陳永傑先生買去。陳先生用放大鏡看過筒上的文字，認為是原刻。陳先生很慷慨，把它讓回給我。可見收藏家十分大方，樂於玉成他人之好。最近雅敘，以筆筒給好友何孟澈醫生看，他是文玩收藏家，又工書畫。他一看便指出該畫的佈局及畫法，是臨摹元柯九思（1290 － 1343）的《晚香高節圖》。藏品能得到不同角度的印證，是收藏者的一大樂趣。

87

黃花梨三足有底座筆筒

明末清初　16 世紀末至 18 世紀初

直徑 15 厘米、高 16.5 厘米

　　此筆筒由筒身和底座組合而成，造型精巧別致，是難得的案頭清玩。筒口邊緣稍向外翻，筒身帶小束腰，底座下設三小足，屬明式筆筒典型做工。筒身包漿溫潤，瑩亮如拭。這筆筒最動人之處是紋理錯落有致，細膩動人，恍如以皴法勾勒出群山逶迤之景致，盡顯黃花梨木肌理之美。

別例參考

上海寶山朱守城墓出土的萬曆年間（1573 – 1620）紫檀筆筒（高 20 厘米，筒口闊 15.7 厘米）已有分開的底座，足見此種設計在明中葉已流行，見柯惕思著《兩依藏玩聞談》（Curtis Evarts, *A Leisurely Pursuit: Splendid Hardwood Antiquities from the Liang Yi Collection*, 2000），頁 38。

參考圖版

帶地座筆筒　明萬曆刊本《琵琶記》插圖

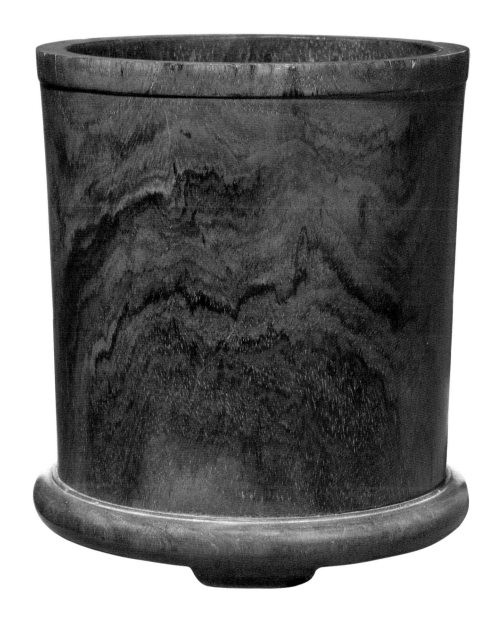

癭木畫斗

明末清初　16 世紀中葉至 18 世紀初

直徑 34 厘米、高 27.5 厘米

　　癭木有美麗的螺旋花紋，是明式家具常見的裝飾材料，多用來鑲嵌櫃門門板或桌案面板，使家具顯得絢麗多姿。晏如居藏有一黃花梨圓角櫃，櫃門門板便以癭木嵌裝而成。

　　此癭木畫斗外形碩大，是以一整塊木料剜挖而成，斗口稍向外撇，不設底足，綫條圓滑流暢。斗身的螺旋紋理繁密細緻，瑰麗華美，盡展癭木材質特色。據明代曹昭《格古要論》記，癭木"出遼東、山西。樹之癭有樺樹癭，花細可愛"，由此看來，這畫斗或是以樺樹癭製成。

別例參考

美國明尼阿波利斯藝術學院（Minneapolis Institute of Arts）錄有一癭木筆筒，外形相近，只是尺寸較小。它也是以一整段癭木做成，呈直柱狀，筒身螺旋紋理同樣絢麗多姿，見羅伯特·雅各布森、尼古拉斯·格林德利編著《明尼阿波利斯藝術學院藏中國古典家具》（Robert D. Jacobsen and Nicholas Grindley, *Classical Chinese Furniture in the Minneapolis Institute of Arts*, 1999），頁 238–239。

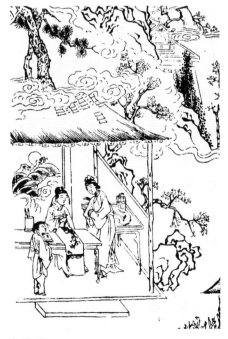

參考圖版

畫斗　明崇禎刊本《鬱輪袍傳奇》插圖

89

紫檀樹根狀筆筒

清初　17 世紀中葉至 18 世紀初
直徑 14 厘米、高 15 厘米

筆筒可用來擺放毛筆、如意、塵拂，屬文房雅玩，是文士案頭常見之物。明代高濂《遵生八箋・起居安樂箋・居室安處條》的"高子書齋說"一節便稱書齋中應有一長桌，桌上放置"古硯一、舊古銅水注一、舊窯筆格一、斑竹筆筒一、舊窯筆洗一……"等文房用品；文震亨《長物志》又指出筆筒以"湘竹、栟櫚者佳，毛竹以古銅鑲者為雅，紫檀、烏木、花梨木亦間可用……"，足見古人對筆筒的重視。

此筆筒看似用詰屈的樹根製作，其實是以一整塊紫檀木料雕鏤而成，刀工圓熟精到。筒身瘤結更是錯落有致，宛如天成，展現天然拙樸之趣。將硬木筆筒雕成竹或樹根形態，在明式筆筒十分常見，這筆筒選材講究，造型別致，應為文人案頭清玩。

別例參考

美國明尼阿波利斯藝術學院（Minneapolis Institute of Arts）錄有一黃花梨樹根狀筆筒，做工相近，見羅伯特・雅各布森、尼古拉斯・格林德利編著《明尼阿波利斯藝術學院藏中國古典家具》（Robert D. Jacobsen and Nicholas Grindley, *Classical Chinese Furniture in the Minneapolis Institute of Arts*, 1999），頁 230–231。此筆筒原為香港收藏家、文學家董橋先生收藏。

參考圖版

樹根狀筆筒　清道光十二年刊本《鏡花緣》插圖

紫檀帽筒

清初　17 世紀中葉至 18 世紀初

直徑 13.5 厘米、高 20 厘米

　　帽架和帽筒都是用來擺放帽子的器物。古代官員退朝回府或從官署返家，須更衣脫帽，由於帽子有帽翅或花翎，故要用特別的托架擺放。帽架和帽筒也因此成為官員家居必備之物。

　　此帽筒以紫檀精製，筒身圓直，不帶束腰，色澤沉厚，素淨無飾。由於它甚為厚重，除擺放帽子外，也可用以放置如意或其他重物。外形上，筆筒、帽筒和畫筒十分相近，分別只在於筒身高度。一般來說，三者中，畫筒最高，帽筒次之，筆筒最矮。存世的帽筒除木製外，也有瓷製的。瓷製帽筒形制類似，筒身多呈圓形或六角形，上端或穿透開光。

　　清人李兆洛（1769 — 1841）《帽筒銘》稱讚帽筒 “頭容之直骨所植，莊誠勁正思比德，崔巍切雲惟女（汝）克。冠圓象天知天時，寒暑一節能者誰，雖在閒處宜得師”，認為帽筒令帽子挺直，使人儀容端正；它本身直立筆挺，有莊誠勁正之德；它雖然身形高聳，彷彿與雲天相接，不過，最後也為人所用，以之擺放帽子。帽筒掛上圓帽後，形態猶如天穹，展現順天應時之理；它又不受寒暑所侵，故雖是小物，卻有叫人師法之處。

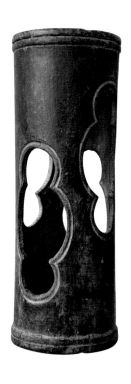

實物參考

竹帽筒　清晚期（19 世紀末）

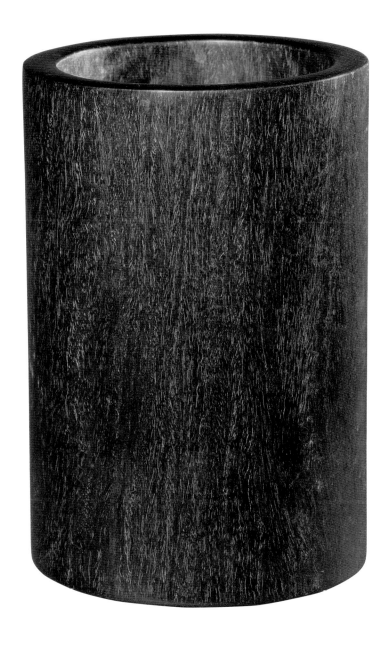

91

黃花梨圍棋盒一對

明末清初　16 世紀末至 18 世紀初
寬 13 厘米、高 8.5 厘米

中國古代圍棋棋子分黑子和白子，白子 181 顆，黑子 180 顆，一般放在小罐內，這個小罐便是棋盒，或稱為棋罐。這兩個棋盒都是以一整塊黃花梨木料剜挖而成，盒身扁圓，開口呈圓形。盒蓋同樣呈圓形，外圈凸起，中間凹下，邊緣稍稍翹起，做工精巧細緻。此對盒子用材講究，色澤赭紅，包漿瑩潤，紋理勻稱有致，展現出黃花梨動人之美。宋代周文矩（約 907 — 975）《重屏會棋圖》繪畫南唐國主李璟（916 — 961）觀看其弟對弈的情景。畫中繪有兩個圓形棋盒，外形像小圓罐，高身、有蓋，形制與此對棋盒稍有不同。古人對棋盒用材也很講究，明人高濂在《遵生八箋·起居安樂箋·溪山逸遊條》中便指藤製棋罐堅固耐用，不怕碰撞，是郊遊妙品。這對棋盒綫條順滑流暢，外形猶如一對成熟飽滿的柿子，拿在手中把玩，叫人愛不釋手。棋子材料繁多。此棋盒棋子為石（黑子）及貝殼（白子）所製，貝殼棋子放於燈光下，通透見紋理，十分漂亮。

收藏小記

圍棋盒容易被分開，找一個容易，找一對困難，有原裝盒蓋者更為罕見。古董商店儘管有近百個棋盒，但很多時候也無法湊成一對。要辨別兩個棋盒是否一對，我們除了要細察它們的外形大小和紋理外，還要留意開口處內側的厚度是否一致。現在圍棋盒相對難找，就算是單獨一個也受收藏家青睞。

別例參考

美國明尼阿波尼斯藝術學院（Minneapolis Institute of Arts）藏有一對黃花梨圍棋盒，外形稍有不同。該對盒子呈瓜棱狀，盒蓋微拱，中間刻有八角形紋飾，見羅伯特·雅各布森、尼古拉斯·格林德利編著《明尼阿波利斯藝術學院藏中國古典家具》（Robert D. Jacobsen and Nicholas Grindley, *Classical Chinese Furniture in the Minneapolis Institute of Arts*, 1999），頁 216 – 217。王世襄、柯惕思合編《中國古典家具博物館藏精品》（Wang Shixiang and Curtis Evarts, *Masterpieces from the Museum of Classical Chinese Furniture*, 1995）也載有一對黃花梨棋盒，見該書頁 192 – 193；亦可參見王世襄編著、袁荃猷繪圖《明式家具萃珍》（2005），頁 256 – 257。

參考圖版
圍棋盒　明萬曆刊本《玉簪記》插圖

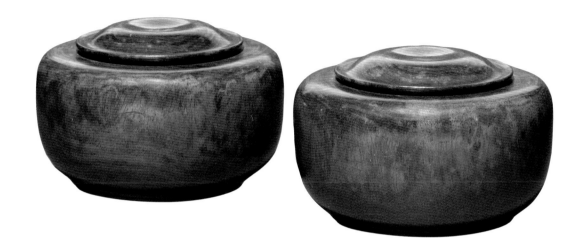

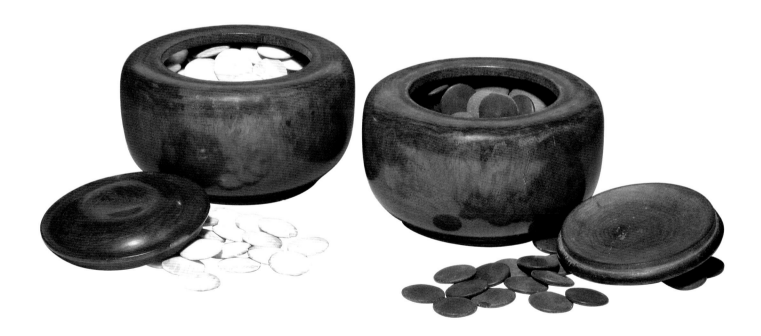

92

黃花梨折叠式棋盤

明末清初　16世紀末至18世紀初
長39.5厘米、寬18.5厘米、高6厘米（折叠後）
長39.5厘米、寬37.5厘米、高2厘米（打開後）

　　棋盤，名稱眾多，可叫做"枰"、"棋枰"或"楸枰"，其中以"木野狐"的名字最為別致。此名字的由來是古人喜歡弈棋，往往沉溺其間而不能自拔，故有人便稱棋盤為木野狐，指它猶如木製狐狸，能迷惑人心，叫人無法自控。

　　此棋盤以黃花梨製作，正面是圍棋棋盤，反面是象棋棋盤，四周安上邊框，框身上下打窪。棋盤格綫以嵌銀手法做成，手工細緻。這棋盤最獨特之處是做工精巧，令人讚嘆。折叠棋盤的做法一般是將棋盤分成兩半，然後加上頁鉸，使它可左右折叠。此工匠卻另闢蹊徑，先將棋盤分成左右兩半，再把象棋棋盤中間河路部分另外以窄身直材製成，最後將三者以活鉸相接。棋盤折叠後，外形猶如小書匣。文人相聚，手談為常見活動，這棋盤造型別致，輕巧方便，想是文士出遊所攜之物。

別例參考

美國明尼阿波利斯藝術學院（Minneapolis Institute of Arts）藏有一黃花梨象棋棋盤，外形做工與此十分相近，棋盤的河路部分以窄身直材做成，再用活鉸與左右兩邊棋盤相接。折叠後，棋盤外形與小書匣無異，見羅伯特·雅各布森、尼古拉斯·格林德利編著《明尼阿波利斯藝術學院藏中國古典家具》（Robert D. Jacobsen and Nicholas Grindley, *Classical Chinese Furniture in the Minneapolis Institute of Arts*, 1999），頁214–215。

古畫參考

折叠式棋盤　宋劉松年《西園雅集》

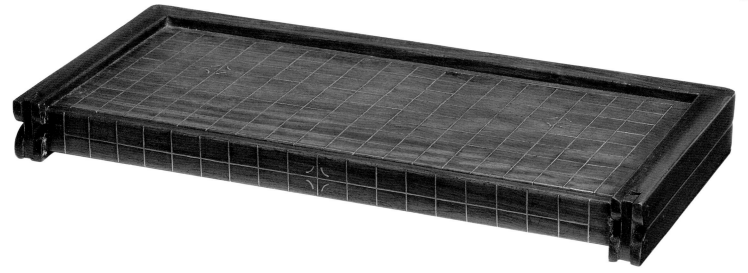

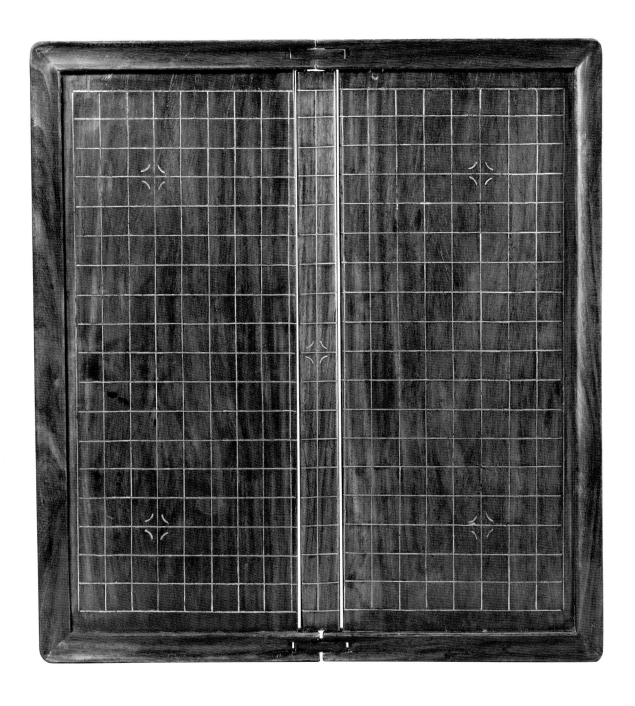

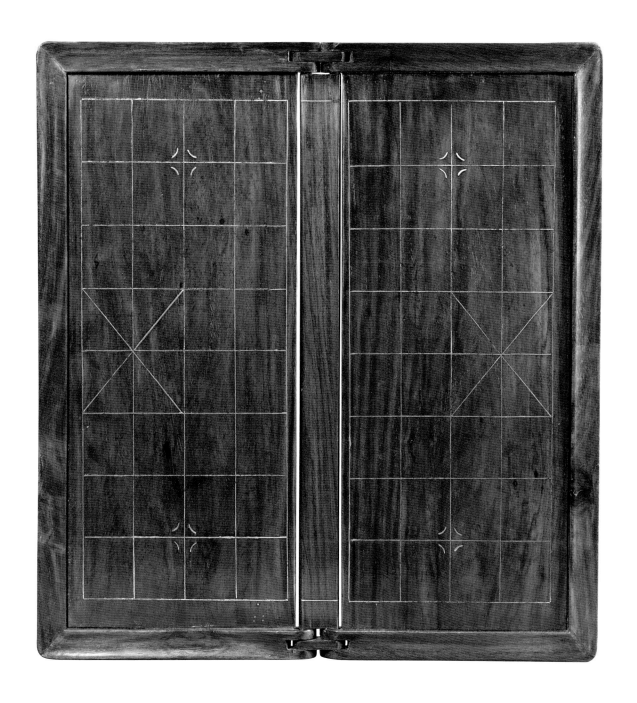

93

黃花梨綫輪

清中葉　18 世紀
長 43 厘米、直徑 17 厘米

綫輪用來控制風箏飛行距離，是放風箏必備工具，在古代，可稱為
"絲輪"或者"篗子"。此綫輪以黃花梨製作，由輪子和手柄兩部分組成。
輪子的頂部和底部各以三根橫木交叉相疊做成，中間裝六根鐵力圓形直
材。手柄則以一整根黃花梨圓材製作，柄身刻有坑紋。綫輪和手柄以銅軸
相接，構造簡單實用。綫輪不屬貴重器物，多以竹或柴木製成，黃花梨綫
輪十分少見，由此看來，它或為官紳大賈之物。

風箏在中國很早已經出現，到宋代，放風箏更發展成為遊戲比賽。
南宋周密（1232 — 1298）《武林舊事》記載臨安城有鬥風箏遊戲，比的
不是誰的放得高或放得遠，而是要求比賽者互相絞綫，以絞斷對方絲綫者
為勝。此外，古人也有放風箏，放晦氣的習俗。《紅樓夢》第七十回記紫
鵑弄斷絲綫，令風箏飛走，就是希望林黛玉的晦氣可隨之飄逝。

參考圖版
綫輪　清順治刊本《風箏記》插圖

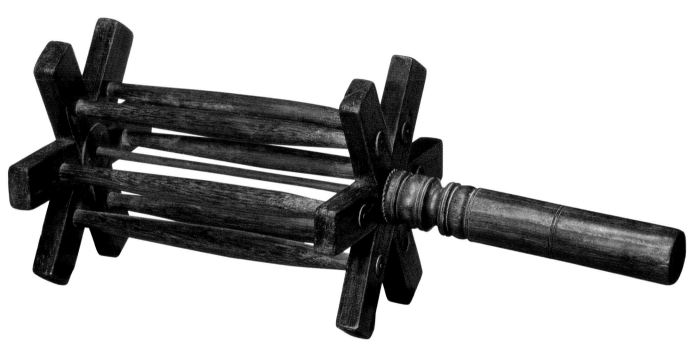

94

黃花梨拍板

清初　17世紀中葉至18世紀初

長27厘米、寬6.5厘米

　　拍板，簡稱"板"，是古代常用樂器。相傳唐玄宗（715 — 756）在位時，梨園樂工黃幡綽擅長以拍板演奏，故它又稱為"綽板"。存世的拍板多用紫檀、黃花梨、紅木或荔枝木製成。由於表演方法不同，板片數量也不一致，通常是五塊或六塊，最多是九塊，最少是三塊。

　　這黃花梨拍板由三塊板片組成。面板開光，做成三個窗口，窗內以鏟地浮雕手法，分別刻有麒麟、團鳳和仙鶴；底板做工類近，依次浮雕麋鹿、靈鶴和鳳凰。這些圖案寄寓吉祥（麒麟、鳳凰）、長壽（仙鶴、古松）和官祿（麋鹿）之意。中間一塊則光身素淨。此拍板用材講究，雕工精巧圓熟，包漿溫潤，叫人喜愛。開光黃花梨拍板十分罕見，這也是目前僅見例子。

　　拍板除了是樂器外，在民間八仙信仰中，也是曹國舅的神通法器，和呂洞賓的雙劍、漢鍾離的芭蕉扇、何仙姑的蓮花、張果老的漁鼓、鐵拐李的葫蘆、韓湘子的洞簫、藍采和的花籃合組成暗八仙圖案。清光緒二年（1877）小瀛洲刊本《新刊八仙出處東遊記》便有曹國舅手執拍板的造像。八仙代表喜慶、祝福及長壽，多用於賀禮上。這特別構造的拍板，可能為大戶人家之物或作為賀禮之用。

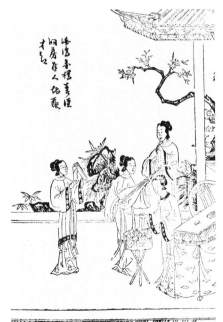

參考圖版

拍板　明萬曆刊本《全德記》插圖

95

黃花梨樑上三珠二十五檔算盤

清乾隆　18 世紀中至 18 世紀末

長 73.5 厘米、寬 21.5 厘米、高 3 厘米

　　珠算盤為我國發明之運算工具，其出現年代不應晚於宋朝（12 世紀）。與外國珠算盤有別，中國算盤以橫樑分成上倉和下倉，而樑上一般有兩顆算珠，每顆代表樑下五珠，是用於十進制的設計。隨着經濟發展，算盤計算位可達 9，11，13，15 及 17 奇數檔。明代數學家及珠算鼻祖柯尚遷（1500 － 1582）在《數學通軌》中，定立了樑上二珠、樑下五珠，共十三檔的算盤範式，成為現今算盤的藍本。

　　這罕見的算盤以黃花梨製作，框面打窪，算珠為黃楊木。右邊裝有手挽以便攜帶及掛起。它獨特之處有二：尺寸是目前見到的黃花梨算盤中最大的，檔數也是最多的，共二十五檔。分隔上倉和下倉的橫樑用銅嵌字，標出算位，由右至左依次為“錢，兩，觔（斤），拾，秞（擔），拾，百，千，萬，塵，沙（秒），僉（纖），黴（微），忽，系（絲），毫（毫），丕（釐），分，錢，兩，拾，百，千，萬，億”二十五字，可見此算盤應為大錢莊或皇家倉庫的工具。另一特點是樑上為三珠。橫樑上每珠代表五，這算盤可以十六進制運算，切合中國的十六兩為一斤的進位。此外，樑上算珠以一當五，連同下樑五顆算珠，數值合起來是二十，能滿足歸除及留頭乘數需要。算盤密底，底板為鐵力木製，框底內設有坑軌，可以抽出底板。板面寫有紅漆“乾隆”兩字，應為此算盤製作年代。

　　樑上三珠，樑下五珠的算盤稱為“天三”算盤，最早見於清代潘逢禧《算學發蒙》。日本學者遠藤佐佐喜（Endo Sasaki）的論文《算盤來歷考補遺》（慶應大學三田史學會發行《史學》，第十五卷第二期，昭和十一年〔1936〕七月）亦記載山形縣山寺伊澤氏藏有一樑上三珠算盤。日本將領最上義光（Mogami Yoshiaki）於 1592 年攻入朝鮮，獲樑上三珠算盤，與伊澤氏藏品相似。當時朝鮮為明朝的藩屬國，此類算盤可能是由明朝傳出。

別例參考

黃花梨二十檔以上算盤很少見到。安思遠編著《洪氏所藏木器百圖》卷二（Robert H. Ellsworth, *Chinese Furniture: One Hundred Examples from Mimi and Raymond Hung Collection*, Vol. II, 1996）載有兩個二十三檔算盤，一為黃花梨烏木珠（長 66 厘米），一為紫檀黃楊木珠（長 67.7 厘米），長度均較本例為短，見該書頁 158－159，藏品 81－82。歐有志的文章（見《吳航鄉情》網絡版：www.clxqb.cn/ReadNews.asp?NewsID=17792）記錄劉文平捐贈清代花梨木製天三二十七檔樑上三珠算盤與柯尚遷紀念館。該算盤長 78 厘米，也以銅嵌字“億萬千百拾兩……石”，框上楷體墨書“仁和堂”三字，亦助證天三算盤的存在。

參考圖版

算盤　日本遠藤佐佐喜《算盤來歷考補遺》插圖

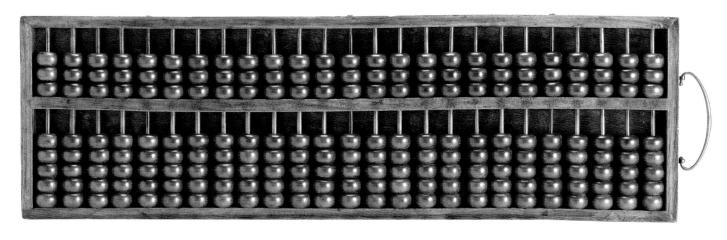

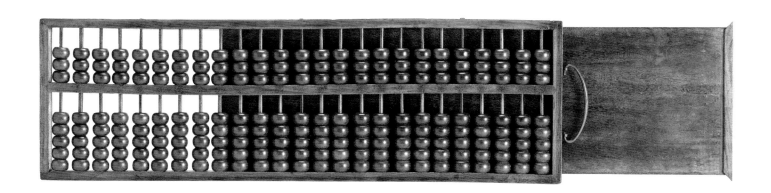

圖 1 中國古典家具博物館內景：四出頭官帽椅一對、亮格櫃一對、燈台

（何孟澈攝於 1994 年 12 月 28 日）

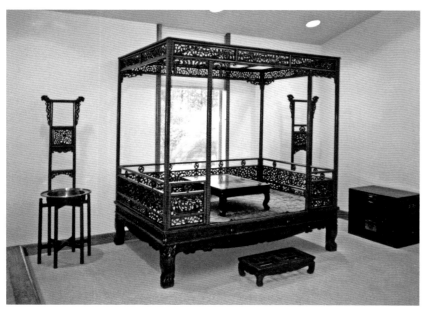

圖 2 中國古典家具博物館內景：六柱架子牀、炕几、腳踏、衣箱及面盤架兩個

（何孟澈攝於 1994 年 12 月 28 日）

跋 語

何孟澈

　　劉柱柏教授，懸壺濟世之餘，雅好明式家具，廿餘年間，斐然盈屋，近日輯成晏如居藏品圖冊，囑為撰寫跋語。冊中家具，縷析甚詳，余毋庸贅言，然於探求之樂，或可略作補充，以饗同好。

　　藏品 2，無束腰禪榻，與美國加州前中國古典家具博物館（Museum of Classical Chinese Furniture）舊藏一具相仿。中國古典家具博物館於 1990 年初創設，其後成立中國古典家具學會，致力明式家具收藏與研究，1990 年冬至 1994 年夏，出版季刊，有聲於時。憶 1994 年冬，乘至美開會之便，蒙友人出矽谷（Silicon Valley，又稱硅谷）迢迢駕駛至山區博物館及學會會所，承柯惕思等數位陪同參觀。博物館西式建築，陳設明式家具，几榻合度，全無格格不入之感，徜徉其中，摩挲之樂，令人忘返（圖 1、圖 2）。部分藏品，昔在店肆，亦曾寓目，見之頗覺如遇故人。

　　又如藏品 24 例，三彎腿方櫈成對，相類一件，最先載錄《明式家具珍賞》，四足末端因殘損截去，改裝托泥，為北京硬木家具廠藏。另外一對，加州中國古典家具學會舊藏，腿足完整。北京硬木家具廠，前身即為 "龍順成"，90 年代，余曾一往，與該廠王師傅，有一面之雅。室內大櫃多對，又有大架子牀牙子數件，其一為紫檀，浮雕明式龍紋。架子牀多以黃花梨製，紫檀製而具明式風格者，可謂稀有。車間外之景象，令人唏噓，拆散家具構件，堆積如山，日曬雨淋，中見有雍正風格描金黑漆羅漢牀扶手，其為御製無疑。

　　至於藏品 50 四屜桌，與拙藏四屜桌相似（見香港藝術館編《博古存珍：敏求精舍金禧紀念展》〔2010〕第 330 號），兩桌抽屜紋飾基本一致，惟案面有翹頭與平頭之別。拙桌入藏，頗為曲折，足堪一記。20 世紀 80 年代末，余在英倫醫院工作，週末至某郡，行經一珠寶店，見有清代廣式酸枝嵌理石坐椅一張，進店，只僱員一，問尚有其他家具否？答曰：無，但私藏一件，願供鑑賞。遂約時再往。

　　數月後過訪，乃一 18 世紀大宅分割之地庫單元，居室狹隘，然陳置清雅，四屜桌上置中國瓷器數事，頓為全室亮點。余詢此桌，得自何方，答乃該鎮某古玩商舊藏，古玩商去世，全屋收藏由蘇富比就地設帳篷拍賣，所得英鎊七位數字有餘，其時明式黃花梨四出頭單具坐椅，不過價英鎊四位數字而已，可見此古玩商收藏之富且精也。余向店主求讓，曰：深愛之物，無意轉手。至一九九三、九四年，店主

已遷往新居，轉業改營舊書，適遇英倫經濟低迷，房費之外，尚需養妻活兒，一時捉襟見肘，余再三請勻，絀於生計，最後同意。交收之日，余清晨租賃貨車，親自駕駛搬運，付以現鈔。臨別對桌，店主猶有依依不捨之色。運返牛津，日已過午矣。

王世襄先生嘗言："不冤不樂。"董橋先生又曾手書"洞天清錄"云："人生世間，如白駒之過隙，而風雨憂愁，輒三之二，其間得閒者，才十之一耳。"劉教授既能偷閒，復於精神領域，獲無窮之樂趣，圖冊行將付梓之餘，余喜見其成，謹綴蕪言以賀。

乙未立秋於香港華蕚交輝樓

後 記

為高必因丘陵，為下必因川澤。

——孟軻（公元前 372—前 289）《孟子・離婁・上》

如果說我能看得比別人更遠些，那是因為我站在巨人的肩膀上。

——牛頓（Isaac Newton, 1642—1726）

這是我首部文化藝術專著，對我來說，這創作極具挑戰。過程與我習慣敘述的醫學文獻有些相似，卻又不盡相同。兩者都要具備一個主題或研究目標，本書就選用明式家具來展現人文景觀，資料搜集的過程也類同。研究對象得找有代表性及可反映明末清初人民生活的家具，搜集家具的難處其多，除金錢以外，也要機緣巧合，才找到真正的收藏品。

與醫學研究不同，明式家具之美，有很大的主觀性。要表達這優美形態，須找好的攝影師。在精細的燈光控制下，家具本身的顏色、皮殼才得以表現出來，然而，家具的優點攝影師是不一定可以捕捉到。起初，相片與心目中的要求往往有落差，只好將家具搬回攝影室重拍，工程浩繁，亦有可能令家具受損。其後，我把家具先置於家中，坐臥觀之，亦用相機拍攝構圖，從不同的角度，局部拍攝或整件拍攝，找出了理想角度，才轉交專業攝影師拍照，以充分凸顯明式家具的精美之處，冀與讀者共賞之。然 "意態由來畫不成"，明式家具之美，實不能不看實物。

2015 年是王世襄先生在香港三聯書店出版《明式家具珍賞》三十周年的日子。這部明式家具經典之作，啟發了我對明式家具的興趣及其發展的思考。王先生治學一絲不苟，這書與其後的《明式家具研究》，不但資料寶貴，圖片精美，其對家具的形制、分類、流傳及榫卯的結構有劃時代的真知灼見，實為明式家具研究中的 "規矩準繩"，我尤喜那準確的索引。黃天先生作為此書的編輯，實在功不可沒。

建基於王先生的貢獻，明式家具開始受到廣泛重視，成為收藏家及研究者的對象。*Orientation* 雜誌，載錄了探索明式家具的專題論文；出版了 16 期的 *Journal of the Classical Chinese Furniture Society*，是

刊登研究中國古典家具的專門期刊。在中、西學者努力下，中國家具的歷史、演變、形制、結構、裝飾及真偽，已有了極其詳盡的論述。20 世紀 80 年代，大量明式家具在香港市場湧現，經前輩收藏家及博物館收藏、整理，為明式家具研究提供了實物資料，以"明式家具學"來形容目前研究明式家具的情況，實不為過！

對一個從小就用英語的我來說，寫一部中文書實是困難重重。雖然我十分喜歡中國的歷史及詩文，但只限於欣賞，而非創作。我向好友香港大學中文學院林光泰教授請益，光泰也是家具愛好者，對本書貢獻良多。今次難得的是主編過王世襄先生兩部經典的黃天先生在三十年後再度出手，出任本書的編審：對編輯工作，他駕輕就熟；對家具認識，他深入全面，蒙他審閱賜正，又撰寫〈緒言〉，對本書大有裨益。又承黃天先生之助，請到曾參與王老兩部經典著作的美術編輯馬健全小姐及設計師陸智昌先生協助，他們作風嚴謹，使本書得以精益求精，這委實是我的幸運。我的好友何孟澈醫生，是香港著名泌尿科主任，國學修養深厚。他不但替我書寫我的晏如居銘，更復撰寫跋語，敘述對本書中數件明式家具的卓見。香港大學美術博物館的總監羅諾德（Florian Knothe）博士，也是在創作本書時認識的。想不到他也是家具專家，對西方家具發展深有研究，其文章闡述了 18 世紀法國家具的製作情況及受中國家具的影響。更深感明式家具的發展，實可借鑑法國制度化形成的經驗，走上更高的台階。更感謝香港大學美術博物館為本書藏品舉辦展覽，盼能得各方專家賜教，有所廣益。

本書的家具，除一部分是從拍賣場買回來外，其他的都是間接或直接從香港幾家著名的明式家具行家找來。這些老行家不但給我推薦了很多優質的家具，又與我交流他們多年累積的經驗，從他們身上，我確實學了不少知識。眾多好友藏家也給了我不少精闢寶貴的意見。這些經驗和收藏的樂趣，希望讀者能透過本書一同分享。

劉柱柏

晏如居主人

2016 年 3 月 29 日

附　錄

中、法家具的互動：從法國"舊制度"時期家具製作的啟發

羅諾德（Florian Knothe）

香港大學美術博物館總監

引言

　　中國明清時期的工藝，尤其是家具、漆器及瓷器，對法國的工藝美術品有着深遠的影響。巴黎的家具木匠特別喜歡外來的文化設計。他們把亞洲的設計，物料如瓷器、漆器，以至飾櫃格雕刻，加進他們的設計，使之成為"法國"樣式成為時尚。與此同時，法國的工藝設計，亦有反映到清家具上。中國明清時期，皇家家具工匠作坊雖已形成，但未能像法國家具行業般具備制度化，只屬匠人，沒有得到適當的尊重及得到廣大民眾的認同，亦鮮有在家具作品上刻上他們的名字及製作年代。

　　法國"舊制度"（Ancien Régime）時期（1610—1789）家具的設計風格廣受青睞，被歐美家具設計師們紛紛效仿，有着重要的歷史意義，甚至在中國也風行過一段時間[1]。這些家具的工匠和設計師，有些更成為路易十四（Louis XIV，1638—1715）時代的御用裝飾大師，位居法國歷史上最具影響力、最受尊重的名人之列。17 至 18 世紀，法國人口迅速增長，三倍於英格蘭人口，而巴黎及其周邊的塞納河谷是人口最稠密的區域。這個地區便成為了奢飾品製造和交易的中心，以及行會集中地。這些行會是中世紀的專業性協會，它們保護工匠和工人組織的權益，以確保他們的社會地位和生意。因應發展，當時形成了三類組織：行會體系、御用工坊和經銷商，而他們都會僱用不同背景、不同行當中有才華的藝術工匠。如此一來，法國家具還受益於來自國外的技術與格調，比如黑檀木和紅木貼面，這種用法最初分別來自歐洲的平原低地國家和英格蘭。同時，家具的製作手法也有受到德國的影響。該時期的裝飾家和打樣人，包括"中國風"潮流的引領者們，帶來了許多具有束歐風格的設計，使一批前所未有、極盡奢華的藝術品得以面世。

在 1789 年法國大革命後，法國皇室改變了一貫的奢侈作風，以標誌政治革新，迎合社會變化，並出口至外國，尤其是英格蘭。但意料之外的是，這些交易反而更在國外為法國"舊制度"的顯赫風光打了廣告，其"家具製作的黃金時代"的地位更加鞏固。直到今天，這時期的家具仍是法國和全世界收藏家都爭取搜羅的收藏品。

家具製作所遇到的影響：行會體系，御用工坊，城市和教會

1588 年，托斯卡納大公爵在佛羅倫薩建立起幾個名為"寶石"的工作坊，以支持當地鑲嵌玉石工藝的發展。這個意大利公爵樹立了皇室對藝術贊助的典範，使得法國皇室也想要通過這樣的形式證明自己的財富和地位。於是路易十四登位後，即於翌年（1662）創立了戈布蘭皇家王冠家具製造廠[2]。除了盧浮宮有一群單獨作業的御用工匠外，戈布蘭也容納了很多工作坊，讓大批有着不同專長背景的工匠們在一個屋簷下工作，藝術成為了傳達政治權力和"太陽王"（Roi-Soleil）光輝統治的宣傳工具。

夏爾·勒·布倫（Charles Le Brun，1619—1690）是皇家製造廠的第一任主管，給予工匠們自己設計的權利。他除了聘用本國藝術家，同時也邀請世界各國的頂級工匠到巴黎，引入國外的技藝，豐富了藝術的種類，從而促進法國的工藝水平。

當中有來自托斯卡納"寶石"鑲嵌工坊的專家，也有來自荷蘭、尼德蘭地區及德國的櫥櫃工匠。戈布蘭成為一個獨特的藝術中心，產量驚人，尤以創立後的前三十年，適逢凡爾賽宮的興建，從而帶來巨大的家具和室內裝飾品的需求。

巴黎的家具製造業取得如此輝煌成就，其聲譽很快便傳遍法國和整個歐洲，讓路易十四王朝的權勢更加深入人心。更多的外國工匠和藝術家被此吸引，紛紛前往巴黎尋找工作。然而，對其中大多數技師來說，在巴黎安家、建立自己的工作坊並不容易，除了語言障礙外，最大的問題是他們被各類行會拒之門外。

法國的行會體系歷史悠久，且權力很大。歷史記錄顯示木工行業在 1290 年已被分為兩個協會：木匠和製箱師傅[3]。其後，從製箱師中又分出兩個行會：用實木製作家具的 menuisiers（椅子、牀和牆台等的細木作工匠）和製作貼面家具的 ébénistes（櫥櫃工匠）。17 世紀下半葉，家具製造業日臻成熟，marqueteurs（鑲嵌切割師）又從 ébénistes 中分出，而 tourneurs（鐵匠）和 sculpteurs（雕刻師）又從 menuisiers 中分離出來。

隨着藝術的地位得到提升，這些行會也就變得愈加強大。每個行會都會保護自己的成員和他們的生意不會受其他行會、尤其是外國人來搶佔。各種工藝和產品的分界和定義都非常明確，但是行會之間還是爭吵不絕。

　　所有行會都必須有國王的認可，它們的會員需要定期繳納會員費，這些收入在納稅範疇內。行會所有的稅後資金則用於支持和幫助會員，譬如貧窮的技師、技師的遺孀、生病或殘疾的技師等等；資金也被用於慶典和葬禮，以及舉行行會內的宗教會議。這個體系還操控着技師學徒的訓練，並評定哪些技工可以成為大師級工匠。一般來說，工匠需要度過三年的學徒生涯，並以普通技工身份工作三年以上，才能獲得資格創作一件符合大師級水準的作品，用它來申請大師資格[4]。一旦一位普通技工被晉升成為大師（maître），他需要立即交納入會費。

　　盧浮宮、戈布蘭和阿森納（戈布蘭工坊的一個後期分支）的御用工匠們就幸運多了，他們不在行會管轄範圍內，可以直接在他們皇室資助人的安排下自由工作[5]。縱觀這些工匠的創作年代，外國工匠永遠在御用工坊裏佔有一席之地，而且所有的工匠都有權利進行跨工種創作，這在行會體系中是禁止的。蕾歐拉・奧斯蘭德指出，"也許正是因為這些工匠可以自由創作，他們的作品常常在材料和技藝上表現出非凡的造詣，為御用家具風格獨特的創造性提供了土壤……"，讓－亨利・里森內（Jean-Henri Riesener，1734—1806）的作品似乎印證了她的觀點。櫥櫃大師里森內以高質量的木工技藝和對銅鍍底板的完美燒鑄和鏤刻聞名於世[6]。

　　櫥櫃工匠在皇家製造廠工作滿六年，沒有不交常規費用也能成為大師。外國工匠在法國生活十年以上就可以歸入法國籍。御用工匠有培養學徒的權利，學徒如在完成訓練後無法留在皇家工坊，他們有權加入行會。

　　如此的政治決定非常重要。從中不難看出藝術創作和工藝水準是多麼的受關注，行會的大師們不僅想辦法吸引御用工匠加入自己的行會，甚至常常嫉羨他們的種種特權。多數御用工匠為皇室工作直到退休，他們可以領養老金，但是不同於行會技工們，他們的工坊和工作是不能被繼承的，所以鮮有御用工匠建立起顯赫的家族聲譽。

　　在 17 至 18 世紀超過三分之一的巴黎櫥櫃工匠是第一或第二代移民。路易十四時期（1643—1715），大多外國櫥櫃技工來自尼德蘭或荷蘭，而路易十五和十六時期（分別是 1715—1774 和 1774—1791），外國工匠中有很多是德國人[7]。德國傑出櫥櫃工匠的代表，他們的職業生涯和其創作中體現出的合作精神在他們的圈子和時代中是非常典型的。讓－皮埃爾・拉茨（Jean-Pierre Latz，1691—1754，約 1739 年成為特許御用櫥櫃師）和約瑟夫・鮑姆豪爾（Joseph Baumhaue，？—1772，約 1749 年成為國王特許櫥櫃大師兼經銷商）等家具工匠中的多數人既不是御用工匠，又被行會排斥，而只有行會成員才能在巴黎立足，因此他們難以在城中建立自己的工作坊。外籍工匠們被迫轉移陣地至巴黎城郊，而那邊的土地歸各寺院和修道院掌管（圖 1）。譬如位於巴士底（Bastille）區東側的聖安東郊區（faubourg Saint-Antoine）就是一個工匠集中地，這個區域的寬廣空間利於創作和儲藏，而且坐落於河畔，這些優勢都被工匠們所利用[8]。聖安東郊區自 1417 年以來為田園聖安東熙篤會女修道院（Abbaye Saint-Antoine-des-

圖1　引自約翰‧帕克斯頓（John Paxton），《法國大革命指南》（*Companion to the French Revolution*），牛津（Oxford）：Facts on File Publications，1988

Champs）所有，寺院給了被行會排斥的外國工匠們一定的政治自由[9]。

　　所有在郊區進行創作的工匠都會依據自己的需要來組織自己的工作坊，他們的家族成員也會參與其中。然而，他們不被允許僱用普通技工或教授學徒，也不能跨工種作業。這些工作坊的規模天差地別，大多數工匠在自己的房間獨自工作，或和他們的家庭成員一起工作。後來，在18世紀後半葉，更大的工作坊被建立起來，它們的主人往往是已經獲得了行會資格，是依然留在郊區工作的大師。這些工作坊的僱員數可以高達60人，雖然如此的規模可以進行標準化、工廠式的製作，但是這些技工的創作都是獨立並具有原創性的。御用衣櫥製作者讓—巴普蒂斯特‧布拉爾（Jean-Baptiste Boulard，1725—1789，1755年成為大師）和皮耶‧杜培思（1766年成為大師）都是細木作工匠和行會大師，並都在郊區工作，有着輝煌的職業生涯。他們的工作坊能夠進行多種工藝的創作，並僱有掌握各種技藝的技工，這些技工與單獨在家作業，只專攻一種產品的技工很不同（參見圖2、圖3）。

　　儘管建於獨立地帶，郊區工作坊常有行會仲裁員登門，運用他們的權力視察和沒收家具。行會並不能有效地影響郊區的家具製造業，但是他們可以阻礙這些產品的銷售，並將其視為非法。這樣的視察一年四次，其官方目的是找到不合格產品，但實際上是為他們對這些工作坊的歧視找藉口，從而防止郊區工匠和行會工匠間有任何交易合同的產生。

　　事實上，很多大師級櫥櫃工匠和細木作工匠，尤其是櫥櫃工匠兼經銷商，會從這些外國人開的工作坊進貨（這些產品不被批准帶有原製作者的姓名或商標），再貼上自己的商標轉賣出去。只有行會大師才有資格為他們自己的家具貼商標，或給其他行會成員的作品貼上標識，並保護自己的權益，讓自己和

馬未都著：《馬未都說收藏·家具篇》，北京：中華書局，2008。

台北故宮博物院編輯委員會編：《畫中家具特展》，台北：台北故宮博物院，1996。

台北故宮博物院編：《故宮書畫菁華特輯》，台北：台北故宮博物院，1996。

台北歷史博物館編輯委員會編：《風華再現：明清家具收藏展》，台北：台北歷史博物館，
　　1999。

香港市政局藝術館編：《好古敏求：敏求精舍三十五週年紀念展》，香港：香港市政局，1995。

秦公輯：《碑別字新編》，北京：文物出版社，1985。

山東省文物考古研究所：〈濟南市東八里洼北朝壁畫墓〉，《文物》，1989 年第 4 期，頁 67—78。

上海博物館編：《上海博物館中國明清家具館》，上海：上海博物館，1996。

Sotheby's (ed)，*Fine Chinese Ceramics and Works of Art*，*including Property from the Collection*
　　of the Albright-Knox Art Gallery，New York: Sotheby's Catalogue，19 March 2007，p.36–39，
　　Lot 312.

Sotheby's (ed)，*Fine Chinese Ceramics and Works of Art*，*including Property from the Collection*
　　of the Albright-Knox Art Gallery，New York: Sotheby's Catalogue，19 March 2007，p.49，Lot
　　316.

Sotheby's (ed)，*An Auction to Benefit The University of Oxford China Centre*，Hong Kong:
　　Sotheby's Catalogue，4 October 2011，p.56–57，Lot 2421.

Sotheby's (ed)，*Arts d'Asia*，Paris: Sotheby's Catalogue，15 December 2011，P.92–93，Lot 105.

田家青編著：《清代家具 (修訂本)》，北京：文物出版社，2012。

王度編著：《香檻梨牀：王度所藏珍材木家飾輯》，台北：國父紀念館，2006。(Wang Du,
　　Classical Chinese Furniture and Decorative Arts: the Wellington Wang Collection)

王啟興、張虹注：《賀知章、包融、張旭、張若虛詩注》，上海：上海古籍出版社，1986。

王世襄編著：《明式家具珍賞》，香港：三聯書店（香港）有限公司，1985。

王世襄編著：《明式家具珍賞》，北京：文物出版社，2003。(中文簡體版)

王世襄編著：《明式家具研究》，香港：三聯書店（香港）有限公司，1989。

Wang Shixiang; Evarts，Curtis，*Masterpieces from the Museum of Classical Chinese Furniture*，
　　Chinese Art Foundation，Chicago and San Francisco. Hong Kong: Tenth Union International
　　Inc，Hong Kong ，1995. (王世襄、柯惕思合編：《中國古典家具博物館藏精品》)

王世襄編著、袁荃猷繪圖：《明式家具萃珍》，上海：上海人民出版社，2005。

文化部恭王府管理中心編：《恭王府明清家具集萃》，北京：文物出版社，2008。

葉承耀著：《楮檀室夢旅：攻玉山房藏明式黃花梨家具》，香港：中文大學出版社，1991。(Yip
　　Shing Yiu, *Dreams of Chu Tan Chamber and the Romance with Huanghuali Wood: The Dr S.Y.*
　　Yip Collection of Classic Chinese Furniture)

葉承耀、伍嘉恩：《禪椅琴櫈：攻玉山房藏明式黃花梨家具》，香港：中文大學出版社，1998。(Yip
　　Shing Yiu, Wu Bruce Grace, *Chan Chair and Qin Bench: The Dr S.Y. Yip Collection of Classic*
　　Chinese Furniture II)

葉承耀、伍嘉恩：《燕几衍榻：攻玉山房藏中國古典家具》，香港：中文大學出版社，2007。(Yip
　　Shing Yiu, Wu Bruce Grace, *Feast by a Wine Table Reclining on a Couch: The Dr. S. Y. Yip*
　　Collectionof Classic Chinese Furniture III)

趙為民：〈宋代拍板〉，《中國音樂》，1992 年 3 期，頁 39—40。

中國古代書畫鑑定組編：《中國繪畫全集（第 2 卷）·五代遼金 1》，杭州：浙江人民美術出版社，1996。

中國古代書畫鑑定組編：《中國繪畫全集（第 13 卷）·明 4》，北京：文物出版社，2000。

朱家溍主編：《明清家具（上）》，香港：商務印書館（香港）有限公司，2002。

中國社會科學院考古研究所編著：《殷墟青銅器》，北京：文物出版社，1985。

中國古籍

（清）曹雪芹：《紅樓夢》，北京：人民文學出版社，1982。

（明）曹昭：《格古要論》，《景印文淵閣四庫全書》，冊 871。

（明）董斯張：《廣博物志》，《景印文淵閣四庫全書》，冊 981。

（唐）段安節：《樂府雜錄》，《叢書集成初編》。

（明）范濂：《雲間據目抄》，《筆記小說大觀》，冊 6。

（漢）范曄：《後漢書》，北京：中華書局，1965。

（明）馮夢龍：《馮夢龍全集》，南京：江蘇古籍出版社，1993。

（明）高濂：《遵生八箋》，《景印文淵閣四庫全書》，冊 871。

（明）高攀龍：《高子遺書》，《景印文淵閣四庫全書》，冊 1292。

（明）高元濬：《茶乘》，《續修四庫全書》，冊 1115。

（清）谷應泰：《博物要覽》，長沙：商務印書館，1941。

（明）賀復徵：《文章辨體彙選》，《景印文淵閣四庫全書》。

（宋）黃長睿：《燕几圖》，北京：中華書局，1985。

（明）郎瑛：《七修類稿》，上海：上海書店出版社，2001。.

（清）李漁：《閒情偶寄》，《續修四庫全書》，冊 1186。

（清）李兆洛：《養一齋文集；養一齋詩集》，《續修四庫全書》，冊 1495。

（清）梁章鉅：《歸田瑣記》，北京：中華書局，1981。

（漢）劉熙：《釋名》，《四部叢刊初編》。

（南北朝）劉義慶著，（現代）余嘉錫箋疏：《世說新語箋疏》，上海：上海古籍出版社，1993。

（明）羅欣輯：《物原》，《叢書集成初編本》。

（宋）歐陽修、宋祁：《新唐書》，北京：中華書局，1975。

（漢）司馬遷：《史記》，北京：中華書局，1959。

（明）沈德符：《萬曆野獲編》，北京：中華書局，1959。

（明）宋應星：《天工開物》，《續修四庫全書》，冊 1115。

（明）屠隆：《遊具雅編》，《四庫全書存目叢書》，冊 118。

（清）王昶：《〔嘉慶〕直隸大倉州志》，《續修四庫全書》，冊 697。

（明）王圻、王思義：《三才圖會》，上海：上海古籍出版社，1988。

（明）王三聘：《事物考》，《續修四庫全書》，冊 1232。

（明）文震亨：《長物志》，《景印文淵閣四庫全書》，冊 872。

（明）午榮、章嚴：《新鐫工師雕斲正式魯班木經匠家鏡》，《續修四庫全書》，冊 879。

（清）吳喬：《圍爐詩話》，台北：廣文書局，1973。

（明）笑笑生，（現代）閆昭典等點校：《新刻繡像批評金瓶梅：會校本》，香港：三聯書店（香港）有限公司，2011。

（明）解縉：《文毅集》，《景印文淵閣四庫全書》，冊 1236。

（唐）徐堅：《初學記》，《景印文淵閣四庫全書》，冊 890。

（漢）許慎：《說文解字》《景印文淵閣四庫全書》，冊 223。

（清）俞樾：《春在堂隨筆》，《續修四庫全書》，冊 1141。

（清）俞樾：《俞樾箚記五種》，台北：世界書局，1963，冊 34—36。

（宋）張端義：《貴耳集》，《景印文淵閣四庫全書》，冊 865。

（明）張岱：《陶庵夢憶》，北京：中華書局，1985。

（明）章潢：《圖書編》，《景印文淵閣四庫全書》，冊 968—972。

（宋）周密：《武林舊事》，《叢書集成初編》。

網上文章

歐有志：〈劉文平向柯尚遷紀念館捐贈天三二十七檔古算盤〉，2014，《吳航鄉情》網絡版：http://www.clxqb.cn/ReadNews.asp?NewsID=17792

編著者簡介

劉柱柏

　　香港心臟專科醫生。1981 年畢業於香港大學醫學院。曾任香港大學醫學院講座教授。於教學科研之餘，亦對中國語文有濃厚興趣，尤好唐詩古文及中國歷史。二十多年前偶然接觸明式家具，自此立志收藏，經廿年努力，藏品稍見規模，特以明式黃花梨家具，探索明代人文景觀。